5
Chefs-d'œuvre du
Louvre
Masterpieces
0

EDITIONS
SCALA

Chefs-d'œuvre du
Louvre
Masterpieces

5
0
0

ANTIQUITÉS ORIENTALES

NEAR EASTERN ANTIQUITIES

MÉSOPOTAMIE
Le prince Ginak
The prince Ginak
Époque des dynasties archaïques
Vers 2700 av. J.-C.
Gypse. H. 0, 26 m

Les Sumériens ont développé dans le courant du IVe millénaire une civilisation urbanisée, qui a pour caractéristiques l'invention d'une écriture et un système de cités-États gouvernées par des rois-prêtres. À l'époque des premières dynasties apparaît un art nouveau, stylisé et anguleux, dont cette effigie du prince Ginak constitue un exemple représentatif.

During the 4th millennium BC the Sumerians developed an urban civilisation organised into city-states governed by priest-kings, and invented writing. At the time of the first dynasties a new, stylised and angular art appeared, of which this statue of the prince Ginak is a representative example.

MÉSOPOTAMIE
Ebih-II, intendant de Mari
Ebih-II, official of Mari
Vers 2400 av. J.-C.
Mari, Moyen Euphrate, temple d'Ishtar
Albâtre et lapis-lazuli. H. 0,52 m

ANTIQUITÉS ORIENTALES

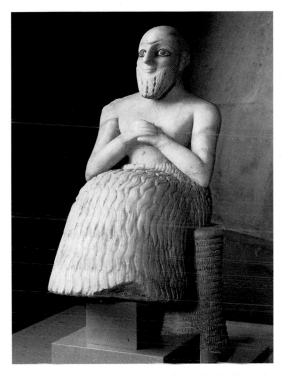

Ce personnage, identifié grâce à une inscription tracée sur son dos et qui était l'équivalent d'un ministre des Finances, a voué sa statue à la déesse guerrière Ishtar. Les mains jointes sur son buste lisse, qui contraste avec sa jupe faite de mèches de laine, le kaunakès, il présente un visage souriant, bien différent de l'expression hiératique des statuettes de l'époque précédente.

This figure, Identified by an inscription on his back, was the equivalent of a finance minister, and dedicated his statue to the warrior goddess Ishtar. His hands are joined on his chest whose smoothness contrasts with the skirt of woollen strands, the *kaunakos*, while his smiling face has a quite different air from the solemn and fixed expressions of the statuettes of the previous period.

MÉSOPOTAMIE
Relief commémoratif de Our-Nanshé
Commemorative relief of Ur-Nanshe
Vers 2500 av. J.-C.
Tello (ancienne Girsou)
Calcaire. H. 0,40 m

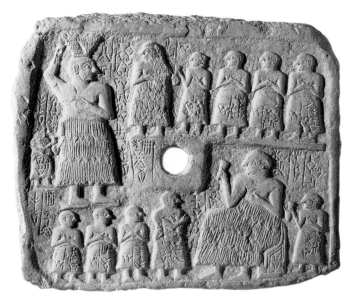

Le roi Our-Nanshé est le fondateur d'une dynastie qui a régné près de deux siècles à Lagash. Sur ce relief qui commémore la construction d'un temple dédié au dieu protecteur de la ville, Ningirsou, il s'est représenté en bâtisseur. Portant symboliquement un couffin rempli de briques, il est entouré de son épouse et de ses enfants, nommément désignés par une inscription sur leur jupe.

King Ur-Nanshe was the founder of a dynasty which reigned in Lagash for almost two centuries. On this relief which commemorates the building of a temple dedicated to the city's patron god, Ningirsu, the king is shown as a builder, symbolically carrying a basket full of bricks. He is surrounded by his wife and children, the names of which are inscribed on their skirts.

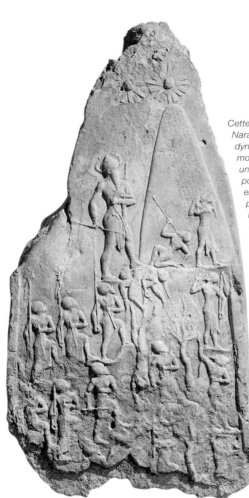

MÉSOPOTAMIE
Stèle de la victoire de Naram-Sin
Victory stele of Naram-Sin
Époque d'Agadé. Vers 2230 av. J.-C.
Suse, Iran
Grès rose. H. 2,10 m

Cette stèle illustre la victoire de Naram-Sin, quatrième roi de la dynastie d'Agadé, sur les Loulloubi, montagnards iraniens. Gravissant un pic, suivi par ses guerriers, le roi porte un casque avec les cornes emblématiques de la divinité et piétine ses ennemis. Dressée à l'origine dans la ville de Sippar, la stèle triomphale fait partie d'un butin de guerre rapporté à Suse par un roi d'Élam, au XIIᵉ siècle avant J.-C.

This stele illustrates the victory of Naram-Sin, fourth king of the Akkad dynasty, over the Lullubi, a mountain people of Iran. The king, wearing a horned helmet symbolising divinity, is shown leading his warriors up a mountain and trampling his enemies. This triumphal stele originally stood in the city of Sippar, and was part of the spoils of war brought back to Susa by a king of Elam in the 12th century BC.

MÉSOPOTAMIE
Goudéa, prince de Lagash
Gudea, prince of Lagash
Époque néo-sumérienne. Vers 2130 av. J.-C.
Sud mésopotamien
Diorite. H. 0,45 m

À la chute de l'empire d'Agadé, le prince de Lagash, Goudéa, a inauguré une renaissance de Sumer marquée par la construction de temples, par un essor littéraire et par un art de cour. Plus de vingt statues de ce prince nous sont parvenues. Sous le bonnet à large bordure, symbole de sa souveraineté, Goudéa présente toujours le même visage paisible, conforme à son idéal de piété attesté par les nombreux textes qu'il a laissés.

After the fall of the empire of Akkad, Gudea, prince of Lagash, presided over a Sumerian renaissance marked by the building of temples, flourishing literature and courtly art. More than twenty statues of this prince have survived. Under his wide-brimmed hat, symbolising royalty, Gudea always has the same calm face, reflecting the ideal of piety he expressed in the many texts he left to posterity.

MÉSOPOTAMIE
Taureau androcéphale
Bull with a man's head
Époque néo-sumérienne. Vers 2150 av. J.-C.
Tello (ancienne Girsou)
Stéatite. H. 0,10 m

ANTIQUITÉS ORIENTALES

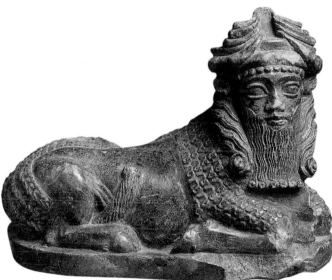

Le taureau à tête humaine, considéré comme un dieu protecteur, personnifiait la montagne de l'Est où se levait le soleil et en symbolisait les attributs bénéfiques. De nombreuses statuettes de ce type, portant un vase à offrande, ont été placées dans les temples bâtis à l'instigation de Goudéa et de son fils.

The human-headed bull was seen as a divine protector. It personified the Eastern Mountain where the sun rose and symbolised its beneficial attributes. Many such statuettes, which carried a jar for offerings, were placed in the temples built at the instigation of Gudea and his son.

MÉSOPOTAMIE
Lion gardien de temple
Lion, gate-guardian
Vers 1800 av. J.-C.
Mari, Moyen Euphrate, temple de Dagan
Bronze. H. 0,70 m

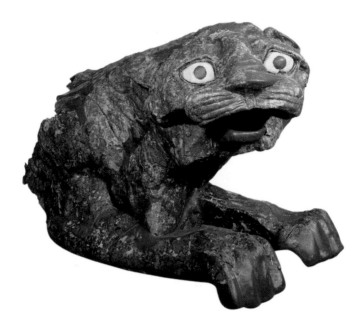

Venus de l'Ouest, les Amorites étaient des nomades sémites qui envahirent le royaume sumérien et en adoptèrent la civilisation. Pour leur grand dieu Dâgan fut bâti à Mari un temple, près du palais royal. La porte en était gardée par des lions dont les yeux disproportionnés étaient destinés à terrifier l'ennemi. Deux de ces fauves ont été retrouvés. Le second est conservé au musée d'Alep.

The Amorites were Semitic nomads who invaded the Sumerian kingdom from the west and adopted its civilisation. A temple to their great god Dagan was built in Mari, near the royal palace. Its gate was guarded by lions whose disproportionately large eyes were intended to frighten enemies. Two of these statues have been found. The second is preserved in the museum of Aleppo.

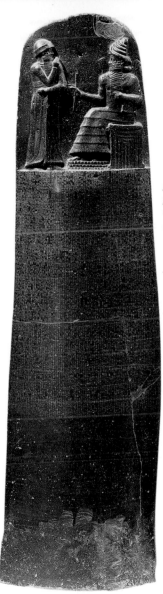

MÉSOPOTAMIE
*Code des lois
de Hammourabi*
Code of Hammurabi
Vers 1750 av. J.-C.
Suse, Iran
Diorite. H. 2,25 m

Sur cette haute stèle de diorite polie sont gravées en caractères cunéiformes les sentences exemplaires d'Hammourabi. Dans le relief, le roi de Babylone est représenté debout en prière devant le dieu-soleil Shamash, patron de la justice, qui tient la baguette et l'anneau, symboles de la puissance divine. Provenant d'une ville babylonienne, la stèle a fait partie du butin de guerre ramené à Suse par les Élamites.

This tall stele of polished basalt is engraved with cuneiform characters recounting the exemplary judgements of Hammurabi, king of Babylon. This relief shows him standing, praying to the sun god Shamash, patron of justice, who holds the rod and ring, symbols of divine power. This stele came from a Babylonian town and was part of the spoils of war brought back to Susa by the Elamites in the 12th century BC.

MÉSOPOTAMIE
Hammourabi en prière
Hammurabi at prayer
Vers 1750 av. J.-C.
Larsa, Mésopotamie méridionale
Bronze et or. H. 0,19 m

Agenouillé devant un arbre sacré brouté par des chèvres, pièce également au Louvre, ce personnage est probablement Hammourabi, sixième roi de la première dynastie de Babylone. Il apparaît également dans le bas-relief du socle, que prolonge une vasque destinée aux offrandes. La dédicace à Amourrou, inscrite sur ce bronze, indique qu'il devait être placé dans un temple de ce dieu amorite.

This figure kneeling before a sacred tree at which goats are eating – a piece also in the Louvre – is probably Hammurabi, sixth king of the first dynasty of Babylon. He also appears in the bas-relief at the base, which extends into a bowl for offerings. The dedication to the Amorite god Amurru engraved on this bronze statuette indicates that it would have been placed in a temple to the divinity.

MÉSOPOTAMIE
Taureau ailé assyrien
Assyrian winged bull
721-705 av. J.-C.
Khorsabad, palais de Sargon II d'Assyrie
Gypse. H. 4,20 m

ANTIQUITÉS ORIENTALES

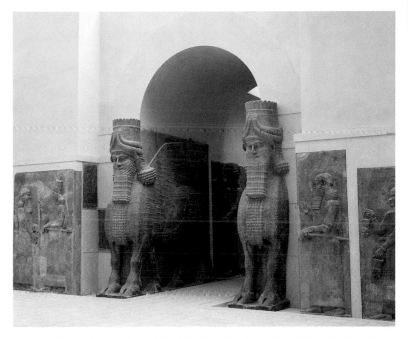

Venus d'un petit royaume du nord de la Mésopotamie, les Assyriens ont peu à peu conquis les territoires du Levant. Des édifices majestueux se sont élevés dans leurs capitales, Assour, Nimroud et Ninive. C'est près de cette ville, à Khorsabad, que Sargon II a bâti son palais monumental. Les portes en étaient gardées par des paires de taureaux androcéphales, génies bienveillants qui portent la tiare des grandes divinités.

The Assyrians, who came from a small kingdom in the north of Mesopotamia, gradually conquered the lands of the Near East and established a remarkably well-organised empire. Magnificent buildings were erected in their capitals of Ashur, Nimrud and Nineveh. It was in Khorsabad, near Nineveh, that Sargon II built his monumental palace. Its gates were guarded by pairs of bulls with men's heads. These were benevolent spirits, who wore the tiara of the great gods.

MÉSOPOTAMIE
Chasseurs d'oiseaux
Bird-hunters
Vers 720 av. J.-C.
Khorsabad, palais de Sargon II d'Assyrie
Gypse. H. 1,27 m

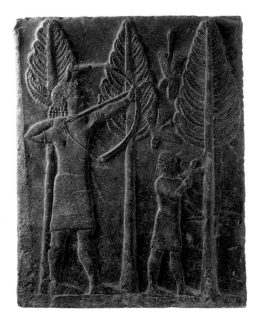

Le gigantesque palais de Sargon II à Khorsabad regroupait environ deux cents cours et pièces, et les décors sculptés, à la base des murs, s'étendaient sur deux kilomètres. Ces bas-reliefs ont pour thème unique la gloire du roi. Qu'il reçoive des ambassadeurs, qu'il aille à la guerre ou à la chasse, le monarque est le représentant auprès de son peuple du dieu Assour. Des cohortes de serviteurs l'accompagnent et pourvoient à ses besoins.

Sargon II's enormous palace at Khorsabad comprised about two hundred courtyards and rooms. Decorative carvings stretched for two kilometres around the base of its walls. The single theme of these bas-reliefs is the glory of the king. Whether receiving ambassadors, going to war or hunting, the monarch was the representative of the god Ashur among his people. He is accompanied by groups of servants who provide for his needs.

MÉSOPOTAMIE
Assourbanipal on char
Ashurbanipal in his chariot
668-630 av. J.-C.
Ninive, palais d'Assourbanipal
Gypse. H. 1,62 m

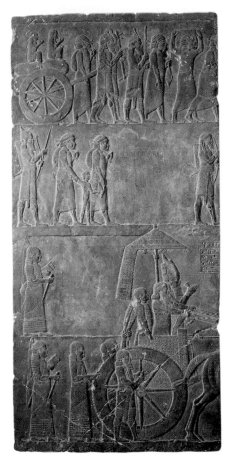

Le dernier grand roi assyrien, Assourbanipal, mena en 646 avant J.-C. une guerre contre les Élamites, dont ce relief célèbre l'issue victorieuse. Dans les registres supérieurs apparaît la cohorte des vaincus, tandis qu'en bas le roi est debout sur son char de parade tiré par des chevaux. Coiffé de la tiare, il est abrité par un parasol et tient un bouquet dont il respire le parfum.

In 646 BC Ashurbanipal, the last great Assyrian king, went to war with the Elamites. His victory is celebrated in this relief. The upper sections show the defeated army, while in the lower part the king is seen standing in his ceremonial horse-drawn chariot wearing the tiara. He is shaded by a parasol and holds a bouquet of flowers to his nose.

MÉSOPOTAMIE
Statuette de la déesse Ishtar
Statuette of the goddess Ishtar
IVe av. J.-C.
Babylone
Albâtre, or, bronze et pierres fines. H. 0,25 m

Dans le panthéon assyro-babylonien, Ishtar représente la volupté tout en étant une déesse guerrière et combative, souvent associée à un lion. Sa personnalité multiple explique qu'elle ait été représentée ailée et armée, ou nue, comme dans cette figurine coiffée de cornes, allusion à son caractère divin.

In the Assyro-Babylonian pantheon, Ishtar, who was a warrior goddess often associated with a lion, also represented sensuality. Her multiple personality explains why she was sometimes depicted winged and armed, sometimes naked, as in this figurine with its horns, an allusion to her divine status.

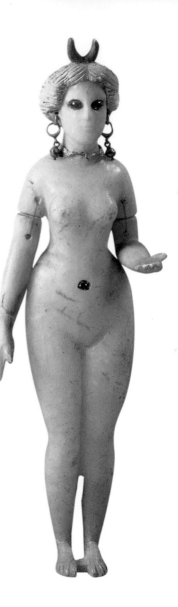

IRAN
Figure féminine
Figure of a woman
Début du IIe millénaire av. J.-C.
Bactriane, Afghanistan du nord
Chlorite et calcaire. H. 0,17 m

À l'âge du bronze, le plateau iranien présentait une certaine unité culturelle grâce aux nombreux échanges entre la Mésopotamie et l'Asie Centrale. Le mobilier funéraire découvert en Bactriane apparente cette civilisation à celle des Élamites. Dans les tombes en effet ont été trouvées des armes d'apparat et de nombreuses statuettes comme celle-ci, dont la stylisation et la polychromie évoquent l'art sumérien.

In the Bronze Age, the Iranian plateau had a fairly unified culture owing to the frequent exchanges between Mesopotamia and Central Asia. The funerary furniture discovered in Bactria links this civilisation to that of the Elamites. The Bactrian tombs were found to contain ceremonial weapons and many statuettes like this one, whose stylisation and use of different colours are reminiscent of Sumerian art.

IRAN
Vase aux monstres ailés
Vase with winged monsters
XIVᵉ-XIIIᵉ siècles av. J.-C.
Iran du nord-ouest
Électrum. H. 0,11 m

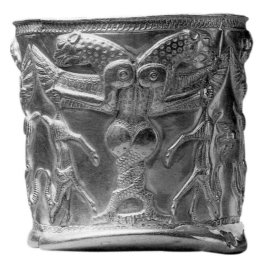

Ce gobelet trouvé dans un cimetière a été exécuté en électrum, un mélange naturel d'or et d'argent, et les motifs dont il est orné, des monstres ailés, semblent inspirés des traditions d'Asie occidentale. On en a déduit que les populations nomades qui s'installèrent au IIᵉ millénaire sur le plateau iranien n'avaient pas établi leurs propres canons artistiques.

This goblet, found in a cemetery, is made of electrum, a natural mix of gold and silver. Its decorative motifs are winged monsters, apparently inspired by the traditions of western Asia. This suggests that the nomadic peoples who established themselves on the Iranian plateau in the 2nd millennium BC had not developed their own artistic canons.

IRAN
Vase en forme de taureau
Jug in the shape of a bull
Vers 1200-1100 av. J.-C.
Iran du nord-ouest
Terre cuite rouge polie. H. 0,36 m

Les représentations du taureau, génie bienveillant, sont très fréquentes dans les traditions mésopotamiennes et ont essaimé largement dans les régions avoisinantes. La stylisation de cet animal exécuté en terre cuite paraît aujourd'hui d'une étonnante modernité.

Representations of the bull, a benevolent spirit, were very common in the Mesopotamian traditions and became widespread in the neighbouring regions. Today the stylisation of this terracotta animal seems extraordinarily modern.

IRAN
Orant élamite
Elamite man praying
XIIᵉ siècle av. J.-C.
Suse, Iran du sud-ouest
Or et bronze. H. 7,5 cm

Ce personnage porte un chevreau destiné à une offrande. Bien que cet orant ait sans doute été conçu pour un temple, on l'a retrouvé, près de Suse, dans une tombe royale, mêlé aux offrandes funéraires. Malgré ses petites proportions, cette figurine est ciselée de façon remarquable, ce qui atteste de la virtuosité des bronziers élamites.

This figure is carrying a goat intended as an offering. Although the statuette was almost certainly designed to be placed in a temple, it was found in a royal tomb near Susa among the funerary offerings. Despite its small size it is remarkably detailed, reflecting the virtuosity of the Elamite bronze-workers.

IRAN
Colombe votive
Votive dove
Vers 1150 av. J.-C.
Suse, Iran du sud-ouest
Lapis-lazuli et clous d'or. L. 0,11 m

ANTIQUITÉS ORIENTALES

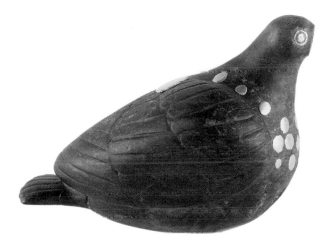

Le site urbain de Suse, au sud-ouest de l'Iran, est de fondation très ancienne puisqu'il date de la fin du v^e millénaire, et il est encore de nos jours occupé. C'est dans l'Acropole de cette ville qu'a été retrouvée cette colombe aux formes harmonieuses, réalisée en lapis-lazuli. Les populations d'Iran de l'est s'étaient spécialisées dans le trafic de cette pierre exotique, importée d'Afghanistan.

The town of Susa, in south-western Iran, is a very ancient site dating from the end of the 5th millennium BC, and is still occupied today. This dove with harmonious forms was found in the city's acropolis and is made of lapis lazuli. The people of eastern Iran specialised in trading this exotic stone, which they imported from the borders of Afghanistan.

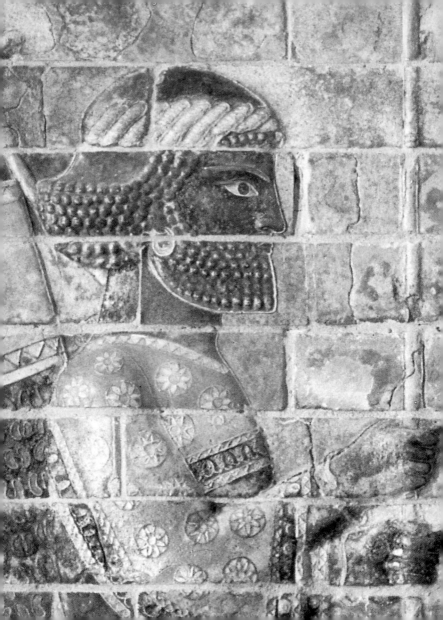

IRAN
Les archers de Darius
The archers of King Darius
Vers 500 av. J.-C.
Suse, Iran du sud-ouest
Brique émaillée. H. 2 m

ANTIQUITÉS ORIENTALES

Durant le long règne de Darius Ier (522-486 av. J.-C.), Suse a connu le sommet de sa splendeur et fut, avec Persépolis, l'une des capitales de son empire. Bâti selon un mélange de traditions mésopotamiennes et iraniennes, le palais était recouvert d'un décor de briques moulées. Sur cette très célèbre frise qui en est un fragment sont figurés des archers vêtus de leur robe d'apparat. Le raffinement des vêtements et des carquois atteste du goût des Perses pour le faste.

Throughout the long reign of Darius I (522–486 BC), Susa was at its most magnificent and was one of the empire's capitals, as was Persepolis. The palace, whose architecture combines Mesopotamian and Iranian styles, was covered with decorative moulded bricks. This famous frieze is one fragment of the palace decoration and shows archers in their ceremonial robes. The fine clothing and quivers reflect the Persians' taste for luxury.

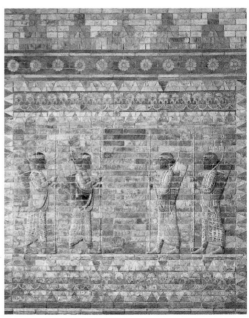

IRAN
*Chapiteau achéménide d'une colonne de l'*apadana
Achaemenid capital from a column of the *apadana*
Vᵉ-IVᵉ siècle av. J.-C.
Suse, Iran du sud-ouest
Calcaire. H. 3,20 m

Placé dans la salle d'audience à colonnes du palais royal de Suse, ce chapiteau témoigne du raffinement de l'art achéménide, synthèse de traditions diverses. Les taureaux, d'inspiration assyro-babylonienne, surmontent des volutes de type ionien qui reposent elles-mêmes sur des éléments empruntés à l'Égypte. L'art est mis au service du programme d'unification des peuples, énoncé par le grand roi Darius.

This capital, which once stood in the columned audience hall of the royal palace in Susa, reflects the refinement of Achaemenid art, a synthesis of various traditions. Bulls of Assyro-Babylonian inspiration are placed above Ionian-style volutes, which rest on Egyptian elements. Art was made to serve the king Darius's political aim of unifying the peoples of the empire.

IRAN
Aiguière sassanide
Sassanid jug
VIIe-VIe siècle av. J.-C.
Deilaman, Iran du nord
Argent doré. H. 0,18 m

Du IIIe au VIIe siècle,
une immense partie de
l'Orient fut unifiée par les
Sassanides, qui ont perpé-
tué les traditions des Perses,
notamment dans les arts somptuaires.
Les danseuses qui ornent ce vase mon-
trent une intéressante synthèse entre
l'art grec, dont l'influence apparaît dans
le traitement des drapés, et des rémi-
niscences indiennes visibles dans le
mouvement des bras et des mains.

Between the 7th
and 6th centuries
a vast stretch of the
Near East was unified
by the Sassanids, who continued
Persian traditions, particularly in their
decorative arts. The dancers on this jug
reveal an interesting synthesis of Greek
art, whose influence can be seen in the
portrayal of the draped cloth, and
Indian elements, visible in the gestures
of the arms and hands.

IRAN
Anse de vase achéménide
Achaemenid vase handle
Ve-IVe siècle av. J.-C.
Iran
Or et argent. H. 0,26 m

L'élégant bouquetin ailé qui forme cette anse de vase est typiquement iranien. Cependant, ses pattes arrière reposent sur un masque de Silène, dont l'inspiration est évidemment grecque. Les orfèvres achéménides, très actifs à la demande des rois perses, puisaient librement dans toutes les traditions pour réaliser de magnifiques pièces, notamment des amphores à haut col comme celle à laquelle appartenait cette anse.

The elegant winged ibex that forms this vase handle is typically Iranian. However, its back legs rest on a mask of Silenus, which is clearly of Greek inspiration. The Achaemenid metal workers drew liberally on all traditions when making their magnificent pieces, particularly high-necked amphoras like the one to which this handle belonged.

LEVANT
Statuette masculine
Male figure
Vers 3500-3000 av. J.-C.
Safadi, Néguev
Ivoire d'hippopotame. H. 0,25 m

Entouré par l'Égypte, la Mésopotamie et l'Anatolie, géographiquement morcelé, le Levant n'est jamais parvenu à constituer une entité politique forte, mais situé au carrefour des voies de commerce, il a connu une prospérité économique assez constante. Des petites cités primitives se sont créées dès le IVᵉ millénaire, notamment dans le Néguev, d'où provient cette statuette taillée dans une défense d'hippopotame.

Surrounded by Egypt, Mesopotamia and Anatolia and geographically fragmented, the Levant never achieved any great political strength. However, it was always very prosperous because of its location at the crossroads of many trade routes. Small, primitive towns were built from the 4th millennium BC onwards, particularly in the Negev desert, where this statuette carved from the tooth of a hippopotamus was found.

31

LEVANT
Stèle de Baal au foudre
Stele of Baal with thunderbolt
XIVe-XIIIe siècle av. J.-C.
Ougarit
Calcarénite. H. 1,42 m

Ougarit, sur le littoral syrien, était au IIe millénaire un port actif, capitale d'un royaume prospère où s'est épanoui un mode de vie raffiné. À droite de cette stèle est figuré un roi de la dynastie d'Ougarit priant sous le bras tutélaire du dieu de l'orage, Baal. Celui-ci brandit un casse-tête et tient de la main gauche une lance dont l'extrémité porte des feuillages, symbole de l'action bienheureuse de l'eau appelée par le dieu.

In the 2nd millennium BC Ugarit, on the Syrian coast, was a busy port and capital of a prosperous kingdom which developed a refined lifestyle. The right side of this stele shows a king of the Ugarit dynasty praying under the protective arm of the storm god Baal. The god is brandishing a club and, in his left hand, holds a lance tipped with leaves symbolising the benevolent effects of the water he brings.

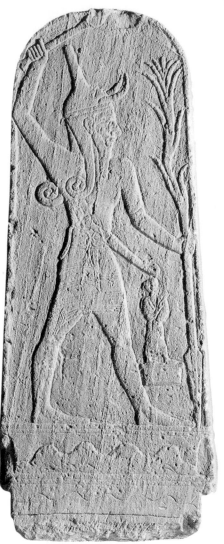

LEVANT
Coupe de la chasse
Cup with hunting scene
Vers 1200 av. J.-C.
Ougarit
Or. Diam. 0,18 m

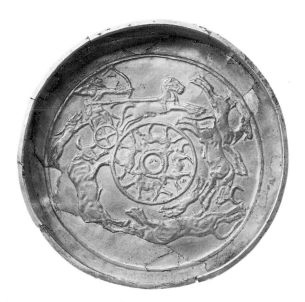

Debout sur un char, le roi tire à l'arc sur un gibier constitué de lièvres, de gazelles et de taureaux. Divertissement royal par excellence, la chasse en char est un motif que l'on retrouve fréquemment dans les bas-reliefs d'Égypte à cette époque. Ce chef-d'œuvre d'orfèvrerie a été découvert près du sanctuaire de Baal à Ougarit.

The king stands in his chariot with drawn bow, preparing to shoot hares, gazelles and wild bulls. Hunting from chariots was the quintessential royal pursuit and such motifs are often found in Egyptian bas-reliefs of the period. This masterpiece of gold-work, almost certainly an offering, was found near the temple dedicated to Baal at Ugarit.

LEVANT
La maîtresse des animaux
'Mistress of the animals'
XIIIᵉ-XIIᵉ siècle av. J.-C.
Ougarit
Ivoire d'éléphant. H. 0,13 m

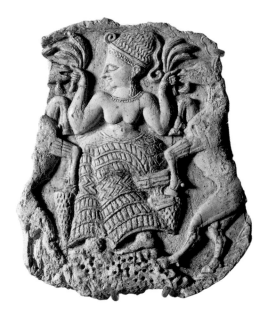

Cette sculpture ornait le couvercle d'une boîte à fard. Une femme souriante y est représentée, écartant d'un coup d'éventail les bouquetins pressés contre elle : sans doute est-ce une déesse ou une prêtresse qui dompte symboliquement la nature sauvage. Le style en est composite, car si la robe révèle une influence crétoise, la composition générale se réfère aux traditions orientales.

This delicate carving once decorated the lid of a cosmetics jar. It shows a smiling woman using her fan to push away the ibexes crowding round her. These animals are clearly symbolic: the woman is almost certainly a goddess or priestess taming wild nature. The style of the piece is mixed, for while her dress shows Cretan influence, the overall composition reflects eastern traditions.

LEVANT
La "grande déesse" de Chypre
The Great 'Goddess' of Cyprus
Vers 500 av. J.-C.
Chypre
Calcaire. H 0,98 m

ANTIQUITÉS ORIENTALES

Cette femme plantureuse chargée de bijoux qui rappelle les déesses orientales témoigne du caractère spécifique de Chypre, qui fut de tout temps un exceptionnel carrefour de la Méditerranée où se sont croisées les civilisations phénicienne, grecque et romaine. La paix perse qui s'instaure au vᵉ siècle avant J.-C. va favoriser dans cette île l'épanouissement d'une civilisation ouverte à l'hellénisme.

This jewel-laden, amply-proportioned woman is reminiscent of the Near Eastern goddesses. In this she reflects the specific culture of Cyprus, which had always been a major point of intersection of the Mediterranean civilisations of Phoenicia, Greece and Rome. In the 6th century BC the establishment of the Persian empire brought peace, enabling a civilisation influenced by Hellenism to flourish on the island.

LEVANT
Masque redoutable
Frightening mask
Fin VIIᵉ- début VIᵉ siècle av. J.-C.
Carthage
Terre cuite. H. 0,19 m

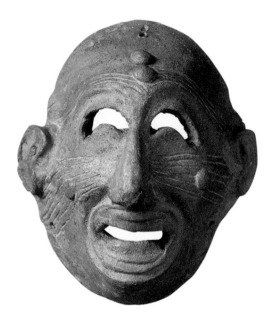

À partir du IXᵉ siècle avant J.-C., les Phéniciens ont essaimé à travers la Méditerranée, créant des comptoirs tout au long de ses côtes. Carthage, à l'origine colonie phénicienne, va s'ériger par la suite en métropole, fondant elle-même la civilisation punique. Ce masque destiné à protéger contre les mauvais esprits témoigne encore d'une tradition venue du Proche-Orient.

In the 9th century BC the Phoenicians travelled all over the Mediterranean, founding trading posts all along its coastline. Carthage was originally a Phoenician colony, but later became a metropolis and cradle of the Punic civilisation. This mask, found in a tomb and intended as protection against evil spirits, reflects a Near Eastern tradition.

ISLAM
Coupe
Cup
IXᵉ siècle. Mésopotamie
Céramique argileuse. Diam. 0, 22 m

ANTIQUITÉS ORIENTALES

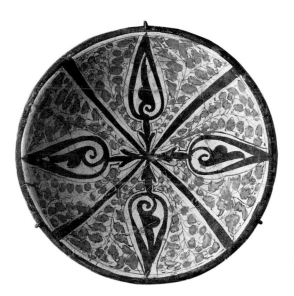

Les potiers mésopotamiens ont expérimenté dès le VIIIᵉ siècle, sous le califat abbasside, des procédés nouveaux, notamment dans le domaine de la faïence et du décor lustré. Le décor lustré consiste à déposer sur une céramique, auparavant glacée et cuite, des oxydes métalliques. Après une seconde cuisson, ces oxydes se transforment en une pellicule de métal pur.

In the 8th century, under the Abbasid caliphate, Mesopotamian pottery began to experiment with new techniques, particularly in the manufacture of faience and lustre ware, which was made by applying metallic oxides to glazed and fired ceramics. When these were fired a second time, the oxides were transformed into a film of pure metal.

ISLAM
Suaire de Saint-Josse
Shroud of Saint Josse
Milieu du IXᵉ siècle
Khurasan, Iran oriental
Soie. H. 0,52 m ; L. 0,94 m

Ce textile à trame de soie et chaîne de fil a probablement été offert à l'abbaye de Saint-Josse (Pas-de-Calais) par son protecteur Étienne de Blois, qui le rapporta de la première croisade. Les motifs animaliers sont d'inspiration sassanide, mais leur organisation en registres est nouvelle. L'inscription en caractères coufiques se réfère à un émir turc du Khurasan, mis à mort en 961.

This cloth with silken weft and linen warp, was probably given to the abbey of Saint-Josse in northern France by its patron, Étienne de Blois, who brought it back from the first crusade. The animal motifs are clearly of Sassanid inspiration, but their arrangement in layers is new. The writing in Kufic characters refers to a Turkish emir of Khurasan, who was put to death in 961.

ISLAM
Pyxide d'al-Mughira
Pyx of al-Mughira
968. Cordoue, Espagne
Ivoire. H. 0,15 m

ANTIQUITÉS ORIENTALES

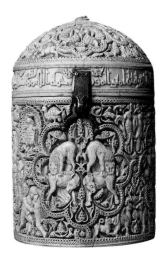

À Cordoue, capitale du califat umayya-
de d'Andalousie, se sont développés
des ateliers qui ont réalisé des chefs-
d'œuvre de sculpture sur ivoire. Cette
boîte, dont on ne sait si elle renfermait
des bijoux, des fards ou des parfums,
présente un décor foisonnant. Chacune
des scènes, chasse, musique, boisson,
évoque les plaisirs princiers.

In Cordoba, capital of the Umayyad
caliphate of Andalusia, large workshops
produced masterpieces of ivory carv-
ing. This box, which may have contained
jewels, cosmetics or perfume, is
abundantly decorated with human and
animal figures and plant motifs evoking
the royal pastimes of hunting, music
and drinking.

ISLAM
Coupe au fauconnier
Bowl with falconer
Fin XIIe- début XIIIe siècle
Kachan, Iran
Céramique siliceuse. Diam. 0,22 m

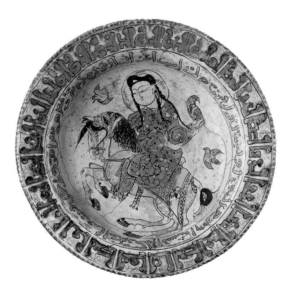

À partir du XIIe siècle a été redécouvert en Iran la technique des pâtes siliceuses, et l'époque seldjoukide a constitué l'âge d'or de cette production. Le procédé du "petit feu" permettait aux potiers d'obtenir une remarquable finesse de coloris, comme l'illustre cette coupe aux teintes douces où figure un fauconnier.

In the 12th century the potters of Iran rediscovered the technique of using siliceous clays and the Saljuq period proved to be a golden age for this type of pottery. The technique of slow firing enabled the potters to obtain very delicate colours, as is shown by this subtly coloured bowl depicting a falconer.

ISLAM
Scènes de divertissement
Scenes of recreation
XIIᵉ siècle
Égypte
Ivoire peint. H. 0,5 m ; L. 1,29 m

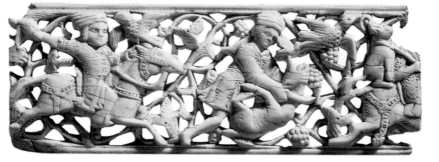

La chasse, divertissement privilégié des puissants, est un motif récurrent dans l'iconographie islamique, prouvant, s'il on est besoin, que l'image n'y a jamais été un interdit absolu. Cette plaquette sculptée dans l'ivoire restitue avec beaucoup de réalisme les chasseurs qu'accompagnent faucons et chiens.

Hunting for sport was the preserve of the powerful and was a recurrent theme in Islamic art, proving, if proof were needed, that representation has never been absolutely forbidden in the Muslim world. This small carved ivory panel depicts hunters surrounded by their falcons and dogs with great realism.

ISLAM
Bassin, dit "Baptistère de saint Louis"
Bowl known as the 'Baptistry of Saint Louis'
Fin XIII^e-début XIV^e siècle
Syrie ou Égypte
Laiton incrusté d'or, d'argent et de pâte noire. Diam. 0,40 m

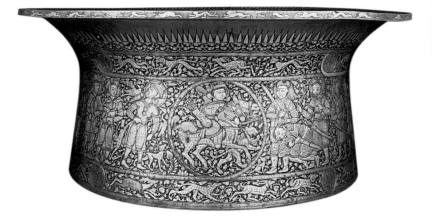

C'est à l'époque mameluk qu'a été réalisé ce grand bassin, témoignage de la virtuosité des dinandiers musulmans. Cet objet faisait partie des collections royales françaises, ce qui explique la présence, à l'intérieur, des armes de France. Au XIX^e siècle, le bassin a servi au baptême de plusieurs princes.

This large bowl was made in the Mamluk period and demonstrates the exceptional skill of the Muslim copperworkers. It was part of the French royal collection, which explains why it bears the French coat of arms on the inside. In the 19th century this bowl was used for the baptism of several princes.

ISLAM

La charge des cavaliers de Faramarz
The charge of the Faramarz horsemen
Page d'un *Shahnama* de Firdousi
Milieu du XIVe siècle
Tabriz, Iran
Gouache et or sur papier. H. 0,40 m

ANTIQUITÉS ORIENTALES

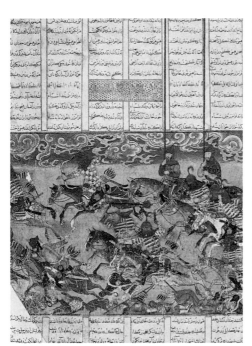

Le Shahnama, *ou Livre des rois, est un long poème qui relate les combats séculaires entre les Iraniens, peuple sédentaire, et les nomades touraniens, de part et d'autre des rives de l'Oxus. Cette épopée nationale a connu de nombreuses versions, mais la plus célèbre est celle qu'écrivit Firdousi au début du XIe siècle. Cette page est extraite d'un exemplaire illustré parmi les plus anciens.*

The *Shahnama,* or Book of Kings, is a long poem recounting the secular battles between the Iranians, a settled people, and the Turanian nomads, who lived on opposite banks of the river Oxus. There are many versions of this national epic, the most famous of which was written by Firdawsi in the early 11th century. This page is taken from one of the oldest illustrated copies.

ISLAM
Bouteille
Bottle
Vers 1345
Syrie ou Égypte
Verre émaillé et doré
H. 0,50 m

Dès l'Antiquité les pays de la Méditerranée orientale étaient passés maîtres dans l'art du verre, technique qui s'est brillamment perpétuée à l'époque islamique. La Syrie et l'Égypte ont été les foyers de production de chefs-d'œuvre de verrerie émaillée et dorée, notamment de lampes de mosquées. Cette bouteille porte le blason de Tuquztimur, qui fut vice-roi de Syrie de 1342 à 1345.

The countries of the eastern Mediterranean had been famous since antiquity for their skilled glass-workers, who continued producing high quality objects into the Islamic period. Syria and Egypt were the main centres making masterpieces of enamelled and gilded glass, in particular lamps for mosques. This bottle bears the arms of Tuquztimur, viceroy of Syria from 1342 to 1345.

ISLAM
Plat au paon
Peacock dish
Deuxième quart du XVIᵉ siècle
Iznik, Turquie
Céramique siliceuse. Diam. 0,37 m

ANTIQUITÉS ORIENTALES

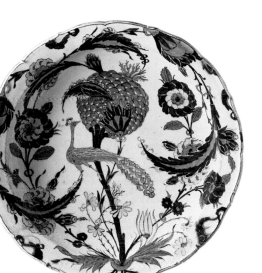

Appelée Nicée à l'époque byzantine, Iznik fut un centre de céramique très important à l'époque musulmane. Au XVIᵉ siècle, le style saz, très en vogue, se caractérise par les lignes souples données aux longues feuilles et aux fleurs, agrémentés souvent de paons. Les motifs occupent toute la surface des objets, traités dans une palette raffinée de bleu, turquoise ou vert tilleul.

Iznik, known as Nicaea in the Byzantine period, was a very important centre for ceramics during the Islamic period. In the 16th century the saz style was very popular. It was characterised by fluid designs of leaves and flowers, often decorated with peacocks. The motifs would cover the object's entire surface and were delicately coloured in blue, turquoise or lime-green.

ISLAM
Portrait de Shah Abbas Ier
Portrait of Shah Abbas I
Signé Muhammad Qasim
10 février 1627
Ispahan, Iran
Gouache, or et argent sur papier. H. 0, 25 m

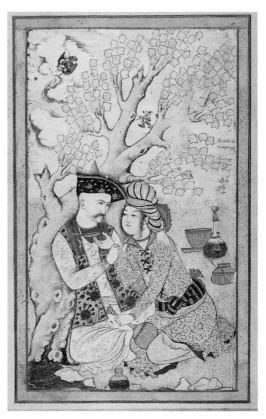

Symboliques jusqu'au xvᵉ siècle, les représentations de souverains sont devenues peu à peu de véritables portraits, et le premier que nous connaissions est celui du conquérant de Constantinople, le Turc Mehmet Fatih. Chez les Ottomans, les Iraniens et les Moghols, cet art devient ensuite une tradition. Dans ce dessin, le souverain iranien est assis, au bord d'un ruisseau, avec un page qu'il serre contre lui.

Images of sovereigns, which tended to be symbolic until the 15th century, gradually developed into true portraits. The earliest known of these is the portrait of Mehmet Fatih, Turkish conqueror of Constantinople. This art later developed into a tradition among the Ottomans, Iranians and Mughals. In this drawing, the Iranian ruler is sitting by a river, clasping a page to his side.

Réception princière dans un jardin
Princely reception in a garden
Fin du XVIe siècle
Iran ou Transoxiane
Gouache et or sur papier cartonné. H. 0,38 m

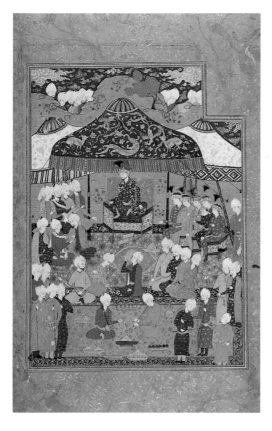

Les réceptions constituent un thème récurrent dans les miniatures, car elles permettent de rendre hommage à la générosité des princes. Dans cette scène, dont certains éléments sont empruntés au répertoire décoratif extrême-oriental, le souverain reçoit des émissaires étrangers. Les chanteurs assis sur un tapis sont accompagnés d'instrumentistes, au milieu de plats destinés à honorer les hôtes de marque.

Receptions were a recurrent theme in miniatures, for they made it possible to acknowledge the generosity of princes. In this scene, which borrows some elements from the Far Eastern decorative repertory, the monarch is receiving foreign emissaries. Singers and musicians are seated on a carpet surrounded by refreshments provided in honour of the distinguished guests.

ISLAM
Kilim
Kilim
Fin XVIᵉ-début XVIIᵉ siècle
Kachan, Iran
Soie et fils d'argent, tapisserie. H. 2,49 m ; L. 1,39 m

Le raffinement des couleurs et l'équilibre de la composition font de ce kilim un chef-d'œuvre de la production iranienne de l'époque safavide. Il illustre dans sa partie centrale un épisode de l'épopée nationale iranienne, le Shahnama, *au cours duquel Barham Gur s'affronte au tigre. Aux angles sont représentés Layla et Majnun, héros d'une célèbre et triste histoire d'amour.*

This kilim, with its subtle colours and balanced composition, is a masterpiece of Iranian carpet-making of the Safavid period. Its central section illustrates an episode from the Iranian national epic, the *Shahnama*, during which Barham Gur fights a tiger. The corners show Layla and Majnun, the protagonists of a famous and unhappy love story.

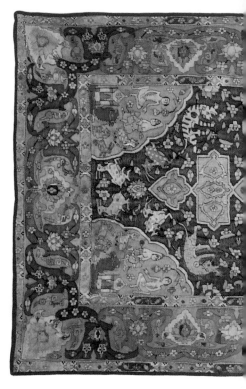

ANTIQUITÉS ÉGYPTIENNES

EGYPTIAN ANTIQUITIES

PRÉHISTOIRE
Vase
Vase
Vers 3500 av. J.-C. Époque Nagada II
Terre cuite. H. 0,20 m

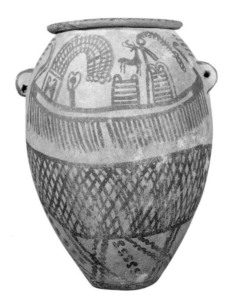

C'est vers 4000 avant J.-C. qu'apparaît dans la vallée du Nil la civilisation appelée "Nagada", d'après le nom d'un site de Haute-Égypte. Deux périodes, Nagada I et II, ont été déterminées à partir de deux types de poteries. La première se caractérise par des dessins géométriques et anguleux, tandis que la seconde (3500-3100 av. J.-C.) produit des vases aux formes plus arrondies, décorés de motifs figuratifs.

Around 4000 BC a new civilisation appeared in the valley of the Nile, called 'Naqada' after a site in Upper Egypt. Two periods, Naqada I and Naqada II, were identified on the basis of two different kinds of pottery. The first is characterised by its angular, geometrical designs, while the second (3500-3100 BC) produced vases with more rounded forms, decorated with figurative motifs.

PRÉHISTOIRE
Palette aux chiens
Palette with dogs
Vers 3200 av. J.-C. Fin de l'époque Nagada II
Schiste. H. 0,17 m

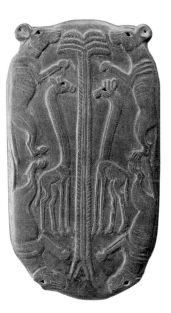

À la fin de la période dite de Nagada II, les Égyptiens découvrent l'art du relief, qu'ils pratiquent d'abord sur des surfaces restreintes. Cette palette démontre à quel degré de virtuosité ils sont parvenus. La silhouette en relief de quatre chiens puissants détermine les contours du bas-relief, et de part et d'autre du palmier central deux girafes symétriques se font face.

Towards the end of the period known as Nagada II, the Egyptians discovered the art of relief. At first they produced reliefs on small surfaces. This palette reveals the high degree of skill they achieved. The relief silhouettes of four powerful dogs provide the outlines of the bas-relief, and there are two symmetrical giraffes facing each other on either side of the central palm tree.

PRÉHISTOIRE
Couteau du Gebel el-Arak
Knife from Gebel el-Arak
Vers 3300-3200 av. J.-C. Fin de l'époque Nagada II
Lame en silex, manche en ivoire. H. 0,25 m

Ce couteau est un magnifique exemple de décor sculpté, prouvant que dès cette époque des conventions artistiques commencent à s'établir pour parvenir à rendre en deux dimensions l'image de la réalité. Sur une face du manche est représentée une bataille sur la terre et sur l'eau. Sur l'autre face, on peut voir des animaux ainsi qu'un homme vêtu comme un roi-prêtre sumérien qui maintient deux lions.

This knife provides a magnificent example of decorative carving, demonstrating that artists were able during this epoch to render two-dimensional reality. One side of the handle shows a battle on land and water. The other side shows animals and a man dressed as a Sumerian priest-king holding two lions.

PRÉHISTOIRE
Stèle du roi-serpent
Serpent king stelé
Vers 3100 av. J.-C. Époque thinite
Calcaire. H. 1,43 m

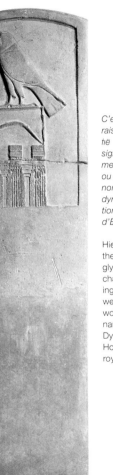

C'est à la fin du IVe millénaire qu'apparaissent les hiéroglyphes, mot qui signifie en grec "caractères sacrés". Ces signes, dont le sens s'onrichira, commencent par désigner des mots brefs ou des noms propres. Sur cette stèle, le nom du troisième roi de la première dynastie est désigné par la représentation d'Horus, dieu-faucon de la royauté d'Égypte.

Hieroglyphs first appeared at the end of the fourth millennium. The word 'hieroglyph' is Greek, and means 'sacred character'. These signs, whose meanings became more complex with time, were first used to designate short words or names. On this stele, the name of the third king of the 1st Dynasty is rendered by the image of Horus, the falcon-god of Egyptian royalty.

ANCIEN EMPIRE
Le grand sphinx
The Great Sphinx
Trouvé à Tanis
Granite rose. H. 1,83 m

La tête de ce sphinx, coiffée du némès et du cobra, parée d'une barbe postiche, est associée au corps puissant d'un lion. Les noms de plusieurs rois sont inscrits sur cette statue majestueuse, dont le plus ancien est celui d'Amenemhat II, roi de la XIIᵉ dynastie. Ce sphinx serait l'un des premiers exemples de statuaire du début de l'Ancien Empire.

A sphinx's head, bearing the *nemes* headcloth, cobra and false beard, rises from the powerful body of a lion. This majestic statue is engraved with the names of many kings, the most ancient of whom is Amenemhat II, a king of the 12th Dynasty. This sphinx is thought to be one of the earliest examples of statuary from the beginning of the Old Kingdom.

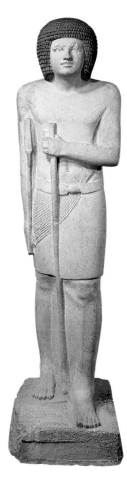

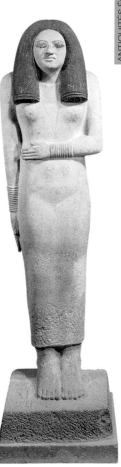

ANCIEN EMPIRE
Sepa et Nesa
Sepa and Nesa
2700-2620 av. J.-C. III^e dynastie
Calcaire peint. H. 1,65 m

ANTIQUITÉS ÉGYPTIENNES

Ces figures relèvent des premiers exemples de statuaire destinée aux particuliers. Ce couple uni dans la mort illustre la place qu'occupe la femme dans la société égyptienne ancienne, fondée sur la monogamie : égale de l'homme devant la loi, elle jouit d'une certaine autonomie financière et exerce parfois une activité professionnelle.

These statues are among the earliest examples of statuary for individuals. This couple, united in death, show the place occupied by women in ancient Egyptian society, which was based on monogamy. Women were equal with men before the law, enjoyed a degree of financial independence and sometimes worked in a professional capacity.

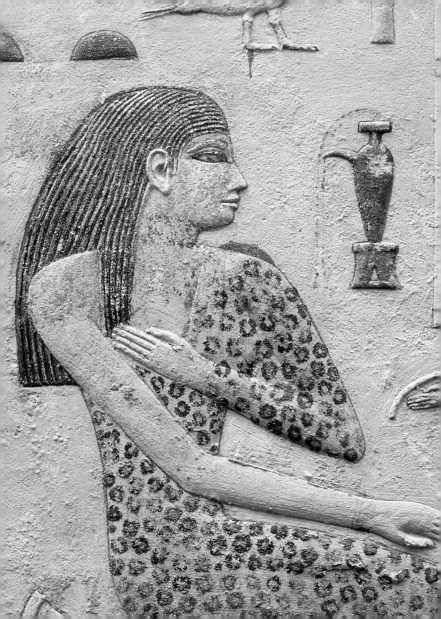

ANCIEN EMPIRE
Stèle de Nefertiabet
Stele of Nefertiabet
Vers 2590 av. J.-C. ıvᵉ dynastie
Calcaire peint. H. 0,37 m ; L. 0, 52 m

ANTIQUITÉS ÉGYPTIENNES

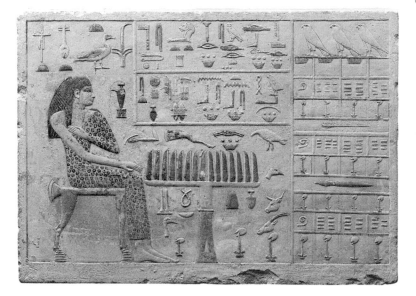

Sur cette stèle apparaît Nefertiabet, sans doute une fille du roi Khéops, devant son repas funéraire. La jeune femme tend la main vers un plateau rempli de pains, et tout autour les hiéroglyphes indiquent les autres mets qui lui sont servis. Au-dessus apparaît la liste des huiles, fards et étoffes diverses nécessaires à la défunte pour assurer sa survie.

This stele shows Nefertiabet, who was almost certainly a daughter of King Cheops, before her funerary meal. The young woman is shown reaching her hand towards a plate filled with bread, while all around hieroglyphs refer to the other dishes served to her. Above these is the list of oils, cosmetics and other materials necessary to ensure her survival after death.

ANCIEN EMPIRE
Le scribe accroupi
Seated scribe
Vers 2620-2350 av. J.-C. IV^e ou V^e dynastie
Calcaire peint. H. 0,53 m

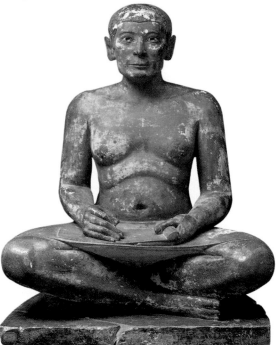

Découvert dans le cimetière de Saqqara, ce scribe est l'une des plus célèbres statues de l'Égypte ancienne. Sans doute s'agit-il d'un haut dignitaire car son effigie a été réalisée avec soin, tout particulièrement ses yeux, faits de magnésite et de quartz incrustés dans du cuivre. Son attitude extrêmement vivante et son regard lui confèrent une présence exceptionnelle.

This scribe, discovered in the Saqqara necropolis, which dates from the Old Kingdom, is one of the best-known statues of ancient Egypt. He was almost certainly a high official, as his statue was carved with great care, particularly the eyes, which are made of magnesite and quartz set in copper. His very life like pose and expression give him extraordinary presence.

ANCIEN EMPIRE
Mastaba d'Akhethetep, détail
Mastaba of Akhethotep, detail
Vers 2400 av. J.-C.
Saqqara
Calcaire. H. 0, 62 m

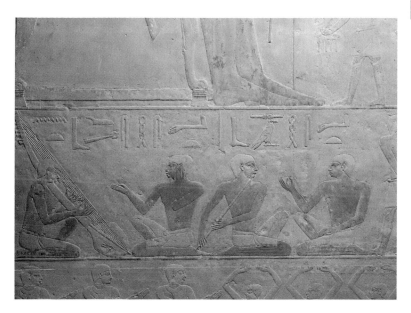

Dans les chapelles funéraires, les vivants communiquaient avec le défunt par des offrandes déposées devant les fausses portes qui fermaient le caveau. Dans ce mastaba, trouvé à Saqqara et remonté au Louvre, un long bas-relief évoque les activités qui se déroulaient dans le domaine du dignitaire décédé. Danseuses et musiciens accompagnent le festin funéraire.

In funerary chapels the living – priests or members of the family – would communicate with the dead person by means of offerings placed in front of the false doors in the walls of the vault. In this mastaba, found in Saqqara, then dismantled and rebuilt in the Louvre, a long bas-relief portrays activities on the dead dignitary's estate. Dancers and musicians entertain at the funeral feast.

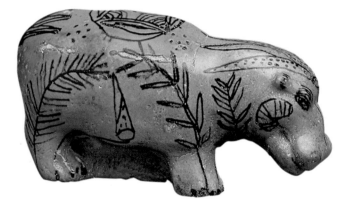

MOYEN EMPIRE
Hippopotame
Hippopotamus
Vers 2000-1900 av. J.-C.
Dra Aboul Naga
Faïence égyptienne. H. 0,12 m ; L. 0,20 m

Bleue comme l'eau du Nil, décorée de plantes aquatiques comme le nénuphar, cette figurine placée dans une tombe prolongeait symboliquement une activité pratiquée par le défunt, la chasse à l'hippopotame. Certaines représentations retrouvées dans les mastabas de l'Ancien Empire témoignent que les seigneurs s'adonnaient traditionnellement à ce sport.

This figurine, blue as the waters of the Nile and decorated with aquatic plants such as waterlilies, would have been placed in a tomb as a symbolic continuation of one of the activities of the dead person: hippopotamus hunting. Some representations found in the mastabas of the Old Kingdom show that this was a traditional aristocratic sport.

MOYEN EMPIRE
Grande statue de Nakhti
Large statue of Nakhti
Entre 1991 et 1928 av. J.-C. XIIᵉ dynastie
Assiout
Bois d'acacia. H. 1,78 m

La pierre blanche et noire utilisée pour les yeux procure au regard du chancelier Nakhti une expression remarquablement vivante, qui éclaire des traits eux-mêmes très réalistes. Les lignes du corps qui marche sont en revanche plus stylisées, sans doute pour souligner la dignité du statut du défunt. Des répliques réduites de la statue ont été retrouvées dans cette tombe inviolée depuis les funérailles, voici 4000 ans.

The use of black and white stone gives Chancellor Nakhti's eyes a remarkably lively expression, which lights up his very realistic features. The lines of the body, shown walking, are more stylised, however, no doubt to emphasise the dead man's status as a dignitary. Smaller replicas of the statue were found in the tomb, which had remained unentered since Nakhti's funeral some 4000 years ago.

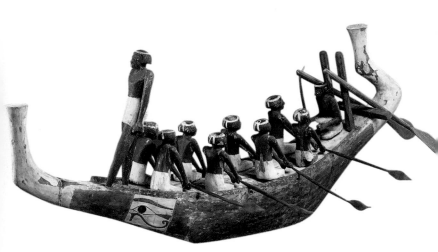

MOYEN EMPIRE
Modèle de bateau de Nakhti
Model of Nakhti's boat
Entre 1991 et 1928 av. J.-C. XII^e dynastie
Assiout
Bois peint. H. 0,81 m

Considérée comme "don du Nil", l'Égypte a vécu durant des siècles au rythme des crues du fleuve. Il constituait aussi la principale voie de communication. Cette barque contient huit rameurs et un timonier, tandis que sur la proue se tient l'homme chargé de sonder l'eau. Retrouvée dans la tombe du chancelier Nakhti, cette embarcation était censée permettre au défunt d'effectuer le pèlerinage au sanctuaire d'Abydos auprès du dieu des morts, Osiris.

For centuries the rhythm of life in Egypt, a country seen as a 'gift of the Nile', followed the rise and fall of the river waters. The Nile was also the main communications route. This boat contains eight oarsmen and a helmsman, while on the bow stands the man whose job it is to sound the depth of the water. The vessel was found in the tomb of Chancellor Nakhti and was intended to enable the dead man to make his pilgrimage to the temple of Osiris, god of the dead, at Abydos.

MOYEN EMPIRE
Porteuse d'offrandes
Woman bearing offerings
Vers 2000-1800 av. J.-C.
Bois de ficus. H. 1,08 m

L'intérêt de cette statuette n'est pas lié à sa découverte archéologique, puisqu'elle n'était destinée qu'à meubler une sépulture, mais il réside surtout dans sa remarquable qualité d'exécution. Élégante et délicatement moulée dans une robe qui épouse ses formes, la jeune fille présente un visage aux traits d'une grande finesse.

This statue is interesting not so much as an archaeological discovery – since it was merely intended to be placed in a tomb – but because of the remarkable skill of its execution. The face of this elegant young woman has extremely fine features, and her figure is delicately shown through her clinging dress.

MOYEN EMPIRE
Trésor de Tôd, au nom d'Amenemhat II
Treasure from Tod, bearing the name of Amenemhat II
1928-1895 av. J.-C.
Argent et lapis-lazuli

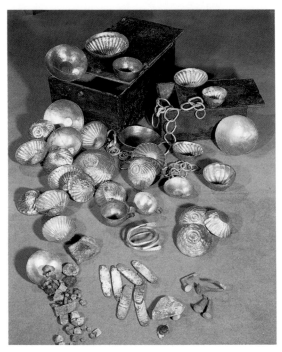

Dans un village situé à quelques kilomètres au sud de Thèbes, appelé Tôd, l'archéologue Bisson de La Roque a découvert un trésor dans une cache aménagée dans le sable de fondation du temple dédié à Montou par Sésostris Iᵉʳ. Dans des coffres de cuivre étaient conservés des centaines de coupes, des lingots d'argent, du lapis-lazuli brut et des objets mésopotamiens.

In a village called Tod, a few kilometres south of Thebes, the archaeologist Bisson de La Roque discovered treasure buried in a hiding place in the sand of the foundations of the temple dedicated to Montu by Sesostris I. Silver bars, uncut lapis lazuli, hundreds of cups and many Mesopotamian objects were found in a number of copper chests.

NOUVEL EMPIRE
Hatchepsout et Senynéfer
Hatshepsut and Senynefer
Vers 1450-1400 av. J.-C. XVIIIe dynastie
Grès peint. H. 0,68 m

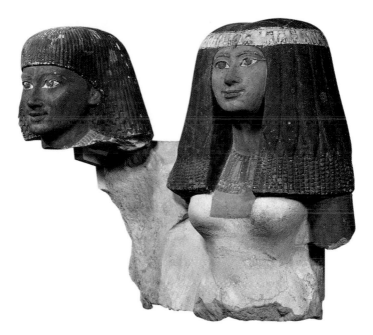

Le rituel funéraire n'était pas réservé aux seuls pharaons, comme l'atteste la découverte de nombreuses tombes privées. On y trouve généralement des scènes de la vie civile, et d'autres au cours desquels le défunt reçoit des mains du souverain l'or de la récompense. La représentation sculptée des morts les fige dans une jeunesse éternelle, comme ce couple que l'artiste a voulu très réaliste.

Funerary rituals were not exclusive to the pharaohs, as proved by the discovery of many private tombs. The tomb walls are generally decorated with scenes depicting aspects of civil life and others showing the dead person being handed as a reward gold by the king. In their carved images the dead are eternally young, like this couple whom the artist wished to depict in a very realistic manner.

NOUVEL EMPIRE
La déesse Sekhmet
The goddess Sekhmet
Vers 1403-1365 av. J.-C.
Règne d'Amenophis III
Diorite. H. 1,78 m

Le Nouvel Empire, qui débute vers 1580 avant J.-C., se caractérise par un épanouissement artistique sans précédent. Durant cette époque de prospérité s'élèvent de nombreux sanctuaires, de la Nubie au delta du Nil. Les statues se multiplient, notamment les statues divines comme celle-ci, figurant la déesse Sekhmet, qui sur un corps de femme porte une tête de lionne surmontée du disque solaire.

The New Kingdom, which began around 1580 BC, was characterised by an unprecedented flowering of Egyptian art. During this period of prosperity many temples were built, from Nubia to the Nile Delta. Numerous statues were made, particularly statues of the gods, such as this one showing the goddess Sekhmet. This goddess has the head of a lioness, bearing the solar disk, and a woman's body.

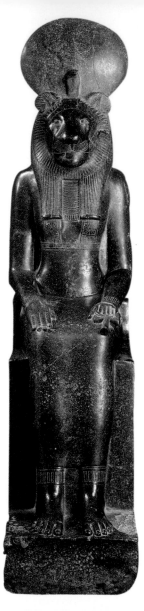

NOUVEL EMPIRE
Tête d'Aménophis III
Head of Amenophis III
Vers 1403-1365 av. J.-C.
Diorite. H. 0,32 m

ANTIQUITÉS ÉGYPTIENNES

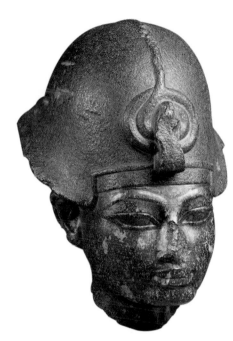

La datation du calendrier se faisait en Égypte par année de règne du souverain. Chaque roi était ainsi le point de départ d'une nouvelle chronologie, que l'on retrouve inscrite sur les monuments. Bien que ce fragment de statue ne soit pas formellement identifié, on reconnaît cependant Amenophis III, ses yeux étirés, son visage rond, sa bouche charnue et son menton court.

In ancient Egypt calendar dates were given in terms of the year of a sovereign's reign. Thus a new chronology began with each new king, and can be seen inscribed on monuments. Although this statue fragment has not been formally identified, it has the characteristic features of Amenophis III: elongated eyes, a round face, fleshy mouth and short chin.

NOUVEL EMPIRE
Le scribe royal Nebmertouf
The royal scribe Nebmertuf
Vers 1390 av. J.-C. XVIIIᵉ dynastie
Schiste. H. 0,19 m ; L. 0,20 m

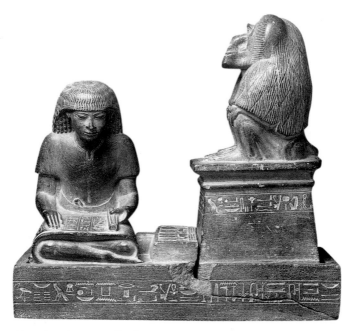

Un rouleau de papyrus déroulé sur les genoux, le scribe royal est assis sous la protection d'un singe, incarnation du dieu Thot, patron des scribes. Il porte la perruque bouclée à la mode sous Amenophis III. La Cour disposait d'écoles pour l'éducation des princes et des enfants des dignitaires, mais on en trouvait aussi dans les temples et les centres administratifs, où étaient formés les prêtres et les futurs fonctionnaires.

With his papyrus scroll unrolled on his knees, the royal scribe sits under a protecting monkey, incarnation of the god Thoth, patron of scribes. He wears a curly wig, as was fashionable under Amenophis III. Besides the schools at court for the education of princes and the children of high officials, there were others in temples and administrative centres, where priests and future officials were trained.

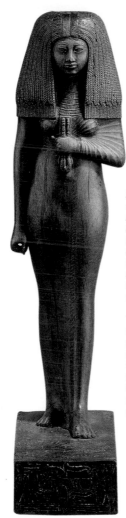

La perruque massive qui encadre le visage délicat de cette figure féminine, restitue avec une extraordinaire précision l'assemblage de nattes. L'étoffe fluide qui épouse jusqu'aux chevilles le corps gracieux de cette statuette atteste l'habileté du sculpteur qui a représenté Touy, prêtresse du dieu Min, tenant de sa main gauche un sistre, instrument de musique à percussion.

The enormous wig that frames the delicate face of this figure of a woman shows the arrangement of plaits in extraordinary detail. The sculptor's skill is also revealed in the fluid material that clings to her graceful body right down to the ankles. In her left hand Tuy, priestess of the god Min, holds a percussion instrument called a sistrum.

NOUVEL EMPIRE
Amenophis IV
Amenophis IV
1365-1349 av. J.-C.
Grès. H. 1,37 m

Le règne d'Amenophis IV-Akhenaton inaugure la brève période dite "amarnienne", du nom de la cité d'Amarna, à l'est de Karnak, que ce souverain fit bâtir à la gloire du dieu solaire Aton et où il s'installa avec son épouse Nefertiti. En instaurant le culte officiel de ce dieu unique, Amenophis IV fondait une nouvelle religion, en même temps qu'il imposait de nouveaux canons artistiques privilégiant le mouvement et l'expression.

The reign of Amenophis IV-Akhenaten brought in the brief period known as 'Amarnian', from the name of the city of Amarna, east of Karnak, which Akhenaten had built to the glory of the solar god Aten and where he settled with his wife Nefertiti. In officially establishing the worship of this single god, Amenophis IV founded a new religion, while also imposing new artistic canons emphasising movement and expression.

NOUVEL EMPIRE
Torse de femme (Nefertiti ?)
Female torso, probably Nefertiti
Vers 1365-1349 av. J.-C.
Quartzite. H. 0,29 m

Le drapé transparent qui couvre ce corps en épouse tous les détails, la poitrine ferme, le ventre rond et les cuisses massives. Le réalisme de cette sculpture est conforme au style de l'époque amarnienne, empreint d'une généreuse sensualité. Malgré sa mutilation, cette sculpture demeure l'une des plus belles réalisations du règne d'Amenophis IV.

The transparent cloth draped over this body shows all the detail of its firm breasts, rounded belly and heavy thighs. The realism of this sculpture reflects the generously sensual style of the Amarnian period. Despite being mutilated, it remains one of the finest works of the reign of Amenophis IV.

NOUVEL EMPIRE
Tête de princesse
Head of a princess
Vers 1365-1349 av. J.-C.
Calcaire peint. H. 0,15 m

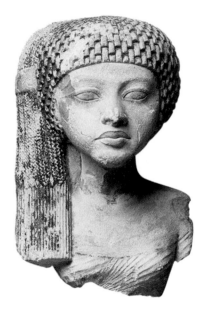

Sans doute ce visage d'enfant est-il celui d'une des six filles qu'Amenophis-Akhenaton eut avec Nefertiti. Tous ses traits témoignent de la sensibilité du sculpteur. C'est la parfaite illustration d'un art que le souverain voulait humain, exprimant l'émotion et la sensualité. Les princesses apparaissent fréquemment dans l'iconographie royale, jouant ou occupées à diverses activités.

This child's face is almost certainly that of one of the six daughters that Amenophis-Akhenaten had with Nefertiti. All her features reveal the sensitivity of the sculptor. This work perfectly illustrates a form of art which the sovereign wanted to express human emotion and sensitivity. The princesses often appear in the royal iconography, playing or busy with a range of activities.

NOUVEL EMPIRE
Pleureuses d'Horemheb
Women weeping for Horemheb
1323-1295 av. J-C.
Saqqara, tombe d'Horemheb
Calcaire. H. 0,75 m

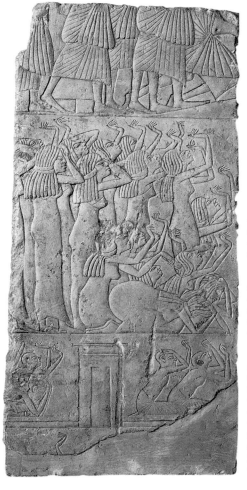

Tous les gestes des pleureuses de cette stèle expriment l'affliction : debout ou agenouillées, voire prosternées, les unes s'arrachent les cheveux ou se griffent le visage, tandis que d'autres semblent crier. Cette forêt agitée de bras levés forme un ensemble saisissant et dramatique, conforme à l'idéal de réalisme de la période amarnienne.

Every gesture of the weeping women on this stele expresses affliction. Standing, kneeling, or prostrated, some tear their hair or scratch their own faces, while others seem to be crying out. The forest of raised, waving arms forms a striking and dramatic image, reflecting the realist ideals of the Amarnian period.

NOUVEL EMPIRE
Ramsès II enfant
Ramesses II as a boy
XIXᵉ dynastie
Calcaire. H. 0,18 m

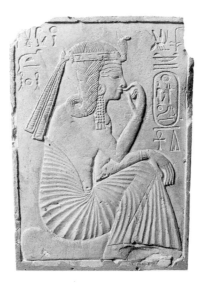

Onze des souverains égyptiens des XIXᵉ et XXᵉ dynasties ont porté le nom de Ramsès. Les Égyptiens les distinguaient par les autres noms qui composaient le protocole royal. Ainsi Ramsès II se nommait-il pour ses sujets Ramsès-Méryamon, Ousermaâtré Setepenré. Il est représenté sur cette stèle encore enfant, ce que signale sa tresse, mais le cobra sur son front indique son rang royal.

Eleven Egyptian kings of the 19th and 20th Dynasties bore the name Ramesses. The Egyptians distinguished between them by the other names that made up the royal protocol. Thus, to his subjects, Ramesses II was known as Ramesses-Meryamun, Usimare-Setepenre. On this stele he is represented when still a child, as his braid shows, but the cobra on his forehead indicates that he is of royal rank.

NOUVEL EMPIRE
Pectoral en forme de vautour
Pectoral ornament in the shape of a vulture
Vers 1275 av. J.-C.
Serapeum de Saqqara
Or, turquoise, lapis-lazuli, jaspe
H. 13,5 cm ; L. 7 cm

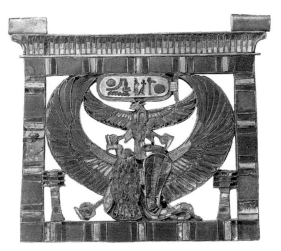

Ce pectoral somptueux illustre la tech-nique de l'or cloisonné, ici incrusté de pierres fines. Il a été trouvé par l'archéologue Mariette en 1851, dans la tombe d'un Apis, taureau sacré incarnant le dieu Ptah que l'on enterrait à sa mort avec ses semblables, en lui rendant les mêmes hommages solennels qu'à un pharaon. Cet Apis est mort en l'an 26 du règne du roi Ramsès II.

This magnificent pectoral ornament provides an example of the cloisonné technique in gold, here inlaid with semi-precious stones. It was found by the archaeologist Mariette in 1851, in the tomb of an Apis, or sacred bull incarnating the god Ptah, which was buried with others of its kind and given the same ceremonial as that of a pharaoh. This Apis died in Year 26 of the reign of King Ramesses II.

NOUVEL EMPIRE
Le dieu Amon protégeant Toutankhamon
The god Amun protecting Tutankhamun
Vers 1337-1327 av. J.-C.
Diorite. H. 2,20 m

Les deux hautes plumes permettent d'identifier cette divinité comme étant Amon, ici représenté en protecteur de Toutankhamon dont il a emprunté les traits. Les mutilations ne doivent rien aux ravages du temps : elles sont le résultat de la volonté des successeurs des Amarniens qui souhaitaient priver les pharaons de cette famille de la protection divine d'Amon, et empêcher ainsi leur renaissance.

The two tall feathers identify this god as Amun, here represented as the protector of Tutankhamun, whose features he has borrowed. The destruction of the king's head and arms and of the god's hands is due not to the ravages of time, but to the successors of the Amarnians, who wanted to deprive the pharaohs of this family of Amun's divine protection, thereby preventing their rebirth.

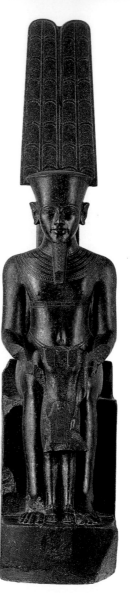

NOUVEL EMPIRE
Roi offrant la déesse Maât
King making an offering to the goddess Maat
XIXᵉ dynastie
Argent plaqué d'or. H. 0,19 m

ANTIQUITÉS ÉGYPTIENNES

Le terme pharaon est issu de l'égyptien per aâ, qui signifie "la grande maison" et désigne le roi. Fils des dieux, celui-ci doit veiller à la bonne marche de l'univers. C'est à ce titre qu'il construit des temples et accomplit les rites, pour lesquels les prêtres ne sont que des suppléants. Cette statuette est une illustration exemplaire du rôle du pharaon, qui présente ici Maât, la déesse de l'ordre du monde.

The term pharaoh derives from the Egyptian *per aâ*, meaning 'the great house', which refers to the king. The king was the son of the gods, and had to ensure that the universe functioned as it should. To this end he built temples and performed rites, at which the priests were merely his substitutes. This statuette exemplifies this role of the pharaoh, who is shown making an offering to Maat, the goddess of world order.

NOUVEL EMPIRE
Cuiller figurant une luthiste
Spoon with figure of a lutenist
Bois. H. 0,13 m

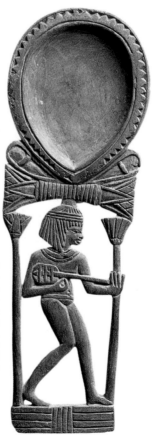

Le rituel mortuaire comprenait le dépôt, auprès du défunt, de nombreux objets de la vie quotidienne, en particulier des cuillers dont le Louvre possède une collection unique. Longtemps considérées comme des cuillers à fard, leur destination pourrait en réalité être différente. Grâce à des inscriptions sur quelques-unes d'entre elles, on a déduit qu'elles servaient à jeter de la myrrhe en offrande aux dieux ou aux morts.

Many objects from daily life were laid in the tomb with the dead person, particularly spoons, of which the Louvre has a unique collection. These spoons were long thought to be used for cosmetics, but may in fact have had a very different use. Inscriptions found on one of them have suggested that they were used for throwing myrrh as an offering to the gods or to the dead.

NOUVEL EMPIRE
Cuiller "à la nageuse"
'Swimmer' spoon
Bois et ivoire. L. 0,29 m

ANTIQUITÉS ÉGYPTIENNES

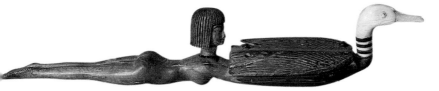

Sur cette cuiller réalisée avec une étonnante finesse, une jeune fille, les bras tendus, semble soutenir un canard dont les ailes forment le couvercle du cuilleron. C'est un exemple de la très grande variété de ces objets, où apparaît toutefois fréquemment une jeune femme associée à quelque élément de la nature.

This spoon, worked with astonishing delicacy, shows a young girl with her arms outstretched, apparently supporting a duck whose wings form the lid of the spoon bowl. This is just one example of a wide range of similar objects, which frequently show a young woman associated with some element of nature.

NOUVEL EMPIRE
Sethi Ier et Hator
Relief of Sety I and Hathor
Vers 1303-1290. xixe dynastie
Tombe de Sethi Ier, Vallée des Rois
Calcaire peint. H. 2,26 m

Coiffée des cornes et du disque solaire, la déesse thébaine Hathor est vêtue d'une longue robe où sont inscrits son nom et celui de Séthi Ier, ainsi que des souhaits adressés au roi. Elle accueille le souverain qui a quitté le monde des vivants en lui tenant la main et en lui tendant le collier menat, *symbole de la renaissance.*

The Theban goddess Hathor bears horns and the solar disk on her head and wears a long robe inscribed with her name and that of Sety I, as well as requests addressed to the king. She is receiving Sety, who has left the land of the living, reaching out towards him and offering him the *menat* necklace, symbol of rebirth.

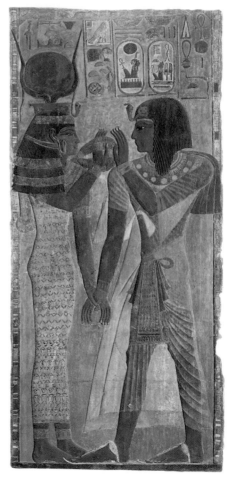

NOUVEL EMPIRE
Serviteur funéraire du roi Ramsès IV
Funerary servant of King Ramesses IV
Vers 1161-1155 av. J.-C. xxᵉ dynastie
Bois peint. H. 0,32 m

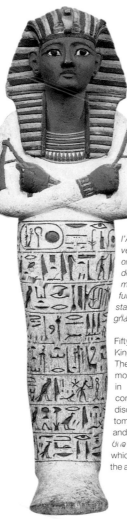

Cinquante-huit tombes royales du Nouvel Empire ont été trouvées près de Thèbes, dans la Vallée des Rois, dont la plupart ont été pillées dès l'Antiquité et qui contenaient de véritables trésors. La découverte on 1922 de la tombe inviolée de Toutankhamon a permis d'en mesurer l'étendue. Ce serviteur funéraire est l'une des centaines de statuettes semblables qui accompagnaient Ramsès IV dans l'au-delà.

Fifty-eight royal tombs from the New Kingdom have been found near Thebes, in the Valley of the Kings, most of which were plundered in ancient times. They formerly contained wonderful treasures; the discovery of Tutankhamun's intact tomb in 1922 is a measure of their size and quality. This funerary servant is one of the hundreds of similar statues which accompanied Ramesses IV into the afterlife.

NOUVEL EMPIRE
Livre des morts de Nebqed :
l'âme du mort descend dans son caveau, détail
Nebqed Book of the Dead :
the dead person's soul descending into the vault, *detail*
Papyrus. H. 0,31 m ; L. 6,30 m

Les textes des livres des morts contiennent des hymnes aux dieux, mais aussi des formules magiques censées aider le défunt à surmonter les obstacles dans l'au-delà, l'épreuve majeure étant sa comparution devant le tribunal d'Osiris et la pesée de son cœur. Ces longs papyrus, qui atteignent parfois plus de vingt mètres, étaient roulés près de la momie, et à la Basse Époque introduits dans des statuettes à figure divine.

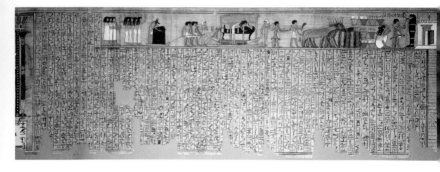

The texts of the books of the dead contain hymns to the gods and magic phrases intended to help the dead person overcome obstacles in the afterlife. The greatest ordeal faced by the dead was appearing before the court of Osiris, where their hearts were weighed. These papyri, which are sometimes more than twenty metres long, were rolled up next to the mummy and, in the Late Period, placed inside statuettes of the gods.

NOUVEL EMPIRE
Peigne
Comb
Bois d'acacia. H. 0,6 m

ANTIQUITÉS ÉGYPTIENNES

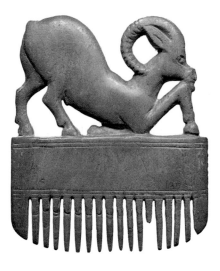

Grâce à la coutume, à la XVIIIe dynastie, de déposer auprès du mort du mobilier et des objets pour rendre sa nouvelle vie plus confortable, nous avons pu connaître avec une certaine précision la vie quotidienne des Égyptiens. Une grande partie des objets conservés au Louvre provient de Louxor. Ils sont pour la plupart décorés de motifs d'inspiration végétale ou animale, comme ce peigne que surmonte un élégant bélier.

Thanks to the 18th Dynasty custom of arranging furniture and other objects around the dead person to make the afterlife more comfortable, we have a quite detailed knowledge of the daily life of the ancient Egyptians. Many of the objects preserved in the Louvre come from Luxor. Most of these are decorated with plant or animal motifs, like the elegant ram on this comb.

NOUVEL EMPIRE
Chaise
Chair
Vers 1400-1300 av. J.-C.
Bois incrusté d'ivoire. H. 0,91 m

À la différence des temples et monu-
ments royaux, les maisons des Égyp-
tiens étaient bâties en matériaux péris-
sables comme la brique crue, le bois ou
le roseau. On sait toutefois que le mobi-
lier se composait de lits, de coffres, de
tabourets et de chaises. De provenance
inconnue, celle-ci, cannée de corde,
présente un raffinement particulier avec
son dossier incurvé incrusté d'ivoire et
ses pieds en pattes de lion.

Unlike their temples and royal monu-
ments, the ancient Egyptians' houses
were built of perishable materials such
as mud-brick, wood or reeds. We
do know, however, that
they were furnished with
beds, chests, stools and
chairs. This chair, whose
source is unknown, has a
seat made of rope and is
particularly refined in style,
with its curved back inlaid
with ivory and its feet in the
shape of lion's paws.

NOUVEL EMPIRE
Sarcophage de Madja
Sarcophagus of Madja
Deir el-Medineh
Bois stuqué et peint. L. 1,84 m

ANTIQUITÉS ÉGYPTIENNES

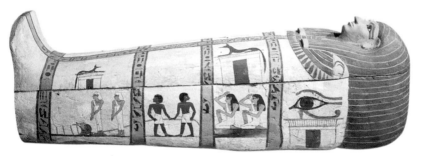

Au cours des siècles, la forme et le décor des sarcophages égyptiens ont subi plusieurs transformations. En pierre et rectangulaires sous l'Ancien Empire, ils sont réalisés en bois au Moyen Empire, décorés d'objets et de textes, et gigognes. Toujours gigognes au Nouvel Empire, ils épousent désormais la forme de la momie. Celui-ci, cercueil de la dame Madja, est un exemple représentatif du mobilier funéraire de la classe moyenne.

Over the centuries the form and decoration of Egyptian sarcophagi underwent many changes. In the Old Kingdom they were rectangular and made of stone; in the Middle Kingdom they were made of wood and decorated with objects and texts, with one coffin set inside another as in the New Kingdom, when they were in the shape of the mummy. This sarcophagus, the lady Madja's coffin, is a representative example of the kind used by the middle class.

NOUVEL EMPIRE
Semailles et moisson
Sowing and harvest
Tombe d'Ounsou, Thèbes Ouest
Peinture sur limon. H. 0,68 m

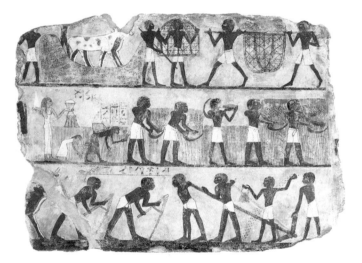

Les trois registres superposés de cette peinture évoquent avec réalisme la vie paysanne, en particulier la culture du blé, primordiale pour nourrir la population d'environ cinq millions de personnes que comptait l'Égypte. Grâce au limon apporté par l'inondation annuelle de juillet et au système d'irrigation, il était possible sur une même terre d'obtenir jusqu'à trois récoltes par an.

The three levels in this painting offer a realistic depiction of peasant life and, in particular, the cultivation of wheat, which was a very important source of food for Egypt's population of about five million. The alluvium deposited by the annual flooding in July and the irrigation system made it possible to cultivate up to three crops a year on the same piece of land.

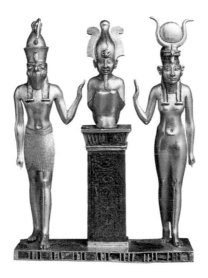

IIIe PÉRIODE INTERMÉDIAIRE
Triade d'Osorkon II
Triad of Osorkon II
Vers 889-866 av. J.-C. xxiie dynastie
Or et lapis-lazuli. H. 9 cm

ANTIQUITÉS ÉGYPTIENNES

Accroupi sur un pilier, le dieu des morts Osiris est entouré par sa mère Isis, à droite, et à gauche Horus, son fils à tête de faucon. Selon la légende, Osiris aurait été tué par le dieu Seth, et sa mère Isis lui aurait réinsufflé la vie tout en concevant avec lui Horus. Ces dieux figurent parmi les plus importants de l'Égypte. Chaque ville avait cependant son dieu principal, considéré comme créateur du monde et maître des autres dieux.

Osiris, god of the dead, is squatting on a pillar, with his mother Isis to his right and his falcon-headed son Horus on his left. According to legend, Osiris was killed by the god Seth and his mother Isis breathed life back into him by conceiving Horus with him. These gods were among the most important in ancient Egypt. However, each town had its principal god, who was regarded as creator of the world and lord over the other gods.

IIIᵉ PÉRIODE INTERMÉDIAIRE
Stèle de Tapéret
Stele of Taperet
Vers 900-800 av. J.-C.
Bois peint. H. 0,31 m

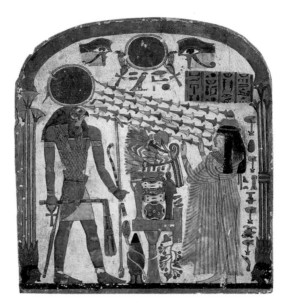

Sur cette stèle apparaît la défunte Tapéret qui adresse sur une face une prière au dieu à tête de faucon Rê-Horakhti et sur l'autre face à Atoum, ces divinités incarnant le soleil sous sa forme matinale et le soleil à son couchant. Ce type de petite stèle en bois peint où est figuré le défunt en prière a remplacé au Iᵉʳ millénaire avant J.-C. les grandes stèles en pierre qui le montraient attablé devant son repas funéraire.

This stele shows the dead Taparet. On one side she is seen addressing a prayer to the falcon-headed god Ra-Horakhti and on the other to Atum. These gods incarnated the sun in its morning and setting manifestations. In the first millennium BC this kind of small stele of painted wood showing the dead person praying replaced the large stone steles which showed the person before a table laid with the funerary meal.

IIIᵉ *PÉRIODE INTERMÉDIAIRE*
Sarcophage d'Imeneminet
Sarcophagus of Imeneminet
Étoffe agglomérée et stuquée. H. 1,87 m

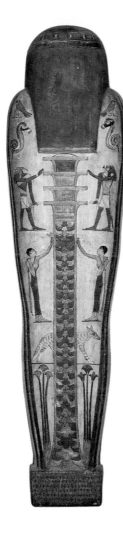

La coutume d'inhumer les morts dans le désert, loin de toute terre cultivable, date en Égypte des époques les plus reculées et concerne toutes les catégories de la société. Chaque composante des funérailles concourt à prolonger la vie du défunt, à commencer par la momification. Le sarcophage, les formules inscrites sur les bandelettes, les amulettes qu'on pose sur la momie sont autant d'éléments de protection.

The Egyptian practice of burying the dead in the desert, far from fertile land, dates from the earliest times and was observed by all classes of society. Every aspect of the funerary rite was intended to prolong the dead person's life, starting with mummification. The sarcophagus, the phrases written on the bandages and the amulets placed around the mummy were all protective elements.

IIIᵉ PÉRIODE INTERMÉDIAIRE
Le dieu Horus
The god Horus
Vers 800-700 av. J.-C.
Memphis
Bronze. H. 0,95 m

Cette représentation d'Horus n'est qu'un élément d'une scène où il faisait face au dieu Thot, tous deux aspergeant le roi dans un rite de purification. La réalisation de ce type de grandes statues creuses est rendue possible, au cours de la IIIᵉ période intermédiaire, grâce à la maîtrise par les bronziers du procédé de fonte "à la cire perdue".

This representation of Horus is only one element in a scene in which he was facing the god Thoth, with both gods sprinkling the king in a purification rite. It became possible to make large, hollow statues of this kind during the Third Intermediate Period, when bronze-workers mastered the 'lost wax' method.

IIIe PÉRIODE INTERMÉDIAIRE
Livre des morts de Nespakachouty, détail
Book of the Dead of Nespakashuty, detail
XXIe dynastie
Papyrus. H. 0,19 m ; L. 2,70 m

ANTIQUITÉS ÉGYPTIENNES

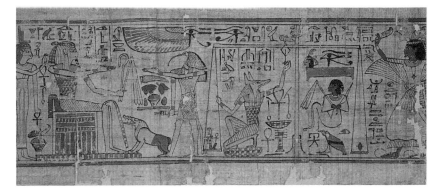

Les égyptologues ont classé en 165 chapitres le Livre des morts, mais l'intégralité de ces formules n'était pas reproduite sur les papyrus déposés dans les sépultures, et ce sont les plus importantes que l'on retenait généralement. En fait partie la formule concernant l'accès à la barque de Rê, le dieu solaire, qui traverse sur sa barque le monde souterrain.

Egyptologists have arranged the Book of the Dead into 165 chapters, but not all its phrases were reproduced on the papyri placed in the tombs, and generally only the most important sections were included. One of these was the text about access to the sun god Ra's boat, in which he travelled across the underworld, as can be seen in this detail.

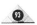

IIIe PÉRIODE INTERMÉDIAIRE
Le taureau Apis
The bull Apis
IVe siècle av. J.-C. XXXe dynastie
Memphis
Calcaire. H. 1,26 m

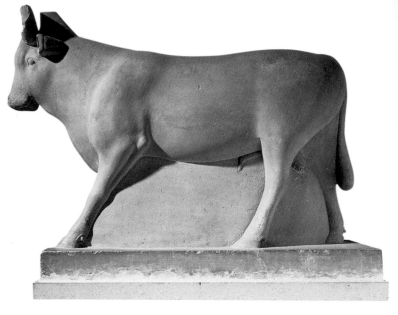

C'est l'archéologue Auguste Mariette qui, en 1851, a découvert à Saqqara, nécropole de Memphis, le cimetière des taureaux sacrés ou Serapeum, et a envoyé au Louvre près de six mille pièces qu'il y a trouvées. Elles comportent des stèles, des ex-votos de particuliers, et ce taureau représentant Apis en fait partie. Symbole de force et de vigueur sexuelle, c'est l'animal sacré de Ptah, dieu protecteur de Memphis.

In 1851, in the necropolis of Memphis at Saqqara, the archaeologist Auguste Mariette discovered the cemetery of the sacred bulls, or Serapeum, and sent almost six thousand pieces that he found there to the Louvre. These include steles, votive offerings from individuals and this bull representing Apis. A symbol of strength and sexual vigour, the bull was the sacred animal of Ptah, the divine protector of Memphis.

IIIᵉ PÉRIODE INTERMÉDIAIRE
Chat assis
Seated cat
Vers 700-600 av. J.-C.
Bronze. H. 0,33 m

*Domestiqué en Égypte au IIIᵉ millé-
naire, le chat a accédé au monde
des dieux au Iᵉʳ millénaire en incar
nant la déesse Bastet, dont il est
devenu l'animal sacré. C'est la
raison pour laquelle on a retrou-
vé de nombreuses statuettes de
chats en bronze, que les dévots
offraient en ex-voto dans les
temples consacrés à cette
divinité.*

Cats were domesticated in Egypt
during the third millennium and ac-
ceded to the world of the gods in the
first millennium by incarnating the
goddess Bastet, whose sacred animal
they became. This is why many bronze
statuettes of cats have been found.
They were used as votive offerings in
temples consecrated to the goddess.
Sometimes images of cats suckling
their kittens are also found.

IIIᵉ PÉRIODE INTERMÉDIAIRE
Momie de chat
Mummified cat
Basse époque
Momie, toile stuquée et peinte. H. 0,39 m

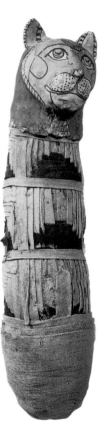

Les momies de chat apparaissent au ivᵉ siècle avant J.-C., à la Basse Époque, période pendant laquelle le culte des animaux fut spécialement florissant. On momifiait également les taureaux ainsi que les ibis, incarnations du dieu Thot. La déesse-chatte Bastet bénéficiait d'un culte particulier dans sa ville de Bubastis, mais elle était également très populaire dans les villes de Memphis ou Thèbes.

Mummified cats appeared in the 4th century BC, during the Late Period. At this time the worship of animals was particularly widespread. Bulls and ibis, incarnations of the god Thoth, were also mummified. The cat-goddess Bastet was particularly worshipped in her city of Bubastis, but she was also very popular in the cities of Memphis and Thebes.

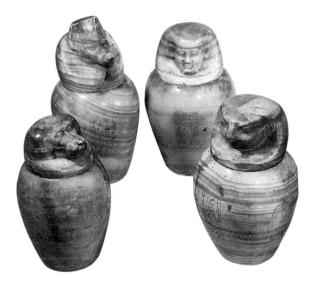

IIIe PÉRIODE INTERMÉDIAIRE
Vases canopes d'Hor-ir-aâ
Canopic jars of Hor-ir-aa
Époque saïte
Albâtre. H. 0,49 m

ANTIQUITÉS ÉGYPTIENNES

Dans ces vases à couvercle, ou canopes – nom venu de la ville de Canope, dans le delta du Nil –, l'embaumeur déposait les entrailles retirées lors de la momification. Les têtes d'homme, de chien, de singe et de faucon qui forment le bouchon de ces vases, toujours au nombre de quatre, sont celles des quatre génies protecteurs des organes, appelés "fils d'Horus".

The embalmer would place entrails removed during mummification in these lidded or Canopic jars, named after the city of Canopus in the Nile delta. The heads of a man, dog, monkey and falcon, always four in number, which together form the jars' stoppers, are those of the four protective spirits of the organs, known as 'sons of Horus'.

IIIᵉ PÉRIODE INTERMÉDIAIRE
Statue guérisseuse
Healing statue
IVᵉ siècle avant J.-C.
Basalte. H. 0,67 m

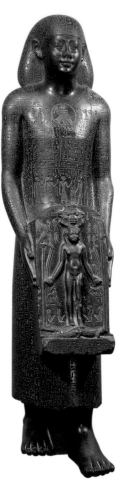

Les inscriptions qui figurent sur cette statue permettent d'en connaître les pouvoirs magiques. Toute personne mordue par un serpent ou un scorpion pouvait guérir en buvant l'eau qui avait coulé sur les textes de la statue et s'était imprégnée de leur puissance. L'homme tient une stèle où figure le dieu Horus debout sur des crocodiles. En modèles isolés, ces stèles étaient utilisées de la même façon pour leur pouvoir magique.

The inscriptions on this statue describe its magical powers. Anyone bitten by a snake or scorpion would be healed by drinking water that had run over the texts engraved on the statue and absorbed their power. The man holds a stele showing the god Horus standing on some crocodiles. Such steles were also used in the same way on their own for their magic power.

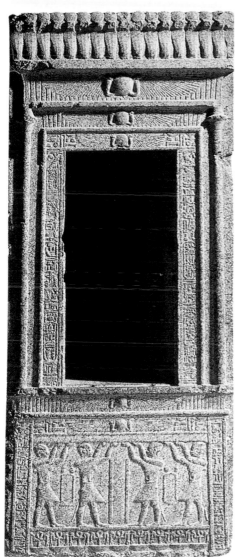

IIIe PÉRIODE INTERMÉDIAIRE
Naos de la déesse Isis
Naos of the goddess Isis
IVe siècle avant J.-C.
Granite rose. H. 2,35 m

Consacré à une divinité, le temple égyptien abrite la statue qui la représente dans une petite chapelle, ou naos, placée dans la partie la plus secrète de l'édifice. Seuls les prêtres et le souverain pouvaient y accéder. Ce naos fut dédié à Isis par le roi Ptolémée, général grec puis gouverneur, après la mort d'Alexandre le Grand, de l'Égypte qui avait été prise aux Perses.

Egyptian temples were conse-crated to a particular god and the statue of the divinity was kept in a small chapel, or naos, in the most secret part of the building. Only the priests and sovereign had access to it. This naos was dedicated to Isis by King Ptolemy, the Greek general who, following the death of Alexander the Great, became governor of Egypt, which had been seized from the Persians.

ÉGYPTE HELLÉNISTIQUE ET ROMAINE
Portrait funéraire d'homme
Funerary portrait of a man
Époque romaine. IIᵉ siècle après J.-C.
Bois et cire. H. 0,38 m

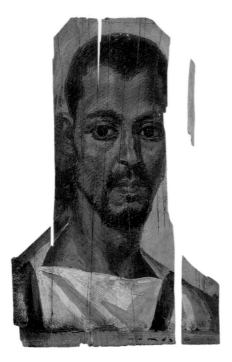

Le style de ce portrait ainsi que la technique utilisée – la cire posée en touches distinctes – sont clairement gréco-romains. Les portraits funéraires se sont substitués, à l'époque romaine, aux enveloppes de carton qui épousaient le corps de la momie. Beaucoup ont été découverts dans le Fayoum, en Haute-Égypte, mais ils étaient en usage dans l'ensemble de la vallée du Nil.

The style of this portrait and the technique used – wax applied in distinct strokes – are clearly Greco-Roman. During the Roman period funerary portraits replaced the cardboard mummy casings. A large number were found at Faiyum, in Upper Egypt, but they were in common use throughout the Nile valley.

ÉGYPTE HELLÉNISTIQUE ET ROMAINE
Masque mortuaire de femme
Death mask of a woman
Époque romaine. Début du IIe siècle après J.-C.
Plâtre peint. H. 0,34 m ; L. 0,62 m

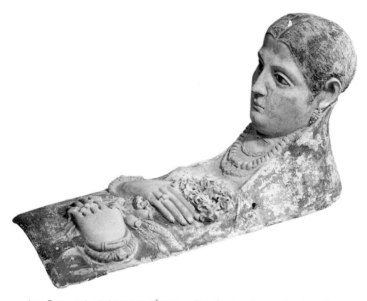

Les Grecs qui administraient l'Égypte au nom de Rome se sont peu à peu laissé séduire par une religion qui leur promettait un au-delà éternel, et ont adopté certaines coutumes locales, notamment la momification et la représentation du défunt sur sa tombe. Le buste en plâtre de cette femme coiffée et parée à la romaine illustre leur adaptation aux habitudes égyptiennes.

The Greeks who ran Egypt for Rome were gradually won over to the Egyptian religion, which promised them eternal afterlife, and adopted some of the local customs, particularly mummification and the representation of the dead person on the tomb. The plaster bust of this woman, with her Roman-style hair and clothing, illustrates their adaptation to Egyptian ways.

ÉGYPTE COPTE
Dionysos
Dionysus
IVᵉ siècle après J.-C.
Calcaire. H. 0,54 m

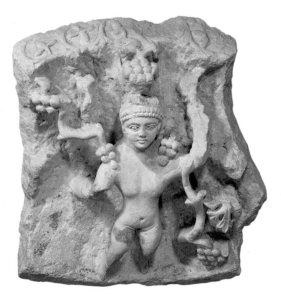

Le terme "copte" a pour origine le nom Aigyptos donné par les Grecs aux Égyptiens. Lorsque les Arabes arrivent dans le pays au VIIᵉ siècle, la population est christianisée, ce qui explique qu'on ait assimilé le mot copte à une appartenance religieuse. Ce bas-relief représente Dionysos, divinité qui fut assimilée à Osiris, et qui eut la faveur des rois ptolémaïques.

The term 'Copt' derives from the name Aigyptios, given to the Egyptians by the Greeks. When the Arabs arrived in Egypt in the 7th century, the population was christianised, which explains why the word 'Copt' has come to signify a religious community. This bas-relief shows Dionysus, a god assimilated to Osiris, and particularly favoured by the Ptolemaic kings.

ÉGYPTE COPTE
Châle de Sabine
Sabine shawl
VIe siècle après J.-C.
Tapisserie de laine. H. 1,10 m ; L. 1,40 m

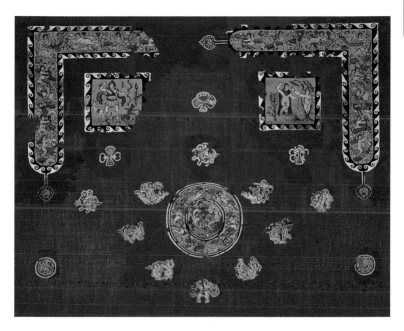

L'iconographie de ce châle est tirée de la mythologie romaine. Retrouvé dans une tombe à Antinoé, il recouvrait les épaules d'une dame Sabine. À partir du IIIe siècle en effet, la momification est peu à peu abandonnée, et l'on enterre les morts vêtus de leurs plus beaux atours.

The iconography of the squares and central medallion on this shawl is taken from Roman mythology. In the 3rd century mummification was gradually abandoned and the dead were buried with their finery. This shawl was found in a tomb in Antinoe and once decked the shoulders of a Sabine lady.

ÉGYPTE COPTE
Le Christ et l'abbé Mena
Christ and Father Mena
VIIe siècle après J.-C.
Peinture à la détrempe sur bois. H. 0,57 m ; L. 0,57 m

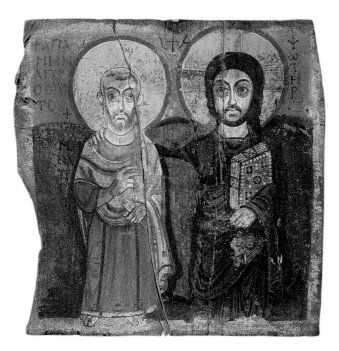

Dans un style qui rappelle celui des icônes byzantines, l'abbé Mena, supérieur du monastère de Baouït, est ici représenté près du Christ qui pose sur lui un bras protecteur et tient de l'autre les Évangiles. Les premières communautés monastiques coptes s'organisaient souvent autour d'un pieux personnage qui avait choisi de se retirer dans le désert.

In a style reminiscent of that of Byzantine icons, Father Mena, abbot of the Bauit monastery, is shown here with Christ, who has one arm placed protectively around Mena's shoulder and holds the Gospels in the other. The earliest Coptic monastic communities were often organised around one devout person who had chosen to retire into the desert.

ÉGYPTE COPTE
Encensoir à l'aigle
Censer with eagle
IXe siècle après J.-C.
Bronze. H. 0,28 m

ANTIQUITÉS ÉGYPTIENNES

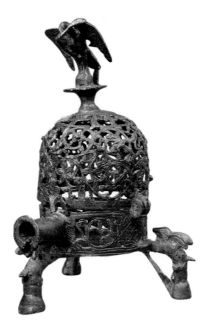

Les lampes, encensoirs ou calices identiques retrouvés dans tout le monde méditerranéen ont posé le problème du lieu de fabrication de ces objets. Il semble cependant que l'habileté des bronziers coptes soit avérée, et leur activité s'est poursuivie jusqu'à la période arabe. Sur le couvercle de cet encensoir est posé un aigle écrasant un serpent qui représenterait symboliquement la victoire du Christ sur le démon.

It has been hard to identify just where the identical lamps, censers and chalices found throughout the Mediterranean world were made. The skill of the Coptic bronze-workers is accepted, however, and we know that they continued working until the Arab period. The lid of this censer shows an eagle crushing a snake, symbolically representing Christ's victory over the Devil.

ANTIQUITÉS GRECQUES

ÉTRUSQUES ET ROMAINES

GREEK, ETRUSCAN AND ROMAN ANTIQUITIES

ART GREC ARCHAÏQUE
Tête féminine
Head of a woman
Vers 2700-2400 av. J.-C.
Kéros
Marbre. H. 0,27 m

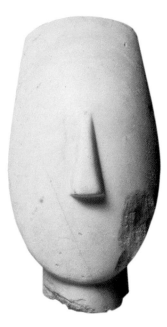

Cette tête, fragment d'une statue qui devait mesurer 1,50 m, est représentative des "idoles cycladiques", réalisées en marbre, matériau abondant dans les îles des Cyclades. Abstraites ou réalistes, peintes à l'origine, elles présentent toujours des proportions harmonieuses. L'art s'est manifesté dès l'époque néolithique dans cette région située entre l'Asie et l'Europe.

This head is a fragment of a statue that must have been 1.5 m tall and is typical of the 'Cycladic idols', carved from the marble found in abundance in the Cyclades islands. Sometimes abstract, sometimes realistic and originally painted, these statues always have harmonious proportions. Art emerged during the Neolithic period in this region between Asia and Europe.

ART GREC ARCHAÏQUE
Loutrophore (vase funéraire)
Loutrophoros (funerary vase)
Style protoattique. Vers 680 av. J.-C.
Terre cuite. H. 0,81 m

Sur ce vase, utilisé lors de cérémonies de mariage ou pour les funérailles de célibataires, apparaissent des sphinx, des personnages dansant au son d'une flûte et des chars attelés. D'inspiration orientale, ce décor illustre la rupture, au VIIᵉ siècle, avec le style géométrique antérieur et annonce la production athénienne où la figure humaine occupera une place prépondérante.

This vase, used during wedding ceremonies or the funerals of unmarried people, is decorated with sphinxes, figures dancing to the music of a flute and horse-drawn chariots. Such decoration, which is of Near Eastern inspiration, illustrates the break with the earlier, geometrical style that came about in the 7th century BC and heralds the Athenian style, in which the human figure occupied a dominant place.

ART GREC ARCHAÏQUE
Cruche à verser le vin (Oenochoé)
Jar for pouring wine (Oinochoe)
Vers 650 av. J.-C.
Terre cuite. H. 0,39 m

L'embouchure à trois lobes de ce vase indique clairement son usage, verser le vin dans les coupes. Sous le col apparaissent des animaux fabuleux et sur les bandes de la panse, des files de chèvres et de bouquetins. Ce décor, typique de l'art grec de l'époque archaïque, alors très influencé par les civilisations orientales, porte d'ailleurs le nom de "style des chèvres sauvages".

The three-spouted lip of this vase clearly indicates its use, which was to pour wine into cups. The decoration below the neck shows mythical animals, while bands around the belly show rows of goats and ibexes. This decoration is typical of Greek art of the Archaic period, which was greatly influenced by the Near Eastern civilisations and is known as the 'wild goat style'.

ART GREC ARCHAÏQUE
Aryballe à tête de femme
Aryballos with woman's head
Style protocorinthien. Vers 640 av. J.-C.
Terre cuite. H. 6 cm

ANTIQUITÉS GRECQUES, ÉTRUSQUES ET ROMAINES

Malgré les dimensions très modestes de ce flacon à parfum, l'artiste qui l'a décoré est parvenu à représenter une scène de combat et une chasse au lièvre. C'est à Corinthe, ville prospère dès la fin du VIIIe siècle, que s'est élaborée la technique dite de la "figure noire" : elle consiste à figurer des silhouettes de couleur sombre sur la paroi du vase, le détail étant rendu par une incision.

Although this perfume flask is very small, the artist who decorated it has managed to represent scenes of combat and hare-hunting. The technique, known as 'black-figure' involved creating silhouettes of dark colour on the surface of the vase, with detail being shown by means of incision.

ART GREC ARCHAÏQUE
Statue féminine, dite "Dame d'Auxerre"
Statue of a woman, known as the 'Lady of Auxerre'
Style dédalique crétois. Vers 630 av. J.-C.
Calcaire. H. 0,75 m

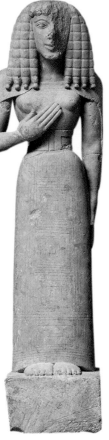

Cette statuette est entourée du plus grand mystère. On ne sait s'il s'agit d'une déesse, d'une prêtresse ou d'une orante, pas plus qu'on ne connaît son origine précise. Cependant, le calcaire tendre dans lequel elle a été réalisée et son style dit "dédalique", austère et statique, l'apparente à la sculpture crétoise. Quelques traces de rouge dans la robe indiquent que cette figure était peinte.

This statue is shrouded in great mystery. Its precise origins, and whether it represents a goddess, priestess or worshipper, are unknown. However, the soft limestone from which it was carved and its austere, static style, known as 'Daedalic', link it to Cretan sculpture. A few traces of red on the robe indicate that the figure was painted.

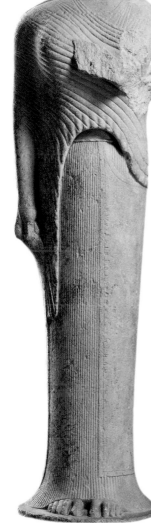

ART GREC ARCHAÏQUE
Coré dédiée par Chéramyès
Kore dedicated by Cheramyes
Style samien. Vers 570 av. J.-C.
Marbre. H. 1,92 m

ANTIQUITÉS GRECQUES, ÉTRUSQUES ET ROMAINES

Debout en majesté, cette figure féminine trouvée à Samos, dans le sanctuaire d'Héra, est l'une des premières représentations connues de coré, c'est à dire de sculpture à forme humaine offerte à une divinité. Les bras le long du corps, elle est l'équivalent du couros masculin représentant un jeune homme nu dans cette attitude.

This majestic figure of a woman standing, found in the temple of Hera on Samos, is one of the earliest known representations of a kore, or sculpture of a human figure offered to a god. With her arms by her sides, she is the equivalent of the male kouros, which represents a nude young man in the same pose.

ART GREC ARCHAÏQUE
Torse de Couros
Torso of a kouros
Style naxien. Vers 560 av. J.-C.
Marbre. H. 1 m

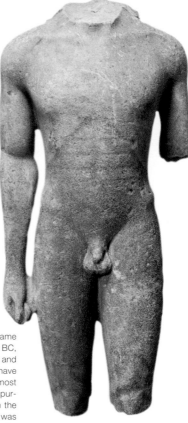

La grande sculpture de marbre s'est répandue au vɪᵉ siècle sous la forme principale de la coré et du couros, dont on a trouvé de nombreux exemples de taille diverses et sans doute de destination différente. Découvert à Actium, dans le sanctuaire d'Apollon, celui-ci avait sans doute pour fonction de représenter le dieu. Il est caractéristique d'une étape vers la statuaire grecque classique.

Large marble sculptures became widespread in the 6th century BC, mainly in the form of the kore and kouros, of which many examples have been found in different sizes and almost certainly intended for different purposes. This one was discovered in the temple of Apollo in Actium and was doubtless intended to represent the god. It is typical of a stage in development towards Classical Greek statuary.

ANT GREC ARCHAÏQUE
Tête d'homme, dite "du Cavalier Rampin"
Head of a man, known as the 'Rampin horseman'
Style attique. Vers 550-540 av. J.-C.
Marbre. H. 0, 27 m

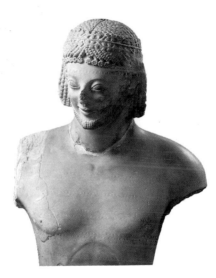

Certains rapprochements de style ont permis de découvrir que cette tête était posée sur un torse de cavalier, aujourd'hui conservé au musée de l'Acropole, qui formait un groupe avec un autre cavalier semblable. Toutefois, on ne sait s'il s'agit de la représentation des Dioscures Castor et Pollux, ou de Hippias et Hipparque, les fils du tyran d'Athènes Pisistrate.

Certain similarities of style have made it possible to establish that this head was formerly set on the body of a horseman, today preserved in the museum of the Acropolis, and which formed a group with another similar horseman. However, whether they represented the Dioscuri Castor and Pollux, or Hippias and Hipparchus, sons of the Athenian tyrant Pisistratus, is unknown.

ART GREC ARCHAÏQUE
Amphore et son couvercle
Amphora with lid
Signé par Exékias potier. Style attique à figures noires. Vers 540 av. J.-C.
Terre cuite. H. 0,50 m

ANTIQUITÉS GRECQUES, ÉTRUSQUES ET ROMAINES

Cette amphore relève du style des "figures noires", à son apogée au milieu du vi^e siècle, avant que n'apparaissent les figures rouges sur fond sombre. On connaît une dizaine de vases signés par Exékias, qui s'est fait une spécialité de la peinture mythologique à laquelle il insuffle une extraordinaire expressivité. Ce décor figure la lutte entre Héraklès et le monstre Géryon, tandis qu'à terre git, vaincu, le berger Eurythion.

This amphora is in the 'black-figure' style, which reached its peak in the 6th century BC, before the appearance of red figures on a dark background. We know of about ten vases signed by Exekias, who specialised in mythological images, which he made extraordinarily expressive. The decoration here shows Herackles fighting the monster Geryon, with the shepherd Eurytion lying beaten on the ground.

ART GREC ARCHAÏQUE
Amphore
Amphora
Signé par Andokidès potier
Style attique à figures rouges. Vers 530 av. J.-C.
Terre cuite. H. 0,58 m

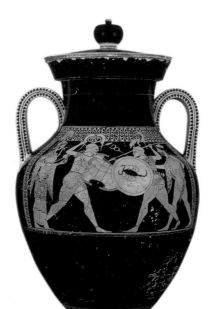

Les potiers athéniens ont introduit une véritable révolution dans l'art de la céramique peinte en opérant un renversement des silhouettes, qui apparaissent désormais en réserve claire sur un fond sombre, et dont les détails sont soulignés au pinceau. En une génération, la technique des figures rouges devient dominante. Signée par Andokidès qui en est sans doute l'initiateur, cette amphore est décorée de deux tableaux : un combat et un joueur de cithare.

The Athenian potters brought about a real revolution in the art of painting ceramics by reversing the silhouettes, leaving them as pale shapes against a dark background and using brushes to pick out the details. The red-figure technique became dominant in the course of one generation. This amphora, signed by Andokides, who was almost certainly the initiator of this new technique, is decorated with two scenes, one showing combat and the other a musician playing the cithara.

ART GREC ARCHAÏQUE
Tête de sphinx
Head of a sphinx
Style corinthien. Vers 530 av. J.-C.
Terre cuite. H. 0,18 m

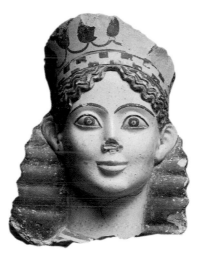

Coiffée d'un diadème à motifs de lotus, cette tête souriante, à l'origine placée sur un corps de sphinx, est un fragment d'acrotère, figure qui décorait l'angle d'un édifice : sans doute s'agissait-il dans ce cas d'un édicule funéraire. Son style, proche des coré corinthiennes, révèle cependant l'influence d'Athènes par son modelé et son réalisme.

This smiling head, with its diadem decorated with lotus motifs, was originally set on a sphinx's body, and is a fragment of an acroterion or figure decorating the corner of a building, in this case almost certainly a funerary kiosk. Though it is close in style to the Corinthian kore, the modelling and realism of the figure shows Athenian influence.

ART GREC ARCHAÏQUE
Support de miroir
Mirror support
Style éginète (?). 1er quart du ve siècle av. J.-C.
Bronze. H. 0,18 m

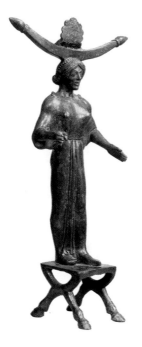

Debout sur un tabouret aux pieds en sabots, cette petite figure féminine tenait sans doute dans la main droite une fleur, tandis que sa tête supportait un disque métallique sur lequel était placé un miroir. Le style, où se mêlent rigidité de la pose et précision des détails, est caractéristique de la période transitoire entre archaïsme et classicisme.

This little figure of a woman, wearing clogs and standing on a stool, almost certainly held a flower in her right hand, while her head supported a metal disc on which a mirror was placed. This combination of a rigid pose with precise detail is characteristic of the transitional period between Archaic and Classical art.

ART GREC ARCHAÏQUE
Cratère en calice
Chalice crater
Signé par Euphronios peintre
Style attique à figures rouges. Vers 510 av. J.-C.
Terre cuite. H. 0,46 m

Le peintre attique Euphronios a contribué considérablement au développement du style à figures rouges. Avec lui, la représentation des corps et des visages gagne en expressivité. Ainsi naît une esthétique qui privilégie la description de caractères individuels. Sur ce vase, la scène la plus importante représente la lutte victorieuse d'Héraklès sur le géant Antée, devant trois jeunes femmes.

The Attic painter Euphronios was important to the development of the red-figure style. In his work the representation of bodies and faces became more expressive, giving rise to an aesthetics that emphasised the portrayal of character. The main scene on this harmoniously proportioned vase shows Heracles' victorious struggle with the giant Antaeus in front of three young women.

ART GREC CLASSIQUE
Cratère en calice
Chalice crater
Attribué au peintre des Niobides
Style attique à figures rouges. Vers 460 av. J.-C.
Terre cuite. H. 0,54 m

La production grecque de vases à figures rouges ne cesse d'augmenter au début de l'âge classique. S'ils représentent toujours des héros et des dieux, les peintres tentent d'en suggérer la psychologie. Ainsi, dans ce cratère qui met en scène Apollon et Artémis tuant les enfants de Niobé, coupable d'orgueil sacrilège, on peut mesurer le souci de réalisme du peintre qui a voulu restituer les émotions des acteurs.

In the early Classical age Greek production of red-figure vases constantly increased. The painters still featured heroes and gods, but tried to suggest their psychology. Thus this crater, showing Apollo and Artemis killing the children of Niobe, who was guilty of sacrilegious pride, reveals the painter's concern with psychological realism and his desire to show the emotions of the protagonists.

ART GREC CLASSIQUE
Relief du passage des Théores
Relief from the passage of the Theores
Style thasien. Vers 470 av. J.-C.
Marbre. H. 0,92 m ; L. 2,09 m

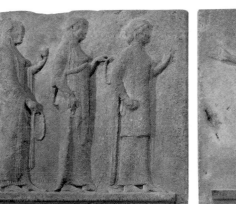

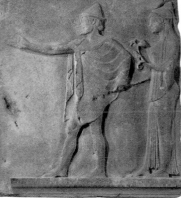

Cet ensemble de reliefs se trouvait dans les murs d'un passage conduisant à l'agora de Thasos, cité insulaire de la mer Égée. Son intérêt vient de la juxtaposition de sculptures d'époques différentes, qui montrent la transition entre les formes archaïques et les premières images du classicisme.

This group of reliefs was set into the walls of a passage leading to the agora of Thasos, an island city in the Aegean Sea. Its primary interest lies in the juxtaposition of sculptures from different periods, clearly showing the transition between Archaic forms and the early images of Classicism.

ART GREC CLASSIQUE
Torse d'homme
Male torso
Trouvé à Milet
Style ionien. Vers 480 av. J.-C.
Marbre. H. 1,32 m

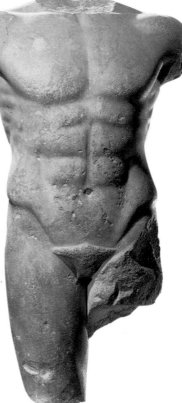

L'élément le plus révélateur de l'évolution de la statuaire grecque est l'apparition décisive du hanchement, que l'on peut voir sur ce torse. La position des épaules indique que le bras gauche devait être tendu vers l'avant, et le bras droit vers l'arrière.

The most revealing element in the development of Greek statuary involved the portrayal of the hips, with one or other shown as bearing more weight, as can be seen on this torso. The shoulder position indicates that the left arm must have been stretched forward and the right behind.

ART GREC CLASSIQUE
Stèle funéraire, dite "L'exaltation de la fleur"
Funerary stele, known as the 'Glorifying of the flower'
Style thessalien, vers 460 av. J.-C.
Marbre. H. 0,56 m ; L. 0,67 m

Deux femmes, face à face, échangent un regard et un sourire d'une certaine gravité, en se tendant réciproquement des fleurs de pavot et des sacs de graines, symboles de survie. Ce bas-relief qui décorait une stèle funéraire s'apparente au style que l'on appelle "sévère", et conserve encore un peu de la rigidité de la période archaïque.

Two women face each other, exchanging looks and smiles of a certain gravity and offering each other poppy flowers and bags of seed as symbols of survival. This bas-relief, which once decorated a funerary stele, is similar to the 'severe' style and still retains some of the stiffness of the Archaic period.

ART GREC CLASSIQUE
Plaque de la frise est du Parthénon
Slab from the east frieze of the Parthenon
Athènes, Acropole
438-431 av. J.-C.
Marbre. H. 0,96 m ; L. 2,07 m

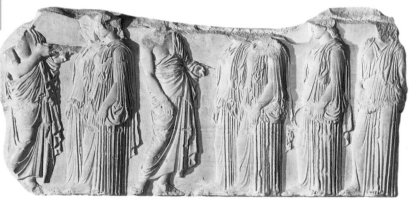

La décoration sculptée du Parthénon, réalisée en quelques années seulement, est d'une ampleur impressionnante. Sans doute inspirée par le sculpteur Phidias, le "faiseur de dieux", la frise ionique auquel ce fragment appartient courait sur cent soixante mètres. Elle mettait en scène le défilé des Athéniens lors de la fête des Panathénées.

The Parthenon's decorative carvings, completed in just a few years, are impressively extensive. Doubtless inspired by the sculptor Phidias, the 'god-maker', the Ionic frieze to which this fragment belongs was one hundred and sixty metres long. It showed the procession of the Athenians at the Panathenaic celebrations.

ART GREC CLASSIQUE
Métope n° 11 de la frise dorique sud du Parthénon
Metope no. 11 from the Doric south frieze of the Parthenon
438-431 av. J.-C.
Marbre. H. 1,36 m ; L. 1,41 m

ANTIQUITÉS GRECQUES, ÉTRUSQUES ET ROMAINES

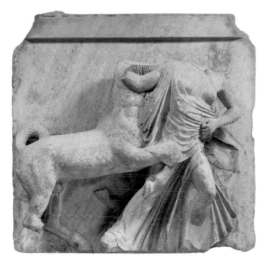

L'ensemble de la frise dorique du Parthénon complait quatre-vingt douze métopes déclinés sur les quatre façades en quatre thèmes : gigantomachie à l'est, amazonomachie à l'ouest, prise de la ville de Troie au nord, et centauromachie au sud. Cette dernière, la mieux conservée, est découpée en une suite de combats singuliers, comme ce fragment l'illustre.

The Parthenon's Doric frieze comprised in all ninety-two metopes showing four themes on the four façades: fighting between the gods and the giants to the east, Amazon warrior fighting to the west, the capture of the city of Troy to the north and centaurs fighting to the south. The latter, which is the best preserved, is divided into a series of scenes of unusual combat.

ART GREC CLASSIQUE
Stèle funéraire
Funerary stele
Style attique. Dernier quart du Vᵉ siècle av. J.-C.
Marbre. H. 1 m

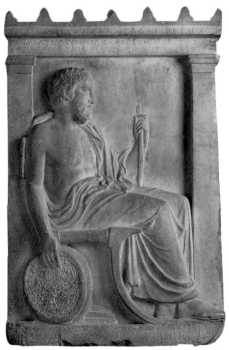

Cette stèle funéraire trouvée au Pirée comporte une inscription qui a permis d'identifier le défunt comme étant un fondeur de bronze nommé Sosinos de Gortyne. Les thèmes et les techniques du bas-relief devaient beaucoup au programme décoratif du Parthénon. Ainsi, la figure de ce personnage a été sculptée à l'imitation du dieu Héphaïstos représenté sur la frise des Panathénées.

This funerary stele found in Piraeus includes an inscription identifying the dead person as a bronze-caster called Sosinos of Gortyna. At this time the themes and techniques of bas-relief were greatly influenced by the decorations on the Parthenon. This figure was carved in imitation of the god Hephaestus, represented on the frieze of the Panathenaic procession.

Copie romaine d'un original attribué à Praxitèle et exécuté vers 350 av. J.-C.
Marbre. H. 1,49 m

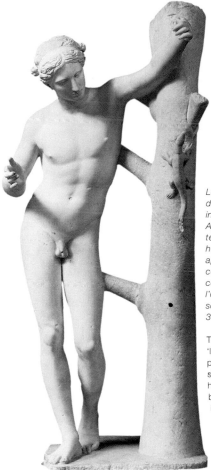

Le mot saurochtone signifie "tueur de lézard", et c'est dans ce rôle inattendu qu'est représenté le dieu Apollon, dont la main droite devait tenir un bâton. Ce très jeune homme qui se tient déhanché, appuyé à un arbre, offre des courbes d'une douceur féminine, ce qui explique que l'on ait attribué l'original de l'œuvre à Praxitèle, sculpteur athénien, actif de 370 à 330 avant J.-C.

The word 'sauroctonos' means 'lizard-killer', and it is in this surprising role that the god Apollo is shown here, almost certainly once holding a stick in his right hand. The body of this very young man, resting on one hip and leaning on a tree, has soft, feminine curves, which explains why the original work has been attributed to Praxiteles, the Athenian sculptor, who was active from 370 to 330 BC.

ART GREC CLASSIQUE
Cratère en cloche
Bell crater
Attribué au peintre d'Ixion
Style campanien. Vers 330 av. J.-C.
Terre cuite. H. 0,40 m

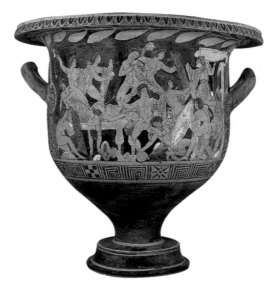

On peut voir sur ce vase la représentation, fort rare, d'un épisode de l'Odyssée, celui du massacre des prétendants par Ulysse lors de son retour à Ithaque. L'artiste, qui exerçait au sein d'un atelier de Campanie, été dénommé " peintre d'Ixion " en raison d'un vase figurant ce personnage qui lui a été attribué et qui semble de la même main.

The scene depicted on this vase is a very rare representation of an episode from the Odyssey, that of the massacre of the suitors by Odysseus after his return to Ithaca. The artist, who worked in a workshop in Campania, was called the 'Ixion Painter' because of a vase depicting this character which was attributed to him and which seems to be by the same hand.

ART GREC CLASSIQUE
Cratère en calice
Chalice crater
Italie méridionale. Vers 330 av. J.-C.
Terre cuite. H. 0,57 m

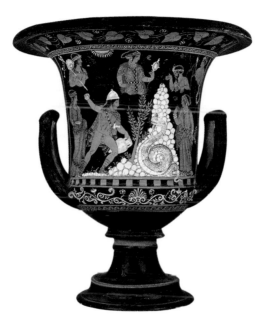

Au IVe siècle avant J.-C., de nombreux potiers grecs se sont installés dans le sud de l'Italie, créant des ateliers très productifs. Ce cratère en calice a probablement exécuté à Paestum, au sud de Naples. Sur sa panse figure un épisode de l'histoire de Cadmos. Celui-ci a reçu de l'oracle de Delphes la mission de fonder une ville et doit s'affronter au dragon qui garde une source. Là s'élèvera plus tard la ville de Thèbes.

In the 4th century BC many Greek potters set up highly productive workshops in southern Italy. This chalice crater was probably made in Paestum, south of Naples. Its bowl shows an episode from the story of Cadmus, son of King Agenor, who was given the mission to found a city by the Delphic oracle and had to fight a dragon which was guarding a spring. It was here that the city of Thebes was later built.

ART GREC CLASSIQUE
Aphrodite "de Cnide"
Aphrodite 'of Cnidus'
Copie romaine d'un original attribué à Praxitèle et exécuté vers 350 av. J.-C.
Marbre. H. 1,22 m

Cette Aphrodite fut l'une des plus célèbres sculptures de l'Antiquité qui en multiplié les répliques. Sa totale nudité, nouvelle dans la statuaire, n'a pas été sans choquer les contemporains de Praxitèle, au point qu'elle lui fut refusée par la cité de Cos au profit d'une divinité drapée. La ville de Cnide, en Asie Mineure, l'adopta pour le sanctuaire de la déesse, d'où le surnom donné à cette Aphrodite.

This Aphrodite was one of the most famous sculptures of antiquity and was widely copied. Its complete nudity, something new in statuary, shocked Praxiteles' contemporaries somewhat, to the point where the city of Cos rejected it in favour of a draped Aphrodite. The city of Cnidus in Asia Minor accepted the statue for its temple to the goddess, hence the name given to the work.

ART HELLÉNISTIQUE
Statuette féminine
Statuette of a woman
Style de Tanagra. Vers 320 av. J.-C.
Terre cuite. H. 0,32 m

ANTIQUITÉS GRECQUES, ÉTRUSQUES ET ROMAINES

Le IVᵉ siècle avant J.-C., la céramique peinte disparaît progressivement, mais la production des figurines de terre cuite connaît à l'inverse une grande expansion. Celle-ci, réalisée en Béotie à Tanagra, figure une femme dont le naturel est frappant. Cette cité s'est rendue célèbre par ses élégantes statuettes féminines peintes de couleurs vives et ses reconstitutions de scènes de la vie quotidienne.

Painted ceramics gradually disappeared from the Hellenistic world of the 4th century BC, but the production of earthenware figurines greatly increased. This statuette, made at Tanagra in Boeotia, is a strikingly naturalistic portrayal of a woman. Tanagra became famous for its brightly painted and elegant female statuettes and its reconstructions of scenes from daily life.

ART HELLÉNISTIQUE
Tête d'Aphrodite, dite "Tête Kaufmann"
Head of Aphrodite, known as the 'Kaufmann Head'
Recréation de l'Aphrodite de Cnide de Praxitèle
IIe siècle av. J.-C.
Marbre. H. 0,35 m

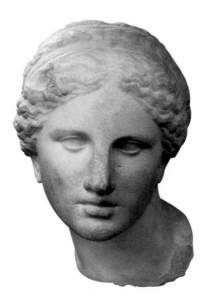

La représentation d'Aphrodite est l'un des thèmes les plus récurrents de la statuaire durant la période hellénistique. Son effigie se multiplie tandis que l'œuvre célèbre de Praxitèle marque le répertoire de manière ineffaçable. Cette tête constitue un fragment d'une reproduction de l'Aphrodite du maître, qui l'avait représentée au moment des ablutions rituelles.

The representation of Aphrodite is one of the most frequently found themes in the statuary of the Hellenistic period. Effigies of the goddess were produced in ever-increasing numbers, all bearing the indelible stamp of Praxiteles' famous work. This head is a fragment of a reproduction of the master's Aphrodite, which showed her performing her ritual ablutions.

ART HELLÉNISTIQUE
Artémis chasseresse
Artemis the hunter
Réplique romaine d'une adaptation du IIᵉ siècle av. J.-C., d'après un original du IVᵉ siècle av. J.-C.
Attribué à Léocharès.
Marbre. H. 2 m

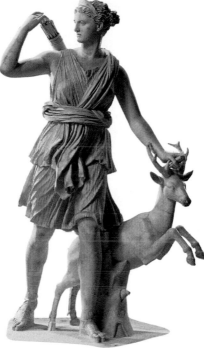

Ce magnifique marbre, offert à Henri II par le pape Paul IV, fut installé par Louis XIV dans la galerie des Glaces à Versailles. Artémis, la déesse de la nature sauvage, porte un carquois, et sa main gauche posée sur la tête d'une biche symbolise sa domination sur la nature. Le créateur de ce modèle serait le sculpteur athénien du IVᵉ siècle av. J.-C. Léocharès, également créateur du fameux Apollon du Belvédère.

This magnificent marble was given to Henri II of France by Pope Paul IV, and Louis XIV later placed it in the Gallery of Mirrors in the palace of Versailles. Artemis, goddess of wild nature, is shown here with a quiver. Her left hand resting on a doe's head symbolises her domination of nature. The sculptor is thought to be the 4th century BC Athenian sculptor Leochares, who also made the famous Apollo of the Belvedere.

ART HELLÉNISTIQUE
Victoire de Samothrace
The Victory of Samothrace
Début du IIe siècle av. J.-C.
Marbre. H. 3,28 m

ANTIQUITÉS GRECQUES, ÉTRUSQUES ET ROMAINES

Trouvée au siècle dernier là même où elle avait été dressée, sur l'île de Samothrace, dans la mer Egée, cette statue ailée dominait une colline au-dessus de la mer et symbolisait une victoire navale. La beauté exceptionnelle de ce corps féminin en plein mouvement, le ruissellement splendide du drapé justifient que cette sculpture ait été l'une des plus célèbres de l'Antiquité grecque et reste aujourd'hui universellement connue.

This winged statue was found in the 19th century in the very place where it had been erected on the island of Samothrace, in the Aegean. It dominated a hill overlooking the sea, symbolising a naval victory. The exceptional beauty of this female body caught in motion, and the wonderful flowing quality of its draped clothing explain why this work has been one of the most famous Greek sculptures from antiquity to today.

137

ART HELLÉNISTIQUE
Statuette de victoire
Statuette of Victory
Début du IIe siècle av. J.-C.
Attribué au Coroplathe des Victoires
Terre cuite. H. 0,27 m

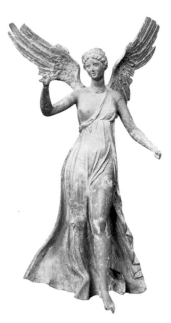

Depuis l'époque archaïque la Grèce a produit des figures ailées, à commencer par des représentations de l'Amour, fils d'Aphrodite, figuré par un jeune homme ailé. Très tôt aussi l'idée de victoire (Niké) a été incarnée par une jeune femme ailée, qui symbolisait à la fois sa rapidité, son imprévisibilité et son essence divine. On en trouve ainsi de tous les styles et de toutes les dimensions.

Greece produced winged figures from the Archaic period onwards, starting with representations of Eros, god of love and son of Aphrodite, shown as a young man with wings. The idea of victory (Nike) was also represented early on by a winged young woman, symbolising its speed, unpredictability and divine nature. Such representations of victory are found in all styles and sizes.

ART HELLÉNISTIQUE
Hermaphrodite endormi
Sleeping Hermaphroditus
Réplique romaine d'après un original du IIe siècle av. J.-C.
Marbre. L. 1,48 m

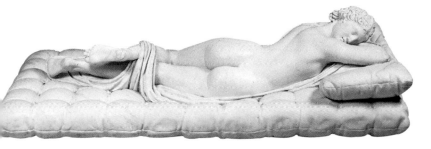

C'est au XVIIe siècle que Bernin a sculpté le matelas sur lequel repose cet Hermaphrodite. Fils d'Hermès et d'Aphrodite – d'où son nom – ce jeune garçon d'une grande beauté se baignait dans un lac, quand la nymphe Salmacis, compagne de Diane, s'éprit de lui, mais il repoussa ses baisers. Elle pria alors les dieux d'unir leurs deux corps. Son vœu fut exaucé et ils ne firent plus qu'un, formant un être étrange à la fois masculin et féminin.

Bernini sculpted the mattress on which this Hermaphroditus lies in the 17th century. This extremely beautiful young man, son of Hermes and Aphrodite – hence his name – was bathing in a lake when the nymph Salmacis, Diana's companion, fell in love with him. When he rejected her embraces she begged the gods to unite their bodies. Her wish was granted and the two became one, creating a strange being both male and female.

ART HELLÉNISTIQUE
Supplice de Marsyas
The Torture of Marsyas
Réplique romaine d'après
un modèle pergaménien
de la fin du IIᵉ siècle av. J.-C.
Marbre. H. 2,56 m

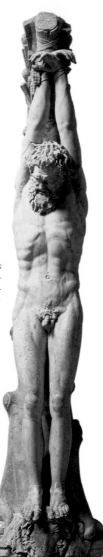

*Tandis qu'au Vᵉ siècle avant J.-C. les
figures présentaient un visage impas-
sible, symbole de l'ordre et de l'harmo-
nie, à l'époque hellénistique elles peu-
vent exprimer les passions les plus vio-
lentes. Cette sculpture au réalisme sai-
sissant figure de façon pathétique le
supplice du satyre Marsyas. Coupable
d'avoir défié Apollon dans un concours
musical, il est condamné par le dieu à
être écorché vif.*

Whereas in the 5th century BC
figures were shown with impassive
faces, symbolising order and har-
mony, in the Hellenistic period they
sometimes expressed the most vio-
lent passions. This strikingly realistic
sculpture conveys with great pathos
the torture of the satyr Marsyas,
who defied Apollo in a musical
competition and was condemn-
ed by the god to be flayed
alive.

ART HELLÉNISTIQUE
Aphrodite, dite "Vénus de Milo"
Aphrodite, known as the 'Venus de Milo'
Vers 100 av. J.-C.
Marbre. H. 2,04 m

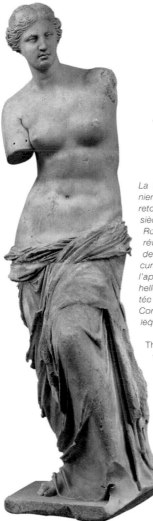

La sculpture grecque, dans ses derniers moments, est marquée par un retour au classicisme des v^e et iv^e siècles, nostalgie encouragée par les Romains. Ainsi, la Vénus de Milo se révèle une réminiscence de Phidias et de Praxitèle, mais sa pose assez curieuse et son anatomie réaliste l'apparentent clairement à l'époque hellénistique. Cette sculpture fut achetée par l'ambassadeur de France à Constantinople qui l'offrit à Louis XVIII, lequel en fit don au Louvre en 1821.

The final period of Greek sculpture was marked by a return to the Classicism of the 5th and 4th centuries. This nostalgia was encouraged by the Romans. Thus the Venus de Milo recalls the work of Phidias and Praxiteles, but its rather odd pose and realistic anatomy clearly link it to the Hellenistic period. The sculpture was bought by the French ambassador to Constantinople, who gave it to King Louis XVIII. The king donated it to the Louvre in 1821.

ART HELLÉNISTIQUE
Guerrier combattant, dit "Gladiateur Borghèse"
Fighting warrior, *known as the* 'Borghese gladiator'
Signé par Agasias d'Éphèse
Vers 50 av. J.-C.
Marbre. H. 1,99 m

Le bouclier jadis fixé sur le bras gauche et aujourd'hui disparu explique l'attitude du personnage, sans doute affronté à un cavalier. Comme la Vénus de Milo, cette figure masculine se souvient du "style sévère" du IVᵉ siècle. On ne sait si la signature qui figure sur cette œuvre est celle d'un créateur ou celle d'un copiste qui aurait reproduit un bronze, hypothèse suggérée par la souche d'arbre utilisée comme étai.

A shield, which is now lost but was formerly attached to the left arm of this male figure, explains his pose: he was almost certainly fighting a horseman. Like the Venus de Milo, the figure recalls the 'severe style' of the 4th century. We do not know whether the signature is that of the artist or of a copyist who reproduced it as a bronze, a hypothesis suggested by the supporting tree stump.

ART ÉTRUSQUE
Trône funéraire
Funerary throne
Art villanovien. 1ère moitié du VIIe siècle av. J.-C.
Bronze. H. 0,46 m

ANTIQUITÉS GRECQUES, ÉTRUSQUES ET ROMAINES

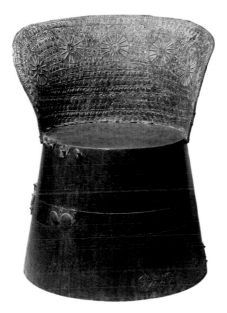

Au début du Xe siècle avant J.-C. s'ébauche en Italie une civilisation à laquelle on attache le nom de Villanova, site proche de Bologne où ont été découvertes des nécropoles. Les nombreuses céramiques, bijoux, et objets en bronze martelé qu'on a mis au jour présentent un décor géométrique, comme ce trône où les motifs s'enrichissent cependant de quelques silhouettes humaines et animales.

The early 10th century BC in Italy saw the beginnings of a civilisation which has been given the name of Villanova, a site near Bologna where cemeteries were found. The many ceramics, articles of jewellery and objects made of beaten bronze that were discovered there are decorated in a geometrical style, as is this throne, although its motifs are enhanced with human and animal figures.

ART ÉTRUSQUE
Sarcophage des époux
Sarcophagus of a married couple
Fin du VIᵉ siècle av. J.-C.
Terre cuite. H. 1,14 m ; L. 1,90 m

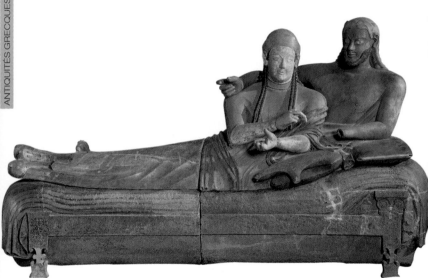

La civilisation étrusque prend véritablement naissance entre la fin du VIIIᵉ siècle et le début du VIᵉ siècle avant J.-C., quand viennent de l'Est les premiers navigateurs attirés par les gisements métallifères. La terre cuite reste un matériau de prédilection comme en témoignent les statues des temples, les vases ou encore ce sarcophage, qui présente un couple de défunts dans l'attitude à demi allongée du banquet.

Etruscan civilisation truly began between the late 8th and early 6th centuries BC, when the first explorers came from the east, drawn by the area's metalliferous deposits. Pottery remained the preferred material, however, as is shown by the temple statues, the many vases found and this magnificent sarcophagus, which portrays the deceased couple in the half-lying, banqueting pose.

ANT ÉTRUSQUE
Oeonochoé en forme de tête
Oinochoe in the shape of a head
Vers 425-400 av. J.-C.
Bronze. H. 0,30 m

Les Étrusques ont entretenu avec la Grèce des contacts intenses dans le domaine de l'art. Ainsi, cette cruche à vin est doublement d'inspiration étrangère. Sa facture est une transposition de la sculpture grecque classique, et le choix de la forme est lui-même issu de la tradition du façonnage des vases à boire en forme de tête de ménade ou de satyre.

The Etruscans' closeness to Greece was manifest in their artworks. This wine jug in the form of a young man's head shows its foreign inspiration in two ways: its style is a clear transposition of Classical Greek sculpture and the choice of form also stems from the Greek tradition of making drinking vessels in the shape of the head of a maenad or satyr.

ART ÉTRUSQUE
Candélabre
Candelabrum
Début du V^e siècle av. J.-C.
Bronze. H. 0,43 m

Les ateliers de Vulci se sont illustrés par la création d'objets souvent agrémentés de figurines, vases, brûle-parfums ou candélabres. Celui-ci affecte la forme d'une danseuse qui tient dans ses mains des crotales, sorte de castagnettes. Son visage souriant, ses gestes gracieux et son corps ondoyant révèlent clairement les influences venues d'Orient.

The abundance of iron ore in Etruria encouraged the establishment of many workshops. Those of Vulci in particular created objects that were often decorated with figurines. This one is a dancer, holding rattles similar to castanets in her hands. Her smiling face, graceful gestures and supple body clearly show Near Eastern influences.

ART ÉTRUSQUE
Urne cinéraire
Cinerary urn
Vers 80 av. J.-C.
Albâtre. H. 0,84 m ; L. 0,60 m

ANTIQUITÉS GRECQUES, ÉTRUSQUES ET ROMAINES

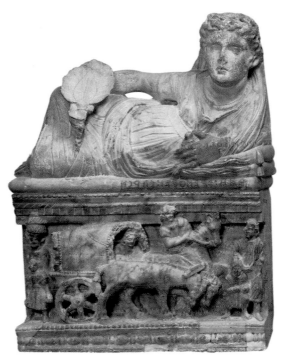

De la main droite la défunte tient un évontail, de l'autre une grenade, symbole d'immortalité. Sur le relief qui décore la cuve figure un char bâché gaulois que tirent deux mules et qu'accompagnent des serviteurs. Cette représentation du voyage vers l'au-delà illustre de façon exemplaire l'art étrusque de la période hellénistique, qui associe croyance funéraire et vie quotidienne, préfigurant l'art populaire romain.

The dead woman holds a fan in her right hand and in her left a pomegranate, symbol of immortality. The relief decorating the chest shows a covered cart in the Gallic style, pulled by two mules and accompanied by servants. The combination of funerary beliefs and everyday life in this representation of the journey to the afterlife exemplifies Etruscan art of the Hellenistic period and prefigures popular Roman art.

ART ROMAIN
Tête d'homme
Head of a man
Vers 100 av. J.-C.
Marbre. H. 0,37 m

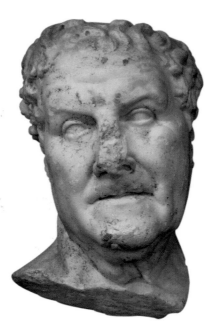

Le front bosselé, la bouche d'où les mots semblent prêts à sortir, les joues qui s'empâtent et le cou flétri donnent à ce visage d'homme une expression de vie saisissante. Cette sculpture s'inscrit dans la tradition réaliste du portrait hellénistique, aux débuts de l'art romain. Ce visage serait celui du sénateur Aulus Postumius Albinus, consul en 99 avant J.-C., en le rapprochant d'effigies monétaires.

With his bumpy forehead, mouth that seems just about to speak, fleshy cheeks and sagging neck, this man's face has a strikingly lifelike expression. This sculpture is squarely in the realist tradition of the Hellenistic portrait, from the early days of Roman art. Because of its similarity to portraits on coins, it has been suggested that the face is that of Senator Aulus Postumius Albinus, who was consul in 99 BC.

ART ROMAIN
Juba Ier
Juba I
Fin du Ier siècle av. J.-C.
Marbre. H. 0,45 m

ANTIQUITÉS GRECQUES, ÉTRUSQUES ET ROMAINES

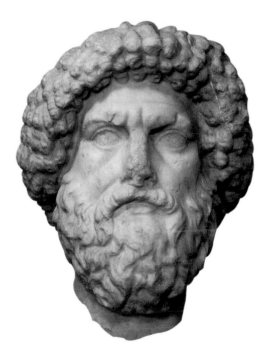

C'est à Cherchel, dans l'actuelle Algérie, qu'a été découverte la tête de Juba Ier, souverain de Numidie qui s'est illustré par son ralliement à Pompée contre César et son suicide après la victoire de ce dernier. Il est probable que cette sculpture n'a pas été réalisée de son vivant, ce que suggère cette représentation hiératique et conventionnelle, mais probablement sur la demande de son fils Juba II.

This head was discovered in Cherchel, in present day Algeria. It is that of Juba I, ruler of Numidia, who became famous for allying himself with Pompey against Caesar and committing suicide after the latter's victory. The fixed, conventional form of this sculpture suggests that it was probably commissioned by his son Juba II after his death.

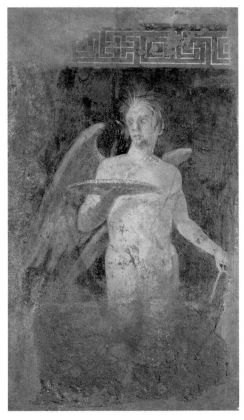

ART ROMAIN
Génie ailé
Winged spirit
3e quart du Ier siècle av. J.-C.
Peinture murale. H. 1,26 m

S'il reste peu de traces de la peinture murale romaine d'inspiration historique glorifiant l'État, en revanche l'habitat privé a laissé de nombreux exemples de décors de parois qui imitent ou adaptent des créations hellénistiques. Trouvé à Boscoreale, près de Pompéi, dans la demeure de Publius Fannius Sinistor, ce fragment décorait le péristyle.

While few traces remain of the historically inspired Roman mural painting celebrating the state, many examples from private houses of wall decorations that imitate or adapt Hellenistic art have been preserved. This fragment, found in Boscoreale, near Pompeii, once decorated the peristyle of the house of Publius Fannius Sinistor.

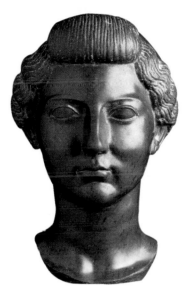

L'épouse d'Octave, le futur empereur Auguste, est ici figurée à l'âge de trente ans environ, dans un matériau lisse dont les reflets évoquent le métal. Dans son exécution, le souci de propagande a peut-être précédé celui du réalisme. Ce visage n'est pas sans parenté avec les camées en pierre dure créés à cette époque par quelques grands graveurs.

The figure of the wife of Octavius, future Emperor Augustus, is here shown aged about thirty, and is made from a smooth material which gleams like metal. The interests of propaganda may have prevailed over realism in this work. The face is not unlike the cameos being created in stone at time by several leading engravers.

ART ROMAIN
Marcellus
Marcellus
Vers 23 av. J.-C.
Marbre. H. 1,80 m

Cette sculpture qui faisait partie des collections de Louis XIV a été successivement porté le nom Germanicus, César, Octave, avant d'être identifiée à Marcellus, neveu et successeur désigné d'Auguste, mort prématurément à 28 ans. Il s'agit en fait de l'assemblage d'une tête sur un corps du type Hermès funéraire datant du classicisme grec, réalisé par l'Athénien "Cléoménès, fils de Cléoménès".

This sculpture was part of the collection of Louis XIV of France and was known in turn as Germanicus, Caesar and Octavius, before being identified as Marcellus, nephew and successor designate of Augustus, who died prematurely at the age of 28. It consists of a head set on a body of the funerary Hermes type, dating from the Classical Greek period and made by the Athenian 'Cleomenes, son of Cleomenes'.

ART ROMAIN
Fragment de l'autel de la Paix (Ara Pacis)
Fragment of the Altar of Peace (Ara Pacis)
Entre 13 et 19 av. J.-C.
Marbre. H. 1,20 m ; L. 1,47 m

ANTIQUITÉS GRECQUES, ÉTRUSQUES ET ROMAINES

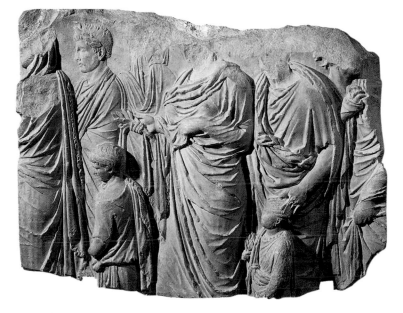

L'autel de la Paix auquel appartient ce fragment fut élevé par les sénateurs romains à la gloire d'Auguste qui venait de conquérir les provinces occidentales. La piété et la paix participent d'un même plan divin dont Auguste est l'instrument privilégié. Ce décor d'une exceptionnelle richesse rassemble la famille de l'empereur, les prêtres, les magistrats et les sénateurs.

The Altar of Peace to which this fragment belonged was erected by the Roman senators to celebrate Augustus, who had just conquered the western provinces. Augustus was the chosen instrument of a divine plan for piety and peace. This exceptionally rich decoration, strongly influenced by the Panathenaic procession of the Parthenon, shows the emperor's family, with priests, magistrates and senators.

ART ROMAIN
Coupe à embléma
Emblema bowl
Trésor de Boscoreale
Fin du Ier siècle av. J.-C.
Argent rehaussé de dorure. Diam. 0,22 m

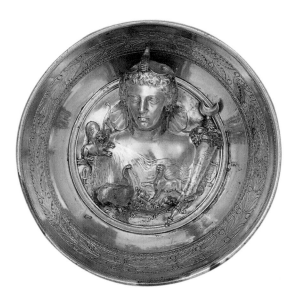

Dans la citerne d'une villa de Boscoreale, engloutie par l'éruption du Vésuve en 79 après J.-C., a été retrouvé un extraordinaire trésor constitué de bijoux et surtout de 109 pièces d'argenterie, dont la quasi totalité se trouve aujourd'hui au Louvre. La figure qui apparaît sur cette coupe serait une représentation allégorique d'Alexandrie.

In the water tank of a villa in Boscoreale, buried by the eruption of Vesuvius in 79 AD, an extraordinary quantity of jewellery was found, including 109 silver items, almost all of which are now in the Louvre. The figure shown on this cup is thought to be an allegorical depiction of Alexandria.

ART ROMAIN
Gobelet aux squelettes
Skeleton goblet
Trésor de Boscoreale
Fin du Iᵉʳ siècle av. J.-C.
Argent partiellement doré. H. 0,10 m

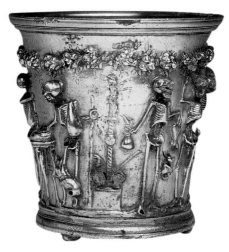

Parmi les pièces particulièrement remarquables du Trésor de Boscoreale (voir p. précédente) figurent deux gobelets aux squelettes. Leur thème, rappeler à l'homme sa nature mortelle et l'inciter à jouir du moment présent, n'est pas unique dans l'art romain. Les inscriptions donnent à chaque squelette le nom d'un philosophe ou d'un poète grec, Épicure, Euripide ou Sophocle, fournissant ainsi une explication à chaque scène représentée.

Among the most remarkable pieces in the Boscoreale Treasure (see previous page) are two goblets decorated with skeletons. Their theme, reminding people of their mortality and encouraging them to enjoy the present moment, was not confined to Roman art alone. The inscriptions give each skeleton the name of a Greek philosopher or poet – Epicurus, Euripides and Sophocles – thereby explaining each scene represented.

ART ROMAIN
Calliope
Calliope
Entre 62 et 79 apr. J.-C.
Peinture murale. H. 0,46 m ; L. 0,36 m

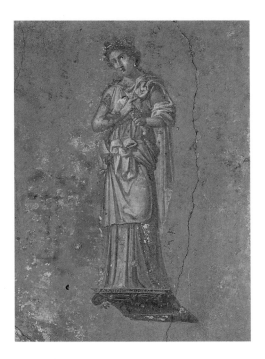

Une inscription portée sur la console a permis d'identifier cette figure féminine comme étant Calliope, la muse de la Poésie, qui tient entre ses mains un rouleau de textes. Entourée de huit autres muses, elle décorait un mur de la villa de Julia Felix à Pompéi. Le fond orangé sur lequel elle se détache est caractéristique du "quatrième style" pompéien, le dernier avant l'éruption du Vésuve.

An inscription on the pedestal has made it possible to identify this female figure as Calliope, Muse of poetry, holding a roll of texts in her hands. Formerly surrounded by the other eight Muses, she decorated a wall in the villa of Julia Felix in Pompeii. The orange background behind her is typical of the Pompeiian 'fourth style', the last before the eruption of Vesuvius.

ART ROMAIN
Hadrien
Hadrian
2ᵉ quart du IIᵉ siècle apr. J.-C.
Bronze. H. 0,43 m

ANTIQUITÉS GRECQUES, ÉTRUSQUES ET ROMAINES

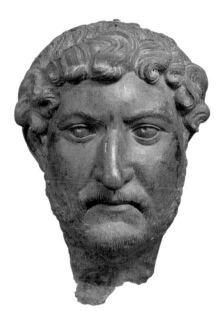

De la statue colossale qui représentait l'empereur Hadrien ne subsiste que cette tête de bronze recouverte de patine rouge, à l'expression grave et sereine. La barbe souligne l'idée de puissance et de majesté du personnage. Il est probable que cette sculpture inspirée du classicisme fut exécutée sur la demande du successeur de Trajan, Hadrien, dans le souci de célébrer la prospérité de l'Empire plutôt que la conquête militaire.

All that remains of the colossal statue of the emperor Hadrian is this bronze head with its grave, serene expression, covered in a red patina. The beard emphasises the emperor's power and majesty. This Classically inspired sculpture was probably commissioned by Hadrian, Trajan's successor, and sought to celebrate the empire's prosperity rather than its military conquests.

ART ROMAIN
Plat
Dish
IIᵉ-IIIᵉ siècle apr. J.-C.
Argent. Diam. 0,34 m

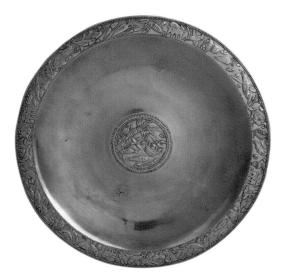

Trouvé en Gaule, ce plat d'argent d'importation présente un décor raffiné uniquement consacré au thème de la pêche. Ont été ciselés des poissons et des crustacés, des ancres, des nasses et des oiseaux de mer. Ces motifs ne sont pas rares à cette époque. Il semblerait que leur origine est due aux orfèvres d'Alexandrie de la période hellénistique qui ont figuré sur certaines pièces de véritables scènes de pêche.

The delicate decoration on this imported silver dish, found in Gaul, is entirely given over to the theme of fishing. Fish, shellfish, anchors, nets and seabirds have been carefully reproduced. Such designs were quite common at the time. They seem to have derived from the silversmiths' workshops of Alexandria during the Hellenistic period, which portrayed scenes of fishing on some pieces.

ART ROMAIN
Mosaïque de sol, "Le Jugement de Pâris"
Floor mosaic: 'The Judgement of Paris'
Peu après 115
Marbre, calcaire et pâte de verre
H. 1,86 m ; L. 1,86 m

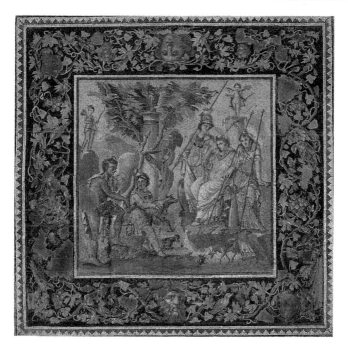

Celle mosaïque trouvée en 1932 à Antioche, en Turquie, décorait le sol de la salle à manger d'une riche maison dite "de l'atrium". Dans la scène centrale apparaît Pâris, appelé par Hermès à juger de celle des trois déesses, Athéna, Héra et Aphrodite, qui est la plus belle, sous le regard de deux amours. Autour, une magnifique bordure mêle lierre et feuilles de vigne, ainsi que des grappes de raisin, des oiseaux et deux têtes humaines.

This mosaic, found in 1932 at Antioch in Turkey, formerly decorated the dining-room floor of a wealthy house known as the 'House of the Atrium'. The central scene shows Paris, who has been called upon by Hermes to judge which of the three goddesses, Athena, Hera or Aphrodite, is the most beautiful, watched by two cupids. In the magnificent border ivy and vine leaves mingle with bunches of grapes, birds and human heads.

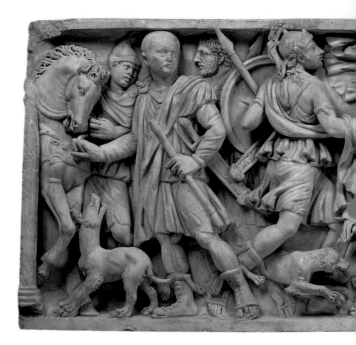

ART ROMAIN
Sarcophage. Chasse au lion
Sarcophagus: lion hunt
Vers 235-240
Marbre. H. 0,88 m ; L. 2,20 m

Le IIe siècle romain voit l'essor du décor
des sarcophages, en même temps que
se répandent les préoccupations sur la
destinée des âmes. Entouré d'autres
chasseurs et de leurs chiens, le person-
nage représenté au centre de ce relief,
avec sa chevelure courte et sa barbe
rase, est une effigie réaliste du défunt.
Mais son combat contre l'animal est
en revanche symbolique : il s'apprête à
terrasser par sa vertu les forces du mal
pour gagner la paix dans l'au-delà.

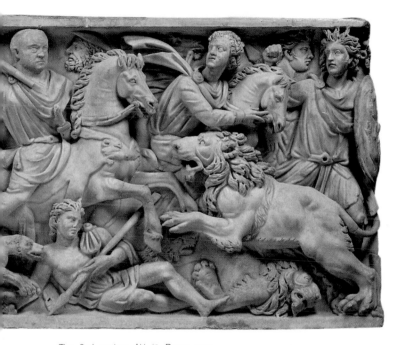

The 2nd century AD in Rome saw the development of the decoration of sarcophagi, at the same time as a preoccupation with the destiny of souls. The short-haired, clean-shaven figure shown at the centre of the relief, surounded by other hunters and their dogs, is a realistic portrayal of the dead person. His fight with the animal is symbolic, however: he is preparing to defeat the forces of evil by the strength of his virtue, in order to find peace in the afterlife.

ANTIQUITÉS GRECQUES, ÉTRUSQUES ET ROMAINES

ART ROMAIN
Mosaïque de sol, phénix sur un semis de roses
Floor mosaic: phoenix on a bed of rosebuds
Fin du Ve siècle
Marbre et calcaire. H. 6,00 m ; L. 4,25 m

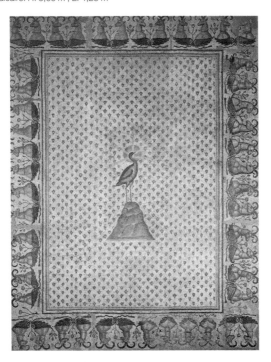

Symbole de perpétuelle renaissance, un phénix juché sur un rocher se dresse au milieu des fleurs, tandis que dans la bordure sont représentés des bouquetins. Ces animaux appartiennent au répertoire classique de l'art sassanide, ce qui n'est pas surprenant pour une mosaïque réalisée à Antioche. À cette époque, les thèmes narratifs des mosaïques disparaissent au profit d'un but essentiellement décoratif.

A phoenix, symbol of eternal rebirth, perches on a rock surrounded by rosebuds, while the border shows facing pairs of ibexes rising up from open wings. These animals belong to the classical repertoire of Sassanid art, which is not surprising as this mosaic was made in Antioch. During this period, narrative themes were disappearing from mosaics in favour of primarily decorative motifs.

ART ROMAIN
Gobelet
Goblet
IVe siècle
Verre. H. 0,13 m ; Diam. 0,7 m

ANTIQUITÉS GRECQUES, ÉTRUSQUES ET ROMAINES

La délicatesse de ce gobelet trouvé en Syrie témoigne du savoir-faire des artisans verriers de ce pays, dont la renommée s'est étendue à travers toute la Méditerranée au cours des premiers siècles. Les effets de transparence sont ici soulignés par la multiplication des anses autour du col, qui donnent toute son originalité à cet objet.

The delicacy of this goblet found in Syria attests to the skill of the glassworkers of that country, whose fame extended throughout the Mediterranean countries during the first centuries AD. The transparent effects is heightened by the many looped handles around the neck, which give this object its originality.

ART ROMAIN
Boîte à reliques
Reliquary box
Fin du IVᵉ siècle
Argent doré. H. 0, 05 m ; L. 0,12 m

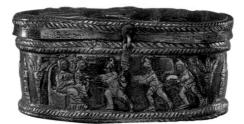

L'importance des reliques dans les premiers siècles de l'ère chrétienne a suscité la création de nombreux objets pour conserver les précieux vestiges. Dans le même temps, la diffusion du christianisme générait des images illustrant certains épisodes de l'Ancien ou du Nouveau Testament. La technique du repoussé est utilisée dans ce reliquaire italien pour représenter les trois Hébreux dans la fournaise, l'Adoration des Rois Mages et la résurrection de Lazare.

The importance of relics during the early centuries of the Christian era gave rise to the creation of many objects to contain them. At the same time, the spread of Christianity produced images illustrating various episodes from the Old and New Testaments. The technique of embossing has been used on this Italian reliquary to show the three Israelites in the fiery furnace, the adoration of the Magi and the raising of Lazarus.

ART ROMAIN
Vase liturgique
Liturgical vessel
VIᵉ-VIIᵉ siècle
Argent. H. 0,44 m

ANTIQUITÉS GRECQUES, ÉTRUSQUES ET ROMAINES

Trouvé à Homs, en Syrie, sur le site de l'antique Émèse, ce vase en forme d'amphore est décoré de médaillons à l'effigie du Christ, de saint Pierre et de saint Paul, de la Vierge et de deux anges. Sans doute était-il destiné à conserver le vin eucharistique. Le brillant développement de l'orfèvrerie liturgique aux débuts de l'époque byzantine conduit à penser que ce vase aurait été fabriqué à Constantinople.

This amphora-shaped vessel, found in Homs in Syria, on the site of ancient Emesa, is decorated with medallions showing images of Christ, Saint Peter and Saint Paul, the Virgin and two angels. It would have been used to hold the wine for the Eucharist. The impressive development of liturgical silverware during the early Byzantine period suggests that this vessel was made in Constantinople, capital of the empire.

OBJETS D'ART

OBJETS D'ART

BAS-EMPIRE
Miracles du Christ
Miracles of Christ
Rome, début du Vᵉ siècle
Ivoire. H. 0,19 m ; L. 0,76 m

Sur cette plaque, fragment d'un feuillet de diptyque d'ivoire dont elle constituait la partie latérale, sont représentés trois miracles du Christ. Si l'on peut encore lire dans la facture des réminiscences de l'art antique, l'effacement des reliefs annonce la fin de la grande tradition des ivoiriers romains. Un autre fragment de ce diptyque est conservé à Berlin.

This fragment from the side panel of an ivory diptych shows scenes of three miracles of Christ. The style of carving echoes the art of antiquity, although the decline of work in relief heralded the end of the great tradition of the Roman ivory-workers. Another fragment of this diptych is preserved in Berlin.

RAS-EMPIRE
"Ivoire Barberini"
'Barberini Ivory'
Constantinople, Iʳᵉ moitié du v1ᵉ siècle
Ivoire. H. 0,34 m ; L. 0,26 m

OBJETS D'ART

Ce feuillet de diptyque, appelé aussi L'Empereur triomphant, a appartenu au cardinal Barberini au début du XVIIᵉ siècle. Au centre figure le triomphe d'un empereur, sans doute Justinien, recevant le tribut des peuples soumis. Au-dessus apparaît le Christ en gloire suggérant la dimension divine du pouvoir impérial. Le fort relief et la densité de composition sont typiques des ivoires de l'Empire d'Orient au début du v1ᵉ siècle.

In the early 17th century this panel from a diptych, also known as 'The Emperor Triumphant', belonged to Cardinal Barberini. The central section shows an emperor, almost certainly Justinian, receiving tributes from the peoples he has conquered. The section above shows Christ, suggesting the divine dimension of the emperor's power. The high relief and density of the composition are typical of early 6th-century ivories from the Eastern Empire.

ART BYZANTIN
Triptyque Harbaville
Harbaville triptych
Constantinople, milieu du Xᵉ siècle
Ivoire. H. 0,24 m ; L. 0,28 m

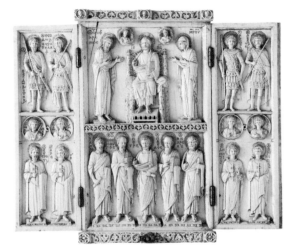

Ce triptyque d'ivoire a pour thème une déisis, prière d'intercession de la Vierge et de saint Jean-Baptiste auprès du Christ. Sont associés à cette prière les apôtres, sur le registre inférieur, et sur les côtés les saints évêques, martyrs et militaires. La qualité exceptionnelle de cette œuvre témoigne de la renaissance macédonienne à Constantinople au Xᵉ siècle, et de la virtuosité des artistes des ateliers impériaux encore nourris de références à l'Antiquité.

The theme of this ivory triptych is a *deisis* or intercessory prayer of the Virgin Mary and Saint John the Baptist to Christ. The apostles join in the prayer and are shown on the lower level of the relief, with the holy bishops, martyrs and soldiers on the side panels. The exceptional quality of this piece reflects the Macedonian renaissance of 10th-century Constantinople and the great skill of the artists of the imperial workshops, who were still drawing on ancient references.

ART CAROLINGIEN
Reliure du psautier de Dagulf
Binding of the Dagulf Psalter
Fin du VIIIe siècle
Ivoire. H. 0,17 m

OBJETS D'ART

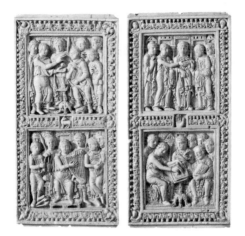

C'est autour du souverain qu'à l'époque carolingienne se regroupent la plupart des artistes. Ainsi le scribe Dagulf faisait-il partie des ateliers de Charlemagne, qui commanda ce psautier. Destiné au pape Hadrien Ier, il resta inachevé. La reliure d'ivoire évoque le contenu du manuscrit : on y voit David demandant la rédaction des Psaumes puis les chantant, ainsi que saint Jérôme recevant l'ordre de corriger les psaumes et exécutant sa tâche.

In the Carolingian period most artists were supported by the monarch. This psalter was commissioned by Charlemagne and made by the scribe Dagulf, who worked in the emperor's workshops. It was intended for Pope Hadrian I, but remained unfinished. The ivory cover depicts the events recounted inside: David commissioning the writing of the Psalms, then singing them: Saint Jerome receiving the order to correct the Psalms.

ART CAROLINGIEN
Statuette équestre, Charlemagne
ou Charles le Chauve
Equestrian statuette of Charlemagne or Charles the Bald
IXe siècle
Bronze. H. 0,23 m

Cette statuette provenant de la cathédrale de Metz est l'une des très rares sculptures carolingiennes en ronde-bosse qui nous soit parvenue. Dans sa main, le cavalier tient l'orbe du monde. Le visage large agrémenté d'une moustache tombante correspondrait à celui de Charlemagne d'après une description contemporaine. Mais son petit-fils Charles le Chauve présentant une grande ressemblance avec lui, on n'a pu déterminer lequel des deux souverains est figuré.

This statuette from the cathedral of Metz is one of the very few Carolingian sculptures in the round to have survived. The horseman holds the orb of the world in his hand. His broad face and drooping moustache fit a contemporary description of Charlemagne, but as Charlemagne's grandson Charles the Bald looked very much like him, it has been impossible to determine which of the two emperors this statuette represents.

ART ROMAN

Épée du sacre des rois de France
Sacred sword of the kings of France
Pommeau, Xe-XIe siècle ; quillons, XIIe siècle ;
fusée, XIIIe siècle ;
fourreau, fin XIIIe-début XIVe siècle
Acier, or et perles de verre ; H. 1 m

OBJETS D'ART

Longtemps considérée comme ayant appartenu à Charlemagne, cette épée appelée "Joyeuse" est en réalité bien postérieure à l'époque carolingienne, Utilisée lors du sacre des rois de France, elle était conservée avec d'autres instruments dans le trésor de l'abbaye de Saint-Denis.

This sword, known as 'Joyful', was long thought to have belonged to Charlemagne, but was in fact made long after the Carolingian period. It was used at the coronation of the kings of France and was preserved, with other items, in the treasury of the abbey of Saint-Denis.

ART ROMAN
Vase dit "Aigle de Suger"
Vase known as the 'Eagle of Abbé Suger'
Avant 1147
Porphyre antique, argent doré. H. 0,43 m

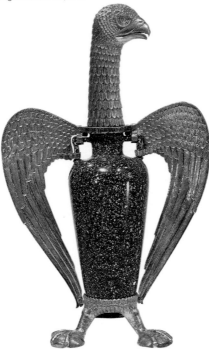

Abbé de Saint-Denis, conseiller des rois Louis VI et Louis VII, Suger fut soucieux d'enrichir son abbaye. Il commanda en particulier quatre vases en pierre dure dont fait partie celui-ci. Une urne de porphyre antique fut confiée à des orfèvres d'Ile-de-France qui la transformèrent en aiguière, ajoutant une monture en vermeil en forme d'aigle. L'un des trois autres vases, le "Calice de Suger", se trouve à la National Gallery de Washington.

Suger was abbot of Saint-Denis and adviser to the kings Louis VI and Louis VII of France. He was keen to increase the wealth of his abbey and commissioned, among other things, four stone vases, of which this is one. The Ile-de-France metalworkers transformed an ancient porphyry urn by giving it a silver-gilt mount in the shape of an eagle. One of the other three vases, the 'Chalice of Abbé Suger', is in the National Gallery in Washington.

ART ROMAN
Reliquaire de saint Henri
Reliquary of Saint Henry
Hildesheim (Basse-Saxe), vers 1170
Cuivre doré, émaux, cristal de roche et argent sur âme de bois. H. 0,23 m

OBJETS D'ART

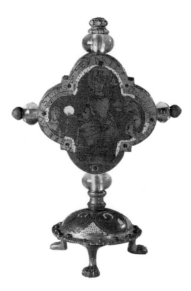

Le morcellement politique consécutif a la disparition de l'empire carolingien explique en partie la diversité géographique de l'art roman. Ce reliquaire quadrilobé au fond d'émail bleu et doré et à la gamme restreinte de couleurs, est caractéristique de la production de Hildesheim. Sur l'une des faces apparaît le Christ en majesté, sur l'autre saint Henri, dernier empereur ottonien, canonisé en 1152.

The geographical variations in Romanesque art can be explained in part by the political fragmentation that followed the collapse of the Carolingian empire. This four-lobed reliquary, with a blue enamelled background and restrained use of colour, is a typical piece from the Hildesheim workshops. One side shows Christ in Majesty, the other Saint Henry, last of the Ottonian emperors, who was canonised in 1152.

ART ROMAN
Ciboire d'Alpais
Alpais ciborium
Limoges, vers 1200
Cuivre doré, émaux champlevés. H. 0,30 m

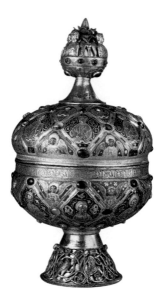

Parmi les ateliers d'art précieux qui se multiplient aux XIᵉ et XIIᵉ siècles, ceux qui perfectionnent l'émaillerie connaissent un essor sans précédent. Les émaux cloisonnés sont encore largement utilisés dans les régions rhénanes, mais dans le Nord et les zones méridionales on assiste à la floraison des émaux champlevés sur cuivre. C'est à Limoges même, comme l'atteste l'inscription, qu'a été réalisé ce ciboire trouvé dans la tombe d'un abbé.

A great many workshops producing precious artworks were set up during the 11th and 12th centuries, with enamel work in particular undergoing an unprecedented expansion. In the Rhine area the cloisonné technique was still widely used for enamels, but in northern and southern regions champlevé enamel on copper was very popular. An inscription on this ciborium, which was found in an abbot's tomb, states that it was made in Limoges.

ART GOTHIQUE
Vierge à l'Enfant de la Sainte-Chapelle
Virgin with Child from the Sainte-Chapelle
Paris, vers 1260-1270
Ivoire. H. 0,40 m

OBJETS D'ART

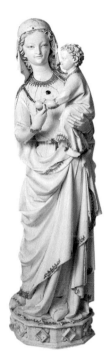

Avec sa silhouette cambrée et tour-nante, le jeu savant des plis de son vêtement, son fin visage souriant, cette Vierge provenant de la Sainte-Chapelle est un parfait exemple du style de statuaire qui se développe sous saint Louis. Le thème de la Vierge à l'Enfant, issu du développement du culte marial aux XIIIe et XIVe siècles, inspire alors une floraison de figurines gothiques.

With her delicate, smiling face and arched back, the folds of her clothing pulling as she turns, this Virgin from the Sainte-Chapelle is typical of the style of statuary that evolved under Saint Louis. The theme of the Virgin and Child arising from the cult of Mary developing in the 13th and 14th centuries inspired a great number of Gothic figurines modelled on this statuette.

ART GOTHIQUE
Vierge à l'Enfant de Jeanne d'Évreux
Virgin and Child of Jeanne d'Évreux
Paris, entre 1324 et 1339
Argent doré, or, perles, pierres précieuses, émaux. H. 0,68 m

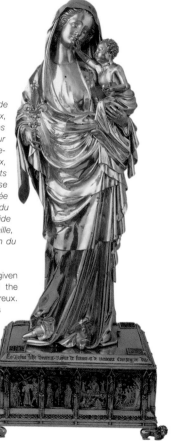

Cette Vierge offerte à l'abbaye de Saint-Denis par Jeanne d'Évreux, veuve de Charles IV, présente dans sa main un reliquaire. Dans la fleur de lys en cristal de roche et orfèvrerie étaient conservés des cheveux, du lait et des reliques de vêtements de la Vierge. Le socle sur lequel se tient la silhouette savamment drapée présente des scènes de la vie du Christ réalisées en émail translucide sur argent travaillé en basse taille, technique apparue en Italie à la fin du XIIIᵉ siècle.

This Virgin holding a reliquary was given to the abbey of Saint-Denis by the widow of Charles IV, Jeanne d'Évreux. Hair, milk and relics of the Virgin's clothing were preserved in the fleur-de-lys of rock crystal and silver-gilt. The base on which this skilfully draped figure stands is decorated with scenes from the life of Christ, created in translucent, basse-taille enamel painted on silver, a technique that first appeared in Italy in the late 13th century.

ART GOTHIQUE
Bras-reliquaire de saint Louis de Toulouse
Arm reliquary of Saint Louis of Toulouse
Naples, avant 1338
Cristal de roche, argent doré, émaux. H. 0,20 m

OBJETS D'ART

Rares sont les œuvres créées à la cour des Angevins de Naples, où collaborèrent artistes français et italiens, qui nous soient parvenues. En fait partie ce bras-reliquaire, réalisé pour Sancia de Majorque, femme de Robert d'Anjou. Il contient les reliques de saint Louis de Toulouse, frère de Robert, qui fut canonisé en 1317.

Very few of the works created at the Angevin court in Naples, where French and Italian artists worked in collaboration, have been preserved. One piece that has survived is this arm reliquary, made for Robert d'Anjou's wife, Sancia of Majorca. It contains the relics of Robert's brother, Saint Louis of Toulouse, who was canonised in 1317.

ART GOTHIQUE
Paire de valves de miroir
Pair of mirror cases
Paris, avant 1379
Or, émaux translucides sur basse-taille
Diam. 6 cm

À la fin du XIVe siècle, les ateliers parisiens bénéficient du mécénat de Charles V et de ses frères. Des artistes de toutes origines s'y rejoignent pour créer un style gothique international, commun à toutes les cours européennes. Ces valves de miroir, probablement dues à des orfèvres venus des Pays-Bas ou de Rhénanie, sont réalisées en émail sur or. Les scènes figurent la Vierge entre sainte Catherine et saint Jean, et le Christ entouré de saint Jean Baptiste et Charlemagne.

In the late 14th century the Parisian workshops were patronised by Charles V and his brothers. The subsequent influx of artists from many different places created an international Gothic style, which was reflected in all the European courts. These mirror cases of enamelled gold were probably made by goldsmiths from the Netherlands or the Rhine region. They are decorated with scenes showing the Virgin with Saint Catherine and Saint John and Christ with Saint John the Baptist and Charlemagne.

ART GOTHIQUE
Sceptre de Charles V
Sceptre of Charles V
Paris, 1365-1380
Or, perles, pierres précieuses. H. 0,60 m

OBJETS D'ART

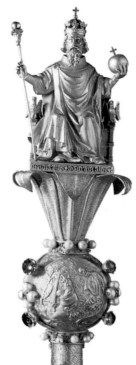

Grâce à l'inventaire du trésor royal daté de 1379-1380 on sait que ce sceptre a subi peu de transformations depuis la commande qu'en fit le roi Charles V pour le sacre de son fils. Seule différence majeure : la fleur de lys centrale était à l'origine recouverte d'émail blanc opaque. La statuette de Charlemagne et les scènes où il apparaît sont pour les premiers Valois une manière d'affirmer la légitimité de leur dynastie.

We know from the inventory of the royal treasury dated 1379-1380 that this sceptre has changed little since it was commissioned by King Charles V for his son's coronation. The only major difference is that the central fleur-de-lys was originally covered with opaque white enamel. The statuette of Charlemagne and the scenes depicting him were intended to reinforce the legitimacy of the newly established Valois dynasty.

ART GOTHIQUE
Autoportrait de Jean Fouquet
Self-portrait of Jean Fouquet
Vers 1450
Cuivre, émail peint à l'or. Diam. 6,8 cm

Le diptyque de Notre-Dame de Melun d'où provient cet autoportrait fut exécuté par Fouquet pour Étienne Chevalier, secrétaire et conseiller du roi Charles VII. Il portait sur son cadre une série de médaillons dont celui-ci constitue la signature. Jean Fouquet, le plus grand peintre français du XVe siècle, a ainsi laissé le premier autoportrait de la peinture occidentale.

This self-portrait is part of the diptych of Notre-Dame of Melun, made by Fouquet for Étienne Chevalier, secretary and adviser to King Charles VII. It represents the signature to a series of medallions once located on the frame of the diptych. In this way Jean Fouquet, the greatest French painter of the 15th century, left the first surviving self-portrait in Western painting.

ART GOTHIQUE
Tapisserie "millefleurs", Le Travail de la laine
Millefleurs tapestry: *Working with Wool*
France, I^{er} quart du XVIe siècle
Laine. H. 2,20 m ; L. 3,20 m

OBJETS D'ART

Durant la dernière période gothique, la tapisserie connaît un essor remarquable et produit les plus séduisantes créations. La France joue un rôle moteur au XIVe siècle, mais les ateliers de Flandre et des Pays-Bas occuperont ensuite la première place. Cette tapisserie porte les armes de Thomas Bohier, ancien chambellan du roi Charles VII. Le thème relève de la pastourelle, paysans et seigneurs mêlant leurs activités au milieu d'animaux familiers sur un fond de semis de fleurs.

During the late Gothic period, tapestry became extremely popular and attractive. France set the trend during the 14th century, but the workshops of Flanders and the Netherlands later took over the leading role. This tapestry bears the arms of Thomas Bohier, former chamberlain to King Charles VII of France. It is pastoral in theme, showing peasants and lords going about their business together, surrounded by domestic animals on a flower-strewn background.

OBJETS D'ART

RENAISSANCE ITALIENNE
Bassin aux armes de Florence
Bowl bearing the arms of Florence
Toscane, 2ᵉ quart du XVᵉ siècle
Faïence. Diam. 0,64 m

Ce lion portant une bannière fleurdely-sée, évoque Florence, centre prospère de production de faïence au cours du premier quart du XVᵉ siècle. Si nombre de ces plats portent les armes de familles florentines, les Italiens étaient aussi amateurs de productions étrangères, notamment celles de Valence. Le terme "majolique" qui désigne la faïence italienne est sans doute dû au nom de Majorque, par lequel transitaient ces importations au XIVᵉ siècle.

This lion holding a banner decorated with fleurs-de-lys refers to Florence, which was a prosperous centre for faience production during the first quarter of the 15th century. Although many such dishes bear the arms of Florentine families, the Italians also appreciated foreign products, particularly those made in Valencia. The name 'majolica', given to Italian faience, almost certainly comes from the name Majorca, through which faience was imported in the 14th century.

184

RENAISSANCE ITALIENNE
Andrea Briosco, dit Riccio (1470-1532)
Arion
Arion
Padoue, vers 1500
Bronze. H. 0,25 m

OBJETS D'ART

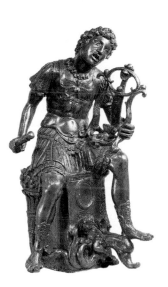

Le retour à la culture antique inauguré par les artistes de Toscane à la fin du xvᵉ siècle a introduit une rupture capitale avec les canons de l'art gothique international. La sculpture, notamment les bronzes, a joué un rôle fondamental dans ce renouvellement de l'esthétique. Le Padouan Riccio a atteint une quasi perfection avec cet Arion, *figuration allégorique du poète grec qui, selon Hérodote, aurait été sauvé de la noyade par un dauphin charmé par son art.*

The return to a classical style set in motion in the late 15th century by the artists of Tuscany brought about a complete break with the canons of international Gothic art. Sculpture, and particularly bronzes, played a major role in establishing the new aesthetic. Riccio of Padua reached near perfection with his *Arion*, an allegorical portrayal of the Greek poet who, according to Herodotus, was saved from drowning by a dolphin he had charmed with his art.

RENAISSANCE ITALIENNE
Andrea Briosco, dit Riccio (1470-1532)
Le Paradis
Paradise
Padoue, 1516-1521
Bronze. H. 0,37 m ; L. 0,49 m

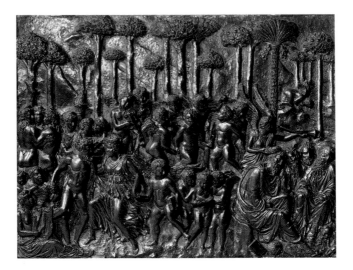

Cette figuration du Paradis fait partie d'un ensemble de huit bas-reliefs réalisés par Riccio pour le tombeau de Girolamo et Marcantonio della Torre à Vérone. Quatre scènes inspirées de L'Énéide *retracent le voyage de l'âme aux Enfers. Elle est figurée à gauche de ce* Paradis *par un amour ailé accueilli par des danseurs dans les Champs-Élysées de l'Enfer païen. Il apparaît aussi en haut à droite, buvant l'eau du Léthé, fleuve de l'oubli. C'est encore l'âme qui est représentée par le vieillard barbu, en bas, couronné par la Renommée.*

This depiction of Paradise is part of a group of eight bas-reliefs made by Riccio for the tomb of Girolamo and Marcantonio della Torre in Verona. Four scenes taken from the *Aeneid* show the soul's journey to the afterlife. On the left the soul, represented by a cupid, is shown being welcomed to the Elysian Fields of the pagan underworld, while at top right it is shown, again as a cupid, drinking the waters of Lethe, river of forgetfulness. At the bottom the soul is represented by a bearded old man, crowned by Fame.

RENAISSANCE ITALIENNE
Nicola da Urbino, d'après Raphaël
Assiette du service d'Isabelle d'Este
Plate from the service of Isabella d'Este
Urbino, vers 1525
Faïence. Diam. 0,33 m

Mécène et amateur d'art, Isabelle d'Este, marquise de Mantoue, commanda en 1525 à Nicola da Urbino un service à ses armes dont cette assiette fait partie. La scène inspirée d'une composition de Raphaël figure Abimelec épiant Isaac et Rébecca. La mode était alors aux assiettes historiées, genre décoratif auquel a été donné le nom d'istoriato. Casteldurante et Urbino en ont été les centres de production les plus renommés.

Isabella d'Este, marchioness of Mantua, was a patron and art-lover. In 1525 she commissioned a dinner service bearing her coat of arms, to which this plate belongs, from Nicola da Urbino. The scene is taken from a painting by Raphael and shows Abimelech spying on Isaac and Rebekah. Plates whose decoration told a story – a decorative genre known as istoriato' – were fashionable at the time. The most widely reputed centres of production for such pieces were Casteldurante and Urbino.

RENAISSANCE ITALIENNE
Jean Boulogne (1529-1608)
Nessus et Déjanire
Nessus and Deianeira
Florence, vers 1575-1580
Bronze. H. 0,42 m

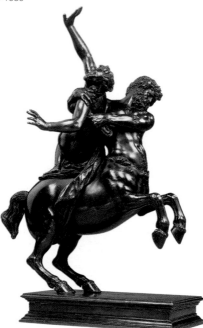

Né à Douai, le Français Jean Boulogne s'est établi à Florence en 1551 au service des Médicis, et toute sa carrière se déroulera en Italie. Outre des grands marbres, il a créé quantité de modèles pour des petits bronzes, très demandés dans toutes les cours européennes. Ce groupe figurant l'enlèvement de Déjanire par Nessus porte exceptionnellement la signature du sculpteur sur un bandeau.

Jean Boulogne was a Frenchman, born in Douai. He moved to Florence to work for the Medicis in 1551 and spent his entire career in Italy. Besides large marbles, he made a number of models for small bronzes, which were in great demand in all the courts of Europe. This group showing Deianeira being abducted by Nessus is, exceptionally, signed by the sculptor.

RENAISSANCE ITALIENNE
Coupe "Histoire de Noé"
Cup: 'Story of Noah'
Italie, milieu du XVIe siècle
Cristal de roche, anse d'or émaillé. H. 0,42 m

OBJETS D'ART

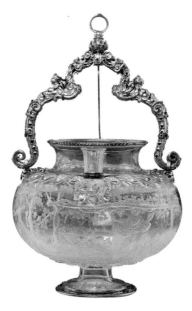

Comme leurs devanciers du Moyen Age, les princes italiens de la Renaissance collectionnaient jalousement les vases de pierre dure à monture d'orfèvrerie. Milan s'est révélé un centre particulièrement brillant en ce domaine. Une floraison d'ateliers de lapidaires a permis la création de pièces exceptionnelles en jaspe ou en cristal de roche, comme cette coupe particulièrement raffinée, entrée au XVIIe siècle dans les collections de Louis XIV.

Like their predecessors in the Middle Ages, the Italian princes of the Renaissance were keen collectors of crystal vessels with gold or silver mounts. Milan became a centre of excellence for this kind of work and lapidary workshops proliferated there, making unique pieces in jasper or rock crystal, such as this particularly fine cup, acquired for the collection of Louis XIV of France in the 17th century.

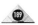

RENAISSANCE FRANÇAISE
Léonard Limosin (v. 1505-v. 1575),
Le Connétable Anne de Montmorency
Anne de Montmorency, High Constable of France
Limoges, 1556
Émaux peints sur cuivre, bois doré. H. 0,72 m

Les ateliers d'émail peint sur cuivre de Limoges ont atteint leur apogée au milieu du XVIᵉ siècle, produisant assiettes, aiguières, bassins, coffrets et plaques diverses. Émailleur à la cour de François Iᵉʳ, Limosin a réalisé ce portrait du connétable de France Anne de Montmorency en 1556 d'après un dessin au crayon. Huit plaques composent l'encadrement : quatre portent la devise du connétable, deux des têtes, et deux reproduisent des êtres fabuleux copiés à Fontainebleau.

In the mid 16th century the Limoges workshops working in enamel painted on copper were at the height of their success, turning out plates, ewers, bowls, caskets and plaques. Limosin made this portrait of Anne de Montmorency in 1556 after a pencil drawing. The frame consists of eight plaques of which four bear the arms of the constable, two show heads and two represent mythical creatures copied from models at the chateau of Fontainebleau.

RENAISSANCE FRANÇAISE
Rondache : scène de combat
Roundel: battle scene
Attribuée à Pierre Pénicaud (1515-apr. 1590)
Limoges, milieu du XVIᵉ siècle
Émail peint sur cuivre. Diam. 0,40 m

OBJETS D'ART

Le Louvre possède une des plus belles collections au monde d'émaux peints sur cuivre. Sur cette plaque traitée en grisaille est représentée une scène de combat réalisée d'après une œuvre du peintre Jules Romain. La gravure contemporaine servait aussi fréquemment d'inspiration, notamment pour les sujets bibliques, antiques ou mythologiques.

The Louvre houses one of the world's finest collections of enamel painted on copper. This grisaille plaque shows a battle scene after a painting by Jules Romain. The themes of enamels were often inspired by contemporary engravings, particularly for biblical, ancient or mythological subjects.

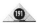

RENAISSANCE FRANÇAISE
Bernard Palissy (v. 1510-1590)
Grand plat ovale à décor de "rustiques figulines"
Large oval dish with a decoration of 'rustic figulines'
France, vers 1560
Terre cuite vernissée. L. 0,52 m

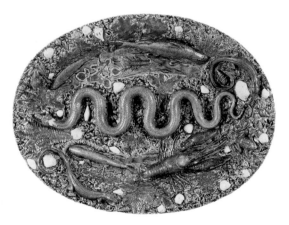

Inspirés par les modèles italiens, les céramistes français de la Renaissance ont rapidement trouvé leur autonomie et leur style personnel. En témoignent les terres vernissées de Bernard Palissy où fleurissent d'extraordinaires décors en relief peuplés de plantes, de reptiles ou de crustacés qui paraissent moulés d'après nature. Personnalité célèbre, écrivain, architecte, chimiste, Palissy a exercé son art avec une passion et une curiosité de véritable humaniste.

The French ceramists of the Renaissance initially drew on Italian models, but soon found their own style and independence, as these glazed terracotta pieces by Bernard Palissy show. The extraordinary relief decorations represent plants, reptiles and shellfish, which seem to have been moulded from nature. Palissy was a writer, architect, chemist and celebrity, who infused his art with passion and all the curiosity of a true humanist.

RENAISSANCE FRANÇAISE
Pièce de la tenture des Chasses de Maximilien,
d'après Bernard van Orley
Scene from the set of tapestries known as *The Hunts of Maximilian* after Bernard van Orley
Bruxelles, vers 1528-1533
Laine et soie, fils d'or et d'argent.
H. 4,48 m ; L. 5,58 m

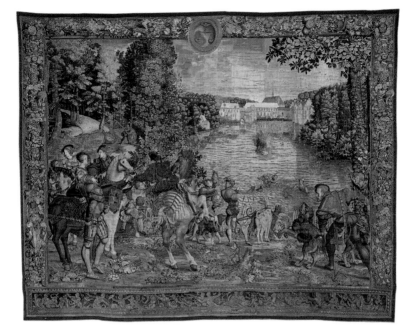

Cette tenture de douze pièces – une par mois de l'année – porte le nom d'un des chasseurs les plus célèbres de son époque, l'empereur Maximilien, grand-père de Charles Quint. Toutes les scènes se déroulent dans les environs de Bruxelles, où a été tissée cette tenture. Les cartons sont attribués au peintre flamand Bernard van Orley, dont le rôle dans la tapisserie a été prépondérant au milieu du XVIe siècle.

This set of twelve tapestries, one for each month of the year, bears the name of one of the most famous hunters of his time, the emperor Maximilian, grandfather of Charles V. All the scenes take place near Brussels, where the tapestries were woven. The cartoons are attributed to the Flemish painter Bernard van Orley, who was a major figure in the field of tapestry in the mid 16th century.

XVIIᵉ SIÈCLE FRANÇAIS
Moïse sauvé des eaux, *pièce de la tenture de l'*Histoire de l'Ancien Testament
d'après Simon Vouet
Moses Rescued from the Waters,
from a set of tapestries illustrating *The Story of the Old Testament*
after Simon Vouet
Paris, atelier du Louvre, vers 1630
Laine et soie. H. 4,95 m ; L. 5,88 m

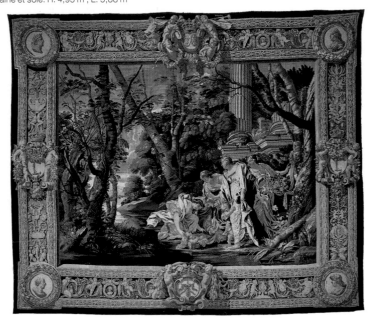

La présence d'un atelier de tapisserie au Louvre témoigne du souci royal de promouvoir les productions françaises. La présence symbolique de Louis XIV est d'ailleurs manifeste dans la bordure où apparaissent le L, chiffre royal, les armes de France et de Navarre, la couronne, la masse d'Hercule et la devise personnelle du roi. Revenu d'Italie en 1627, le peintre Simon Vouet reçut commande de Louis XIV pour les huit pièces de la tenture.

The existence of a tapestry workshop in the Louvre reflects the king's concern to promote French production. Louis XIV is symbolically present in the border of this tapestry, which shows his cipher – an L –, the arms of France and Navarre, the crown, Hercules' club and the king's personal motto. When the painter Simon Vouet returned from Italy in 1627 he received a commission from Louis XIV for the eight hangings of this tapestry.

XVIIᵉ SIÈCLE FRANÇAIS
Pierre Delabarre (connu de 1625 à 1654)
Aiguière
Ewer
Sardoine, or émaillé. H. 0,28 m

OBJETS D'ART

Louis XIV a manifesté son intérêt pour les objets en pierres dures en achetant d'abord la quasi-totalité de la collection de Mazarin après sa mort. Par la suite, il n'a cessé d'alimenter cette passion, commandant en particulier des montures pour des pierres antiques, comme l'illustre cette aiguière réalisée avec une sardoine datée du Iᵉʳ siècle.

Louis XIV first showed his interest in objects made from crystalline stone by buying almost all of Mazarin's collection after his death. The king never ceased to develop this passion, commissioning, in particular, mounts for ancient pieces. This ewer was made using a 1st-century sard stone.

XVIIe SIÈCLE FRANÇAIS
Tapis de la Grande Galerie du Louvre aux armes de Louis XIV
Carpet for the Grande Galerie du Louvre bearing the coat of arms of Louis XIV
Paris, manufacture de la Savonnerie, vers 1670-1680
Laine. H. 8,95 m ; L. 5,10 m

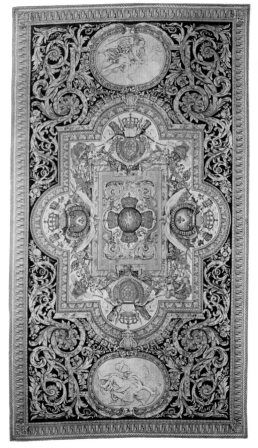

La manufacture de la Savonnerie doit son nom à son installation, sous Louis XIII, dans une ancienne fabrique de savons à Chaillot. Établie à Paris en 1667, elle prit son essor sous Louis XIV, qui commanda en particulier 93 tapis – dont celui-ci – illustrant la gloire et les vertus royales, pour couvrir les 500 mètres de la Grande Galerie du Louvre. Jamais mis en place, ils servirent à d'autres résidence royales ou comme cadeaux diplomatiques.

The Savonnerie workshop owes its name to the fact that it was set up in a former soap factory in Chaillot under Louis XIII. In 1667 it moved to Paris and greatly expanded under Louis XIV. The king commissioned 93 carpets illustrating royal glory and virtues, including the one shown here. They were to cover the 500-metre-long floor of the Grande Galerie du Louvre, but were never laid. Instead they were used in other royal residences or as diplomatic gifts.

XVIIᵉ SIÈCLE FRANÇAIS
André-Charles Boulle (1642-1732)
Armoire
Armoire
Paris, vers 1700

Placage d'ébène, d'amarante, marqueterie de bois polychromes, laiton, écaille, corne, sur bâti de chêne, bronze doré. H. 2,55 m ; L. 1,57 m

OBJETS D'ART

Boulle a porté à sa perfection un type nouveau de marqueterie d'une exceptionnelle finesse, jouant sur l'aspect clair ou foncé des matériaux et ajoutant des ornements en bronze doré. Il a appliqué cette technique à des meubles aux formes originales, se situant ainsi aux origines de l'extraordinaire évolution du mobilier français du XVIIIᵉ siècle.

Boulle perfected a new, exceptionally delicate form of marquetry, contrasting pale materials with dark and including decorations in bronze-gilt. He applied this technique to furniture with new shapes, stimulating the extraordinary development of French furniture design during the 18th century.

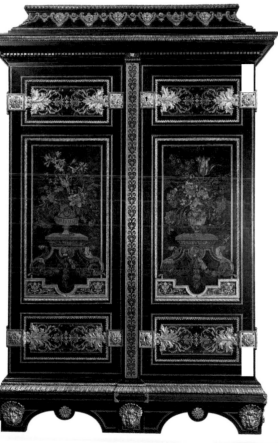

197

XVIIIᵉ SIÈCLE FRANÇAIS
Le Régent
The Regent Diamond
Diamant. 140,64 carats métriques

Découvert en Inde en 1698 et taillé en Angleterre, ce diamant exceptionnel par la qualité de son eau fut acheté en 1717 par le Régent Philippe d'Orléans. Il a orné la couronne de sacre de Louis XV, de Louis XVI, l'épée de Napoléon Bonaparte, puis son glaive quand celui-ci devint empereur. On l'utilisa encore pour la couronne de sacre de Charles X, et enfin pour le diadème de l'impératrice Eugénie, sous le Second Empire.

This diamond of exceptional transparency and brilliance, was discovered in India in 1698 and cut in England. In 1717 it was bought by the French Regent Philippe d'Orléans and decorated the coronation crowns of Louis XV and Louis XVI, Napoleon Bonaparte's sword, and his double-edged sword when he later became emperor. It was also used at the coronation of Charles X and, lastly, in the diadem of Empress Eugénie under the Second Empire.

XVIIIe SIÈCLE FRANÇAIS
Charles Cressent (1685-1768)
Cartel "L'Amour vainqueur du temps"
Wall clock: 'Love, Conqueror of Time'
Paris, vers 1740
Bronze doré, marqueterie de laiton et écaille
H. 1,40 m ; L. 0,50 m

La composition asymétrique de ce cartel offre un bel exemple du style rocaille : il est dû à l'ébéniste Charles Cressent, créateur d'un mobilier particulièrement riche, garni de bronzes dont il dessinait les modèles. Ici, l'Amour domine la composition et terrasse la Mort, symbolisée par la figure qui tient une faux.

The asymmetrical composition of this clock provides a fine example of the rocaille style. It is the work of the cabinet-maker Charles Cressent, whose work is particularly rich, and is decorated with bronzes that Cressent designed himself. The composition here is dominated by Love, who has overcome Death, symbolised by the figure holding a scythe.

XVIIIᵉ SIÈCLE FRANÇAIS
Augustin Duflos d'après Claude Rondé,
Couronne de Louis XV
Crown of Louis XV
1722
Argent partiellement doré, satin, fac-similé des pierres précieuses. H. 0,24 m

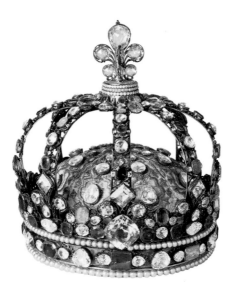

Les pierres de cette couronne qui servit au sacre de Louis XV ne sont pas, bien entendu, les véritables pierres précieuses d'origine : celles-ci furent déposées quelques années après le sacre dans le trésor de Saint-Denis, puis transférées au Cabinet des médailles de la Bibliothèque nationale. C'est en 1852 qu'elles sont entrées au Louvre.

The stones now set in this crown, which was used for the coronation of Louis XV, are not the originals. The jewels were deposited in the Saint-Denis treasury a few years after the coronation and later transferred to the Medals Cabinet of the Bibliothèque Nationale. They came to the Louvre in 1852.

XVIIIe SIÈCLE FRANÇAIS
Jacques Röettiers (1707-1784)
Surtout du duc de Bourbon
Epergne of the duc de Bourbon
Paris, 1736
Argent fondu et ciselé. H. 0,62 m

OBJETS D'ART

Destiné à l'origine à être un plateau, cet ustensile de table offre un spectaculaire exemple d'orfèvrerie de style rocaille. Les nouvelles techniques de travail du métal au XVIIIe siècle ont permis aux artistes les plus grandes audaces : Röettiers a ici multiplié les figurines d'animaux dans un saisissant décor rocheux.

This table centrepiece, originally destined to be a tray, provides a spectacular example of silverwork in the rocaille style. New metalworking techniques in the 18th century allowed artists to be far more bold in their designs: here Röettiers has created several animal figurines in a very striking rocky setting.

XVIIIᵉ SIÈCLE FRANÇAIS
Pot-pourri "vaisseau" de Madame de Pompadour
Pot-pourri vase belonging to Madame de Pompadour
Sèvres, 1760
Porcelaine tendre. H. 0,37 m

Une chinoiserie, décor alors très en vogue, occupe le centre des flancs de ce "vaisseau" de porcelaine, fabriqué à la manufacture royale de Sèvres, et dont la forme s'inspire des nefs d'orfèvrerie destinées aux tables royales. Acheté par la marquise de Pompadour, l'objet resta chez elle jusqu'à sa mort en 1764. Il se trouvait alors dans l'hôtel devenu l'actuel palais de l'Élysée.

This porcelain vase was made at the royal factory in Sèvres and takes its shape from the silver vessels made for the royal tables. It is decorated on either side with a motif in the chinoiserie style, which was very fashionable at the time. The vase was bought by Madame de Pompadour and kept by her until her death in 1764. It stood in the residence which is now the Elysée Palace.

XVIIIᵉ SIÈCLE FRANÇAIS
Tapisserie "L'Amour et Psyché"
Tapestry: *'Cupid and Psyche'*
d'après François Boucher
Paris, manufacture des Gobelins, vers 1770
Laine et soie. H. 4,25 m ; L. 3,80 m

OBJETS D'ART

Le peintre François Boucher exerça la fonction de directeur artistique de la manufacture des Gobelins pendant quinze ans. C'est à lui qu'on doit le dessin central des quatre tapisseries célébrant les "Amours des dieux", tandis que les éléments décoratifs qui l'entourent sont de Maurice Jacques.

The painter François Boucher was artistic director of the Gobelins tapestry workshop for fifteen years. He designed the central scenes for the four tapestries celebrating the 'Loves of the Gods'. The surrounding decorative elements are the work of Maurice Jacques.

XVIII^e SIÈCLE FRANÇAIS
L.-S. Boizot (sculpteur) et P.-Ph. Thomire (bronzier)
Vase
Vase
Sèvres, 1783
Porcelaine dure, bronze doré. H. 2 m

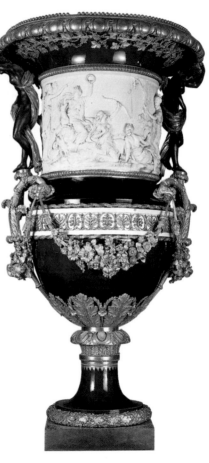

Ce très grand vase conjugue des éléments décoratifs d'inspiration rocaille à une forme qui annonce le néo-classicisme. Les découvertes archéologiques d'Herculanum et de Pompéi, au milieu du XVIII^e siècle, ont en effet généré un renouveau artistique inspiré de l'Antiquité gréco-romaine, qui se manifeste par le goût pour les cannelures, les frises et le retour à la symétrie.

This very large vase combines decorative elements in the rocaille style with a shape that prefigures Neoclassicism. The archaeological discoveries at Herculaneum and Pompeii in the mid 18th century stimulated an artistic renewal inspired by Greco-Roman antiquity, reflected in a taste for fluting, friezes and a return to symmetry.

XVIIIe SIÈCLE FRANÇAIS

Adam Weisweiler (1744-1820),
Table à écrire de Marie-Antoinette
Writing table of Marie-Antoinette
Paris, 1784
Placage d'ébène et sycomore sur bâti de chêne, laque, nacre, acier, bronze doré.
H. 0,73 m ; L. 0,81 m

OBJETS D'ART

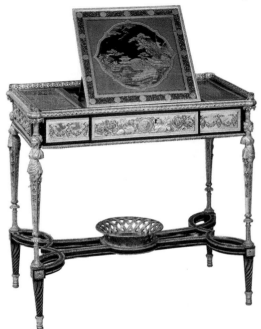

Le rôle important joué par la reine Marie-Antoinette dans les commandes royales a généré la réalisation d'un mobilier très raffiné, mariant divers matériaux précieux. Cette table à écrire de l'ébéniste Adam Weisweler – dans laquelle pour la première fois est utilisé de l'acier – se trouvait à la veille de la Révolution dans le cabinet intérieur de Marie-Antoinette au château de Saint-Cloud.

The important part played by Queen Marie-Antoinette in commissioning the royal furniture gave rise to the production of extremely refined pieces, combining different precious materials. This writing table by the cabinetmaker Adam Weisweler – the first for which steel was used – stood in Marie-Antoinette's inner office at the chateau of Saint-Cloud.

XIX^e SIÈCLE FRANÇAIS

F.-H.-G. Jacob-Desmalter,

Serre-bijoux de l'impératrice Joséphine

Jewel cabinet of Empress Josephine

sur des dessins de Percier et Fontaine ; bronzes de Thomire. Paris, 1809

Placage d'if des îles sur bâti de chêne, nacre, bronze doré.

H. 2,76 m

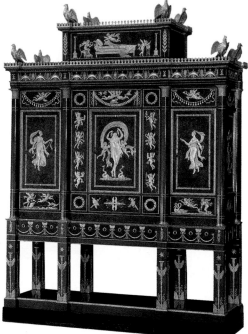

En dépit des bouleversements de la Révolution, le goût pour le style néoclassique s'est confirmé sous l'Empire. Le mobilier présente des volumes géométriques aux lignes épurées où se multiplient les motifs d'inspiration antiquisante, comme sur ce monumental serre-bijoux où apparaît une naissance de Vénus centrale en bronze doré. Ce meuble destiné à l'impératrice Joséphine se trouvait dans sa chambre à coucher aux Tuileries.

The taste for the Neoclassical style grew under the Empire, despite the upheavals of the Revolution. Furniture was geometrically shaped with pure lines, decorated with numerous motifs of ancient inspiration, as can be seen from this jewel cabinet, with its central scene showing the birth of Venus in bronze-gilt. This piece was designed for the empress Josephine and stood in her bedroom at the Tuileries.

XIXᵉ SIÈCLE FRANÇAIS
Martin-Guillaume Biennais (1764-1843)
Service à thé de Napoléon Iᵉʳ
Tea service of Napoleon I
Paris, 1809-1810
Argent doré. Fontaine : H. 0,80 m

OBJETS D'ART

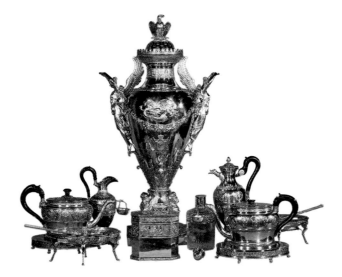

Les formes comme le décor – dessiné par Percier – de ces pièces d'orfèvrerie relèvent clairement d'une inspiration antique : la théière est de type "étrusque" et les figures sont tirées d'une célèbre fresque romaine. Le service à thé commandé par Napoléon Iᵉʳ à l'orfèvre Biennais comprenait à l'origine 28 pièces, dont la moitié se trouve aujourd'hui au Louvre.

In shape and decoration these silver-gilt pieces clearly draw on ancient references. The teapot is of the 'Etruscan' type and the figures have been taken from a famous Roman fresco. This tea service was commissioned by Napoleon I from the Biennais workshop and originally comprised 28 pieces, half of which are now in the Louvre.

XIXᵉ SIÈCLE FRANÇAIS
Paul-Nicolas Menière et Evrard Bapst
Bracelets de la duchesse d'Angoulême
Bracelets belonging to the duchesse d'Angoulême
Paris, 1816
Or, rubis, diamants. L. 18 cm

Portés d'abord par l'impératrice Marie-Louise, seconde épouse de Napoléon Iᵉʳ, ces joyaux ont été remontés sur la demande de Louis XVIII pour la duchesse d'Angoulême. La parure complète, outre ces bracelets, comprenait un diadème, un collier, des boucles d'oreilles, une ceinture et des agrafes. Elle fut portée ensuite par l'impératrice Eugénie, épouse de Napoléon III.

These jewels were first worn by Empress Marie-Louise, second wife of Napoleon I, and were remounted for the duchesse d'Angoulême at the behest of Louis XVIII. The complete set comprised these bracelets, a diadem, a necklace, earrings, a belt and fastenings. It was later worn by Empress Eugénie, wife of Napoleon III.

XIXᵉ SIÈCLE FRANÇAIS
Déjeuner chinois réticulé de la reine Marie-Amélie
Reticulated Chinese breakfast service of Queen Marie-Amélie
Manufacture royale de Sèvres, 1840
Porcelaine dure. H. 0,29 m ; Diam. 0,50 m

OBJETS D'ART

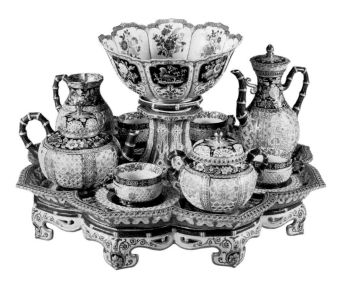

Sous Louis-Philippe s'amorce l'éclectisme décoratif caractéristique de la seconde moitié du XIXᵉ siècle, et il s'exprime dans tous les arts. Les créateurs puisent dans les styles les plus divers, Moyen Age, Renaissance, XVIIIᵉ siècle ou orientalisme. Ce déjeuner d'inspiration chinoise plut tellement à la reine Marie-Amélie qu'elle en commanda plusieurs à la manufacture de Sèvres.

The decorative eclecticism which characterised the second half of the 19th century began under Louis-Philippe and was expressed in all the arts. Artists drew on the widest possible range of styles, from Medieval to Renaissance, 18th-century and Orientalism. The inspiration of this breakfast service is Chinese. It pleased Queen Marie-Amélie so much that she ordered several from the Sèvres factory.

XIXᵉ SIÈCLE FRANÇAIS
François-Désiré Froment-Meurice (1802-1855)
Coupe des vendanges
Wine harvest cup
Paris, vers 1844
Argent partiellement doré et émaillé, agate, perles. H. 0,35 m

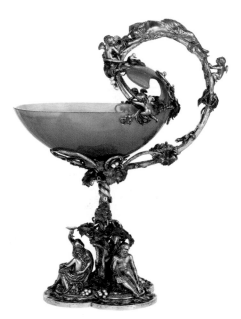

Pour cette élégante coupe d'agate soutenue par une sorte de cep de vigne, Froment-Meurice s'est visiblement inspiré d'œuvres de la Renaissance, période que redécouvraient alors les artistes. Mais, curieusement, il est possible d'établir une parenté entre cet objet et certaines créations de l'Art nouveau qui fleurira à la fin du siècle.

Froment-Meurice was clearly inspired by the works of the Renaissance, a period artists were rediscovering at the time, in designing this elegant agate cup supported by a kind of vine stock. Strangely, similarities can also be seen between this piece and some works in the Art Nouveau style that was to develop at the end of the century.

XIX^e SIÈCLE FRANÇAIS
Alexandre-Gabriel Lemonnier (1808-1884)
Couronne de l'impératrice Eugénie
Crown of Empress Eugénie
Paris, 1855
Or, diamants et émeraudes. H. 0,13 m

OBJETS D'ART

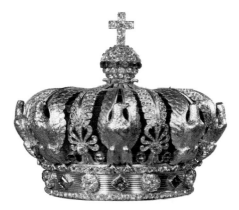

Cette couronne fut exécutée pour l'impératrice Eugénie à l'occasion de l'Exposition universelle de 1855. Ces grandes manifestations internationales, organisées à l'origine pour relancer l'activité industrielle, permettaient aux nations de présenter la quintessence de leur production artistique. Lemonnier fournit avec cette couronne un bel exemple de la virtuosité des orfèvres parisiens du Second Empire.

This crown was made for Empress Eugénie on the occasion of the Universal Exhibition of 1855. These grand international shows were originally organised to boost a country's industrial activity and also enabled nations to display the finest examples of their artistic production. In this crown Lemonnier provided an excellent illustration of the skill of the Parisian silver and goldsmiths under the Second Empire.

SCULPTURE

SCULPTURE

FRANCE ROMANE
Christ mort
Dead Christ
Bourgogne, 2ᵉ quart du XIIᵉ siècle
Bois polychromé. H. 1,55 m

Ce Christ constitue un fragment d'une Descente de croix réalisée en Bourgogne qui groupait plusieurs personnages. Proche des célèbres sculptures d'Autun, il est caractéristique du style roman de cette région, notamment dans le traitement des plis du vêtement qui, à partir du genou, forment des demi-cercles jusqu'à la ceinture pour suggérer le volume.

This figure of Christ is a fragment from a Deposition sculpted in Burgundy that formerly included several figures. It is similar to the famous sculptures of Autun and typical of the region's Romanesque style, particularly in the way that volume is suggested by the semicircular folds into which the clothing falls from belt to knee.

FRANCE ROMANE
Retable de l'église de Carrières-sur-Seine
Altarpiece from the church of Carrières-sur-Seine
Île-de-France, milieu du XIIe siècle
Pierre calcaire polychromée. H. 0,85 m ; L. 1,24 m

SCULPTURE

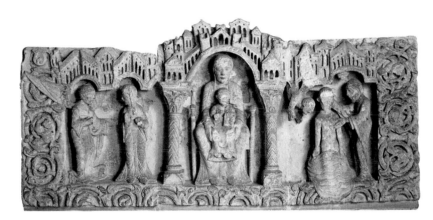

Destiné à décorer l'autel d'une église qui dépendait de l'abbaye de Saint-Denis, ce retable est l'un des plus anciens que l'on ait conservé en France. Au centre figurent la Vierge et l'Enfant et, de part et d'autre, l'Annonciation et le baptême du Christ. La raideur des personnages et le traitement des plis, typiques de l'art roman, contrastent avec les rinceaux souples de la base et des côtés.

This altarpiece was made to decorate the altar of a church belonging to the abbey of Saint-Denis and is one of the oldest surviving in France today. The central scene shows the Virgin and Child, with the Annunciation and Baptism of Christ portrayed on either side. The stiffness of the figures and the depiction of the folds of cloth are typical of Romanesque art and contrast with the supple foliage on the base and sides.

FRANCE ROMANE
Chapiteau, scène de vendanges
Capital: grape harvest scene
Bourgogne, 2ᵉ quart du XIIᵉ siècle
Pierre calcaire. H. 0,63 m

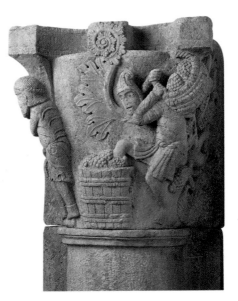

Les travaux de la terre font partie des thèmes récurrents de la sculpture médiévale, comme le démontre ce chapiteau qui provient de l'église abbatiale détruite de Moutiers-Saint-Jean, en Côte d'Or. Un vendangeur s'apprête à vider son panier tout en foulant le raisin d'une cuve : réalisme et symbolisme sont réunis pour figurer une scène de la vie ordinaire.

One of the recurrent themes of medieval sculpture was work on the land, as reflected in this capital from the now lost abbey-church of Moutiers-Saint-Jean in the Côte d'Or. This remarkably balanced composition shows a grape-picker about to empty his basket as he tramples grapes in a vat, an everyday scene in which realism and symbolism meet.

FRANCE GOTHIQUE
L'évangéliste saint Matthieu écrivant sous la dictée de l'Ange
The Angel dictating to Saint Matthew the Evangelist
Chartres, 2ᵉ quart du XIIIᵉ siècle
Pierre. H. 0,66 m

SCULPTURE

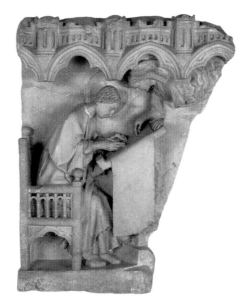

Les remaniements de la cathédrale de Chartres, au XVIIIᵉ siècle, ont provoqué la destruction du grand jubé qui séparait le chœur de la nef. Certains fragments ont été conservés dans le trésor de la cathédrale, comme ceux qui illustraient l'enfance du Christ. Cette figure en haut relief de Matthieu l'évangéliste se rattache à un autre registre, qui avait pour thème le Jugement dernier.

Modifications to the cathedral of Chartres in the 18th century led to the destruction of the great rood-screen separating the choir from the nave. Some fragments were preserved in the cathedral's treasury, including those illustrating the childhood of Christ. This high-relief figure of Matthew the Evangelist comes from another section depicting the Last Judgement.

FRANCE GOTHIQUE
Le roi Childebert († 558)
King Childebert
Île-de-France, 2e quart du XIIIe siècle
Pierre calcaire polychromée. H. 1,90 m

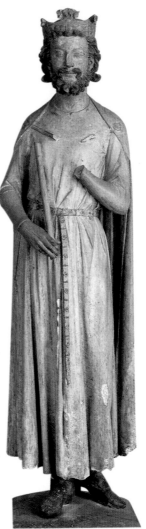

*La stylisation de l'art roman a progres-
sivement laissé la place à la recherche
de naturalisme, comme le montre cette
effigie de Childebert. Le visage sou-
riant, le léger déhanchement du corps
et les plis souples du vêtement sont en
effet des caractéristiques de la statuaire
gothique. Cette sculpture fut réalisée
pour le portail du réfectoire de l'abbaye
de Saint-Germain-des-Prés, fondée par
le roi mérovingien.*

The stylisation of Romanesque art grad-
ually gave way to a quest for naturalism,
as reflected in this effigy of Childebert.
The smiling face, soft folds of cloth and
pose showing the weight resting slightly
more on one leg are all typical of Gothic
statuary. The sculpture was made for
the refectory gate of the abbey of Saint-
Germain-des-Près, founded by this
Merovingian king.

FRANCE GOTHIQUE
La Vierge et l'Enfant
Virgin and Child
Nord de la France, 3e quart du XIIIe siècle
Bois. H. 1,16 m

SCULPTURE

Le style nouveau instauré par l'art gothique se manifeste dans les visages sculptés par un sourire de plus en plus accentué, que l'on retrouve dans les Vierges et les anges en bois de la seconde moitié du XIIIe siècle. La volonté de donner une expression humaine aux visages conduira par la suite au portrait sculpté.

In sculpture the new style of Gothic art was reflected in the ever-broader smiles to be seen on the faces of the Virgins and angels carved in wood during the second half of the 13th century. The desire to give faces character later developed into portraiture in sculpture.

FRANCE GOTHIQUE
La Vierge et l'Enfant
Virgin and Child
Île-de-France, 2ᵉ quart du XIVᵉ siècle
Marbre. H. 1,05 m

La dévotion mariale qui se développe au XIVᵉ siècle provoque la multiplication d'effigies de la Vierge Marie, réalisées en bois, en pierre ou en marbre. Désormais, coiffée d'un voile et d'une couronne, la Vierge semble échanger un regard de tendresse avec l'Enfant. Mais malgré leur apparente uniformité, ces statues et statuettes révèlent une grande variété de conception et de traitement selon les régions.

The Marian cult which grew during the 14th century stimulated the creation of a great number of statues of the Virgin Mary. Carved in wood, stone or marble, they all show the Virgin wearing a veil and crown and appearing to exchange a tender look with the Child. Despite their apparent uniformity, these statues and statuettes vary greatly in design and treatment from region to region.

FRANCE GOTHIQUE
Dalle funéraire de Jean Casse, chanoine de Noyon
Tombstone of Jean Casse, canon of Noyon
Île-de-France, milieu du xiv^e siècle
Pierre calcaire. L. 2,9 m

SCULPTURE

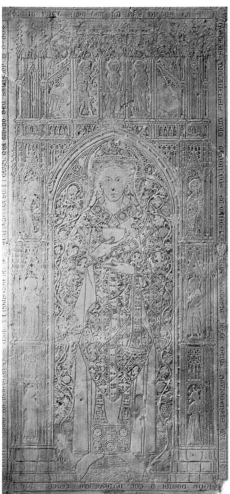

Avec l'apparition au xiv^e siecle de nouvelles classes sociales, les dalles gravées se multiplient et atteignent bientôt une grande qualité d'exécution. Celle-ci, qui provient de l'abbatiale Sainte-Geneviève à Paris, représente le défunt vêtu d'un riche costume ecclésiastique, tandis que dans les architectures fictives qui l'entourent apparaissent des saints et des membres de sa famille.

The appearance of new social classes during the 14th century brought about a great increase in both the quantity and quality of tombstones. This one comes from the abbey-church of Sainte-Geneviève in Paris and shows the deceased man wearing magnificent ecclesiastical dress and surrounded by architectural forms in which saints and members of his family are represented.

FRANCE GOTHIQUE
Charles V, roi de France, et *Jeanne de Bourbon*
Charles V, king of France, *and* Jeanne de Bourbon
Île-de-France, entre 1365 et 1380
Pierre calcaire. H. 1,95 m

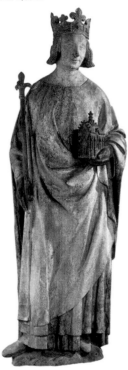 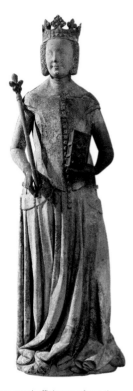

Ces deux effigies royales, provenant probablement de la porte occidentale du château du Louvre, seraient les seules traces connues du décor sculpté de cette époque. Les visages, non conventionnels, constituent des portraits véritables : la santé fragile de Charles V, roi de 1364 à 1380, et sa personnalité de fin lettré sont clairement suggérées par le sculpteur.

If these two royal effigies are from the western gate of the palace of the Louvre, as is probable, they are the only known remnants of the decorative carvings that existed at the time. They are true portraits, with nothing conventional in their faces. The sculptor has clearly suggested the refined, educated character and poor health of Charles V, who reigned from 1364 to 1380.

FRANCE GOTHIQUE
Saint Jean au Calvaire
Saint John at the Cross
Vallée de la Loire, 3ᵉ quart du xvᵉ siècle
Bois. H. 1,40 m

SCULPTURE

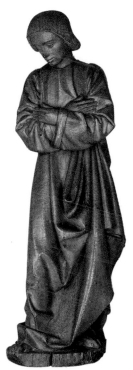

Ce saint Jean aux bras croisés, recueilli au pied de la croix, avait pour pendant une Vierge aujourd'hui conservée au Metropolitan Museum de New York. Cette sculpture de la vallée de la Loire se signale par son extrême pureté : les volumes du visage comme l'ample vêtement suggèrent une calme gravité, proche du style du peintre Jean Fouquet, lui-même natif de Tours.

This Saint John with folded arms formerly stood at the foot of the Cross and formed a pair with a Virgin now preserved in the New York Metropolitan Museum. This sculpture is notable for its extreme purity: the shapes of the face and loose clothing suggest a calm gravity, similar to the style of the painter Jean Fouquet, a native of Tours.

223

FRANCE GOTHIQUE
Tombeau de Philippe Pot
Tomb of Philippe Pot
Bourgogne, fin du XVe siècle
Pierre calcaire, polychromie tardive. H. 1,80 m ; L. 2,65 m

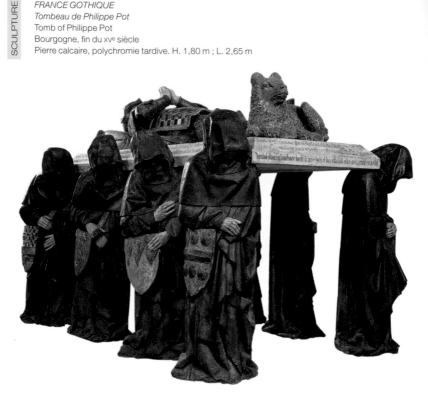

Ce monument funéraire provenant de l'abbaye de Cîteaux fut commandé pour son propre usage par Philippe de la Roche-Pot, grand sénéchal de Bourgogne puis chambellan du roi de France. Le chevalier étendu sur une dalle et les huit pleurants forment une composition insolite et dramatique qui a beaucoup frappé les contemporains. Les blasons constituent une exaltation du lignage du défunt et de ses alliances familiales.

This funerary monument from the abbey of Cîteaux was commissioned by Philippe de la Roche-Pot, Grand Sénéchal of Burgundy and later chamberlain to the king of France, for his own tomb. Contemporary observers were greatly struck by the unusual and dramatic composition showing the knight lying on a stone slab carried by eight mourners. The coats of arms proclaim the dead man's lineage and family connections.

RENAISSANCE FRANÇAISE
Michel Colombe (v. 1430-apr. 1511)
Saint Georges combattant le Dragon
Saint George fighting the Dragon
Marbre. H. 1,75 m ; L. 2,72 m

SCULPTURE

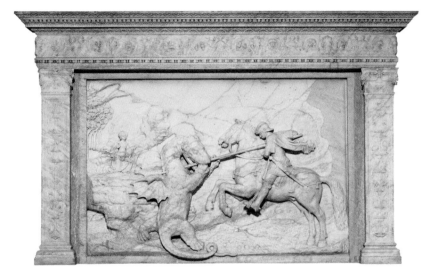

En 1508 Michel Colombe reçut de l'archevêque de Rouen, Georges d'Amboise, la commande d'un retable pour son château de Gaillon, qui fut l'un des premiers foyers de la Renaissance française. L'œuvre conserve quelques caractéristiques du gothique tardif, mais la conception du relief s'inspire visiblement de l'art italien. L'encadrement à grotesques et pilastres est d'ailleurs dû à des ornemanistes lombards.

In 1508 Georges d'Amboise, archbishop of Rouen, commissioned Michel Colombe to make an altarpiece for his chateau at Gaillon, one of the first centres of the French Renaissance. The work has some features of the late Gothic period, but the design of the relief clearly draws on Italian influences. Moreover the frame, with its grotesque decoration and pilasters, was the work of Lombard decorative artists.

RENAISSANCE FRANÇAISE
Diane chasseresse, dite *Diane d'Anet*
Diana the huntress, *known as* Diana of Anet
France, milieu du XVIᵉ siècle
Marbre. H. 2,11 m ; L. 2,58 m

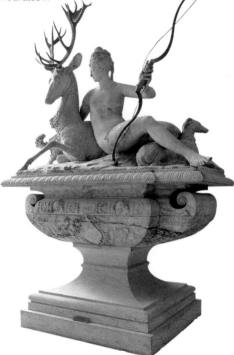

Cette sculpture de marbre figurant Diane appuyée sur un cerf au milieu de ses chiens, surmontait une fontaine de la cour du château d'Anet, construit pour Diane de Poitiers, maîtresse du roi Henri II. On en ignore l'auteur, mais cette œuvre élégante, à la fois sensuelle et froide, est représentative de l'art de Fontainebleau, fortement influencé par l'Italie.

This marble sculpture of Diana, surrounded by her dogs and leaning against a stag, formed the upper part of a fountain in the courtyard of the chateau of Anet, which was built for the mistress of King Henri II, Diane de Poitiers. This elegant work, both sensual and cold, is typical of the art of Fontainebleau, which was greatly influenced by Italian art.

RENAISSANCE FRANÇAISE
Jean Goujon (v. 1510-v. 1565)
Nymphe, triton et génie
Nymph, Triton and spirit
1547-1549
Pierre. H. 0,73 m ; L. 1,95 m

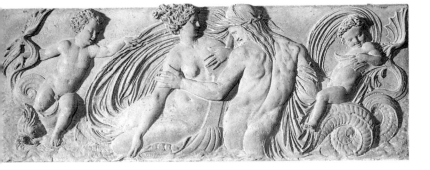

Les sculpteurs français n'ont pas échappé à l'influence du maniérisme italien qui triomphe au XVIᵉ siècle, comme le montrent les lignes fluides de ce groupe. L'architecte et sculpteur Jean Goujon, créateur de bas-reliefs sur des façades du Louvre et sur la fontaine des Innocents, à Paris – d'où provient ce fragment –, a su toutefois mêler avec une rare élégance le maniérisme au classicisme antique.

As the fluid lines of this group show, the French sculptors were not immune from the influence of Italian Mannerism, dominant in the 16th century. However Jean Goujon, architect and sculptor of the bas-reliefs of the facades of the Louvre and the Fountain of the Innocents in Paris – from which this fragment is taken – combined Mannerism and ancient Classicism with rare elegance.

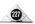

RENAISSANCE FRANÇAISE
Pierre Bontemps (v. 1505-1568)
Charles de Maigny
Charles de Maigny
Vers 1557
Pierre. H. 1,45 m

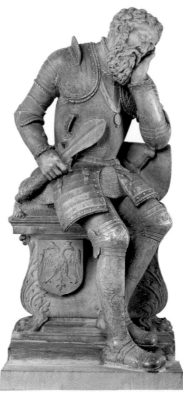

Représenté jusqu'à la Renaissance en gisant, le défunt est ensuite figuré dans des attitudes moins conventionnelles : cet homme assis, qui cède au sommeil sans lâcher son arme, est l'effigie de Charles de Maigny, capitaine des gardes du roi, accomplissant son office. Outre ce saisissant monument funéraire, le sculpteur Charles Bontemps a réalisé celui de François I^{er}.

During the Renaissance the deceased person, who had until then always been portrayed recumbent, began to be shown in less conventional poses. This seated man, still clutching his weapon as he falls asleep, is an effigy of Charles de Maigny, captain of the king's guard, on duty. Besides this striking work, Charles Bontemps' sculptures include the funerary monument of King François I.

RENAISSANCE FRANÇAISE
Germain Pilon (v. 1528-1590)
Vierge de douleur
Mater dolorosa
Vers 1585
Terre cuite polychrome. H. 1,68 m

SCULPTURE

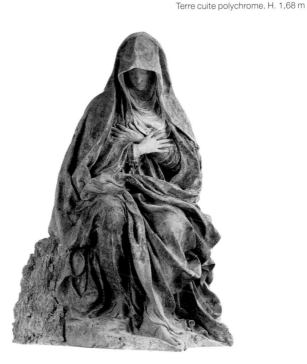

Cette terre cuite est le modèle original d'une statue en marbre, à l'origine destinée à la Rotonde des Valois à Saint-Denis, et qui se trouve aujourd'hui dans l'église Saint-Paul-Saint-Louis à Paris. Germain Pilon y exprime la pathétique douleur de la Vierge, et se fait ainsi l'écho d'une spiritualité nouvelle qui s'interroge sur le désespoir et la solitude.

This earthenware statue is the original model for a marble made for the Valois Rotunda in Saint-Denis, which now stands in the church of Saint-Paul – Saint-Louis in Paris. In this work Germain Pilon's powerful expression of the Virgin's pitiful sufferings reflects the new Catholic spirituality of the time and its concern with despair and solitude.

RENAISSANCE FRANÇAISE
Germain Pilon (v. 1528-1590)
Monument funéraire du cœur du roi Henri II, "Les trois Grâces"
Funerary monument for the heart of King Henri II: 'The Three Graces'
Vers 1560-1566
Marbre. H. 1,50 m

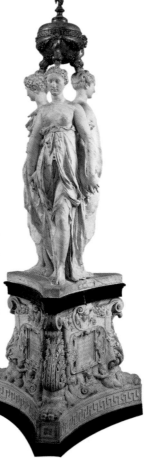

Après la mort accidentelle de son époux Henri II, Catherine de Médicis chargea Germain Pilon de réaliser l'urne où devait reposer son cœur, "jadis siège de toutes les Grâces" comme l'indique l'inscription sur ce monument. L'œuvre est résolument inspirée du maniérisme italien, et le piédestal fut d'ailleurs réalisé par un Italien installé en France, Domenico del Barbiere, dit Dominique Florentin.

Following the accidental death of her husband Henri II, Catherine de Medici commissioned Germain Pilon to make the urn which would hold his heart, 'former seat of all the Graces', as the inscription on the monument says. The work openly draws on Italian Mannerism, and the pedestal was made by an Italian living in France, Domenico del Barbiere, known as Dominique Florentin.

RENAISSANCE FRANÇAISE
Barthélemy Prieur (v. 1540-1611)
Génies du tombeau de Christophe de Thou
Spirits from the tomb of Christophe de Thou
1583-1585
Bronze. H. 0,46 m ; L. 1,07 m

SCULPTURE

Quoique protestant, le sculpteur Barthélemy Prieur bénéficia de la protection des politiques au moment des guerres de religion, et c'est à lui que le premier président au Parlement de Paris, Christophe de Thou, s'adressa pour le monument funéraire de son père et de sa première femme. Sur le sien furent placés ces deux génies, directement inspirés des sculptures de Michel-Ange pour les tombeaux des Médicis.

Although Barthélemy Prieur was a Protestant, he enjoyed political protection during the wars of religion and it was from him that Christophe de Thou, first president of the Paris parliament, commissioned the funerary monument for his father and first wife. These two spirits were placed on his own tomb and were directly influenced by Michelangelo's sculptures for the Medici tombs.

XVIIᵉ SIÈCLE FRANÇAIS
Pierre Franqueville (1548-1615) et
Francesco Bordoni (1580-1654)
Esclave
Slave
1614-1618
Bronze. H. 1,55 m

*La musculature nerveuse de cet escla-
ve symbolise à la perfection la passion
enchaînée : trois autres figures de cap-
tifs décoraient avec celle-ci le piédestal
de la statue équestre de Henri IV sur
le Pont-Neuf, à Paris. Protégé de ce roi,
le sculpteur Francavilla, devenu Pierre
Franqueville, a introduit le maniérisme
toscan à la cour, où il s'est établi avec
son gendre Bordoni.*

The sense of passion bound is perfectly
conveyed by the taut muscles of this
slave, who, with three others, formerly
decorated the pedestal of the eques-
trian statue of Henri IV on the Pont-Neuf
in Paris. Francavilla, later known as
Pierre Franqueville, was a protégé of the
king's and introduced Tuscan Mannerism
to the French court, where he established
himself with his son-in-law Bordoni.

XVIIe SIÈCLE FRANÇAIS
François Anguier (1604-1669)
La Force
Fortitude
Vers 1650
Marbre. H. 1,48 m

SCULPTURE

Cette sculpture figurant la Force est l'une des quatre allégories symbolisant les vertus cardinales qui furent placées sur le monument funéraire du cœur du duc de Longueville, érigé dans l'église des Célestins à Paris. Son style, à la fois souple et empreint d'un certain classicisme, doit beaucoup au séjour que François Anguier fit à Rome pour étudier l'antique, et aux leçons qu'il reçut alors de l'Algarde.

This sculpture of Fortitude is one of four allegories symbolising the four cardinal virtues. It was placed on the funerary monument holding the heart of the duc de Longueville, which stood in the the church of the Celestines in Paris. Its supple style is marked by Classicism and owes much to François Anguier's stay in Rome, where he studied ancient art, and to the lessons he learned from Algardi.

XVII° SIÈCLE FRANÇAIS
Pierre Puget (1620-1694)
Milon de Crotone
Milon of Croton
1670-1683
Marbre. H. 2,70 m

Le Marseillais Pierre Puget est le seul sculpteur français important qui ait adhéré pleinement à l'esthétique baroque, ce que démontre cette œuvre fougueuse et dramatique. Milon est l'un des trois grands marbres qui lui furent commandés pour Versailles, et qui suscita cette réflexion de la reine : "Le pauvre homme, comme il souffre !"

Pierre Puget spent his life in Marseilles and was the only important French sculptor to have worked fully within the Baroque aesthetic. His style is well illustrated by this fiery and dramatic work, which was one of the three great marbles he was commissioned to make for Versailles. On seeing it the queen cried, 'Poor man, how he suffers!'

XVIIᵉ SIÈCLE FRANÇAIS
François Girardon (1628-1715)
Louis XIV à cheval
Louis XIV on horseback
1685-1692
Bronze. H. 1,02 m

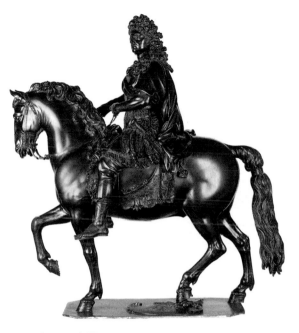

Cette stature équestre de Girardon aux dimensions réduites permet d'imaginer ce que fut le monument original qui se dressait place Vendôme, avant que la Révolution ne mette à bas les effigies royales de Louis XIV de toutes les villes de France. Le roi est en empereur romain, figuration classique pour exalter la puissance du souverain.

This small equestrian statue by Girardon gives some idea of the original monument, which stood on the Place Vendôme until the statues of Louis XIV which stood in every town in France were pulled down during the Revolution. In a celebration of royal power the king is portrayed in the Classical style, as a Roman emperor.

XVIIe SIÈCLE FRANÇAIS
Jean Arnould ou Regnaud (connu en 1685-1687)
Médaillon "Les magnifiques bâtiments de Versailles"
Medallion: 'The magnificent buildings of Versailles'
1686
Bronze. Diam. 7,7 cm

Sculpté par Arnould, le dessin de ce médaillon de bronze est dû au peintre Pierre Mignard. D'autres médaillons, placés sur le piédestal d'une statue de Louis XIV, place des Victoires, et sur les lampadaires, déclinaient les grands événements du règne, ici la construction de Versailles. L'ensemble fut détruit pendant la Révolution et ne restent au Louvre que les médaillons du piédestal et quatre reliefs.

The painter Pierre Mignard made the design for this bronze medallion, which was sculpted by Arnould. Other medallions on the lampposts and pedestal of a statue of Louis XIV on the Place des Victoires celebrated the great events of his reign, in this case the building of Versailles. All were destroyed during the Revolution and all that remains in the Louvre are the two medallions from the pedestal and four reliefs.

XVIIe SIÈCLE FRANÇAIS
Antoine Coysevox (1640-1720)
La Renommée montée sur Pégase
Fame mounted on Pegasus
1699-1702
Marbre. H. 3,26 m

SCULPTURE

L'aménagement du parc de Marly a suscité la commande de groupes sculptés destinés à orner les parterres et les cascades. Avec les œuvres de Coysevox réalisées à cette occasion – dont cette figure allégorique –, la sculpture française prend une inflexion nouvelle, orientée vers l'expression du mouvement et de la grâce fugitive, qui débouchera par la suite sur le style rocaille.

Several artists were commissioned to make group sculptures to decorate the flowerbeds and waterfalls in the park at Marly. The works made for this occasion by Coysevox, including this allegorical figure on horseback, turned French sculpture in a new direction, orientating it towards the expression of movement and fleeting grace which led to the rocaille style.

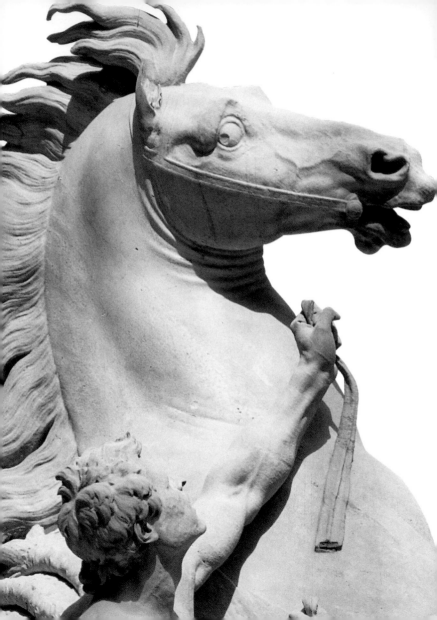

XVIII^e SIÈCLE FRANÇAIS
Guillaume I^{er} Coustou (1677-1746)
Cheval retenu par un palefrenier
Horse held by a groom
1739-1745
Marbre. H. 3,55 m

SCULPTURE

Suivant vingt ans plus tard les traces de son oncle Coysevox, Guillaume Coustou fut chargé par Louis XV de garnir à Marly les piédestals laissés vides par le déplacement aux Tuileries des précédents groupes sculptés. Chacun des quatre groupes qui constituent l'ensemble des Chevaux de Marly présente un homme nu et un cheval, étroitement unis et exprimant la même vigueur dynamique.

Following in his uncle Coysevox's footsteps twenty years later, Guillaume Coustou was commissioned by Louis XV to decorate the pedestals which had been left empty in Marly when the previous group sculptures were moved to the Tuileries. Each of the four groups comprising the *Horses of Marly* shows a naked man and a horse, closely linked and expressing the same dynamic vigour.

239

XVIIIᵉ SIÈCLE FRANÇAIS
Jean-Baptiste Pigalle (1714-1785)
Mercure rattachant ses talonnières
Mercury putting on his wings
1744
Marbre. H. 0,59 m

Revenu de Rome après un classique séjour pour y étudier les maîtres, le jeune Pigalle prépare son entrée à l'Académie de Peinture et de Sculpture. Il est reçu en 1744 grâce à ce Mercure à l'anatomie parfaite soulignée par un élégant mouvement tournoyant. Pigalle connaîtra par la suite sa pleine maturité sous le règne de Louis XV.

On returning from Rome, where he had studied the work of the masters, the young Pigalle worked to gain admission to the Academy of Painting and Sculpture. He was accepted in 1744 on the strength of this *Mercury,* whose perfect anatomy is highlighted by his twisting movement. Pigalle came to his full maturity in the reign of Louis XV.

XVIIIᵉ SIÈCLE FRANÇAIS
Edme Bouchardon (1698-1762)
L'Amour se faisant un arc dans la massue d'Hercule
Cupid making a bow from Hercules' club
1739-1750
Marbre. H. 1,73 m

SCULPTURE

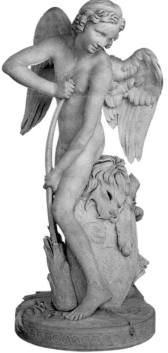



Cette statue figurant un adolescent tenant un arc choqua la cour de Versailles, qui la trouva trop réaliste. Bouchardon l'a en effet exécutée après une étude attentive de la nature, tentant de concilier sujet galant et rigueur de la construction. Ce fut un dessinateur infatigable, mêlant inspiration antique et observation du corps humain.

This statue of an adolescent holding a bow shocked the courtiers of Versailles, for whom it was too realistic. Bouchardon had indeed sculpted it after careful study from nature, seeking to reconcile an amatory subject with rigorous construction. He drew constantly, combining ancient influences with close observation of the human body.



XVIIIᵉ SIÈCLE FRANÇAIS
Jean-Antoine Houdon (1741-1828)
Louise Brongniart
Louise Brongniart
1777
Terre cuite. H. 0,35 m

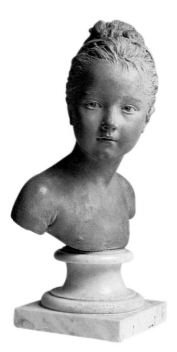

Le visage tendre et vivant de la fille de l'architecte Brongniart est ici restitué avec une fraîcheur et un réalisme remarquables. Les portraits ont d'ailleurs fait la célébrité de Houdon, qui a réalisé des bustes de personnages officiels, ceux de membres de l'aristocratie, d'hommes de lettres et des premiers héros de l'indépendance américaine.

This statue renders the sweet, lively face of the architect Brongniart's daughter with remarkable realism and freshness. Houdon was famous for his portraits and sculpted busts of high officials, members of the aristocracy, men of letters and the first heroes of American independence. He also produced large marble statues, such as those of Washington and *Voltaire Seated.*

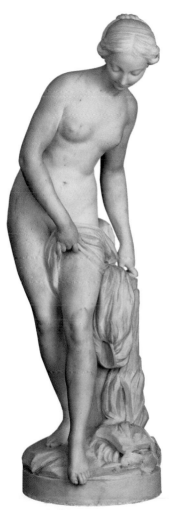

XVIII^e SIÈCLE FRANÇAIS
Étienne-Maurice Falconet (1716-1791)
Baigneuse
Bather
1757
Marbre. H. 0,82 m

SCULPTURE

Le succès de cette sculpture fut si grand que la manufacture de Sèvres la reproduisit en petit format et en assura une très large diffusion. Lorsque Falconet réalisa cette nymphe gracieuse qui tend le pied vers l'eau, il bénéficiait de la protection de Madame de Pompadour et de son entourage, plus soucieux d'élégance décorative que de sculpture ambitieuse et morale.

This sculpture was such a success that the Sèvres workshop reproduced it in a smaller version, which was widely sold. Falçonet made this gracious nymph stretching her foot towards the water at a time when he was enjoying the protection of Madame de Pompadour and her entourage, who were more interested in a sculpture's decorative elegance than its ambition or moral value.

XVIIIe SIÈCLE FRANÇAIS
Augustin Pajou (1730-1809)
Psyché abandonnée
Psyche abandoned
1790
Marbre. H. 1,70 m

Commandée à Pajou, cette Psyché devait constituer le pendant de l'Amour de Bourchardon (voir p. 241). Elle aussi fut l'objet d'un certain scandale, dû à sa nudité jugée trop réaliste. La grande statuaire n'est qu'un aspect des activités d'Augustin Pajou, sculpteur officiel de Louis XV et de Louis XVI, qui réalisa également des portraits et des décors d'architecture.

This Psyche, commissioned from Pajou, was supposed to form a pair with Bouchardon's *Cupid* (see page 241). It also caused something of a scandal because the nude was considered too realistic. Large statues formed only a part of Augustin Pajou's work; he was official sculptor to Louis XV and Louis XVI and also carved portraits and architectural decorations.

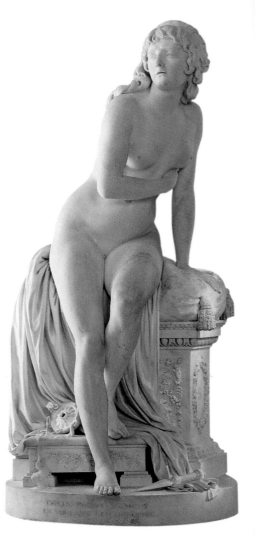

XIXᵉ SIÈCLE FRANÇAIS
Antoine-Denis Chaudet (1763-1810)
L'Amour
Cupid
1802
Marbre. H. 0,80 m

Le papillon que tient l'adolescent accroupi symbolise sans doute l'âme tourmentée par l'Amour, comme le suggèrent les reliefs de la plinthe illustrant les peines et les plaisirs de l'amour. Ce sujet n'est pas habituel chez Chaudet, sculpteur néoclassique dont les œuvres sont davantage attachées à exalter l'héroïsme et les vertus républicaines.

The butterfly that this crouching youth holds in his fingers no doubt symbolises the soul tormented by Love (Cupid), as suggested by the reliefs on the plinth illustrating the pleasures and pains of love. Such a subject was unusual for Chaudet, a Neoclassical sculptor whose works generally celebrate heroism and republican virtues.

XIX^e SIÈCLE FRANÇAIS
Claude Ramey (1754-1838)
Napoléon I^{er} en costume de sacre
Napoleon I in coronation dress
1813
Marbre. H. 2,11 m

La période révolutionnaire avait été difficile pour les sculpteurs, faute de commandes royales, et de nombreux concours ne débouchèrent sur aucune réalisation. L'activité reprend sous l'Empire, qui constitue l'apogée de la sculpture néoclassique. Ramey, comme ses confrères, passe des thèmes mythologiques à l'exaltation de l'héroïsme, voire à la sculpture officielle comme en témoigne cette effigie de l'empereur.

The Revolutionary period was a difficult time for sculptors, since there were no royal commissions and many competitions did not result in any actual production. Things improved for them under the Empire, when Neoclassical sculpture was at its peak. Like his fellow sculptors, Ramey portrayed mythological themes, celebrated heroism and also produced official sculpture, such as this statue of the emperor.

XIXᵉ SIÈCLE FRANÇAIS
Pierre-Jean David d'Angers (1788-1856)
Alphonse de Lamartine
Alphonse de Lamartine
1830
Marbre. H. 0,75 m

SCULPTURE

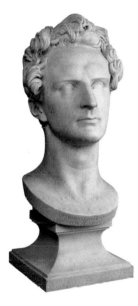

Créateur d'œuvres monumentales éri gées au nom des grandes causes nationales, David d'Angers est surtout connu pour avoir été le portraitiste sensible de ses contemporains. Mais la commande de portraits rétrospectifs pour le musée de Versailles a renouvelé en lui l'intérêt pour le passé : son œuvre annonce ainsi l'historicisme qui va marquer la sculpture de la seconde moitié du XIXᵉ siècle.

David d'Angers created many monumental works commemorating great national events, but is best known for his sensitive portraits of his contemporaries. A commission for portraits of historical figures for the Versailles museum renewed his interest in the past. His work thus heralds the start of the historicism that marked the sculpture of the second half of the 19th century.

XIXᵉ SIÈCLE FRANÇAIS
François Rude (1784-1855)
Jeune Pêcheur napolitain jouant avec une tortue
Young Neapolitan fisherman playing with a tortoise
1831-1833
Marbre. H. 0,82 m

Ce jeune garçon au corps réaliste présente une expression particulièrement vivante grâce au large sourire qui éclaire son visage. La recherche du naturel et du mouvement fut une préoccupation majeure de Rude, auquel on doit la fameuse Marseillaise de l'Arc de Triomphe.

This young boy with a realistically sculpted body has a particularly lively expression because of the broad smile that lights up his face. François Rude, creator of the famous *Marseillaise* on the Arc de Triomphe, strove to portray naturalness and movement.

XIXᵉ SIÈCLE FRANÇAIS
Jean-Bernard, dit Jehan Duseigneur (1808-1866)
Roland furieux
Orlando Furioso
1831
Bronze. H. 1,30 m

SCULPTURE

Roland, le héros de l'Arioste, tente avec rage de briser ses liens, comme le sculpteur lui-même tente de rompre avec le carcan de l'académisme néoclassique. Cette œuvre de Duseigneur, pleine de lyrisme et de passion, fut ainsi saluée au Salon de 1831 comme un manifeste romantique.

Ariosto's hero Orlando tries in rage to free himself, just as the sculptor attempts to throw off the shackles of Neoclassical academicism. This work by Duseigneur, full of lyricism and passion, was hailed at the 1831 Salon as a manifestation of Romanticism.

XIXe SIÈCLE FRANÇAIS
Antoine-Louis Barye (1796-1875)
Lion au serpent
Lion with a snake
1832-1835
Bronze. H. 1,35 m

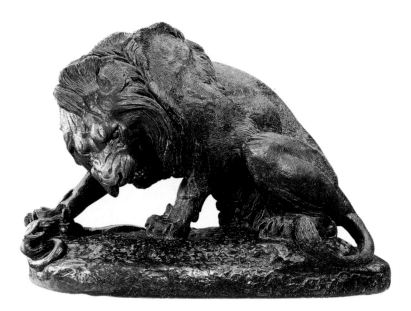

Barye a su élever la sculpture animalière, jusque-là considérée comme genre mineur, au rang de la grande sculpture. Ses œuvres étaient précédées de très nombreuses études et dessins – voire de moulages et de dissections – au Muséum du jardin des Plantes, où il enseigna le dessin zoologique. Ce lion vainqueur du serpent serait une représentation allégorique du roi Louis-Philippe arrivé au pouvoir en juillet 1830.

Barye raised animal sculpture, which had until then been seen as a minor genre, to the ranks of great sculpture. He prepared for his works with a great many studies and drawings – even moulds and dissections – made at the museum of the Jardin des Plantes, where he taught zoological drawing. This lion killing a snake is thought to be an allegorical representation of King Louis-Philippe's taking power in July 1830.

SCULPTURE ITALIENNE
Donato di Niccolo Bardi, dit Donatello (1386-1466)
La Vierge et l'Enfant
Virgin and Child
Vers 1440
Terre cuite polychrome. H. 1,02 m

SCULPTURE

Le XVᵉ siècle marque un tournant décisif dans la sculpture italienne : Donatello est l'un de ceux qui, sans ignorer le gothique international, commencent à chercher des réponses dans les modèles antiques. Dans ses nombreuses Vierges à l'Enfant domine un sentiment de pathétique prémonitoire : il est ici suggéré par le visage tendu de Marie et de l'Enfant qui se détourne.

The 15th century marks an important development in Italian sculpture. Donatello was among those who, while aware of the international Gothic style, began to look to ancient models for inspiration. His many Virgins with Child are infused with a feeling of premonitory pathos, suggested here by Mary's tense face and the way that the Child is turning away.

SCULPTURE ITALIENNE
Femme inconnue, dite *La Belle Florentine*
Unknown woman, *known as* La Belle Florentine
3ᵉ quart du xvᵉ siècle
Bois polychromé. H. 0,55 m

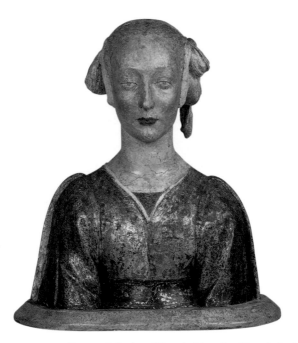

Bien que ce magnifique portrait de femme soit anonyme, on s'accorde à le reconnaître comme une œuvre réalisée en Toscane. Cette région s'est révélée aux xivᵉ et xvᵉ siècles comme le berceau du renouveau de la sculpture, qui s'est par la suite transmis par diverses voies à Rome et à Naples.

Although this splendid portrait of a woman has no name, it is generally thought to have been sculpted in Tuscany. In the 14th and 15th centuries this region became the cradle of a sculptural revival, which later spread by different routes to Rome and Naples.

SCULPTURE ITALIENNE
Agostino d'Antonio di Duccio (1418-1481)
La Vierge et l'Enfant entourés d'anges, dite *Madone d'Auvillers*
Virgin and Child surrounded by angels, *known as* the Madonna of Auvillers.
Florence, 3ᵉ quart du XVᵉ siècle
Marbre. H. 0,81 m

SCULPTURE

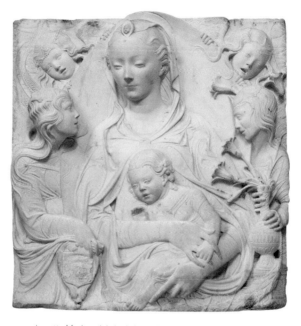

Le surnom de cette Madone lui vient du petit village de l'Oise où elle fut conservée jusqu'au siècle dernier. Toute l'extrême élégance du style de Duccio apparaît dans ce relief, dont le premier propriétaire fut Pierre de Médicis. Les reliefs du temple Malatesta de Rimini constituent l'œuvre la plus célèbre de ce sculpteur florentin.

This Virgin has acquired the name of the little village in the Oise where she was kept until the 19th century. All the great elegance of Duccio's style is apparent in this relief, which was first owned by Piero de' Medici. The Florentine sculptor's most famous work is the series of reliefs in the Malatesta temple in Rimini.

SCULPTURE ITALIENNE
Benedetto da Maiano (1442-1497)
Filippo Strozzi
Filippo Strozzi
1426-1491
Marbre. H. 0,51 m

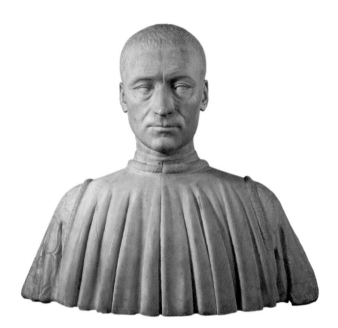

Ce membre d'une grande famille aristo-cratique de Florence est ici portraituré avec un réalisme admirable : les cheveux, les moindres ridules du visage, le regard ferme, chaque détail procure une extraordinaire présence à ce personnage, témoignant de la virtuosité incomparable de l'artiste.

This portrait of a member of a family of great Florentine aristocrats has been sculpted with admirable realism. Each detail, from the hair to the tiniest lines on the face and the firm gaze gives this person extraordinary presence and demonstrates the artist's incomparable skill.

SCULPTURE ITALIENNE

Michelangelo Buonarotti, dit Michel-Ange (1475-1564)

Esclaves

Slaves

1513-1515

Marbre. H. 2,09 m

SCULPTURE

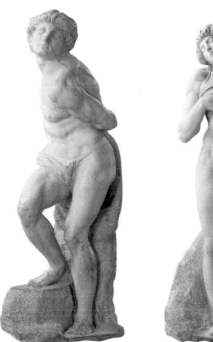

Ces Esclaves, *inachevés notamment en raison de défauts dans le marbre, furent conçus pour le monument funéraire du pape Jules II qui devait en compter six ou huit. Mais le projet ayant été modifié, Michel-Ange donna ses sculptures au Florentin Roberto Strozzi, lequel les offrit au roi de France du vivant de l'artiste. Placés successivement au château d'Écouen et de Richelieu, ils sont entrés au Louvre à la faveur de la Révolution, et comptent parmi les fleurons du département des Sculptures.*

These *Slaves*, which were never finished owing to faults in the marble, were designed for the funerary monument of Pope Julius II. There were to have been six or eight of them. When the project was modified, Michelangelo gave his sculptures to the Florentine Roberto Strozzi, who gave them to the king of France during the artist's lifetime. They were placed first in the Château d'Écouen and then in the Château de Richelieu, and came to the Louvre as a result of the Revolution.

SCULPTURE ITALIENNE
Benvenuto Cellini (1500-1571)
La Nymphe de Fontainebleau
The nymph of Fontainebleau
1542-1543
Bronze. H. 2,05 m ; L. 4,09 m

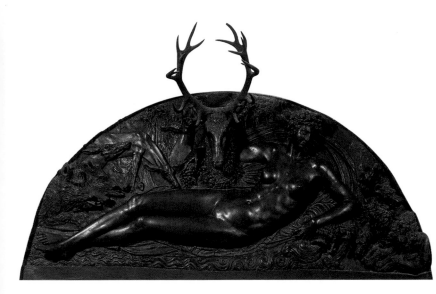

Conçu à l'origine pour la Porte dorée du château de Fontainebleau, ce haut relief fut placé sur le portail du château d'Anet, propriété de Diane de Poitiers, la favorite d'Henri II. Il est dû à Cellini, orfèvre italien qui s'installa en 1540 à la cour de François Ier. Le parti adopté dans cette œuvre maniériste relève du décoratif, la figure, d'une beauté idéale, s'inscrivant dans un cadre imposé.

This high relief was originally designed for the Golden Gate of the Château de Fontainebleau but was placed on the gate of the Château d'Anet, the property of Diane de Poitiers, favourite of Henri II. It is the work of Cellini, an Italian goldsmith who moved to the court of François I of France in 1540. This Mannerist work has a decorative approach.

SCULPTURE ITALIENNE
Gian Lorenzo Bernini, dit le Bernin (1598-1680)
Ange portant la couronne d'épines
Angel bearing the Crown of Thorns
Vers 1667
Terre cuite. H. 0,33 m

SCULPTURE

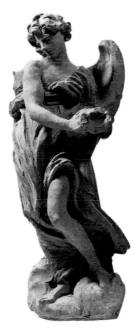

Inventif et lyrique, le Bernin peut être considéré comme le suprême représentant du baroque romain : il exprime ici la douleur de l'ange portant la couronne d'épines par un modelage tourmenté et expressif, suggéré par les plis tournoyants du vêtement. Le marbre réalisé d'après cette esquisse devait, avec d'autres semblables, décorer le pont Saint-Ange à Rome. On les jugea si beaux qu'ils furent abrités dans l'église Sant'Andrea delle Fratte.

The inventive and lyrical artist Bernini can be seen as the supreme representative of Roman Baroque art. Here he expresses the sufferings of the angel bearing the Crown of Thorns using tortured and expressive modelling, heightened by the spinning folds of the clothes. This marble was one of the many models for the statues which were to decorate the Ponte San Angelo in Rome.

SCULPTURE ITALIENNE
Gian Lorenzo Bernini, dit le Bernin (1598-1680)
Le Cardinal Armand du Plessis de Richelieu
Le Cardinal Armand du Plessis de Richelieu
Marbre. H. 0,84 m

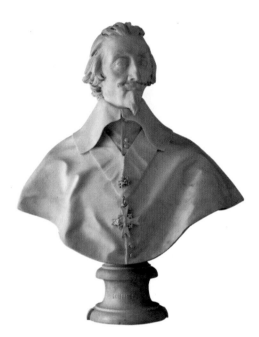

Ce portrait de Richelieu, qui provient du chapitre de Notre-Dame de Paris, est l'une des rares œuvres du Bernin conservées au Louvre. Son génie baroque ne fut pas toujours compris en France, notamment dans le domaine de l'architecture, où on lui préférait la symétrie et l'équilibre du style classique.

This portrait of Richelieu, taken from the chapter house of Notre-Dame de Paris, is one of the few works by Bernini held in the Louvre. His Baroque genius was not always understood in France, particularly in the field of architecture, where the symmetry and balance of the Classical style was generally preferred.

SCULPTURE ITALIENNE
Antonio Canova (1757-1822)
Psyché ranimée par le baiser de l'Amour
Psyche revived by Cupid's kiss
1790
Marbre. H. 1,55 m ; L. 1,68 m

SCULPTURE

Représentant majeur de la sculpture néoclassique, Canova a créé des compositions mythologiques aux contours d'une grande pureté. On lui doit également des tombeaux à l'antique et des portraits, où se manifeste sa recherche du Beau idéal. Ses disciples, nombreux en Europe, ont prolongé son influence jusqu'à la seconde moitié du XIXe siècle.

Canova was an important representative of Neoclassical sculpture who created mythological compositions with very pure lines. He also sculpted tombs in the ancient style and portraits which reflect his search for an ideal beauty. He had many disciples throughout Europe who carried his influence into the second half of the 19th century.

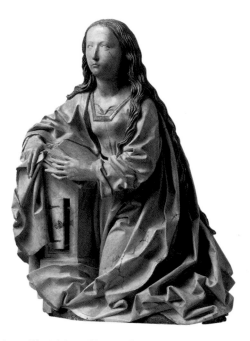

SCULPTURE GERMANIQUE
Tilman Riemenschneider (v. 1460-1531)
Vierge de l'Annonciation
Virgin of the Annunciation
Wurzbourg, fin du XVe siècle, début du XVIe siècle
Marbre. H. 0,53 m

Avec son visage délicat de jeune fille, sa chevelure légère et ses mains fines, cette Vierge est très représentative de l'art gothique tardif, lyrique et sensible, que Riemenschneider a porté à son apogée en Allemagne du Sud. Son atelier de Wurzbourg a largement rayonné en Franconie, en Thuringe et en Saxe.

This Virgin, with her fine, girlish face, lightly treated hair and delicate hands, is typical of late Gothic art. This lyrical, sensitive style reached its height in southern Germany with the work of Riemenschneider, whose influence spread from his Würzburg workshop to Franconia, Thuringia and Saxony.

SCULPTURE GERMANIQUE
Gregor Erhart († 1540)
Sainte Marie-Madeleine
Saint Mary Magdalen
Augsbourg, début du XVIᵉ siècle
Bois polychrome. H. 1,77 m

SCULPTURE

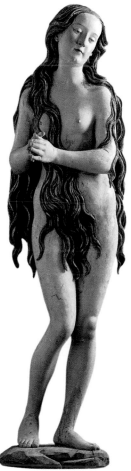

Vêtue de ses seuls cheveux, cette Madeleine repentante semble légèrement tourner sur elle-même avec une sorte de grâce abandonnée qui annonce la Renaissance. Erhart s'est probablement inspiré d'une gravure de Dürer sur ce même thème, alors très en honneur en Italie et en Allemagne.

Dressed in only her hair, this repentant Magdalen seems to be turning slightly with a kind of graceful abandon that prefigures Renaissance art. Erhart was probably influenced by an engraving by Dürer on the same theme, which was very popular in Italy and Germany at the time.

SCULPTURE GERMANIQUE
Attribué à Dietrich Schro
Actif à Mayence de 1545 à 1568
Othon Henri, duc et électeur palatin
Otto-Heinrich, duke and Elector Palatine
Mayence, vers 1556
Albâtre. H. 0,15 m

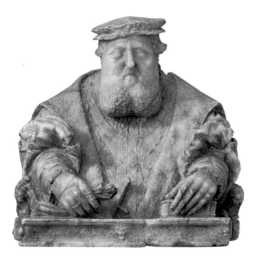

Malgré ses dimensions réduites, ce portrait d'Othon Henri, collectionneur et mécène, dégage une étonnante impression de puissance, conforme au caractère de cet homme qui fut un bâtisseur et un érudit, fondateur de la Bibliothèque palatine du château de Heidelbert.

Though small, this portrait of the art collector and patron Otto-Heinrich radiates an extraordinary sense of power, reflecting the character of this learned man, a great builder and founder of the Palatine library of the castle of Heidelbert, whose Renaissance wing he built.

SCULPTURE DES PAYS DU NORD
Retable de la Passion
Altarpiece showing the Passion
Anvers, début du xvɪᵉ siècle
Bois polychromé et doré. H. 2,03 m ; L. 2,15 m

SCULPTURE

Composés de compartiments juxtaposés et munis de volets peints, les retables sculptés ont été produits en abondance aux Pays-Bas, et de là exportés dans toute l'Europe au xvᵉ siècle et au début du siècle suivant. Malgré leur composition assez stéréotypée, la qualité d'exécution est remarquable et s'inspire de l'élégance décorative du gothique flamboyant.

In the Low Countries of the 15th and early 16th century a great many carved altarpieces were produced and exported throughout Europe. They consisted of compartments placed side by side, with painted wings. Despite their rather stereotyped compositions, they were carved with remarkable skill, influenced by the decorative elegance of the Flamboyant Gothic style.

SCULPTURE DES PAYS DU NORD
Adrien de Vries (1546-1626)
Mercure et Psyché
Mercury and Psyche
Prague, 1593
Bronze. H. 2,15 m

Le style tournoyant et maniériste de ce groupe révèle clairement l'influence de l'Italie, où le Hollandais de Vries s'est formé auprès de Jean Bologne. Cette œuvre a été commandée par l'empereur Rodolphe II, qui s'est entouré à Prague des plus célèbres représentants du maniérisme européen. Son pendant, Psyché portée par les amours, *est actuellement à Stockholm.*

The twisting, Mannerist style of this group clearly shows the influence of Italy, where the Dutch sculptor de Vries learned his art from Jean Bologne (Giambologna). This work was commissioned by the emperor Rudolph II, who gathered the most famous representatives of European Mannerism at his court in Prague. Its companion piece, *Psyche carried by cupids,* is now in Stockholm.

SCULPTURE DES PAYS DU NORD
Bertel Thorvaldsen (1770-1844)
Vénus à la pomme
Venus with the apple
Marbre. H. 1,32 m

SCULPTURE

C'est au Danemark qu'est né le seul rival du sculpteur néoclassique Canova, qui fut aussi son successeur, Bertel Thorvaldsen. Ses bustes, reliefs mythologiques et allégoriques, ses grandes statues ont été jusqu'au xxᵉ siècle les références pour plusieurs générations de sculpteurs allemands et scandinaves.

The Neoclassical sculptor Canova had only one rival, who also became his successor. This was Bertel Thorvaldsen, who was born in Denmark. His busts, mythological and allegorical reliefs and large statues influenced many generations of German and Scandinavian sculptors, right up to the 20th century.

PEINTURE ET ARTS GRAPHIQUES

PAINTING AND GRAPHICS ARTS

PEINTURE FRANÇAISE
École de Paris
Jean II le Bon, roi de France (1319-1364)
John II the Good, King of France (1319–1364)
Vers 1350
Bois. H. 0,60 m ; L. 0,44 m

Ce portrait est sans doute le plus ancien tableau de chevalet de la peinture française, et c'est aussi le plus ancien portrait individuel connu en Europe depuis l'Antiquité. La plupart des peintres de la période gothique travaillaient dans des ateliers d'enluminure, et quelque chose de leur style graphique reste dans ce portrait à la fois simplifié et précis.

This portrait is almost certainly the oldest picture painted on an easel in the history of French art, and is also the oldest individual portrait known in Europe since antiquity. Most painters of the Gothic period worked in illumination workshops as craftsmen and something of their graphic style can be seen in this simple, yet carefully detailed portrait.

PEINTURE FRANÇAISE
Henri Bellechose (?-1440/1444)
Retable de Saint-Denis
Saint-Denis altarpiece
1415-1416
Bois transposé sur toile. H. 1,62 m ; L. 2,11 m

PEINTURE ET ARTS GRAPHIQUES

Henri Bellechose fut le peintre en titre de deux brillants mécènes, les ducs de Bourgogne Philippe le Hardi et Jean sans Peur. Cette œuvre colorée, rehaussée par l'éclat de l'or, mêle avec raffinement l'idéalisme du style gothique et la recherche de l'expression dramatique. Exécutée pour la chartreuse de Champmol, en Côte d'Or, elle figure la dernière communion de saint Denis de la main du Christ, puis son martyre.

Henri Bellechose was official artist to two magnificent patrons, Philip the Bold and John the Fearless, dukes of Burgundy. In this work, whose colours have been heightened by gilding, the idealism of the Gothic style is delicately combined with dramatic expression. It was made for the Carthusian monastery of Champmol, and depicts Saint Denis' last Communion at the hand of Christ, followed by his martyrdom.

PEINTURE FRANÇAISE
Jean Fouquet (v. 1420-1477/1481)
Charles VII (1403-1461)
Charles VII (1403–1461)
Vers 1445 (?)
Bois. H. 0,86 m ; L. 0,71 m

Auteur de miniatures, Jean Fouquet est aussi le plus grand peintre français du XVᵉ siècle. Il a su, après un voyage en Italie en tirer un nouveau vocabulaire ornemental qui annonçait la Renaissance dans son pays. Ce portrait du roi de France Charles VII reste gothique dans le rendu du visage, mais la monumentalité du buste constitue une première rupture avec la tradition française.

Jean Fouquet, who painted miniatures, was the greatest French painter of the 15th century. He returned from a trip to Italy with a new decorative vocabulary, which heralded the Renaissance in France. In this portrait of the French king Charles VII the face is still Gothic in style, but the monumental character of the shoulders marks a departure from the Gothic tradition.

PEINTURE FRANÇAISE
Jean Fouquet (v. 1420-1477/1481)
Guillaume Jouvenel des Ursins
Guillaume Jouvenel des Ursins
Vers 1460
Bois. H. 0,93 m ; L. 0,73 m

PEINTURE ET ARTS GRAPHIQUES

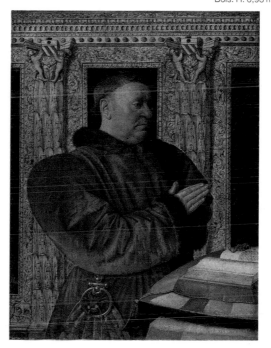

Ce portrait du chancelier de France Guillaume Jouvenel des Ursins est entré au XIXe siècle dans les collections nationales grâce à Louis-Philippe, roi des Français, qui constitua à Versailles un musée historique dédié "à toutes les gloires de la France". Cet achat, avec celui du Charles VII *du même Fouquet, était avant tout documentaire : c'est par la suite que fut examinée leur dimension d'œuvre d'art.*

This portrait of Guillaume Jouvenel des Ursins, chancellor of France, was added to the national collections in the 19th century by King Louis-Philippe, who created a historical museum in Versailles dedicated 'to all the glories of France'. This purchase and that of *Charles VII*, also by Fouquet, were made primarily for their documentary value. It was only later that the paintings were reconsidered as works of art.

PEINTURE FRANÇAISE
Enguerrand Quarton (connu de 1444 à 1460)
Pietà de Villeneuve-lès-Avignon
The Villeneuve-lès-Avignon Pietà
Vers 1455
Bois. H. 1,63 m ; L. 2,18 m

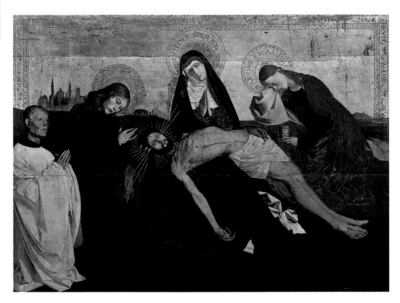

Malgré le départ des papes d'Avignon qui marque en 1417 la fin du Grand Schisme, la peinture y a connu ensuite des heures de gloire, notamment grâce à la présence d'artistes venus du Nord. L'école d'Avignon compte ainsi quelques grands artistes comme le Maître de l'Annonciation, ou Enguerrand Quarton auquel on doit cette sévère et pathétique Pietà, *ainsi qu'un célèbre* Couronnement de la Vierge.

Although the popes left Avignon in 1417, marking the end of the Great Schism, painting flourished in the city, owing in particular to the presence of artists from the North. The Avignon school included some great artists, such as the Master of the Annunciation and Enguerrand Quarton, who painted this austere, moving *Pietà* and a famous *Coronation of the Virgin.*

Jean Hey, dit le Maître de Moulins (actif dans le Centre de la France entre 1480 et 1500)
Une donatrice présentée par sainte Madeleine
Donor Presented by Saint Mary Magdalen
Vers 1490
Bois. 0,56 m ; L. 0,40 m

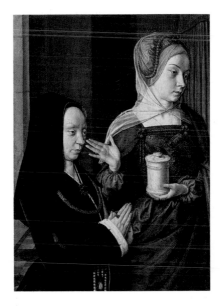

Ce panneau reste le seul vestige d'un diptyque ou triptyque exécuté à la fin du XVᵉ siècle par un peintre d'origine flamande, Jean Hey. Son surnom de "Maître de Moulins" lui vient du retable qu'il réalisa pour la cathédrale de cette ville. Là, à la cour des ducs de Bourbon, s'était installée après son mariage Madeleine de Bourgogne, fille bâtarde de Philippe le Bon : c'est sans doute elle qui est ici portraiturée en donatrice.

This panel is all that remains of a diptych or triptych made in the late 15th century by Jean Hey, a painter of Flemish origin. He was known as the 'Master of Moulins' because of the altarpiece he made for the cathedral of that city. It was there, in the court of the dukes of Bourbon, that Madeleine de Bourgogne, Philip the Good's illegitimate daughter, moved after her marriage. It is almost certainly she who is depicted here as donor.

PEINTURE FRANÇAISE
Jean Hey, dit le Maître de Moulins (actif dans le Centre de la France entre 1480 et 1500)
Charles-Orlant, dauphin de France
Charles-Orlant, Dauphin of France
1494
Bois. H. 0,28 m ; L. 0,23 m

On connaît une quinzaine de tableaux attribuables au Maître de Moulins, notamment de nombreux portraits : l'identification des personnages a ainsi permis d'établir une chronologie de ses œuvres. Ce petit tableau représentant le dauphin de France encore enfant était destiné à être envoyé au roi Charles VIII – alors en campagne en Italie.

We know of about fifteen paintings that can be attributed to the Master of Moulins, including many portraits. By identifying those portrayed it has been possible to establish a chronology of his works. This little picture of the French dauphin as a child was to be sent to King Charles VIII, who was on campaign in Italy at the time.

PEINTURE FRANÇAISE
Jean de Gourmont (v. 1483-apr. 1551)
Adoration des bergers
Adoration of the Shepherds
Vers 1525
Bois. H. 0,93 m ; L. 1,15 m

PEINTURE ET ARTS GRAPHIQUES

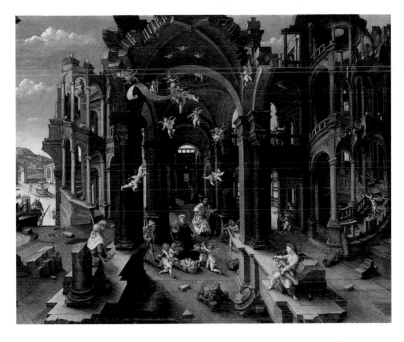

Actif à Paris et à Lyon, Jean de Gourmont est l'auteur de nombreuses gravures aux mises en scènes savantes, où les architectures s'inspirent d'une Antiquité rêvée. On retrouve dans ce tableau ses recherches sur la perspective et ses points de vue étranges, appliqués ici à un sujet très conventionnel.

Jean de Gourmont, active in Paris and Lyons, made a number of engravings whose architectural settings portrayed an imaginary antiquity. This painting reflects his researches into perspective and his strange viewpoints, applied here to a highly conventional subject.

PEINTURE FRANÇAISE
Attribué à Jean Clouet (1495/1500-1540/1541)
François Iᵉʳ(1494-1547)
François I (1494–1547)
Vers 1530
Bois. H. 0,96 m ; L. 0,74 m

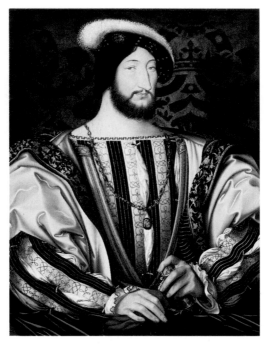

Cette effigie de François Iᵉʳ qui faisait partie des collections personnelles du roi, s'apparente dans sa composition à celle de Fouquet représentant Charles VII (voir p. 270). Avec ce portrait s'affirme au XVIᵉ siècle un genre appelé à un grand succès, qu'ont dominé les personnalités de Jean Clouet et de son fils François. Grâce à eux nous sont parvenus de très nombreux dessins représentant les membres de la cour de France.

This portrait of François I, which was part of the king's personal collection, has a similar composition to that of Fouquet's portrait of Charles VII (see p. 270). In the 16th century this portrait established what was to be a very successful genre, dominated by Jean Clouet and his son François. We owe to them the great many drawings of members of the French court that have been preserved.

PEINTURE FRANÇAISE
François Clouet (?- 1572)
Portrait de Pierre Quthe
Portrait of Pierre Quthe
1562
Bois. H. 0,91 m ; L. 0,70 m

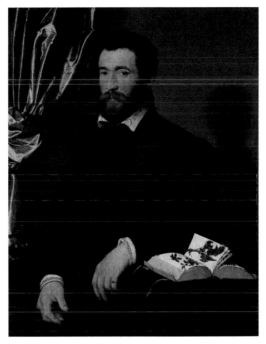

L'herbier représenté dans ce tableau est une allusion aux activités de Pierre Quthe, apothicaire parisien célèbre pour son "jardin des simples", et ami de François Clouet. Fils de Jean, celui-ci a succédé à son père dans la charge de peintre du roi dès 1541. Ses portraits, subtil mélange d'influences du maniérisme italien et des maîtres flamands, ont contribué à élaborer un style proprement français.

The herbarium shown in this picture is an allusion to the activities of Pierre Quthe, a Parisian apothecary famous for his 'garden of simples' and friend of Jean Clouet's son François. François succeeded his father as painter to the king in 1541. His portraits show a subtle combination of influences, from Italian Mannerism to the Flemish masters, and contributed to the development of a truly French style.

PEINTURE FRANÇAISE
François Clouet (?- 1572)
Élisabeth d'Autriche, reine de France
Elisabeth of Austria, Queen of France
1571
Bois. H. 0,36 m ; L. 0,26 m

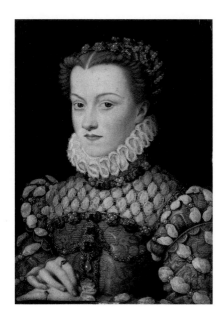

Comme son père Jean, François Clouet portait le surnom de "Janet", ce qui explique que l'on hésite sur l'attribution de nombreux tableaux : celui-ci est en revanche bien de la main de François. La distinction et la beauté froide de ce portrait en font un chef-d'œuvre de l'art de cour au XVIᵉ siècle. François Clouet exerça une influence considérable en France et bien au-delà.

Like his father Jean, François Clouet was known as 'Janet', which is why there is some doubt as to the attribution of many paintings. This one, however, is certainly by François. The refinement and cold beauty of this portrait make it a masterpiece of 16th-century court art. François Clouet had a considerable influence in France and elsewhere on both portraiture and genre painting.

PEINTURE FRANÇAISE
Jean Cousin le Père (v. 1490-v. 1560)
Eva Prima Pandora
Eva Prima Pandora
Vers 1550
Bois. H. 0,97 m ; L. 1,50 m

PEINTURE ET ARTS GRAPHIQUES

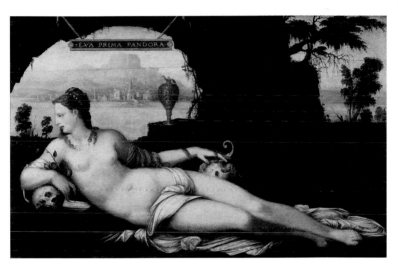

Ce tableau d'inspiration italianisante, proche des œuvres de l'école de Fontainebleau, est chargé d'une symbolique complexe : Ève tient une branche de pommier tandis que son bras gauche où s'enroule un serpent est posé sur une urne. Elle est ainsi assimilée à Pandore ouvrant la boîte qui contient tous les maux de l'humanité. Avec cette œuvre savante et raffinée, Jean Cousin s'inscrit pleinement dans les préoccupations humanistes de son époque.

This picture showing Italian influence resembles the works of the Fontainebleau school and contains complex symbolism. Eve holds an apple branch in her hand, while her left arm, around which the serpent is coiled, rests on an urn. The first woman is thus assimilated to Pandora opening the box containing all humanity's ills. This refined and erudite work places Jean Cousin squarely in the context of the humanist concerns of his time.

PEINTURE FRANÇAISE
École de Fontainebleau
La Charité
Charity
Vers 1560 (?)
Toile. H. 1,47 m ; L. 0,96 m

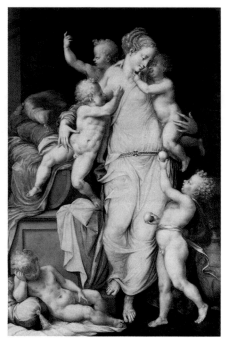

Sous l'appellation d'école de Fontaine-bleau sont réunis des artistes, sans doute français, dont la manière fut fortement marquée par celle d'Italiens comme Rosso ou Primatice, venus en France à la cour de François I^{er}. Le nu féminin occupe une place centrale dans leurs sujets, le plus souvent mythologiques ou allégoriques, comme cette Charité *anonyme de style très maniériste.*

The term 'School of Fontainebleau' is applied to artists who were almost certainly French, but whose style was strongly influenced by that of Italian artists such as Rosso or Primaticcio, who came to the court of François I of France. They gave a central place to the female nude in subjects which were often mythological or allegorical, such as this anonymous *Charity,* with its highly Mannerist style.

PEINTURE FRANÇAISE
École de Fontainebleau
Diane chasseresse
Diana the Huntress
Vers 1550
Toile. H. 1,91 m ; 1,32 m

PEINTURE ET ARTS GRAPHIQUES

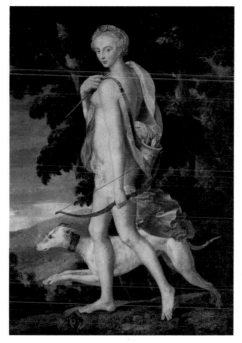

Cette Diane *a pour particularité d'être sans doute le portrait, idéalisé, de la favorite d'Henri II, Diane de Poitiers. Sous son influence ce sujet mythologique fut souvent traité à cette époque, dans la peinture, la sculpture ou la tapisserie. L'allongement du corps et sa pose contournée sont très caractéristiques de l'art bellifontain.*

This *Diana* is almost certainly the idealised portrait of Henri II's mistress, Diane de Poitiers. Her influence led to many such mythological portrayals during this period, in painting, sculpture and tapestry. The elongation of the body and half-turned pose are typical of the art of Fontainebleau.

PEINTURE FRANÇAISE
École de Fontainebleau
Gabrielle d'Estrées et une de ses sœurs
Gabrielle d'Estrées and One of her Sisters
Vers 1595 (?)
Bois. H. 0,96 m ; L. 1,25 m

Ce double portrait a conquis une large célébrité en raison de son sujet incongru. Au côté de sa sœur la duchesse de Villars, Gabrielle d'Estrées, à droite, tient une bague qui fait allusion à sa liaison avec le roi Henri IV. Ce tableau est inspiré d'un portrait de François Clouet représentant la favorite d'Henri II, Diane de Poitiers, prenant son bain.

This double portrait became very famous because of its incongruous subject-matter. Gabrielle d'Estrées, on the right, holds a ring in an allusion to her liaison with King Henri IV. The picture was influenced by François Clouet's portrait of Henri II's favourite, Diane de Poitiers, taking a bath.

PEINTURE FRANÇAISE
Antoine Caron (1521-1599)
La Sibylle de Tibur
Augustus and the Sibyl
Vers 1575-1580
Toile. H. 1,25 m ; L. 1,70 m

La violence des guerres de religion au XVIᵉ siècle n'a pas entraîné la disparition du style maniériste, mais Antoine Caron introduit un écho de ces drames dans certaines de ses œuvres. Ici, dans ce qui semble être une fête princière, le peintre de Catherine de Médicis a multiplié les allusions symboliques. Au centre, l'empereur Auguste s'agenouille devant la Sibylle qui lui désigne la Vierge.

The violence of the 16th century wars of religion did not lead to the disappearance of the Mannerist style. However, Antoine Caron brought echoes of the tragedy of war into some of his works. Here Catherine de' Medici's official painter has introduced a number of symbolic allusions into what appears to be a royal celebration. In the centre, Emperor Augustus kneels before the sibyl, who is pointing to the Virgin.

PEINTURE FRANÇAISE
Claude Vignon (1593-1670)
Salomon et la reine de Saba
Solomon and the Queen of Sheba
1624
Toile. H. 0,80 m ; L. 1,19 m

Peintre prolifique mais longtemps méconnu, Claude Vignon a passé de longues années en Italie où il s'est fortement imprégné de Caravage et de ses disciples. Aidé de son atelier, il a produit en grande quantité des tableaux religieux pour les églises françaises. Les sujets bibliques et historiques ne lui sont pas non plus étrangers : il les traite avec une grande imagination et un style qui garde des traces du maniérisme.

Claude Vignon was a prolific painter, though long underrated. He spent many years in Italy, where he steeped himself in the work of Caravaggio and his disciples. Assisted by the painters in his studio, he produced a great many religious paintings for churches throughout France. He also painted biblical and historical subjects, treating them with great imagination and a style which retains traces of Mannerism.

Valentin de Boulogne (1594-1632)
Concert au bas-relief antique
Concert with Roman bas-relief
Vers 1622-1625
Toile. H. 1,73 m ; L. 2,14 m

Parti très jeune pour Rome, Valentin de Boulogne y a passé toute sa courte carrière. La révolution picturale initiée par Caravage, fondée sur le fort contraste des lumières et des ombres, est alors au cœur des préoccupations des peintres. Valentin en sera le suiveur français le plus assidu. Dans ce Concert, *il garde du maître la vigueur des formes tout en introduisant une gamme chromatique plus nuancée.*

Valentin de Boulogne went to Rome at a very young age and spent all his short career there. At this time the revolution in visual style instigated by Caravaggio and based on a strong contrast between light and shadow lay at the core of painters' preoccupations; Valentin was its closest French follower. In this *Concert* he retains the master's vigorous forms, but has introduced a gentler variation of colour.

PEINTURE FRANÇAISE
Valentin de Boulogne (1594-1632)
La Diseuse de bonne aventure
The Fortune-teller
Vers 1628
Toile. H. 1,25 m ; L. 1,75 m

Les thèmes les plus récurrents dans l'œuvre de Valentin sont les scènes de taverne et les réunions musicales, ce qui a contribué à répandre l'image d'un peintre bohème, menant à Rome une vie dissipée. Il réalisa aussi des tableaux mythologiques ou historiques, toujours marqués par l'influence de Caravage, mais auxquels il insuffle une sorte de mélancolie.

The most recurrent themes in Valentin's work are tavern scenes and groups of musicians, which contributed to his image as a bohemian painter who led a dissolute life in Rome. However, he also painted a number of mythological and historical pictures, which were still influenced by Caravaggio, while being suffused with a kind of melancholy.

PEINTURE FRANÇAISE
Lubin Baugin (v. 1612-1663)
Le Dessert de gaufrettes
Still-life with Wafers
Vers 1630-1635
Bois. H. 0,41 m ; L. 0,52 m

Cette magnifique nature morte, austère et dépouillée, est l'une des quatre signées par Baugin : deux d'entre elles se trouvent au Louvre, l'autre figurant les Cinq Sens. Peintre religieux, Baugin a séjourné en Italie où l'étude de Raphaël, Parmesan et Guido Reni l'a conduit à produire des œuvres précieuses, encore imprégnées de l'esprit bellifontain.

This magnificent, austere still life is one of four that Baugin painted. Two are in the Louvre – the other depicts *The Five Senses*. Baugin was a religious painter whose stay in Italy studying Raphael, Parmigiano and Guido Reni inspired him to produce refined, precious works imbued with the spirit of Fontainebleau.

PEINTURE FRANÇAISE
Louise Moillon (1610-1696)
Coupe de cerises, prunes et melon
Bowl with Cherries, Plums and Melon
1633
Toile. 0,48 m ; L. 0,65 m

Née dans une famille de peintres pro-
testants, Louise Moillon a réalisé des
natures mortes dès son plus jeune âge
et fut l'une des plus célèbres peintres
femmes de son temps. La quarantaine
de tableaux que nous connaissons
d'elle sont essentiellement des compo-
sitions de fruits et de fleurs aux couleurs
fraîches. Dans certains apparaissent des
figures, comme La Marchande de fruits
et de légumes, *également au Louvre.*

Louise Moillon was born into a family of
Protestant painters. She painted still
lifes from a very early age and became
one of the most famous women paint-
ers of her day. Her forty known pictures
are mainly compositions of fruit and
flowers in fresh, lively colours. Some also
include figures, such as *The Fruit and*
Flower Seller, which is also in the Louvre.

Georges de La Tour (1593-1652)
La Madeleine à la veilleuse
Penitent Magdalen with Night-Light
Vers 1640-1645
Toile. H. 1,28 m ; L. 0,94 m

La production de Georges de La Tour se divise à peu près également entre tableaux dits "diurnes" et "nocturnes", selon la lumière qui baigne les personnages. Éclairée par la flamme d'une bougie, cette Madeleine relève des scènes nocturnes où dominent les bruns : seule une tache rouge anime la composition, réduite à quelques volumes simples. L'atmosphère recueillie suggère l'attente comme la méditation.

Georges de La Tour's work falls into two categories, the 'daylight' and the 'nocturnal' paintings, according to the quality of the light in which the figures are bathed. This *Magdalen,* lit by a candle flame, is one of the 'nocturnal' scenes, in which browns dominate. A single area of red enlivens the composition, which is reduced to a few simple forms. The atmosphere of quiet inwardness suggests waiting or meditation.

PEINTURE FRANÇAISE
Georges de La Tour (1593-1652)
Le Tricheur
The Cheat
Vers 1635
Toile. H. 1,07 m ; L. 1,46 m

PEINTURE ET ARTS GRAPHIQUES

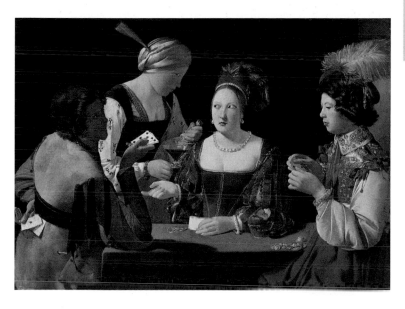

On sait peu de chose de la vie de Georges de La Tour, né en Lorraine, région qu'il semble avoir peu quittée hormis pour un séjour en Italie et un voyage à Paris : il reçut alors de Louis XIII le titre de peintre ordinaire du roi. La quarantaine de tableaux que nous connaissons de lui se rattachent clairement au caravagisme, qu'il traite d'une manière très personnelle soutenue par une technique éblouissante.

Little is known about the life of Georges de La Tour. He seems to have spent most of his life in Lorraine where he was born, apart from one trip to Italy and one to Paris, when he received the title of painter in ordinary to the king from Louis XIII. About forty of his paintings are known today, all clearly reflecting the influence of Caravaggio, which he adapts in a very personal way, and with brilliant technique.

PEINTURE FRANÇAISE
Georges de La Tour (1593-1652)
Saint Thomas
Saint Thomas
Vers 1625-1630
Toile. H. 0,69 m ; L. 0,61 m

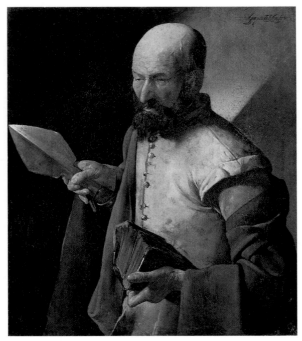

Saint Thomas est ici éclairé par la lumière naturelle, ce qui apparente ce chef-d'œuvre aux tableaux "diurnes" de La Tour. Tout y est raffinement : la simplification des volumes, les coloris inhabituels, ocres et bleus, comme l'analyse psychologique du personnage. Ce tableau est entré au Louvre en 1988 à l'issue d'un vaste mouvement d'opinion et d'une souscription publique pour éviter sa sortie de France.

Saint Thomas is lit here by natural light, which places this masterpiece in the category of Georges de La Tour's 'daylight' paintings. Everything here is refined, from the simplified forms and unusual colours, ochres and blues, to the psychological analysis of Saint Thomas himself. This picture came to the Louvre in 1988 following a vigorous campaign and a public fund to prevent it leaving France.

PEINTURE FRANÇAISE
Jacques Blanchard (1600-1638)
Vénus et les Grâces surprises par un mortel
Venus and the Graces Surprised by a Mortal
Vers 1631-1633
Toile. H. 1,70 m ; L. 2,18 m

PEINTURE ET ARTS GRAPHIQUES

L'art de Jacques Blanchard doit beaucoup à son séjour à Rome et à Venise : de la peinture vénitienne il gardera le goût pour les coloris chauds, le chatoiement de la lumière et l'atmosphère de volupté. Dans ce tableau qui constitue l'une de ses plus grandes réussites apparaît sa proximité avec Titien – auquel on a autrefois attribué certains de ses tableaux.

Jacques Blanchard's art owes much to his stays in Rome and Venice. Venetian painting gave him a taste for warm colours, the play of light and an atmosphere of sensuality. This painting, one of his succesful, reveals his similarity to Titian, to whom some of his paintings were formerly attributed.

PEINTURE FRANÇAISE
Louis (ou Antoine) Le Nain (1593-1648)
Famille de paysans
Peasant Family
Vers 1640-1645
Toile. H. 1,13 m ; L. 1,59 m

Les trois frères Le Nain, Antoine, Louis et Mathieu, travaillèrent dans une collaboration si étroite qu'il est aujourd'hui difficile de déterminer la main de l'un ou de l'autre dans les tableaux à thème paysan qui les rendirent célèbres. Exécutées dans des coloris sobres de bruns et de gris, ces scènes paysannes restent frappantes par leur recherche de vérité et leur refus du pittoresque.

The three Le Nain brothers, Antoine, Louis and Mathieu, worked in such close collaboration that today it is hard to distinguish the hand of each artist in the paintings of peasants that made them famous. These scenes, executed in sober browns and greys, are striking in their concern with realism and rejection of the picturesque.

PEINTURE FRANÇAISE
Louis (ou Antoine) Le Nain (1593-1648)
La Tabagie, dit *Le Corps de garde*
Group of Smokers, also known as The Guardroom
1643
Toile. H. 1,17 m ; L. 1,37 m

À l'exemple des peintres hollandais, les frères Le Nain ont réalisé des portraits de groupe qui s'apparentent à des scènes de genre. En fait partie cette Tabagie *où les personnages, bien campés, éclairés avec franchise, sont caractéristiques de l'idéal d'élégance des Le Nain. Oubliés, puis redécouverts au milieu du XIXe siècle, ces peintres comptent aujourd'hui parmi les plus grands noms de la peinture française.*

Following the example of the Dutch painters, the Le Nain brothers painted group portraits similar to genre scenes, including this *Group of Smokers*. The picture, with its clearly lit, characterful figures, is representative of the painters', ideal of elegance. Forgotten, then rediscovered in the mid 19th century, these artists now number among the greatest in French painting.

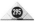

PEINTURE FRANÇAISE
Jacques Stella (1596-1657)
Minerve chez les Muses
Minerva and the Muses
Vers 1640-1650
Toile. H. 1,16 m ; L. 1,62 m

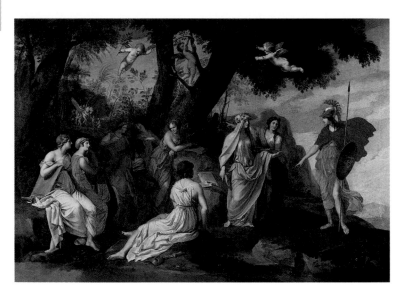

Fils d'un peintre d'origine flamande, Jacques Stella séjourna à Florence, puis à Rome où il se lia d'amitié avec Poussin. Très apprécié par la clientèle italienne, sollicité par le roi d'Espagne, Stella retourne en France sur la demande – autoritaire – de Richelieu et y connaît toutes les faveurs. Longtemps négligées, les œuvres de cet artiste original se distinguent par une facture lisse et des figures sculpturales inspirées de l'antique.

Jacques Stella, whose father was a painter of Flemish origin, went to Florence and Rome, where he became friends with Poussin. Though he acquired a very appreciative clientele in Italy and was invited to court by the king of Spain, Stella returned to France at the request – or command – of Richelieu, and was greatly favoured. Long neglected afterwards, the works of this original artist are characterised by a smooth technique and sculptural figures inspired by antiquity.

Simon Vouet (1590-1649)
La Présentation au temple
The Presentation in the Temple
1641
Toile. H. 3,93 m ; L. 2,50 m

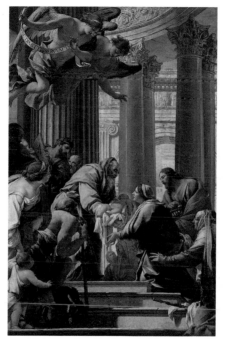

Simon Vouet a longuement séjourné à Rome avant de connaître en France la faveur de Louis XIII dont il devient le premier peintre. Au caravagisme de ses débuts il substitue alors une peinture claire et ample, abordant tous les genres, portraits, allégories ou grands tableaux d'église, comme cette *Présentation au temple.*

Simon Vouet spent a long time in Rome before finding favour in France with Louis XIII, whose official painter he became. The strong influence of Caravaggio, apparent in his early work, is later replaced by a light, expensive style. He tackled every genre, from portraits to allegories, and large church paintings, such as this *Presentation in the Temple.*

PEINTURE FRANÇAISE
Simon Vouet (1590-1649)
La Richesse
Wealth
Vers 1640
Toile. H. 1,70 ; L. 1,24

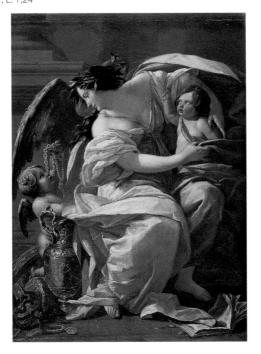

Cette allégorie au coloris éclatant, très représentative du style de Simon Vouet durant sa carrière parisienne, faisait partie d'une suite décorative destinée au château de Louis XIII à Saint-Germain-en-Laye. Le Louvre conserve deux autres de ces allégories, La Charité *et* La Vertu.

This allegory in brilliant colours, typical of Simon Vouet's style during his time in Paris, was formerly part of a decorative series executed for Louis XIII's château in Saint-Germain-en-Laye. The Louvre has two more of these allegories, *Charity* and *Virtue.*

PEINTURE FRANÇAISE
Pierre Mignard (1612-1695)
La Vierge à la grappe
The Virgin of the Grapes
Vers 1640-1650
Toile. H. 1,21 m ; L. 0,94 m

PEINTURE ET ARTS GRAPHIQUES

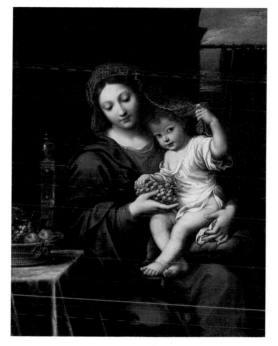

Élève de Simon Vouet, Pierre Mignard reste célèbre comme auteur de portraits féminins charmants et un peu conventionnels, comme l'est cette Vierge à la grappe. *Sa carrière fut pourtant infiniment plus riche puisque, outre de nombreux tableaux religieux il réalisa, rivalisant avec Charles Le Brun, d'ambitieuses décorations de plafonds dont la plus saisissante est la coupole du Val-de-Grâce.*

Simon Vouet's pupil Pierre Mignard is famous today as the painter of charming and rather conventional portraits of women, such as this *Virgin of the Grapes*. Yet his career was far more varied, since he not only painted many religious paintings but also rivalled Charles Le Brun with his ambitious ceiling decorations, the most striking of which is the dome of the Val-de-Grâce.

PEINTURE FRANÇAISE
Eustache Le Sueur (1617-1655)
Saint Gervais et saint Protais
Saint Gervase and Saint Protase
Commandé en 1652
Toile. H. 3,57 m ; L. 6,84 m

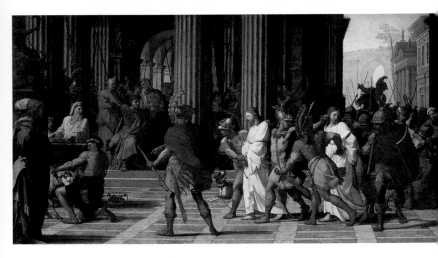

Cette immense toile est un carton de tapisserie commandé à Le Sueur pour l'église Saint-Gervais à Paris. Marquée par l'influence de Raphaël – bien que le peintre n'ait pas fait le voyage d'Italie – cette œuvre ample et équilibrée figure les deux martyrs qui ont refusé de sacrifier à Jupiter conduits devant Astasius. Peintre d'histoire, Le Sueur fut aussi l'auteur d'œuvres décoratives importantes, notamment pour l'hôtel Lambert.

This vast canvas is a tapestry cartoon commissioned from Le Sueur for the church of Saint-Gervais in Paris. It is an extensive, balanced work showing the influence of Raphael – although Le Sueur never went to Italy – depicting the two martyrs who refused to make sacrifices to Jupiter being led before Astasius. Le Sueur painted historical subjects and some major decorative works, notably for the Hôtel Lambert.

PEINTURE FRANÇAISE
Claude Gellée, dit Claude Lorrain (v. 1602-1682)
Le Débarquement de Cléopâtre à Tarse
The Disembarkation of Cleopatra at Tarsus
1642-1643
Toile. H. 1,19 m ; L. 1,68 m

Comme pour d'autres grands peintres français, la carrière de Claude Gellée s'est déroulée en grande partie à Rome. Considérant le paysage comme un sujet autonome, il délaisse les personnages au profit d'une recréation idéale de la nature ou d'une architecture imaginaire. Ce Débarquement *en est un exemple : la scène où Cléopâtre tente de séduire Marc-Antoine n'est qu'anecdotique dans cette vue portuaire embrasée par le coucher du soleil.*

Like that of other great French painters, Claude Gellée's career was spent largely in Rome. He regarded landscape as a subject in its own right and neglected figures in favour of an idealised recreation of nature or imaginary architecture, as exemplified here. The scene in which Cleopatra attempts to seduce Mark Antony is reduced to an anecdote in this view of a port lit up by the glow of sunset.

PEINTURE FRANÇAISE
Claude Gellée, dit Claude Lorrain (v. 1602-1682)
Ulysse remettant Chryséis à son père
Ulysses Returning Chryseis to her Father
1644 (?)
Toile. H. 1,19 m ; L. 1,50 m

C'est au premier plan, selon son habitude, que Lorrain place la scène qui donne son intitulé au tableau. On retrouve ici l'ordonnance et la symétrie de ses compositions, mais aussi l'atmosphère lumineuse à laquelle Lorrain était particulièrement attentif. C'est ainsi que dans ses divers paysages, il indique le matin par une lumière froide venant de gauche, tandis que le soir est évoqué par des couleurs chaudes placées à droite.

As usual, Claude Lorrain has placed the scene that gives the picture its title in the foreground. The organisation and symmetry of this painting is typical of Lorrain's compositions, as is the special quality of light, to which he always paid particular attention. He would indicate morning in a landscape with a cold light coming from the left, while evening would be suggested by warm colours on the right.

PEINTURE FRANÇAISE
Nicolas Poussin (1594-1665)
L'Inspiration du poète
The Inspiration of the Poet
Vers 1630
Toile. H. 1,82 m ; L. 2,13 m

PEINTURE ET ARTS GRAPHIQUES

Nicolas Poussin est considéré comme le peintre qui s'est assigné la plus haute ambition, faire de la peinture un langage susceptible d'élever l'âme du spectateur. Nombre de ses sujets se réfèrent à des thèmes religieux traditionnels, d'autres sont des méditations sur la destinée humaine, ou encore des allégories comme cette Inspiration du poète *dans laquelle apparaît Virgile.*

Nicolas Poussin is regarded as the painter who set himself the highest goal: that of making painting into a language that could lift the viewer's soul. Many of his pictures have traditional religious themes, others are meditations on human destiny, or allegories, like this *Inspiration of the Poet,* depicting Virgil.

PEINTURE FRANÇAISE
Nicolas Poussin (1594-1665)
L'Enlèvement des Sabines
The Rape of the Sabine Women
Vers 1636-1637
Toile. H. 1,59 m ; L. 2,06 m

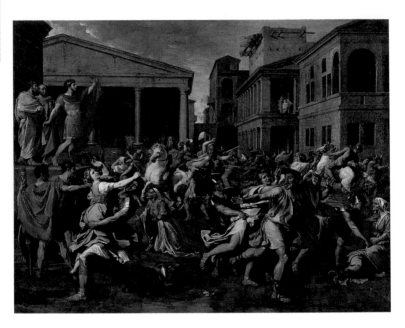

La première partie de la carrière de Poussin s'étant déroulée à Rome, avant un intermède parisien, c'est parmi les Italiens qu'il se constitue une clientèle de collectionneurs. Pour ces Sabines *peintes probablement pour un prélat romain, Poussin a suivi avec fidélité le récit de Plutarque. Il oppose cependant à la violence de l'épisode une composition forte, rythmée par l'architecture du second plan.*

Poussin spent the first part of his career in Rome, before an interlude in Paris, and the collectors of his work were Italian. In his *Sabine Women*, which was probably painted for a Roman prelate, he closely followed Plutarch's version of the story. However, he contrasts the violence of the events with a composition in which the architecture in the middle distance suggests strength and stillness.

PEINTURE FRANÇAISE
Nicolas Poussin (1594-1665)
Portrait de l'artiste
Portrait of the Artist
1650
Toile. H. 0,98 m ; L. 0,74 m

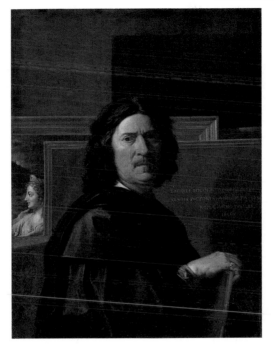

En 1640, Poussin est tiré de son isolement romain par l'appel de Louis XIII qui le réclame avec autorité à Paris. Le peintre s'y rend, mais ni les commandes qu'il reçoit ni les intrigues qui l'entourent ne lui conviennent. Il repart donc deux ans plus tard à Rome, où il réalise cet autoportrait en forme de manifeste, destiné à un collectionneur français, connu durant son séjour parisien.

In 1640 Poussin was called out of his isolation in Rome by Louis XIII, who summoned him to Paris. He went, but neither the commissions he received nor the intriguing surrounding him were to his taste. He therefore returned to Rome two years later, where he painted this self-portrait in the form of a manifesto for a French collector he had met in Paris.

PEINTURE FRANÇAISE
Nicolas Poussin (1594-1665)
L'Été ou *Ruth et Booz*
Summer *or* Ruth and Boaz
Entre 1660 et 1664
Toile. H. 1,18 m ; L. 1,60 m

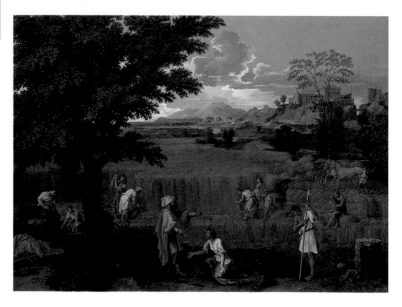

À la fin de sa vie, Nicolas Poussin réalisa pour le duc de Richelieu une série de quatre toiles sur le thème des saisons. L'arrière-plan religieux de ce tableau conjugue le symbole classique des âges de la vie au récit biblique de Ruth et Booz, dont la rencontre évoque également l'union du Christ avec l'Église. Cette toile est aussi un paysage, ample et calme, qui invite à méditer sur les rapports de l'homme et de la nature.

Towards the end of his life Nicolas Poussin painted a series of four pictures with the theme of the seasons for the duc de Richelieu. The religious background of this painting links the classical theme of the different ages of life to the Bible story of Ruth and Boaz, whose meeting evokes the union of Christ with the Church. This canvas is also a calm, extensive landscape inviting meditation on the relationship between mankind and nature.

PEINTURE FRANÇAISE
Nicolas Poussin (1594-1665)
Vénus à la fontaine
Venus at the Fountain
1657
Plume, encre et lavis. H. 0,25 m ; L. 0,23 m

PEINTURE ET ARTS GRAPHIQUES

Du vivant même de Poussin ses dessins étaient très recherchés et collectionnés par ses amis, dont certains ont constitué des albums. Le Louvre conserve une magnifique collection d'esquisses de compositions et de paysages, mais ce dessin tardif relève d'une inspiration plus légère. Son graphisme tremblé trahit l'âge et la mauvaise santé du peintre.

During Poussin's own lifetime his drawings became highly sought after and were collected by his friends, some of whom made albums of them. The Louvre has a magnificent collection of sketches and landscapes, but this late drawing is of slighter inspiration. Its shaky quality betrays the artist's age and ill health.

PEINTURE FRANÇAISE
Philippe de Champaigne (1602-1674)
Ex-Voto de 1662
Ex-voto of 1662
1662
Toile. H. 1,65 m ; L. 2,29 m

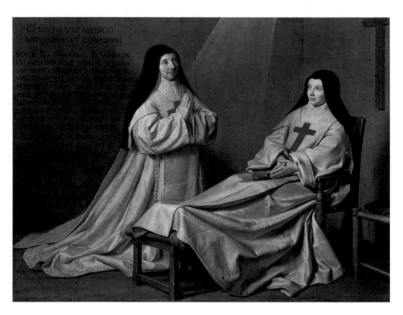

Originaire de Bruxelles, Philippe de Champaigne s'installe en 1621 à Paris et se rend bientôt célèbre par ses tableaux religieux. Au cours des années 1640 se produit dans sa vie un événement important : la rencontre des jansénistes de l'abbaye de Port-Royal. Sa fille Catherine y entra comme religieuse, et c'est en action en grâces pour sa guérison miraculeuse après une paralysie que le peintre exécuta ce tableau.

Philippe de Champaigne was born in Brussels and moved to Paris in 1621. There he soon became famous for his religious paintings. During the 1640s a significant event took place in his life: he met the Jansenists of the abbey of Port-Royal. His daughter Catherine became a nun there and it was in thanks for her miraculous recovery from paralysis that Champaigne painted this picture.

PEINTURE FRANÇAISE
Philippe de Champaigne (1602-1674)
Portrait d'homme
Portrait of a Man
1650
Toile. H. 0,91 m ; L. 0,72 m

PEINTURE ET ARTS GRAPHIQUES

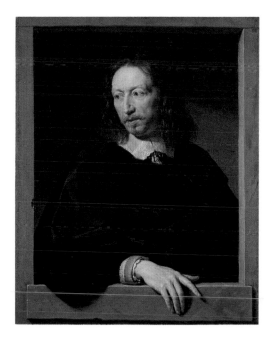

La réputation de Philippe de Champaigne s'est en grande partie établie sur la perfection de ses portraits. Toute la haute société a ainsi posé pour lui, prélats, grands seigneurs ou ministres, plus rarement des femmes et des enfants. Son souci de traduire l'essence humaine des êtres s'apparente aux préoccupations des grands moralistes de son époque, Pascal, Descartes ou La Rochefoucauld.

Philippe de Champaigne's reputation was largely built on the perfection of his portraits. All of high society posed for him, from prelates to great lords and ministers, and, more rarely, women and children. His concern to portray the essential humanity of his sitters parallels the preoccupations of the great moralists of the day, Pascal, Descartes and La Rochefoucauld.

PEINTURE FRANÇAISE
Philippe de Champaigne (1602-1674)
Robert Arnauld d'Andilly
Robert Arnauld d'Andilly
1667
Toile. H. 0,78 m ; L. 0,64 m

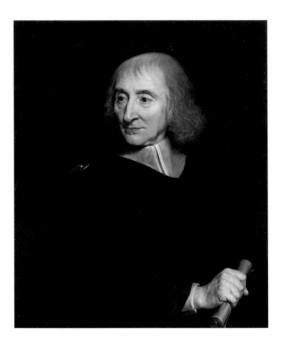

Lorsque Philippe de Champaigne réalise ce grave portrait d'un des "solitaires" de Port-Royal, sa carrière touche à sa fin. S'il reçoit encore quelques commandes décoratives de la cour de Louis XIV, son temps est révolu. La spiritualité qui anime ses œuvres n'est plus au goût du jour, on lui préfère désormais la brillante production de Le Brun et de ses suiveurs.

When Philippe de Champaigne painted this grave portrait of one of the Port-Royal 'solitaires', his career was almost at an end. Although he was still receiving some commissions for decorations from the court of Louis XIV, his time was past. The spirituality with which his pictures are infused had gone out of fashion, superseded by the brilliance of Le Brun and his followers.

PEINTURE FRANÇAISE
Eustache Le Sueur (1617-1655)
Portrait de groupe, dit *Réunion d'amis*
Group portrait, *known as* A Gathering of Friends
Vers 1640-1642
Toile. H. 1,27 m ; L. 1,95 m

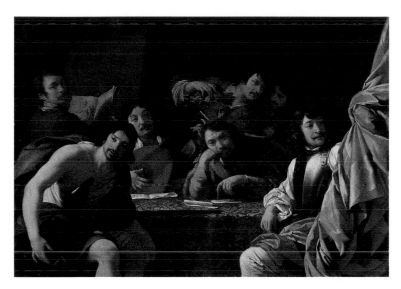

Formé dans l'atelier de Simon Vouet, Eustache Le Sueur a bénéficié à ses débuts du soutien de son maître dont il s'inspire pour des œuvres à destination décorative. Ce Portrait de groupe *aux couleurs fraîches reste cependant très personnel et révèle un sens psychologique qu'il appliquera par la·suite à de grands tableaux d'histoire.*

Eustache Le Sueur was trained in Simon Vouet's studio. In his early career he was supported by his master, whose paintings inspired his decorative works. This *Group Portrait,* with its fresh colours, is, however, a highly personal work, revealing the psychological insight he was to apply later when painting his great historical pictures.

PEINTURE FRANÇAISE
Eustache Le Sueur (1617-1655)
Trois muses : Melpomène, Erato et Polymnie
Three Muses : Melpomene, Erato and Polyhymnia
Vers 1652-1655
Bois. H. 1,30 m ; L. 1,30 m

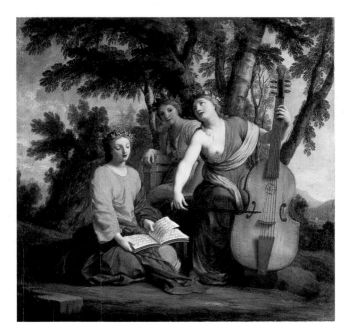

Ce panneau fait partie d'un ensemble de cinq œuvres décoratives destinées à la chambre des Muses de l'hôtel Lambert, dans l'île Saint-Louis. La carrière de Le Sueur ne s'est pas limitée toutefois à ce type d'activités. Le Louvre possède plusieurs tableaux d'inspiration religieuse (Saint Gervais et Saint Protais, *p. 300), commandés pour les églises où ils se trouvaient autrefois.*

This panel was part of a group of five decorative works painted for the Room of the Muses in the Hôtel Lambert. However Le Sueur's career was not restricted to this kind of painting. The Louvre has several of his pictures with religious themes (Saint Gervase and Saint Protase, *p. 300*), commissioned for the churches where they were formerly kept.

PEINTURE FRANÇAISE
Charles Le Brun (1619-1690)
Le Christ mort sur les genoux de la Vierge
Pietà
Entre 1643 et 1645
Toile. L. 1,46 m ; L. 2,22 m

PEINTURE ET ARTS GRAPHIQUES

Lorsque Charles Le Brun exécute ce tableau d'une grande pureté de composition, il se trouve à Rome où il a accompagné Poussin. Aidé des conseils du maître, le jeune peintre étudie les antiques, Raphaël, Dominiquin et bien d'autres, et réalise des tableaux inspirés de l'histoire romaine ainsi que des sujets religieux. Rien n'annonce encore la brillante carrière de grand ordonnateur des arts qu'il accomplira à Versailles.

When Charles Le Brun painted this very pure composition he was in Rome, where he had gone with Poussin. With the latter's help and advice, the young painter studied ancient art, Raphael, Domenichino and many others, and painted pictures with themes taken from Roman history as well as religious subjects. Nothing yet hinted at the brilliant career Le Brun was to have in Versailles as director of the arts.

PEINTURE FRANÇAISE
Charles Le Brun (1619-1690)
L'Entrée d'Alexandre à Babylone
Alexander Entering Babylon
1673
Toile. H. 4,50 m ; L. 7,07 m

Premier peintre de Louis XIV depuis 1664, Charles Le Brun fut l'un des fondateurs de l'Académie de peinture. Il joua un rôle prépondérant dans la codification des règles de l'art et fut l'instigateur d'un "style Louis XIV" d'une grande unité. À titre de directeur de la manufacture des Gobelins, il exécuta des séries d'immenses cartons de tapisseries : quatre toiles, dont celle-ci, étaient consacrées à l'histoire d'Alexandre.

Charles Le Brun became Louis XIV's official painter in 1664 and was one of the founders of the Academy of Painting. He played a major role in establishing the rules of art and instigated a highly unified 'Louis XIV style'. As director of the Gobelins tapestry workshop, he made several series of huge tapestry cartoons. Four canvases, including this one, portrayed the history of Alexander.

PEINTURE FRANÇAISE
Charles Le Brun (1619-1690)
Le Chancelier Séguier (1588-1672)
Chancellor Séguier (1588-1672)
Vers 1655-1657
Toile. H. 2,95 m ; L. 3,51 m

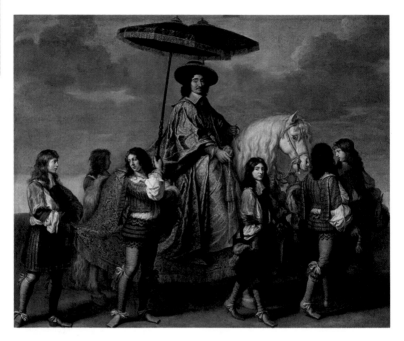

Enfant prodige, Charles Le Brun a bénéficié très tôt de la protection du chancelier Séguier : le peintre lui rend hommage par ce portrait où le modèle domine la scène avec grandeur. À cette époque, la clientèle de Le Brun s'est largement étendue, les commandes portant sur de grands tableaux religieux ou sur des plafonds peints, comme celui destiné à la galerie d'Hercule de l'hôtel Lambert.

Charles Le Brun was a child prodigy who was taken up by Chancellor Séguier at a young age. The artist paid homage to his patron with this portrait, in which the chancellor grandly dominates the scene. By this time Le Brun's clientele had greatly expanded and he was receiving commissions for large religious paintings and ceiling paintings, such as the one in the Hercules Gallery in the Hôtel Lambert.

PEINTURE FRANÇAISE
Jean Jouvenet (1644-1717)
La Descente de croix
Deposition
1697
Toile. H.4,24 m ; L. 3,12 m

PEINTURE ET ARTS GRAPHIQUES

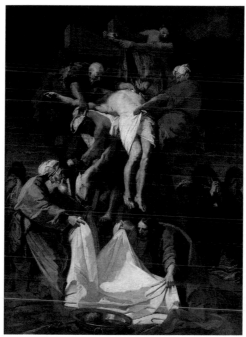

À la fin du XVIIe siècle, on assiste en France à une intensification de la pratique religieuse qui suscite de nombreuses commandes. Après des débuts pendant lesquels il réalise, sous la protection de Le Brun, des toiles mythologiques, Jean Jouvenet se consacre essentiellement à la peinture religieuse : c'est pour l'église – disparue – des Capucines qu'il a peint cette puissante Descente de croix.

The end of the 17th century in France saw an intensification in religious practice, giving rise to a number of commissions from both churches and religious communities. After an early career painting mythological pictures under Le Brun, Jean Jouvenet mainly devoted himself to religious painting. This powerful *Deposition* was painted for the church of the Capuchins, which is no longer standing.

PEINTURE FRANÇAISE
François Desportes (1661-1743)
Autoportrait en chasseur
Self-portrait as a Hunter
1699
Toile. H. 1,97 m ; L. 1,63 m

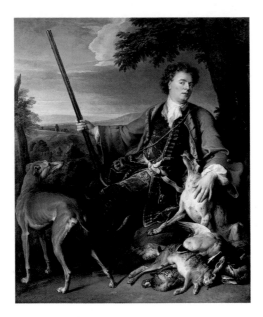

La carrière de François Desportes a été marquée par sa première formation à Paris auprès d'un Flamand spécialiste de la peinture d'animaux. L'élève suit sa voie et devient peintre animalier à la cour, ajoutant à sa spécialité des portraits et des natures mortes d'une minutie saisissante. Très sollicité en France, il l'est aussi en Angleterre où il exerce une influence certaine sur la peinture.

The career of François Desportes was marked by his early training in Paris under a Flemish artist who specialised in painting animals. He followed in his master's footsteps and became animal painter to the court, diversifying into portraits and incredibly detailed still lifes. His work was very popular in France and in England, where his painting was very influential.

PEINTURE FRANÇAISE
Joseph Parrocel (1646-1704)
Passage du Rhin par l'armée de Louis XIV en 1672
The Crossing of the Rhine by the Army of Louis XIV in 1672
1699
Toile. H. 2,34 m ; L. 1,64 m

PEINTURE ET ARTS GRAPHIQUES

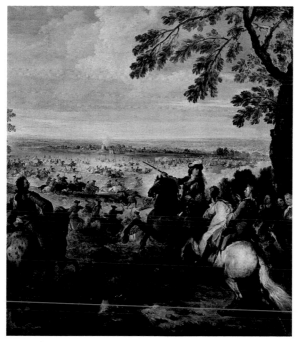

C'est auprès de Courtois, spécialiste européen de la peinture de bataille, et de l'Italien Salvator Rosa que Joseph Parrocel s'initie aux sujets militaires. Louis XIV lui commandera, entre autres tableaux pour exalter sa gloire, onze batailles pour la salle à manger de Versailles, puis un Passage du Rhin *pour Marly. Malgré les sujets convenus, Parrocel insuffle couleur et énergie à ses toiles grâce à sa touche emportée.*

Joseph Parrocel began working on military subjects under Courtois, the specialist in battle scenes, and the Italian Salvator Rosa. Louis XIV commissioned him to paint a number of pictures celebrating his glory, including eleven battle scenes for the dining-room at Versailles and a *Crossing of the Rhine* for Marly. Although the subjects are conventional, Parrocel's passionate style breathes colour and energy into his paintings.

PEINTURE FRANÇAISE
Hyacinthe Rigaud (1659-1743)
Louis XIV, roi de France
Louis XIV, King of France
1701
Toile. H. 2,77 m ; L. 1,94 m

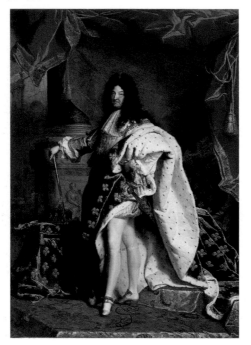

Louis XIV est âgé de soixante-trois ans lorsqu'il pose pour cet extraordinaire portrait d'apparat où il apparaît comme le symbole même du pouvoir absolu. Destiné au roi d'Espagne Philippe V, petit-fils du monarque, le tableau suscita tant d'admiration qu'on le garda en France. Sollicité par toute l'Europe aristocratique, Hyacinthe Rigaud eut une carrière glorieuse et féconde, essentiellement bâtie sur les portraits.

Louis XIV was sixty-three years old when he posed for this extraordinary ceremonial portrait in which he appears as the symbol of absolute power. The picture was painted for the king's grandson, Philip V of Spain, but was so greatly admired that it was kept in France. Hyacinthe Rigaud received commissions from members of the aristocracy all over Europe and had a glorious, productive career based largely on portraiture.

PEINTURE FRANÇAISE
Nicolas de Largillière (1656-1746)
Portrait de famille
Family Portrait
Vers 1710 (?)
Toile. H. 1,49 m ; L. 2 m

PEINTURE ET ARTS GRAPHIQUES

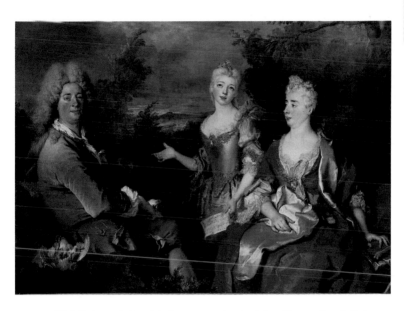

Né à Paris, mais formé à Anvers et Londres, Nicolas de Largillière maîtrisait la peinture de genre comme le portrait. C'est dans ce domaine cependant qu'il s'est montré le plus prolifique – il en réalisa mille cinq cents selon ses contemporains –, et le plus brillant. On a autrefois identifié les trois personnages de ce tableau à l'artiste lui-même, sa femme et sa fille aînée, mais l'hypothèse n'est plus retenue.

Nicolas de Largillière was born in Paris, but trained in Antwerp and London, mastering both genre and portrait painting. He was most brilliant and prolific as a painter of portraits, with fifteen hundred to his name, according to his contemporaries. The three people in this painting were formerly identified as the artist, his wife and eldest daughter, but this hypothesis has now been abandoned.

PEINTURE FRANÇAISE
Nicolas de Largillière (1656-1746)
Études de mains
Study of Hands
Vers 1715
Toile. H. 0,65 m ; L. 0,52 m

Portraitiste prolifique pendant une soixantaine d'années, Largillière démontre dans cette étude son exécution brillante : des mains d'hommes et de femmes, dans des positions diverses, tenant parfois un objet, émergent de dentelles et de tissus légers.

Largillière was a prolific portrait painter for sixty years. In this study he reveals his brilliant technique: hands belonging to men and women, some holding objects, are shown in various positions, emerging from lace cuffs and other light fabrics.

PEINTURE FRANÇAISE
Jean Antoine Watteau (1684-1721),
Les Deux Cousines
The Two Cousins
Vers 1716
Toile. H. 0,30 m ; L. 0,36 m

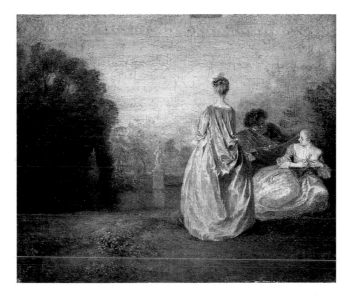

Dans son petit format cette toile résume tout l'univers peint par Watteau, celui des plaisirs amoureux et de la conversation, de la musique et des parcs ombragés. Comme souvent dans ses tableaux se dresse de dos une femme au cou plein de grâce, dont la robe forme des plis savants, et qui semble étrangère au couple assis auprès d'elle.

This small canvas sums up the entire world of Watteau's paintings, which was that of the pleasures of love and gallant conversation, music and shady parks. As often in his pictures, we see the back and graceful neck of a woman, her dress falling into soft, skilfully painted folds, who seems not to know the couple sitting by her.

PEINTURE FRANÇAISE
Jean Antoine Watteau (1684-1721)
Le Pèlerinage de Cythère
The Pilgrimage to Cythera
1717
Toile. H. 1,29 m ; L. 1,94 m

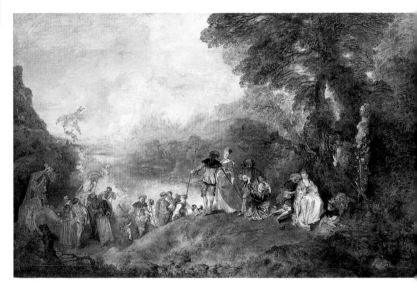

C'est avec cette toile que Watteau fut reçu à l'Académie royale de peinture et de sculpture en 1717. Dans l'île de Cythère où se dresse la statue de Vénus viennent en pèlerinage les couples d'amants : sur ce thème, assez courant dans le théâtre de l'époque, Watteau déroule une guirlande de personnages dans une composition très aérée aux couleurs claires. L'atmosphère de bonheur mélancolique qui s'en dégage marquera tout un aspect de l'art français de cette époque.

It was on the strength of this picture that Watteau was admitted to the Royal Academy of Painting and Sculpture in 1717. The island of Cythera, with its statue of Venus, as a site of pilgrimage for lovers: this was a popular theme in the theatre of the time and Watteau uses it to create this airy composition in pale colours, with its garland of figures. The picture's atmosphere of melancholic happiness influenced a whole current of French art at the time.

PEINTURE FRANÇAISE
Jean Antoine Watteau (1684-1721)
Gilles
Gilles *or* Pierrot
Vers 1718-1720
Toile. H. 1,84 m ; L. 1,49 m

PEINTURE ET ARTS GRAPHIQUES

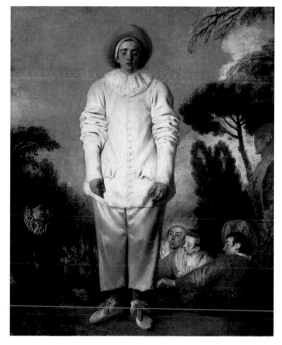

Pas plus le sujet que la destination de cette célèbre peinture n'ont été déterminés avec certitude : est-ce un portrait idéalisé du comédien, ou un autoportrait transposé de Watteau ? Était-il destiné à servir d'enseigne pour un café ou pour un théâtre ? Cet énigmatique Pierrot aux bras ballants se dresse devant des acteurs placés en contrebas qui tentent de faire avancer un âne.

Both the identity of the subject and the destination of this famous painting are unknown. Is it a portrait of the actor or a self-portrait of Watteau? Was it a theatre or cafe sign? This enigmatic Pierrot, with his dangling arms, is standing in front of a group of actors who are trying to make a donkey move forwards.

PEINTURE FRANÇAISE
Jean Antoine Watteau (1684-1721)
Le Jugement de Pâris
The Judgement of Paris
Vers 1720 (?)
Bois. H. 0,47 m ; L. 0,31 m

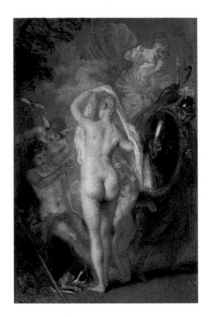

Durant les cinq dernières années de sa vie – qui fut courte – Watteau produisit une grande quantité de tableaux sur le thème des fêtes galantes et du monde du théâtre, mais on lui doit aussi quelques tableaux religieux ou mythologiques. En fait partie ce délicat Jugement de Pâris, *entré au Louvre avec sept autres œuvres grâce au legs de Louis La Caze en 1869.*

In the last five years of his short life Watteau produced a great number of pictures with the themes of *fêtes galantes* and the world of the theatre but also several religious and mythological paintings, including this delicate *Judgement of Paris*. This painting came to the Louvre with seven others in Louis La Caze's legacy of 1869.

PEINTURE FRANÇAISE
François Lemoyne (1688-1737)
Hercule et Omphale
Hercules and Omphale
1724
Toile. H. 1,84 m ; L. 1,49 m

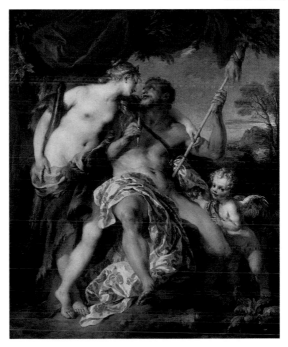

C'est à Rome que François Lemoyne peignit ce tableau à la facture brillante et onctueuse, apprise auprès des maîtres italiens, et qui lui vaudra par la suite d'être nommé premier peintre de Louis XV. Pour ce monarque il peignit à Versailles le plafond du salon d'Hercule, ambitieuse décoration qui sera la dernière avant sa mort prématurée.

François Lemoyne painted this rich, brilliantly executed painting when he was in Rome, working with the Italian masters. It later secured for him the title of Louis XV's official painter. Lemoyne painted the ceiling of the Hercules salon at Versailles for the king. This was an ambitious decorative work, his last before his early death.

PEINTURE FRANÇAISE
Pierre Subleyras (1699-1749)
Caron passant les ombres
Charon Ferrying the Souls of the Dead
Vers 1735-1740 (?)
Toile. H. 1,35 m ; L. 0,83 m

Pierre Subleyras, né à Saint-Gilles-du-Gard, remporte à Paris le grand prix de l'Académie qui lui permet de partir à Rome, et c'est dans cette ville que se déroule toute sa carrière car il refusera de retourner en France. L'essentiel de son œuvre relève de la peinture d'histoire. On doit à ce peintre injustement méconnu aujourd'hui, des compositions calmes et rigoureuses qui préfigurent le néoclassicisme.

Pierre Subleyras, who was born in Saint-Gilles-du-Gard, won the Academy's Grand Prize in Paris, which enabled him to go to Rome. It was there that he spent his entire career, for he refused to go back to France. Most of his paintings are historical in theme. Undeservedly neglected today, Subleyras was an exceptional artist whose calm, rigorous compositions prefigure Neoclassicism.

PEINTURE FRANÇAISE
Jean-Baptiste Pater (1695-1736)
Chasse chinoise
Chinese Hunt
1736
Toile. H. 0,55 m ; L. 0,46 m

PEINTURE ET ARTS GRAPHIQUES

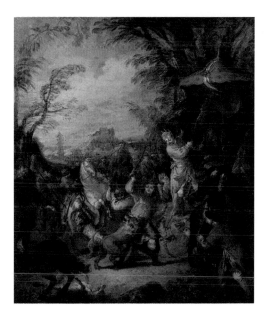

Pater fut l'un des rares élèves de Watteau, et comme son maître se tint à l'écart de la peinture officielle, travaillant pour des amateurs et des marchands. Ses œuvres ont pour sujet les fêtes galantes ou le théâtre, des scènes villageoises ou militaires, mais son style enjoué et coloré n'emprunte rien à l'atmosphère mélancolique de Watteau.

Pater was one of Watteau's few students and, like his master, he kept his distance from official painting, working for art lovers and dealers. He painted many pictures with the themes of *fêtes galantes* and theatrical, village and military scenes, but his lively, colourful style owes nothing to the melancholic atmosphere of Watteau's work.

PEINTURE FRANÇAISE
Jean-François de Troy (1679-1752)
Déjeuner de chasse
The Hunt Breakfast
1737
Toile. H. 2,41 m ; L. 1,70 m

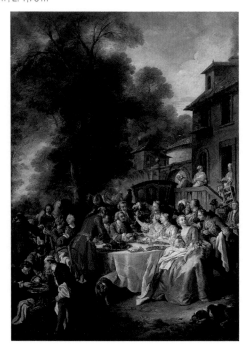

Ce tableau exécuté pour la salle à manger du château de Fontainebleau fait suite à d'autres commandes royales pour Versailles où De Troy réalisa des chasses et d'autres déjeuners de ce type. Un an après ce tableau, il partait à Rome occuper la place de directeur de l'Académie de France. De cette époque datent ses cartons de tapisseries, monumentales compositions fortement inspirées par la peinture vénitienne sur des thèmes bibliques et historiques.

This picture was painted for the dining-room at the Château de Fontainebleau and followed other royal commissions for Versailles, where de Troy painted hunting scenes and other meal scenes of this type. A year after painting this picture, he went to Rome to become director of the Academy of France and began creating tapestry cartoons. These monumental compositions with biblical and historical themes are strongly influenced by Venetian painting.

PEINTURE FRANÇAISE
Nicolas Lancret (1690-1743)
L'Hiver
Winter
1738
Toile. H. 0,69 m ; L. 0,89 m

PEINTURE ET ARTS GRAPHIQUES

Les œuvres de Lancret présentent dans leurs sujets beaucoup de similitude avec celles de Watteau, puisqu'il peignit lui aussi des fêtes galantes, des scènes de théâtre et des comédiens italiens. Son art aimable fut très apprécié par ses contemporains. Frédéric II de Prusse qui était un de ses collectionneurs posséda plus de vingt-cinq de ses œuvres.

The scenes depicted by Lancret resemble those of Watteau as Lancret also painted *fêtes galantes,* theatre scenes and Italian actors. He produced pleasing works, which were much admired by his contemporaries. Frederick II of Prussia was one of his collectors and owned more than twenty-five of his paintings.

PEINTURE FRANÇAISE
Jean Siméon Chardin (1699-1779)
La Raie
The Skate
1728
Toile. H. 1,14 m ; L. 1,46 m

Soutenu par Nicolas de Largillière, lui-même auteur de natures mortes, Chardin fut reçu à l'Académie en présentant cette Raie *ainsi que* Le Buffet. *Peintre de "la vie silencieuse", il s'est attaché à représenter les objets du quotidien et la simplicité des jours. La magie de son savoir-faire lui a valu très vite l'admiration de ses contemporains.*

Chardin was admitted to the Academy on his presentation of *The Skate* and *The Buffet*. He was supported by Nicolas de Largillière, who was also a still life painter. Chardin painted 'the silent life of things' and sought to portray everyday objects and the simplicity of daily life. His magical skill soon gained him the admiration of his contemporaries.

PEINTURE FRANÇAISE
Jean Siméon Chardin (1699-1779)
Pipe et vase à boire
Pipe and Jug
Vers 1737
Toile. H. 0,32 m ; L. 0,42 m

Chardin a atteint sa pleine maturité quand il compose ses plus belles natures mortes, chefs-d'œuvre de sobriété dans leur construction comme dans leur chromatisme, et c'est ainsi que Diderot les salue : "Éloignez-vous, approchez-vous, même illusion, point de confusion, point de symétrie non plus parce qu'ici il y a calme et repos…"

Chardin reached full maturity with the composition of his finest still lifes. These masterpieces of sobriety in both construction and colour were hailed by Diderot as follows: 'Step back, draw near, you have the same illusion, neither confusion nor symmetry, since here is calm and restfulness…'

PEINTURE FRANÇAISE
Jean Siméon Chardin (1699-1779)
Jeune dessinateur taillant son crayon
Young Draughtsman Sharpening his Pencil
1737
Toile. H. 0,80 m ; L. 0,65 m

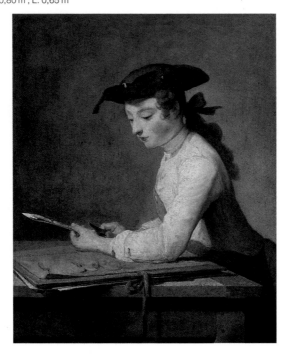

Chardin a réalisé vers les années 1737-1738 toute une série de représentations de l'enfance, et outre ce tableau, le Louvre possède un Jeune Homme au violon *et un* Enfant au toton. *Unique sujet de l'œuvre comme ici, l'enfant apparaît également dans des scènes familiales de petit format réalisées à la même époque.*

Between 1737 and 1738 Chardin painted a whole series depicting childhood. Besides this painting the Louvre also has a *Young Man with a Violin* and a *Child with a Teetotum.* In these works the child is portrayed alone, but children also appear in Chardin's small family scenes painted in the same period.

PEINTURE FRANÇAISE
Jean Siméon Chardin (1699-1779)
La Mère laborieuse
The Diligent Mother
1740
Toile. H. 0,40 m ; H. 0,39 m

PEINTURE ET ARTS GRAPHIQUES

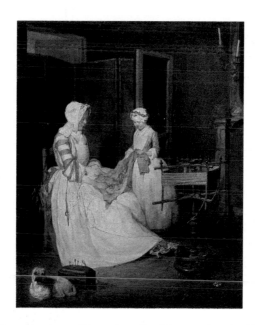

Les scènes de vie quotidienne de Chardin connurent un tel succès que le peintre reprit certaines d'entre elles plusieurs fois, comme le célèbre Bénédicité dont le Louvre possède deux versions. Dans quelques toiles est représenté l'intérieur de l'artiste, qui vécut toute sa vie entre la rue de Seine et la rue du Four, ne quittant ce quartier que pour s'installer au Louvre.

Chardin's scenes from daily life were so popular that he reworked themes from some of them several times over, such as the famous *Blessing*, of which the Louvre has two versions. Some of these paintings show the artist's own home. Chardin lived all his life between Rue de Seine and Rue du Four in Paris, only leaving the area for the Louvre, where many artists lived.

PEINTURE FRANÇAISE
Jean-Baptiste Perronneau (1715-1783)
Madame de Sorquainville
Madame de Sorquainville
1749
Toile. H. 1,01 m ; L. 0,81 m

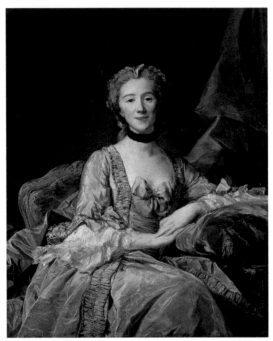

La plupart des portraits de Perronneau sont des représentations en buste, où le visage se présente de trois quarts sur un fond neutre, avec des accessoires en nombre limité. Le souci de vérité psychologique et la touche un peu rude de Perronneau ont dérouté ses contemporains français, habitués à plus de complaisance, aussi l'artiste passa-t-il sa carrière à voyager à travers l'Europe.

Most of Perronneau's portraits show the head, shoulders and bust, with the face turned slightly to one side, against a neutral background and with few other elements. Perronneau's concern with psychological truth and his rather rough touch disturbed his French contemporaries, who were used to a more flattering treatment. Perronneau therefore spent his career travelling around Europe.

PEINTURE FRANÇAISE

Jean Siméon Chardin (1699-1779)
Autoportrait aux bésicles
Self-portrait with Spectacles
1771
Pastel. H. 0,40 m ; L. 0,32 m

PEINTURE ET ARTS GRAPHIQUES

Composé de couleurs pulvérisées et d'un liant, le pastel est une sorte de crayon que les portraitistes du XVIIIᵉ siècle comme La Tour ou Perronneau ont souvent utilisé en raison de ses qualités tactiles. Chardin y recourut à la fin de sa vie, réalisant des portraits de sa femme et de lui-même. Cet autoportrait est le dernier qu'il exécuta.

Pastel is a crayon made from powdered colour and a binding substance. Eighteenth-century portrait painters such as La Tour and Perronneau often used it because of its tactile qualities. Chardin used it at the end of his life for portraits of his wife and himself. This self-portrait is his last.

PEINTURE FRANÇAISE
Joseph Vernet (1714-1789)
La Ville et la Rade de Toulon
The Town and Harbour of Toulon
1756
Toile. H. 1,65 m ; L. 2,63

Les paysages italiens de Joseph Vernet et ses vues maritimes, très admirées, lui ont valu la commande de la célèbre série des Ports de France *qui compte quinze tableaux. En fait partie cette vue de Toulon, ample et lumineuse, où le peintre a multiplié les détails, ce qui lui donne un grand intérêt documentaire. La série connut le succès et fut rapidement diffusée par la gravure.*

Joseph Vernet's Italian landscapes and sea views were very popular and earned him the commission for the famous series of fifteen paintings, *The Ports of France*, which includes this full view of Toulon bathed in light. The picture's detail gives it great documentary value. The series was highly successful and soon became widely distributed through engravings.

PEINTURE FRANÇAISE
François Boucher (1703-1770)
Le Déjeuner
The Breakfast
1739
Toile. H. 0,81 m ; L. 0,65 m

PEINTURE ET ARTS GRAPHIQUES

Les scènes d'intimité familiales sont assez rares dans l'œuvre de Boucher, connu surtout pour ses mythologies galantes et ses anatomies féminines. L'intérieur rocaille représenté ici est sans doute celui de l'artiste, et les personnages buvant du café des membres de sa famille. Sa femme avait alors vingt-six ans et deux enfants leur étaient nés.

François Boucher painted few scenes of family life and is best known for his mythological and female nudes. The rocaille interior represented here is almost certainly Boucher's own home and the figures drinking coffee members of his family. His wife was twenty-six at the time and they had two children.

PEINTURE FRANÇAISE
François Boucher (1703-1770)
Diane sortant du bain
Diana Bathing
1742
Toile. H. 0,56 m ; L. 0,73 m

Après avoir déposé arc et carquois, Diane goûte au plaisir du bain avec une compagne : Boucher saisit cet instant pour exprimer la beauté féminine épanouie qui sera le thème majeur de son œuvre. À l'époque où il réalise ce tableau, Boucher connaît une intense activité artistique, partageant son temps entre les commandes du roi et de Mme de Pompadour, les décors de théâtre et les manufactures royales.

Having laid down her bow and quiver, Diana enjoys a bath with a companion. Boucher uses this moment to portray the beauty of woman in full bloom, which was to be the main theme of his work. When he painted this picture, Boucher was in a period of intense activity, dividing his time between commissions from the king and Madame de Pompadour, theatre design and the royal workshops.

PEINTURE FRANÇAISE
François Boucher (1703-1770)
Vulcain présentant à Vénus des armes pour Énée
Vulcan Presenting Venus with Arms for Aeneas
1757
Toile. H. 3,20 m ; L. 3,20 m

Le Louvre possède quatre composi-tions de Boucher traitant le thème des forges de Vulcain. Celle-ci, lumineuse et décorative, qui fut tissée à la manufac-ture des Gobelins dans la série des Amours des dieux, *illustre à merveille le goût rococo qui est alors à son apogée en France.*

The Louvre has four pictures by Boucher with the theme of Vulcan's forges. This luminous, decorative work was woven as a tapestry at the Gobelins workshop as part of the *Loves of the Gods* series and wonderfully illustrates the rococo style which was fashionable at the time in France.

PEINTURE FRANÇAISE
Jean-Baptiste Greuze (1725-1805)
L'Accordée de village
The Village Bride
1761
Toile. H. 0,92 m ; L. 1,17 m

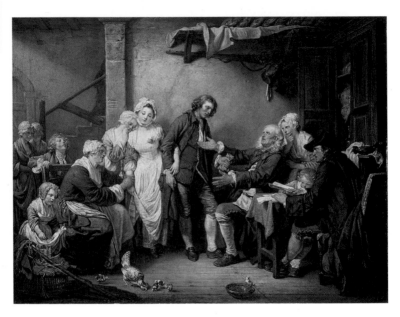

Peinte dans une gamme de bleus, gris et rose caractéristiques de l'art de Greuze, cette toile figure une scène familiale : sous le regard d'un homme de loi qui tient un contrat, le père donne la dot à son gendre. Le tableau peint pour le marquis de Marigny connut très vite un énorme succès.

This picture, painted using Greuze's characteristically refined palette of blues, greys and pinks, shows a family scene. Watched by a lawyer holding a contract, a father gives the dowry to his son-in-law. The picture was painted for the marquis de Marigny and soon became extremely popular.

PEINTURE FRANÇAISE
Jean-Baptiste Greuze (1725-1805)
La Cruche cassée
The Broken Jug
1777
Toile ovale. H. 1,10 m ; L. 0,85 m

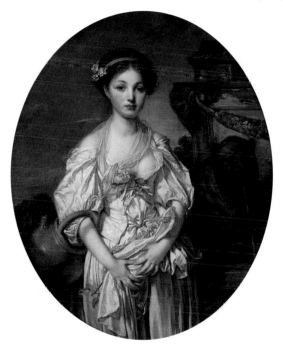

Exposée par Greuze dans son atelier après la fermeture du Salon de 1777, cette toile fut très admirée, notamment par l'empereur Joseph II alors en visite privée à Paris. Cette jeune fille délicate et charmante porte sous le bras une cruche cassée qu'on a interprétée comme la perte de sa virginité.

After the closure of the 1777 Salon, Greuze exhibited this painting in his studio. It was much admired, notably by Emperor Joseph II, who was visiting Paris at the time. Under her arm the charming, delicate girl holds a broken jug, which has been interpreted as signifying the loss of her virginity.

PEINTURE FRANÇAISE
Jean-Baptiste Greuze (1725-1805)
Le Fils puni
The Punished Son
1778
Toile. H. 1,30 m ; L. 1,63 m

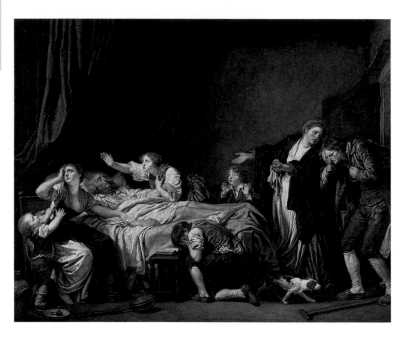

Cette toile a pour pendant La Malédic-
tion paternelle, *l'ensemble illustrant un
drame familial : ici le fils accablé se
lamente sur la mort de son père qu'il a
provoquée par son départ à l'armée.
Les costumes sont ceux des contem-
porains de Greuze, mais le peintre a
insufflé à cette scène une sorte de gran-
deur antique soulignée par la gestuelle
des personnages.*

This picture and *The Father's Curse*
form a pair illustrating a family tragedy.
Here we see the distraught son lament-
ing his father's death, which he himself
has brought about by going to join the
army. Although Greuze portrays the
figures in contemporary dress, he has
given them a kind of ancient grandeur,
notably in their gestures of distress.

PEINTURE FRANÇAISE

Maurice Quentin de La Tour (1704-1788)

Madame de Pompadour

Madame de Pompadour

1755

Pastel. H. 1,77 m ; L. 1,31 m

PEINTURE ET ARTS GRAPHIQUES

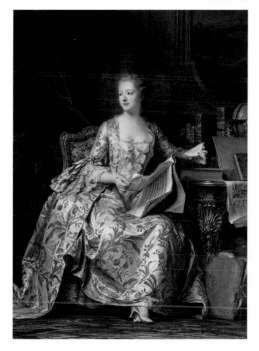

Favorite de Louis XV, la marquise de Pompadour est ici représentée en protectrice des arts entourée des attributs de la littérature, la musique, l'astronomie et la gravure. Pastelliste, La Tour s'est spécialisé dans les portraits auxquels il a su donner un modelé souple et ferme. Celui-ci lui demanda trois ans de travail et fut très admiré.

Louis XV's favourite, the marquise de Pompadour, is shown here as a patron of the arts, surrounded by the symbolic attributes of literature, music, astronomy and engraving. La Tour was a pastellist who specialised in portraits with firm, fluid contours. This one took three years to complete and was much admired.

PEINTURE FRANÇAISE
François Hubert Drouais (1727-1775)
Madame Drouais, épouse de l'artiste
Madame Drouais, the Artist's Wife.
Vers 1758
Toile. H. 0,82 m ; L. 0,62 m

Appelé à Versailles, Drouais fut le portraitiste favori de la cour de Louis XV, où il travailla pour Mme de Pompadour et Mme du Barry. Il s'est révélé un véritable virtuose dans le rendu des moindres détails, drapés, dentelles, ou comme ici, fourrures. Si le visage de son épouse est bien individualisé, certains de ses portraits de commande semblent parfois assez apprêtés.

Drouais was called to Versailles where he became the favourite portrait painter of Louis XV's court, working for Madame de Pompadour and Madame du Barry. He was incredibly skilled at painting the tiny details of draperies, lace or, in this case, fur. While his wife's face is fully individualised, some of his commissioned portraits seem rather more affected.

PEINTURE FRANÇAISE
Jean Honoré Fragonard (1732-1806)
L'Orage
The Storm
1759 (?)
Toile. H. 0,73 m ; L. 0,97 m

PEINTURE ET ARTS GRAPHIQUES

Cette petite toile animée d'un mouvement dramatique fait partie des œuvres de jeunesse les plus réussies de Fragonard. Le jeune homme est encore imprégné des chefs d'œuvre vus en Italie – entre autres ceux de Carrache et de Tiepolo – et encouragé par deux amitiés décisives, celles du peintre Hubert Robert et d'un riche amateur, l'abbé de Saint-Non.

This small canvas filled with dramatic movement is one of Fragonard's most successful early works. The young painter had learnt much from masterpieces seen in Italy, such as those by Carracci and Tiepolo, and was encouraged by two important friends, the painter Hubert Robert and the Abbé de Saint-Non, a rich art lover.

PEINTURE FRANÇAISE
Jean Honoré Fragonard (1732-1806)
Les Baigneuses
The Bathers
1759
Toile. H. 0,64 m ; L. 0,81 m

Dans cette œuvre apparaît clairement la dette de Fragonard envers Boucher qui fut son maître, mais aussi l'influence de Rubens. Datée de la période qui suit le premier voyage en Italie du jeune peintre, elle ne recourt pas au prétexte mythologique pour présenter des nudités féminines, thème favori des peintres du rococo français.

This work, painted in the period following Fragonard's first trip to Italy, clearly shows his debt to his master Boucher, as well as the influence of Rubens. In it he portrays the favourite theme of French rococo painters, the female nude, without recourse to a mythological pretext.

PEINTURE FRANÇAISE
Jean Honoré Fragonard (1732-1806)
Marie-Madeleine Guimard
Marie-Madeleine Guimard
Vers 1769
Toile. H. 0,81 m ; L. 0,65 m

Ce portrait de la célèbre danseuse Marie-Madeleine Guimard fait partie des "figures de fantaisie" de Fragonard, série d'une quinzaine de tableaux de dimensions semblables dont on ne connaît pas la destination. Huit sont conservés au Louvre. Chaque tableau, réalisé en moins d'une heure selon le peintre, présente la même fougue et la même brillante exécution.

This portrait of the famous dancer Marie-Madeleine Guimard is one of Fragonard's 'figures of fantasy', a series of fifteen pictures, all of similar sizes, whose original destination remains unknown. Eight are now in the Louvre. According to the artist, the paintings each took less than an hour to complete. Each displays the same technical brilliance and panache.

PEINTURE FRANÇAISE
Jean Honoré Fragonard (1732-1806)
Le Verrou
The Bolt
Vers 1778
Toile. H. 0,73 m ; L. 0,93 m

Les couleurs claires des tableaux de Fragonard font place, à la fin de sa vie, à des œuvres où dominent les harmonies dorées et le clair-obscur inspirés des maîtres nordiques. Conservant son goût pour les sujets amoureux, Fragonard y ajoute parfois, comme dans ce Verrou, *des accents passionnés.*

Towards the end of his life Fragonard abandoned pale colours and produced works dominated by golden harmonies and chiaroscuro effects influenced by the Northern masters. He retained his taste for subjects appertaining to love, however, adding a touch of passion, as this painting shows.

PEINTURE FRANÇAISE
Jacques Louis David (1748-1825)
Le Serment des Horaces
The Oath of the Horatii
1784
Toile. H. 3,30 m ; L. 4,25 m

Choisis par Rome pour défier les Curiaces, les trois Horaces jurent de vaincre ou de mourir et reçoivent de leur père les armes du combat, tandis qu'à droite un groupe de femmes exprime sa douleur. Ce tableau exécuté par David à Rome connut un triomphe à Paris l'année suivante. Son dépouillement, l'émotion virile qu'il suggérait allaient désormais imposer le peintre comme le chef de file du néoclassicisme.

The three Horatii were chosen by Rome to fight the Curiatii. Here we see them vowing to be victorious or die, as their father gives them their weapons, while on the right is shown a group of women in distress. This picture was painted by David in Rome and was a triumph in Paris the following year. Its sparseness and expression of virile emotion set David at the head of the Neoclassical movement.

PEINTURE FRANÇAISE
Jean Germain Drouais (1763-1788)
Marius à Minturnes
Marius at Minturnae
1786
Toile. H. 2,71 m ; L. 3,65 m

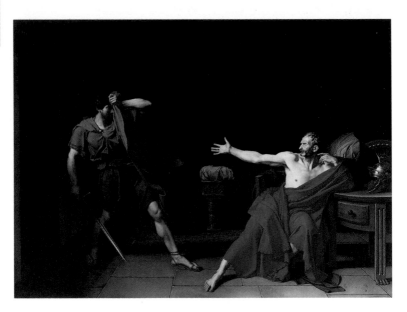

Fils de François Hubert Drouais (voir p. 346), Jean Germain obtint le grand prix de l'Académie en 1784 avec Le Christ et la Cananéenne. *Il partit à Rome en compagnie de David, dont il fut un disciple ardent comme en témoigne ce tableau, mais sa courte vie pleine de promesses s'acheva brutalement deux ans plus tard.*

Jean Germain Drouais, son of François Hubert Drouais (see p. 346), won the Academy's Grand Prize in 1784 with *Christ and the Canaanite Woman.* He went to Rome with David, of whom he was an ardent follower, as this painting indicates. Drouais showed great promise, but his life was cut short two years later.

PEINTURE FRANÇAISE
Jacques Louis David (1748-1825)
Portrait de l'artiste
Portrait of the Artist
1794
Toile. H. 0,81 m ; L. 0,64 m

La carrière de peintre de David s'est doublée d'une activité politique militante, et durant la Révolution il siégera parmi les membres de la Convention. L'année même où il exécute cet autoportrait, il est accusé de haute trahison à la chute de Robespierre et emprisonné au Luxembourg. Il y peindra entre autres la Vue du Luxembourg, *son seul paysage connu.*

While pursuing his career as a painter, David was also a political activist who sat with the members of the Convention during the Revolution. After the fall of Robespierre in the year that this portrait was painted, David was accused of high treason and imprisoned in the Luxembourg Palace. There he painted his only known landscape, *View from the Luxembourg Palace.*

PEINTURE FRANÇAISE
Hubert Robert (1733-1808)
Les Dessinatrices
Women Drawing
1786
Plume, encre brune et aquarelle. H. 0,70 m ; L. 0,98 m

Hubert Robert a fait plusieurs séjours en Italie durant sa jeunesse, notamment en étant pensionnaire à l'Académie de France. De cette époque datent quantité de dessins à la sanguine, exécutés en particulier à la villa d'Este, au milieu des jardins et des ruines : peut-être est-ce dans ces lieux très fréquentés par les artistes qu'il a saisi à l'aquarelle cette scène charmante.

During his youth Hubert Robert made several trips to Italy, where he spent time as a boarder at the Académie de France. Many of his red chalk drawings date from this period, notably those he made among the ruins in the gardens of the Villa d'Este, a place much frequented by artists. Perhaps it was there that he painted this charming watercolour.

PEINTURE FRANÇAISE
Hubert Robert (1733-1808)
Le Pont du Gard
The Pont du Gard
1787
Toile. H. 2,42 m ; L. 2,42 m

PEINTURE ET ARTS GRAPHIQUES

La découverte des ruines de Pompéi et d'Herculanum au XVIIIᵉ siècle a suscité partout en Europe une passion pour l'archéologie. La direction des Bâtiments, soucieuse d'exalter le patrimoine archéologique de la France, commanda à Hubert Robert quatre toiles sur ce thème pour les appartements de Louis XVI à Fontainebleau. Le célèbre aqueduc construit en 19 avant J.-C. sur le Gard fut l'un des motifs choisis par le peintre.

The discovery of the ruins of Pompeii and Herculaneum in the 18th century stimulated a great passion for archaeology throughout Europe. Keen to glorify the French national archaeological heritage, the Directorate of Buildings commissioned Hubert Robert to paint four pictures on this theme for Louis XVI's apartments in Fontainebleau. The famous aqueduct built across the river Gard in 19 BC was one of the painter's chosen subjects.

PEINTURE FRANÇAISE
Hubert Robert (1733-1808)
Vue imaginaire de la Grande Galerie du Louvre en ruine
Imaginary View of the Grande Galerie of the Louvre in Ruins
1796
Toile. H. 1,14 m ; L. 1,46 m

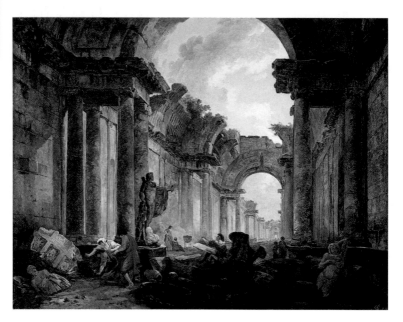

Chargé, peu de temps avant la Révolution, d'étudier l'éclairage de la Grande Galerie du Louvre, Hubert Robert multiplia les études et les descriptions imaginaires de la salle des antiques et de la galerie elle-même, qu'il a peinte deux fois, en projet et en ruine. Il applique ainsi à ce sujet un genre qu'il a traité auparavant, le paysage d'architecture, inspiré des Italiens qu'il admire, Piranèse et Pannini.

Shortly before the Revolution Hubert Robert was asked to study the lighting in the Louvre's Grande Galerie. He made many studies and imaginary descriptions of the hall of ancient art and of the gallery itself, which he painted twice, once in the course of restoration and once in ruins. This enabled him to depict it as an architectural landscape, a genre he had used before, inspired by the Italian painters he admired, Piranesi and Pannini.

PEINTURE FRANÇAISE
Élisabeth Vigée-Le Brun (1755-1842)
Hubert Robert, peintre
The Painter Hubert Robert
1788
Toile. H. 1,05 m ; L. 0,84 m

Peintre officiel de la reine Marie-Antoinette, Élisabeth Vigée-Le Brun a réalisé une trentaine de portraits de la souveraine. Elle eut aussi dans sa clientèle les dames de la cour, puis, pendant la Révolution, circula en Europe en vivant de son pinceau. Les portraits d'hommes, assez rares dans sa production, sont d'une force exceptionnelle et échappent au traitement convenu des figures féminines.

Élisabeth Vigée-Le Brun, official artist to Marie-Antoinette, produced about thirty portraits of the queen and also painted for other ladies at court. The Revolution obliged her to tour the palaces of Europe, living by her painting. Her rare portraits of men are particularly compelling and their treatment not as conventional as that of her portraits of women.

PEINTURE FRANÇAISE
Jean Joseph Bidauld (1758-1846)
Paysage d'Italie
Italian Landscape
1793
Toile. H. 1,33 m ; L. 1,44 m

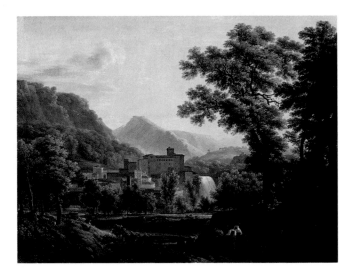

Après une formation en Provence et à Paris où il bénéficie des conseils de Joseph Vernet, Joseph Bidauld part pour l'Italie où il trouve véritablement son style. Après Pierre-Henri de Valenciennes, il est l'un des représentants majeurs du paysage néoclassique français.

After training in Provence and Paris, where Joseph Vernet advised him on his work, Joseph Bidauld went to Italy, where he found his own style. After Pierre-Henri de Valenciennes he is one of the major representatives of French Neoclassical landscape painting.

PEINTURE FRANÇAISE
Louis Léopold Boilly (1761-1845)
Réunion d'artistes dans l'atelier d'Isabey
Gathering of Artists in the Studio of Isabey
1798
Toile. H. 0,71 m ; L. 1,11 m

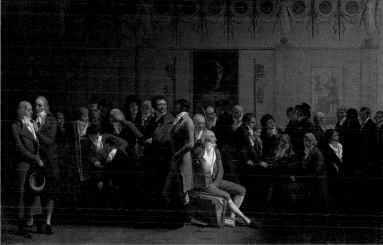

Peintre, graveur et lithographe, Boilly a choisi pour thèmes l'actualité et l'atmosphère contemporaine, qu'il a su saisir en notations rapides mais réalistes. Au cours de sa carrière prolifique, il exécuta plus de mille portraits, individuels ou collectifs, comme cette scène d'intérieur chez le peintre Isabey où sont réunis ses confrères. Ce tableau s'inscrit dans une série très réussie de chroniques d'ateliers.

Boilly was a painter, engraver and lithographer who preferred to work on contemporary themes which allowed him to convey events and atmosphere with speed and realism. During his prolific career he painted more than a thousand individual and group portraits, such as this scene showing his colleagues gathered in the studio of the painter Isabey. This painting is one of a very successful series set in artists' studios.

PEINTURE FRANÇAISE
François Gérard (1770-1837)
Psyché et l'Amour
Cupid and Psyche
1798
Toile. H. 1,86 m ; L. 1,32 m

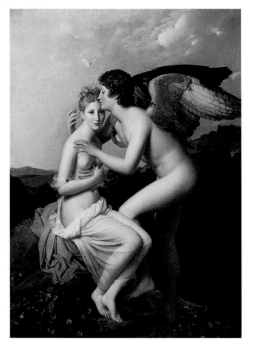

Enthousiasmé par le programme pictural du Serment des Horaces *(voir p. 351), François Gérard entra dans l'atelier de David, ce qui exalta en lui la recherche du Beau idéal et de la pureté. Son néoclassicisme se réduit hélas, dans ce tableau glacé, à une mièvrerie très symptomatique de son époque. La carrière de Gérard connaîtra son essor sous Napoléon grâce aux portraits de la famille impériale.*

François Gérard was inspired by the artistic ideas he saw in *The Oath of the Horatii* (see p. 351) and entered David's studio, where he was encouraged to pursue his search for ideal beauty and purity. Sadly, the Neoclassicism of this cold picture is reflected only in its preciousness, quite characteristic of its time. Gérard's career reached its peak under Napoleon, with his portraits of the imperial family.

PEINTURE FRANÇAISE
Pierre Narcisse Guérin (1774-1833)
Le Retour de Marcus Sextus
The Return of Marcus Sextus
1799
Toile. H. 2,17 m ; L. 2,43 m

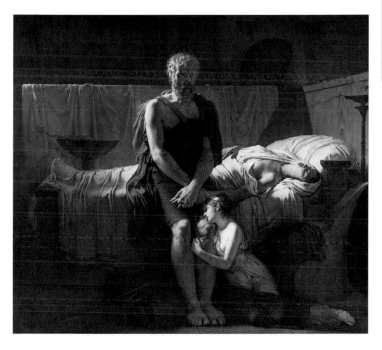

Peintre d'histoire, Guérin commença sa carrière par des tableaux inspirés de l'histoire romaine, qui nourrit alors les tenants du mouvement néoclassique. Marcus Sextus, Romain imaginaire, parvient à échapper aux proscriptions de Sylla, mais en rentrant chez lui trouve sa femme morte : ce thème fut interprété comme une allusion au retour des émigrés, provoquant l'enthousiasme du public.

Guérin began his career depicting scenes from Roman history, which was the main source of subject matter for the Neoclassicist painters of the time. Marcus Sextus was an imaginary Roman who managed to escape banishment by Sylla, but returned home to find his wife dead. This theme was interpreted as an allusion to the return of those who had fled the Revolution, and was very popular with the public.

PEINTURE FRANÇAISE
Jacques Louis David (1748-1825)
Les Sabines
The Sabine Women
1799
Toile. H. 3,85 m ; L. 5,22 m

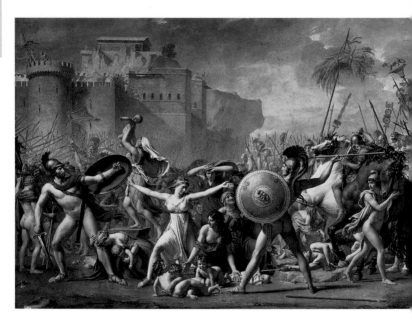

Dans le combat qui fait rage entre Sabins et Romains, les Sabines, épouses des Romains, s'interposent en montrant leurs enfants. Au centre Hermilie, femme de Romulus, tente d'interrompre le jet de la lance que son mari dirige vers son père. David a traité ce sujet avec ce qu'il appelait un "style grec", c'est-à-dire une composition en frise pour les personnages, qui sont par ailleurs nus, et un chromatisme réduit.

The Sabine women, wives of the Romans, try to intervene in the furious battle between Sabines and Romans, showing their children. In the centre Romulus' wife Hermilia is trying to prevent her husband hurling his lance at her father. David treated this subject in what he called the 'Greek style', arranging the figures, shown naked, in a frieze and using a limited range of colours.

PEINTURE FRANÇAISE
Jacques Louis David (1748-1825)
Madame Récamier
Madame Récamier
1800
Toile. H. 1,74 m ; L. 2,44 m

Les modèles peints par David, dans ses portraits très épurés, se détachent généralement sur un fond brossé très spécifique : c'est ainsi qu'apparaît Mme Récamier, allongée sur un meuble à l'antique. Magnifique dans sa sobriété, ce tableau ne fut jamais achevé : la jeune femme s'était lassée de la lenteur du peintre et avait commandé un autre portrait à François Gérard, élève de David. Le maître était furieux.

In David's very plain, uncluttered portraits his sitters are usually seen against a specific brushwork background. Here we see Madame Récamier reclining on a couch in the ancient style. This sober yet magnificent painting was never finished; the young woman tired of the painter's slow progress and commissioned another portrait from his pupil François Gérard. David was furious.

PEINTURE FRANÇAISE
Antoine Jean Gros, baron (1771-1835)
Bonaparte visitant les pestiférés de Jaffa (1799)
Bonaparte Visiting the Plague-stricken at Jaffa (1799)
1804
Toile. H. 5,23 m ; L. 7,15 m

Cette immense toile – qui annonce celles que Gros va consacrer sous l'Empire à l'épopée napoléonienne – exalte le courage et l'humanité de celui qui n'était alors que général. Bien qu'il s'agisse d'une œuvre de propagande, Gros invente un style qui réunit quelques-unes des composantes de la future peinture romantique : naturalisme puissant, couleurs fortes et passion pour l'Orient.

This enormous painting prefigures those Gros painted under the Empire depicting Napoleon's exploits. Here he celebrates the courage and humanity of the future ruler, who was still a general. Although this is a work of propaganda, Gros has invented a style which combines some of the elements of what was to become Romantic art, such as a powerful naturalism, strong colours and a passion for the Orient.

PEINTURE FRANÇAISE
Antoine Jean Gros, baron (1771-1835)
La Bataille d'Eylau
The Battle of Eylau
1808
Toile. H. 5,51 m ; L. 7,84 m

PEINTURE ET ARTS GRAPHIQUES

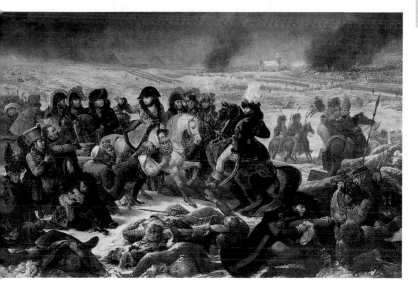

Le concours organisé en 1807 pour la représentation de la bataille d'Eylau fut remporté par Gros qui obtint un énorme succès avec cette toile. Elle figure Napoléon visitant le champ de bataille au lendemain du sanglant conflit qui l'opposa aux Russes : les vertus humanitaires de l'empereur sont puissamment suggérées par son visage pâle et bouleversé à la vue des blessés et des morts qui jonchent la neige.

The competition held in 1807 for the best depiction of the battle of Eylau was won by Gros, with this enormously successful picture. It shows Napoleon visiting the battlefield on the day after his bloody conflict with the Russians. The emperor's humanitarian qualities are powerfully suggested by his pallor and expression of distress at the sight of the dead and wounded lying in the snow.

PEINTURE FRANÇAISE
Pierre Paul Prud'hon (1758-1823)
Portrait de l'impératrice Joséphine
Portrait of the Empress Josephine
1805
Toile. H. 2,44 m ; L. 1,79 m

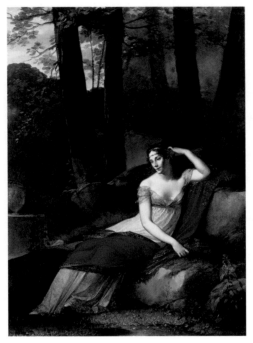

Veuve du général de Beauharnais, Joséphine épousa Napoléon Bonaparte qui fit d'elle une impératrice en 1804. Faute de donner un héritier à l'empereur, elle fut répudiée en 1809 et remplacée par Marie-Louise. Prud'hon la représente un an après le sacre, dans l'atmosphère mélancolique du parc de Malmaison : le peintre se souvient manifestement de Léonard de Vinci et de Corrège qu'il a étudiés en Italie.

Napoleon Bonaparte married Josephine, making her empress in 1804. Having failed to provide him with an heir, Josephine was repudiated in 1809 and replaced by Marie-Louise. Prud'hon painted her a year after her coronation, in the melancholic atmosphere of the grounds at Malmaison; the painter clearly remembers the chiaroscuro of Leonardo da Vinci and Correggio, whose work he had studied in Italy.

PEINTURE FRANÇAISE
Pierre Paul Prud'hon (1758-1823)
La Justice et la Vengeance divine poursuivant le Crime
Justice and Divine Retribution Pursuing Crime
1808
Toile. H. 2,44 m ; L. 2,94 m

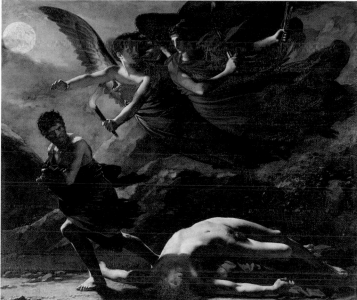

Dans un clair-obscur lunaire, deux figures allégoriques ailées pourchassent le criminel qui vient d'accomplir son forfait. Pierre Paul Prud'hon, protégé de la cour impériale, réalisa cette toile à la fois puissante et dramatique pour la salle d'assises du palais de Justice de Paris, en réponse à une commande du préfet de la Seine.

In a moonscape chiaroscuro, two winged allegorical figures chase the criminal who has just committed his evil deed. Pierre Paul Prud'hon was painter to the imperial court and created this powerful, dramatic work for the chamber of assizes at the Law Courts in Paris following a commission from the prefect of the Seine departement.

PEINTURE FRANÇAISE
Jacques Louis David (1748-1825)
Le Sacre de Napoléon Iᵉʳ, le 2 décembre 1804
The Coronation of Napoleon I, 2nd December 1804
1806-1807
Toilé. H. 6,20 m ; L. 9,79 m

Nommé premier peintre de l'empereur en 1804, David fut chargé d'immortaliser en quatre tableaux les fêtes du couronnement. Il n'en réalisa que deux, La Distribution des aigles *– aujourd'hui à Versailles – et ce* Sacre *immense. David parvient à une composition harmonieuse grâce à la répartition des groupes de personnages et un bel effet lumineux. Le peintre se serait inspiré du* Couronnement de Marie de Médicis *par Rubens.*

David was appointed official painter to the emperor in 1804 and was charged with immortalising the events of the coronation in four pictures. He painted only two, *The Distribution of the Eagles*, now in Versailles, and this immense coronation scene. The harmonious composition of the painting is achieved through the distribution of the groups of figures and the skilful recreation of lighting effects. The painter appears to have been inspired by Rubens' *Coronation of Marie de' Medici*.

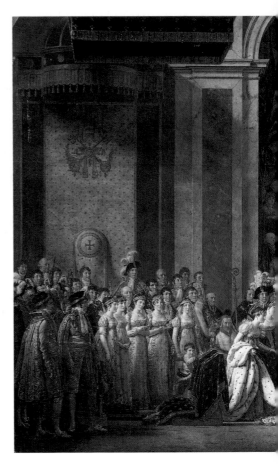

PEINTURE FRANÇAISE
Anne Louis Girodet de Roucy-Trioson (1767-1824)
Atala au tombeau
The Entombment of Atala
1808
Toile. H. 2,07 m ; L. 2,67 m

Le roman de Chateaubriand Atala, publié en 1801, censé se dérouler dans une tribu d'Amérique, met en scène une jeune chrétienne qui s'empoisonne par désespoir de ne pouvoir épouser celui qu'elle aime. À partir de ce thème Girodet crée une atmosphère mélancolique, exprimant une sensibilité préromantique bien éloignée de David, mais représentative de ce moment de la peinture néoclassique.

Chateaubriand's novel *Atala*, published in 1801, is set among a native American tribe. A young Christian woman poisons herself in despair because she cannot marry the man she loves. Girodet uses this theme to create a melancholic atmosphere, expressing a pre-Romantic sensibility far removed from David's work, but typical of this period in Neoclassical painting.

PEINTURE FRANÇAISE
Jean Auguste Dominique Ingres (1780-1867)
La Baigneuse, dite *Baigneuse Valpinçon*
Woman Bathing, *known as* The Valpinçon Bather
1808
Toile. H. 1,46 m ; L. 0,97 m

PEINTURE ET ARTS GRAPHIQUES

Grâce à son père Joseph, peintre lui-même, Ingres fut très tôt initié au dessin et à la musique – on sait l'importance qu'eut le violon dans sa vie. Après un passage dans l'atelier de David, il dut attendre, en raison de la situation politique, quelques années avant de partir pour Rome. De son époque romaine date une série de nus, dont cette Baigneuse. *Envoyée à Paris, elle fut saluée pour la finesse de son modelé et son éclairage subtil.*

Ingres received an early initiation into drawing and music – the importance of the violin in his life is well known – from his father Joseph, who was himself a painter. After spending time in David's studio, he had to wait some years before going to Rome due to the political situation. During this period he painted a series of nudes, including this bather. When it was sent to Paris the painting was praised for its delicate contours and subtle lighting.

PEINTURE FRANÇAISE
Jean Auguste Dominique Ingres (1780-1867)
La Grande Odalisque
The 'Grande Odalisque'
1814
Toile. H. 0,91 m ; L. 1,62 m

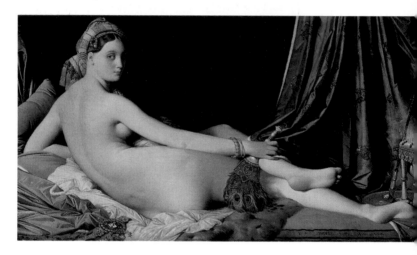

La longue courbe dessinée par le dos de cette Odalisque *constituait une véritable faute anatomique, selon les critiques, qui jugèrent que la jeune femme avait trois vertèbres de plus que le commun des mortels... S'il se souciait d'être au plus près du réel, Ingres estimait aussi la stylisation nécessaire : accentuer un caractère, parfois en dépit de la vraisemblance, était à ses yeux indispensable pour souligner la qualité expressive d'une forme.*

According to the critics, the long curve of the odalisque's back was quite wrong; they pronounced that the young woman must have three vertebrae more than everyone else. Although Ingres strove to portray reality as closely as possible, he also thought some stylisation was necessary. He regarded the accentuation of certain characteristics as indispensable, even if it meant a departure from nature, in order to emphasise the expressive quality of a form.

PEINTURE FRANÇAISE
Jean Auguste Dominique Ingres (1780-1867)
Monsieur Bertin
Monsieur Bertin
1832
Toile. H. 1,16 m ; L. 0,96 m

PEINTURE ET ARTS GRAPHIQUES

Journaliste, homme politique et homme d'affaires, Louis-François Bertin dirigeait l'important Journal des Débats, *défenseur de la bourgeoisie libérale après 1830. Magistralement portraituré par Ingres dans une pose très expressive, il est devenu le symbole même de cette classe triomphante, sûre de ses valeurs et de sa légitimité.*

Louis-François Bertin was a politician and businessman who ran the influential *Journal des Débats*, a daily news-paper which supported the liberal bourgeoisie after 1830. In this magnificent portrait by Ingres, with its expressive pose, he becomes the symbol of his class, in all its triumph, self-confidence and sense of its own legitimacy.

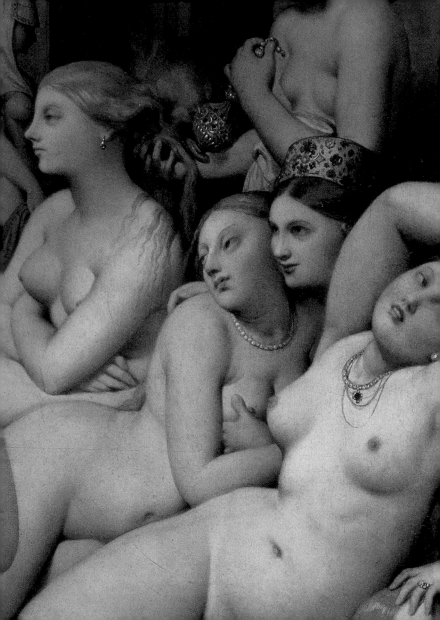

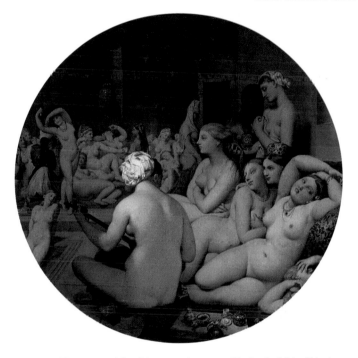

PEINTURE FRANÇAISE
Jean Auguste Dominique Ingres (1780-1867)
Le Bain turc
The Turkish Bath
1862
Toile sur bois. Diam. 1,08 m

PEINTURE ET ARTS GRAPHIQUES

Ingres a 82 ans quand il achève ce tableau, aboutissement de longues années de recherches sur le thème des baigneuses. À la sensualité des corps lascifs se mêle un parfum d'exotisme oriental, très en faveur à l'époque. Carré dans sa première version, ce tableau fut vendu au prince Napoléon en 1859, mais Ingres le reprit l'année suivante et lui donna ce format inhabituel. Le public le découvrit seulement au Salon de 1905 à l'occasion d'une rétrospective Ingres.

Ingres was 82 when he finished this picture, which was the outcome of many years' researching into the theme of bathers. The sensuality of these voluptuous bodies combines with a whiff of exoticism which was very popular at the time. The original version had a square format. It was bought by Napoleon III in 1859, but Ingres took it back the following year and gave it its unusual shape. The public did not see it until 1905 when the Salon held an Ingres retrospective.

PEINTURE FRANÇAISE
Jean Auguste Dominique Ingres (1780-1867)
Portrait de Louise Bertin
Portrait of Louise Bertin
1831
Mine de plomb. H. 0,30 m ; L. 0,23 m

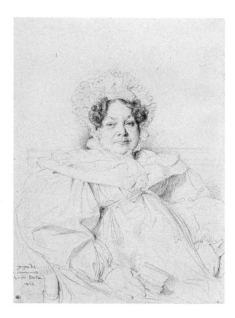

Ingres a laissé une quantité impression-nante de dessins : le musée de Mon-tauban, sa ville natale, en conserve plus de quatre mille, en majorité des études préparatoires pour ses compositions et ses portraits. Pour certains tableaux, plusieurs centaines d'études dessinées ont été nécessaires, parfois exécutées d'après des modèles vivants, dans une inlassable recherche du mouvement juste et de la vérité.

Ingres produced a huge quantity of drawings. Over four thousand are pre-served in the museum of his home town, Montauban, most being preparatory studies for compositions and portraits. Some pictures required several hundred drawings, sometimes from life, reflect-ing Ingres' constant striving to portray movement and truth with accuracy.

PEINTURE FRANÇAISE
Théodore Géricault (1791-1824)
Le Cuirassier blessé
The Wounded Cuirassier
1814
Toile. H. 3,58 m ; L. 2,94 m

PEINTURE ET ARTS GRAPHIQUES

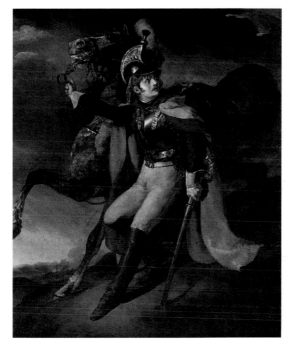

D'abord formé par Carle et Horace Vernet, puis par Guérin, Géricault s'est livré ensuite plusieurs années à un travail intense et solitaire. Sa passion d'enfance pour les chevaux, mais aussi les événements politiques le conduisent très naturellement à traiter des sujets militaires : ainsi ce Cuirassier qui tire son cheval hors du champ de bataille, blessé et mélancolique, sous un ciel orageux.

After studying under Carle and Horace Vernet then under Guérin, Géricault spent several years working intensively on his own. Contemporary political upheavals and the passion for horses he had had since childhood naturally led him to portray military subjects. Here the wounded, melancholy cavalry officer leads his horse from the battlefield beneath a stormy sky.

PEINTURE FRANÇAISE
Théodore Géricault (1791-1824)
Le Radeau de la Méduse
The Raft of the Medusa
1819
Toile. H. 4,91 m ; L. 7,16 m

Un fait divers dramatique survenu en 1816 a servi de sujet à cet immense tableau : la frégate La Méduse *disparut dans un naufrage avec ses passagers, hormis cent quarante-neuf qui s'entassèrent dans un radeau, mais dont quinze seulement survécurent. Géricault a traité le thème avec un réalisme plein de noirceur, multipliant les études d'après des mourants ou des cadavres. Cette toile est considérée comme le premier manifeste du romantisme.*

This huge painting depicts a dramatic event that took place in 1816. When the frigate *La Méduse* was wrecked and sank, a hundred and forty-nine passengers climbed on to a raft, but only fifteen survived. Géricault painted the scene with a very dark realism, after making many studies of the dying and dead. This painting is considered to be the first example of Romanticism.

PEINTURE FRANÇAISE
Théodore Géricault (1791-1824)
Le Derby d'Epsom
The Epsom Derby
1821
Toile. 0,92 m ; L. 1,22 m

PEINTURE ET ARTS GRAPHIQUES

Durant les dix-huit mois passés en Angleterre en 1820-1821, Géricault fit de nombreuses lithographies illustrant la vie quotidienne. Ce Derby trouve toutefois son inspiration dans une de ces sporting prints *anglaises alors à la mode où les chevaux sont souvent représentés dans l'attitude du galop volant. Les mouvements ne sont pas réalistes, ce que la photographie permettra de révéler plus tard.*

During the eighteen months he spent in England in 1820–21, Géricault produced a number of lithographs illustrating scenes from daily life. However, this painting of the Derby was inspired by a typical English sporting print showing horses flying along at a gallop. Though the movement of the horses is magnificent, it is unrealistic, as photography would later reveal.

PEINTURE FRANÇAISE
Théodore Géricault (1791-1824)
La Monomane du jeu
The Gambling Maniac
Vers 1822
Toile. H. 0,77 m ; L. 0,64 m

*Peu de temps avant sa mort préma-
turée – provoquée par une chute de
cheval mal soignée –, Géricault peint
une série de cinq portraits d'aliénés
exécutés à l'instigation d'un médecin
de ses amis. Le réalisme saisissant de
ces visages, leur exactitude scientifique
en font des œuvres exceptionnelles
dans l'histoire de la peinture.*

Shortly before his premature death
caused by poor treatment after a fall
from a horse, Géricault was asked by a
doctor friend to paint a series of five
portraits of the mentally ill. In their strik-
ing realism and scientific precision, these
are exceptional works in the history of
painting.

PEINTURE FRANÇAISE
Théodore Géricault (1791-1824)
Portrait de Mustapha
Portrait of Mustapha
Vers 1822-1824 (?)
Aquarelle. H. 0,30 m ; L. 0,22 m

PEINTURE ET ARTS GRAPHIQUES

Selon la tradition, le modèle serait Mustapha, le serviteur turc de Géricault qu'il a représenté à plusieurs reprises dans ses toiles. Le choix de ce sujet apparaît comme une étape essentielle du courant orientaliste du XIXᵉ siècle, tandis que sa gamme colorée annonce l'œuvre de Delacroix, plus jeune que Géricault et fervent admirateur de son aîné.

Tradition has it that the model for this picture was Géricault's Turkish servant, Mustapha, whom he portrayed several times in his paintings. The choice of subject reflects interest in orientalism, the 19th-century orientalist movement, while its range of colours prefigures the work of Delacroix, who keenly admired Géricault's work.

PEINTURE FRANÇAISE
Eugène Delacroix (1798-1863)
Scène des massacres de Scio
The Massacre at Chios
1824
Toile. H. 4,17 m ; L. 3,54 m

La guerre d'indépendance grecque a fortement mobilisé les esprits romantiques en Europe, et c'est un épisode dramatique que choisit d'illustrer Delacroix : le massacre par les Turcs des vingt mille habitants de l'île de Scio. "C'est le massacre de la peinture", ~urait dit Gros devant ce tableau. ~lgré les critiques, cette œuvre remar~~ ~e par sa liberté de forme et ses ~ fastueuses fut achetée par ~ue du Salon de 1824.

The Greek war of independence mobilised the European Romantics and Delacroix chose to depict one of its dramatic episodes, the massacre by the Turks of the twenty thousand inhabitants of the island of Chios. Gros supposedly said of this picture, 'It's the massacre of painting'. Despite its critical reception, this work, with its remarkable freedom of form and rich colours, was bought by the state after the Salon of 1824.

PEINTURE FRANÇAISE
Eugène Delacroix (1798-1863)
La Liberté guidant le peuple
Liberty Leading the People
1830
Toile. H. 2,60 m ; L. 3,25 m

PEINTURE ET ARTS GRAPHIQUES

Cette peinture fut inspirée à Delacroix par les journées de juillet 1830, les Trois Glorieuses, qui ont mis fin au règne de Charles X. "Si je n'ai pas vaincu pour la patrie, au moins peindrai-je pour elle", expliqua-t-il à son frère en commençant cette toile exaltée. Elle était aussi très subversive : après l'avoir achetée l'État préféra la conserver dans ses réserves pendant vingt-cinq ans.

Delacroix was inspired to paint this picture by the events of the three days known as Les 'Trois Glorieuses', which put an end to the reign of Charles X. 'I may not have fought victoriously for my country, but at least I shall paint for her,' he explained to his brother on starting the work. It was also highly subversive: after buying the painting, the state preferred to keep it in its reserve collection for twenty-five years.

PEINTURE FRANÇAISE
Eugène Delacroix (1798-1863)
La Mort de Sardanapale
The Death of Sardanapalus
1827
Toile. H. 3,42 m ; L. 4,96 m

Selon un récit légendaire repris dans une tragédie de Byron, le roi assyrien Sardanapale aurait fait massacrer ses femmes et ses proches et incendier ses trésors plutôt que de se rendre. Sur cette rêverie orientale, Delacroix a développé une puissante composition qui doit beaucoup à Rubens, avec son chromatisme où le rouge le dispute à l'or. L'œuvre fut mal reçue par les critiques, encore attachés à la tradition néoclassique.

According to a legend recounted in one of Byron's tragic dramas, the Assyrian king Sardanapalus had his wives and the rest of his family killed and his treasures burned, rather than surrender. Delacroix used this exotic tale as the basis for a powerful composition owing a great deal to Rubens, with a colour scheme dominated by reds and golds. The work was not well received by the critics, who still favoured the Neoclassical tradition.

PEINTURE FRANÇAISE
Eugène Delacroix (1798-1863)
Carnet du Maroc
Moroccan sketchbook
1832
Album. H. 10,5 cm ; L. 9,8 cm

En 1832, Delacroix accompagne son ami le comte de Mornay dans une mission diplomatique auprès du sultan du Maroc : durant les six mois de ce séjour, il remplit sept carnets de croquis et de notes, dont trois sont conservés au Louvre. Il laisse ainsi au jour le jour les traces vivantes de ses émotions et de son enthousiasme d'artiste.

In 1832 Delacroix accompanied his friend the comte de Mornay on a diplomatic mission to meet the sultan of Morocco. During the six-month trip he filled seven books with sketches and notes, three of which are preserved in the Louvre, providing a lively day-to-day account of his feelings and artistic preoccupations.

PEINTURE FRANÇAISE
Eugène Delacroix (1798-1863)
Les Femmes d'Alger
Women of Algiers
1834
Toile. H. 1,80 m ; L. 2,29 m

PEINTURE ET ARTS GRAPHIQUES

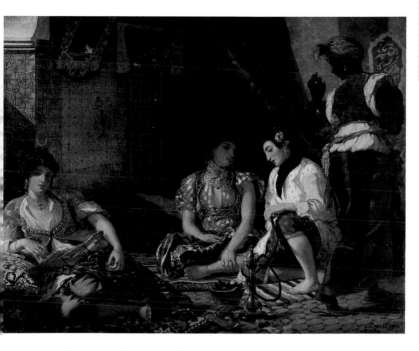

Le voyage au Maroc, complété par des annotations en Espagne et en Algérie, alimente l'inspiration de Delacroix dès son retour et jusqu'à la fin de sa vie. Aux toiles lyriques de ses débuts se substituent alors des compositions plus sereines, comme ces Femmes d'Alger *dans leur intérieur, ou la* Noce juive dans le Maroc, *également au Louvre.*

Delacroix's travels in Morocco, Spain and Algeria inspired him for the rest of his life. The lyrical works of his early years were followed by more serene compositions such as this one, showing women in their home, or the *Jewish Wedding in Morocco*, also in the Louvre.

PEINTURE FRANÇAISE
Paul Delaroche (1797-1856)
Les Enfants d'Édouard
The Children of Edward
1830
Toile. H. 1,81 m ; L. 2,15 m

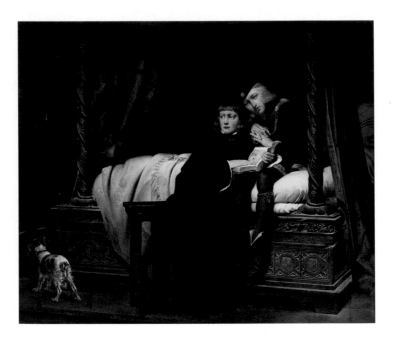

La redécouverte par les romantiques de la culture médiévale a suscité de nombreuses œuvres littéraires et inspiré également les peintres, qui ont illustré des épisodes historiques de façon parfois très fantaisiste. Paul Delaroche applique ici le style "troubadour" à un événement de l'histoire d'Angleterre : l'enfermement des enfants d'Édouard IV dans la tour de Londres en 1483.

The Romantics' rediscovery of medieval culture inspired both writers and painters to depict historical subjects, sometimes in a highly fantasised way. Here Paul Delaroche uses the 'troubadour' style to portray an event from English history: the imprisonment of the children of Edward IV in the Tower of London in 1483.

PEINTURE FRANÇAISE
Hippolyte Flandrin (1809-1864)
Jeune Homme au bord de la mer
Young Man by the Sea
1837
Toile. H. 0,98 m ; L. 1,24 m

PEINTURE ET ARTS GRAPHIQUES

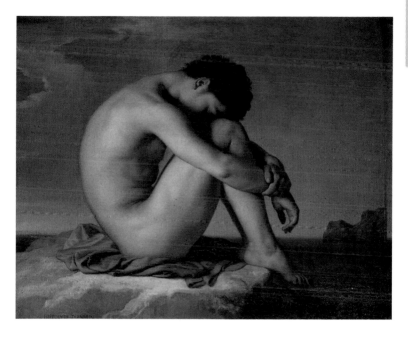

Hippolyte Flandrin comptait parmi les élèves préférés d'Ingres, et fut l'un des plus ardents défenseurs des théories du maître. Sa carrière s'est essentiellement partagée entre les décorations d'églises anciennes et modernes, et un genre tout différent : les portraits, dont le Louvre possède quelques exemples. La facture lisse de ce jeune homme assis révèle clairement une influence ingresque.

Hippolyte Flandrin was one of Ingres' favourite pupils and one of the most ardent advocates of his master's theories. He divided his time between decorations for old and modern churches and the very different genre of portraiture. The Louvre has several examples of his portraits, including this seated young man. The painting's smooth technique clearly shows the influence of Ingres.

PEINTURE FRANÇAISE
Théodore Chassériau (1819-1856)
La Toilette d'Esther
The Toilette of Esther
1841
Toile. H. 0,45 m ; L. 0,35 m

Le très précoce Chassériau – il exposa six toiles au Salon dès l'âge de dix-sept ans – fut formé par Ingres qui comprit très vite ses qualités exceptionnelles. Ce n'est pourtant pas à la manière du maître que Chassériau s'exprime par la suite : son tempérament ardent, son goût pour la couleur et ses voyages en Orient vont déterminer une œuvre qui n'est pas sans parenté avec celle de Delacroix.

Chassériau was a young prodigy who exhibited six paintings at the Salon at the age of seventeen. He was trained by Ingres, who soon realised how talented he was. Chassériau did not paint in the manner of his master, however. His work, which is not unlike that of Delacroix, reflects his fiery temperament, love of colour and travels in the Middle East.

PEINTURE FRANÇAISE
Théodore Rousseau (1812-1867)
Groupe de chênes, Apremont
Group of Oaks at Apremont
1852
Toile. H. 0,63 m ; H. 1,00 m

*Peu attiré par l'enseignement acadé-
mique, Théodore Rousseau se forme
essentiellement par l'étude des maîtres
anciens tout en s'intéressant à ses
contemporains anglais. En 1848, il se
fixe à Barbizon, dans les environs de
Paris, où travaille en plein air une colo-
nie d'artistes : c'est dans cette région
qu'il peint ce* Groupe de chênes. *Il de-
viendra une sorte de maître à penser de
l' "école de Barbizon" qui prépare le ter-
rain à l'impressionnisme.*

Théodore Rousseau was not attracted
to the teaching of the Academy, prefer-
ring to study the old masters and the
work of his English contemporaries.
In 1848 he moved to Barbizon outside
Paris, where a group of artists were
working in the open air. It was here that
he painted this group of oak trees. He
became a kind of philosophical leader
of the 'Barbizon school', which paved
the way for Impressionism.

PEINTURE FRANÇAISE
Charles François Daubigny (1817-1878)
Un coin de Normandie
A Corner of Normandy
Vers 1860 (?)
Toile. H. 0,26 m ; L. 0,45 m

Pour Daubigny comme pour les peintres de Barbizon qu'il a fréquentés, la nature ne se limite pas à un simple motif : elle est aussi l'expression du temps qui passe. Travaillant en plein air, notamment à Auvers-sur-Oise, Daubigny tente de restituer la fugacité des phénomènes naturels à travers son élément le plus éphémère : la lumière. Il éclaircit sa palette, divise sa touche, autant de procédés que vont utiliser les impressionnistes par la suite.

Like his friends the Barbizon painters, Daubigny did not consider nature as a motif alone. For him nature also expressed the passing of time. He worked in the open, particularly in Auvers-sur-Oise, trying to capture the fleeting quality of natural phenomena through the most ephemeral of them all, light. He used paler colours and lighter strokes, techniques used later by the Impressionists.

PEINTURE FRANÇAISE
Jean-Baptiste Camille Corot (1796-1875)
Volterra, le municipe
Volterra
1834
Toile. H. 0,70 m ; L. 0, 94 m

Avec près de cent cinquante tableaux, le Louvre abrite une exceptionnelle collection de Corot : on y trouve ses œuvres italiennes, baignées d'une lumière dorée, comme ses tableaux d'Île-de-France aux gris subtils. Mais ces paysages n'ont pas été les seuls à inspirer Corot, qui voyagea à travers de nombreuses régions de France, en Suisse, aux Pays-Bas, en Angleterre, cherchant sans relâche les secrets de la lumière.

The Louvre has an exceptional collection of Corot's work consisting of nearly a hundred and fifty paintings. It includes his Italian canvases, bathed in golden light, and his pictures of the Île-de-France, with their subtle greys. However, these were not the only landscapes to inspire Corot, who travelled to many regions in France, Switzerland, the Netherlands and England in a constant search of the secrets of light.

PEINTURE FRANÇAISE
Jean-Baptiste Camille Corot (1796-1875)
Souvenir de Mortefontaine
Souvenir of Mortefontaine
1864
Toile. H. 0,65 m ; L. 0,89 m

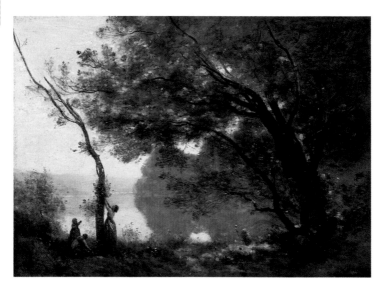

La forêt d'Ermenonville et ses environs, dans l'Oise, ont fourni de nombreux motifs à Corot, dont ce très célèbre Souvenir de Mortefontaine. *Le peintre atteint ici la plénitude de sa vision poétique de la nature. La surface miroitante du lac à travers la brume légère, la lumière qui poudre le paysage, l'atmosphère de paix heureuse qui en émane concourent à la réussite de ce tableau exemplaire.*

The area in and around the forest of Ermenonville provided Corot with a number of subjects, including this very famous *Souvenir of Mortefontaine*. Here the painter's poetic vision of nature reaches its fullest expression. The gleaming surface of the lake visible through the thin mist, the play of light over the landscape and the happy, peaceful atmosphere of this painting make it a true masterpiece.

PEINTURE FRANÇAISE
Jean-Baptiste Camille Corot (1796-1875)
La Femme en bleu
The Woman in Blue
1874
Toile. H. 0,80 m ; L. 0,50 m

PEINTURE ET ARTS GRAPHIQUES

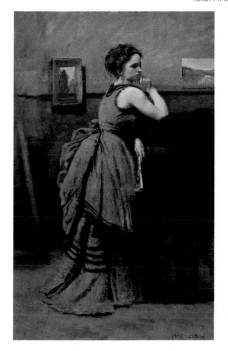

L'importante part de son œuvre consacrée au paysage fait oublier que Corot s'est toujours intéressé à la figure. Il peignit des nus, des portraits d'Italiennes, ceux de ses proches, multipliant les études à la fin de sa carrière. Cette Femme en bleu *mélancolique, qui s'impose par sa force et sa simplicité, compte parmi les dernières et resta inconnue du vivant de Corot.*

Because the major part of his work consists of landscapes, it tends to be forgotten that Corot had always been interested in figures. He painted nudes, portraits of Italian women and his own family and friends, and did a great number of studies towards the end of his career, including this melancholic *Woman in Blue*. This impressively simple and powerful painting was unknown during Corot's lifetime.

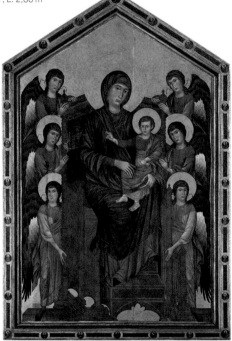

PEINTURE ITALIENNE
Cenni di Pepi, dit Cimabue (v. 1240-apr. 1302)
La Vierge et l'Enfant en majesté entourés d'anges (Maestà)
Virgin and Child Enthroned, Surrounded by Angels (Maestà)
Vers 1270 (?)
Bois. H. 4,27 m ; L. 2,80 m

Cette œuvre fut exécutée pour l'église San Francesco de Pise, d'où on la transporta en 1813 au musée Napoléon. Cimabue fait partie, avec Duccio et Giotto, de la génération de peintres toscans qui va élaborer le langage pictural nouveau de l'Occident. Cette pala conserve une partie des formules byzantines, mais les draperies et la modulation des volumes annoncent une autre ambition.

This work was painted for the church of San Francesco in Pisa, but was removed in 1813 and taken to the Napoleon Museum. Cimabue, Duccio and Giotto all belonged to the generation of Tuscan painters which developed the new pictorial language of western painting. This *pala* retains some Byzantine conventions, but the draperies and the portrayal of three-dimensional shapes herald new objectives.

PEINTURE ITALIENNE
Giotto di Bondone (v. 1267-1337)
Saint François d'Assise recevant les stigmates
Saint Francis of Assisi Receiving the Stigmata
Vers 1295-1300 (?)
Bois. H. 3,13 m ; L. 1,63 m

PEINTURE ET ARTS GRAPHIQUES

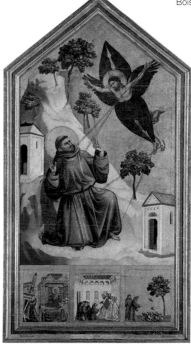

Giotto reprend ici certaines de ses compositions peintes à fresque sur les murs de la basilique d'Assise, illustrant divers épisodes de la vie de saint François. Ces quatre scènes constituent une sorte de raccourci de ses inventions picturales : les figures sont en effet disposées de façon à suggérer la profondeur, tandis que le peintre les charge d'une expressivité toute nouvelle.

In this work Giotto reworked some of the compositions illustrating various episodes from the life of Saint Francis that he had painted as frescos on the walls of the basilica of Assisi. These four scenes encapsulate the new techniques he was using: the figures are arranged to suggest depth and the painter has given them an entirely new expressiveness.

PEINTURE ITALIENNE
Simone Martini (v. 1284-1344)
Le Portement de croix
The Road to Calvary
Avant 1340
Bois. H. 0,28 m ; L. 1,16 m

Simone Martini aurait peint ce Porte-
ment de croix – *élément d'un polyp-
tyque aujourd'hui démantelé – avant
1340, date à laquelle il arrive, pense-
t-on, à la cour des papes d'Avignon.
Le peintre siennois y exprime son
remarquable talent narratif, servi par un
chromatisme raffiné et une élégance
graphique qui font de lui un des plus
brillants représentants de la peinture
gothique italienne.*

This panel from a polyptych – now
dismantled – is thought to have been
painted by Simone Martini before his
move from Siena to the papal court in
Avignon in 1340. It was here that he
revealed his talent for narrative,
combined with subtle use of colour and
a graphic elegance which made him
one of the most brilliant representatives
of Italian Gothic painting.

PEINTURE ITALIENNE
Maître de San Francesco (actif en Ombrie dans la 2^e moitié du XIII^e siècle)
Croix peinte
Painted cross
Vers 1260
Bois. H. 0,86 m ; L. 0,73 m

PEINTURE ET ARTS GRAPHIQUES

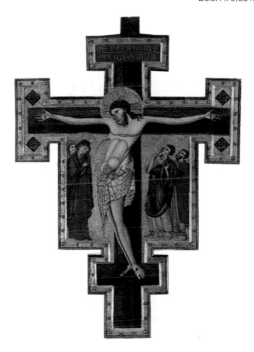

La plupart des œuvres de cet artiste anonyme se trouvent à Pérouse et Assise, ce qui laisse supposer qu'il était originaire de l'une ou l'autre de ces villes. Dans ce crucifix apparaît clairement l'inspiration personnelle du maître, qui échappe aux formules figées du répertoire byzantin en introduisant une sorte d'expressionnisme dans l'attitude des personnages.

Most of this anonymous artist's works are in Perugia and Assisi, which suggests that he came from one of these towns. The painter's personal inspiration can clearly be seen in this crucifix, in which expression is introduced into the figures' poses, thereby escaping the rigid formulations of the Byzantine tradition.

PEINTURE ITALIENNE
Pietro da Rimini (actif à Rimini dans la Iʳᵉ moitié du XIVᵉ siècle)
La Déposition de croix
Deposition
Vers 1330-1340
Bois. H. 0,43 m ; L. 0,35 m

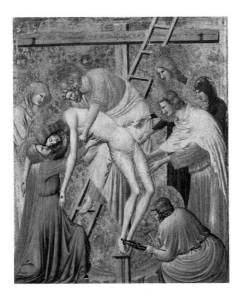

Cet artiste est sans doute l'une des personnalités les plus fortes et les plus influentes de la seconde génération de peintres de l'école de Rimini. La richesse de coloris, la luminosité de cette Déposition *et l'intensité dramatique qui en émane la hausse au rang de chef-d'œuvre.*

This artist was almost certainly one of the strongest and most influential second-generation painters of the Rimini school. The rich colours, quality of light and dramatic intensity of this Deposition make it a true masterpiece.

PEINTURE ITALIENNE
Gentile da Fabriano (v. 1370-1427)
La Présentation au temple
The Presentation in the Temple
1423
Bois. H. 0,26 m ; L. 0,66 m

PEINTURE ET ARTS GRAPHIQUES

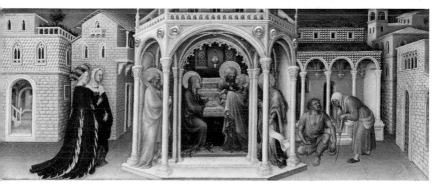

Ce petit panneau lumineux constitue un élément de la prédelle de l'œuvre la plus fameuse du maître, une Adoration des mages *peinte sur la commande de Palla Strozzi, le Florentin sans doute le plus riche de son époque. La finesse d'exécution en est remarquable, au point que l'on peut percevoir jusqu'aux nuances d'épiderme de chacun des personnages.*

This little panel bathed in light is a panel from the predella of the painter's most famous work, *The Adoration of the Magi*, commissioned by Palla Strozzi, who was probably the richest man in Florence at the time. The painting is remarkably detailed, to the extent of subtle gradations of skin colouring.

PEINTURE ITALIENNE
Antonio Pisano, dit Pisanello (av. 1395-1455 ?)
Portrait présumé de Ginevra d'Este
Portrait, thought to be of Ginevra d'Este
Vers 1436-1438 (?)
Bois. H. 0,43 m ; L. 0,30 m

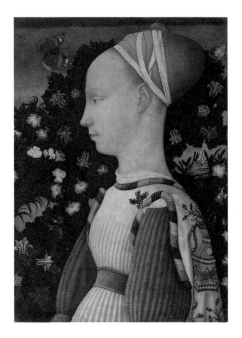

Sur un fond parsemé de fleurs et de papillons se détache comme une médaille le profil pur et ferme de la jeune fille. L'une des caractéristiques de Pisanello, très recherché en son temps, est de juxtaposer une réalité précise à un univers onirique, comme l'est ce symbolique champ de fleurs qui évoque la jeunesse et le printemps.

The pure, strong profile of this young woman stands out against a background dotted with flowers and butterflies. The juxtaposition of precisely portrayed reality and a dreamlike vision, such as this symbolic field of flowers suggestive of youth and spring, was typical of Pisanello, an artist who was much sought after in his day.

PEINTURE ITALIENNE
Stefano di Giovanni, dit Sassetta (1392 ?-1450)
La Vierge et l'Enfant entourés d'anges
Virgin and Child Surrounded by Angels
1437-1444
Bois. H. 2,07 m ; L. 1,18 m

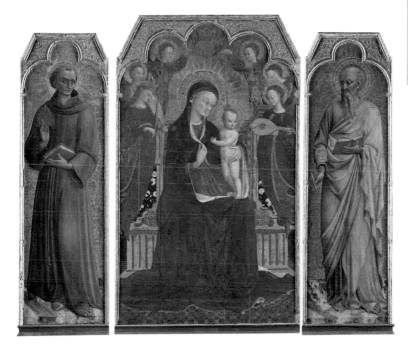

C'est en 1437 que fut commandé à Sassetta un grand retable pour l'église San Francesco de Borgo San Sepolcro – sans doute son chef-d'œuvre –, dont le Louvre possède deux éléments : cette *Vierge à l'Enfant ainsi qu'un panneau de la prédelle. L'histoire de l'art s'accorde à considérer que Sassetta a incarné un tournant décisif entre la culture médiévale, finissante mais glorieuse, et l'univers de la Renaissance.*

In 1437 Sassetta was commissioned to paint a large altarpiece for the church of San Francesco in Borgo San Sepolcro. The Louvre has two elements from what was undoubtedly the painter's masterpiece, this Virgin and Child and a panel from the predella. Art historians agree that Sassetta's work marks a major turning point between the last, glorious days of medieval culture and the world of the Renaissance.

PEINTURE ITALIENNE
Fra Angelico (v. 1400 ?-1455)
Le Couronnement de la Vierge
Coronation of the Virgin
Vers 1430-1435
Bois. H. 2,95 m ; L. 2,06 m

En même temps que la glorification de la Vierge, cette œuvre célèbre la vie de saint Dominique – fondateur de l'ordre auquel appartenait Fra Angelico – à travers divers épisodes illustrés dans la prédelle. Grand novateur, le peintre y témoigne de sa science de la perspective en plaçant savamment les personnages dans l'espace, quoique les coloris et l'utilisation de l'or relèvent d'une sensibilité encore médiévale.

This work celebrates both the glorification of the Virgin and the life of Saint Dominic, who founded the order to which Fra Angelico belonged. Several episodes from the saint's life are illustrated in the predella. Fra Angelico was a great innovator, and demonstrates his knowledge of perspective here by the careful arrangement of his figures in the space, although the colours and use of gold reflect a medieval sensibility.

PEINTURE ITALIENNE
Fra Angelico (v. 1400 ?-1455)
Le Martyre de saint Côme et saint Damien
The Martyrdom of Saint Cosmos and Saint Damian.
Vers 1440 (?)
Bois. H. 0,37 m ; L. 0,46 m

Entre 1430 et 1445, les recherches de Fra Angelico atteignent leur aboutissement magistral dans des œuvres comme le retable commandé par Laurent de Médicis pour l'église du couvent de San Marco, d'où provient cet élément de prédelle. Il figure le dernier épisode de la vie des saints Côme et Damien, dont le culte a été diffusé par la Légende dorée *de Jacques de Voragine, publiée en France au XIIIe siècle.*

Between 1430 and 1445 Fra Angelico put his researches to masterly effect in works such as the altarpiece commissioned by Lorenzo de' Medici for the church of the convent of San Marco. This painting was a panel in the altarpiece's predella. It shows the last episode in the lives of Saint Cosmos and Saint Damian, whose cult was spread by Jacques de Voragine's *Golden Legend*, published in France in the 13th century.

PEINTURE ITALIENNE
Filippo Lippi (v. 1406/1407-1469)
La Vierge et l'Enfant entourés d'anges, de saint Frediano et saint Augustin
Virgin and Child Surrounded by Angels, with Saint Frediano and Saint Augustine
Vers 1437-1438
Bois. H. 2,08 m ; L. 2,44 m

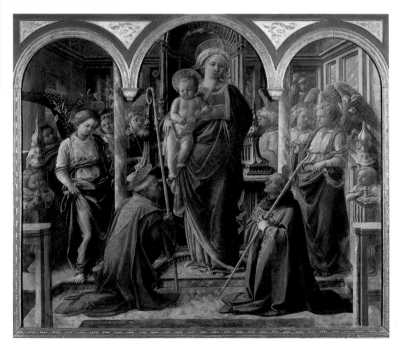

Figure majeure de la Renaissance florentine, Filippo Lippi commença par être moine au couvent del Carmine, qu'il quitta pour mener une vie aventureuse : l'une des péripéties de sa vie fut de séduire une religieuse dont il eut un fils, Filippino, qui deviendra peintre à son tour. Dans ce retable commandé par les Barbadori apparaît l'influence de Fra Angelico, mais Lippi y ajoute une atmosphère plus terrestre conforme à son tempérament.

Filippo Lippi was a major figure in the Florentine Renaissance. He abandoned his early existence as a monk in the Carmine convent for a life of adventure. He seduced a nun, by whom he had a child, Filippino, who later also became a painter. This altarpiece commissioned by the Barbadori shows the influence of Fra Angelico, but Lippi has given the work a more earthly feel in tune with his own temperament.

PEINTURE ITALIENNE
Piero della Francesca (1422 ?-1492)
Sigismond Malatesta
Sigismondo Malatesta
Vers 1451
Bois. H. 0,44 m ; L. 0,34 m

PEINTURE ET ARTS GRAPHIQUES

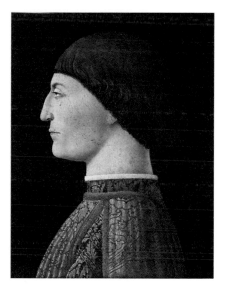

Ce portrait est le seul tableau conservé en France de Piero della Francesca, qui fut le plus grand peintre italien du Quattrocento et le premier à appliquer la perspective géométrique à la peinture. On retrouve le modèle, le plus célèbre condottiere de l'époque, dans la fresque que Piero della Francesca peignit peu de temps après au Tempio Malatestiano de Rimini.

This portrait is the only work in a French collection by Piero della Francesca, who was the greatest Italian painter of the Quattrocento and the first to apply geometrical perspective to painting. His model here was the most famous condottiere of the time, who also appears in the fresco painted shortly afterwards by the same artist at the Malatesta Chapel in Rimini.

PEINTURE ITALIENNE
Paolo Uccello (1397-1475)
Bataille de San Romano
The Battle of San Romano
Vers 1450-1456
Bois. H. 1,80 m ; L. 3,16 m

Ce tableau décorait, avec deux autres peintures de même format – aujourd'hui à Florence et à Londres – une salle du palais de Côme de Médicis à Florence. L'ensemble commémore une bataille gagnée par les Florentins sur les Siennois en 1432. Cette magnifique composition est rythmée par les lignes géométriques des lances, tandis que les costumes luxuriants témoignent du génie de coloriste d'Uccello.

This painting and two others of the same shape – now in Florence and London – originally decorated a room in the palace of Cosimo de' Medici in Florence. Together they commemorated a battle of 1432 in which Florence defeated Siena. This magnificent composition is structured by the geometrical lines of the lances, while the splendid costumes reflect Uccello's genius as a colourist.

PEINTURE ITALIENNE
Andrea Mantegna (1431-1506)
Saint Sébastien
Saint Sebastian
Vers 1480
Toile. H. 2,55 m ; L. 1,40 m

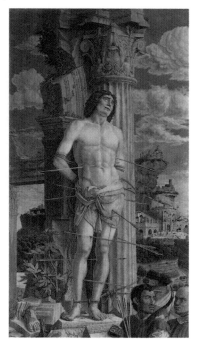

Fasciné par l'archéologie gréco-romaine, Mantegna a créé un style nouveau, introduisant dans ses œuvres un étonnant montage de fragments antiques. Avant d'être acheté par le Louvre, ce tableau se trouvait dans l'église d'une petite ville d'Auvergne : il y fut sans doute apporté lors du mariage de Gilbert de Bourbon-Montpensier avec la fille de Frédéric, marquis de Mantoue, et commanditaire de Mantegna.

Mantegna, who was fascinated by Greco-Roman archaeology, created a new style, introducing an extraordinary montage of ancient fragments into some of his works. Before this painting was bought by the Louvre it was in the church of a small town in Auvergne, probably taken there when Gilbert de Bourbon-Montpensier married the daughter of Mantegna's patron, Frederico, marquis of Mantua.

PEINTURF ITALIENNE
Andrea Mantegna (1431-1506)
Le Calvaire
Calvary
Entre 1457 et 1460
Bois. H. 0,76 m ; L. 0,96 m

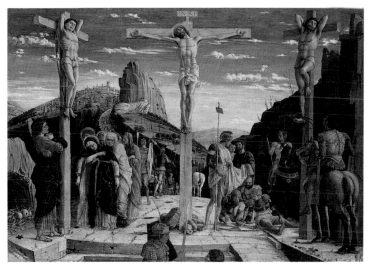

Ce Calvaire *constitue la partie centrale de la prédelle d'un retable destiné au maître-autel de l'église San Zeno de Vérone. Toute l'étrangeté de ce tableau, étonnante recréation de l'Antiquité classique, provient du traitement minéral du Golgotha et de la finesse d'exécution des détails.*

This *Calvary* was the central part of the predella of an altarpiece painted for the main altar in the church of San Zeno in Verona. The strangeness of this painting, with its extraordinary recreation of classical antiquity, derives from the hard, stony portrayal of Golgotha and its very fine detail.

PEINTURE ITALIENNE
Andrea Mantegna (1431-1506)
Le Jugement de Salomon
The Judgement of Solomon
Vers 1490-1500
Tempera sur toile. H. 0,46 m ; L. 0,37 m

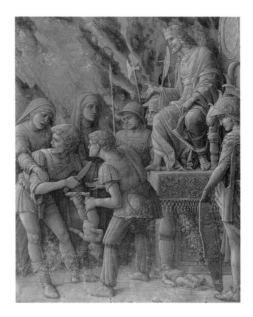

Peintre officiel à la cour de Mantoue, Mantegna fut aussi sculpteur et graveur. Comparable à un bas-relief antique, cette grisaille révèle la passion de l'artiste pour l'archéologie et témoigne de son utilisation rigoureuse de la perspective.

As well as being the official painter of the court of Mantua, Mantegna was also a sculptor and engraver. This grisaille work, which resembles an ancient bas-relief, reflects the artist's passion for archaeology and demonstrates his rigorous use of perspective.

Antonio Pollaiuolo (1431/1432-1498)
Combat d'hommes nus
Battling Nudes
Vers 1470-1475
Burin. H. 0,40 m ; L. 0,60 m

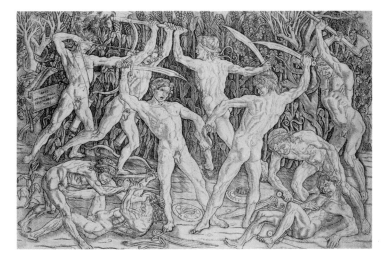

Le sujet de cette gravure n'est pas clairement défini, et peut-être n'est-il qu'un prétexte à mettre en scène des corps nus, traités de façon sculpturale. Cette planche est l'une des plus grandes que l'on connaisse datant du XVᵉ siècle, et la seule signée du Florentin Antonio Pollaiuolo, qui fut graveur, orfèvre mais aussi peintre et sculpteur.

The subject of this engraving is not clearly defined and may simply be a pretext for portraying naked bodies in a sculptural manner. This plate is one of the largest known from the 15th century and the only one bearing the signature of the Florentine artist Antonio Pollaiuolo, who was a painter and sculptor as well as an engraver and goldsmith.

PEINTURE ITALIENNE
Antonello da Messina (v. 1430-1479)
Portrait d'homme, dit *Le Condottiere*
Portrait of a Man, *known as* The Condottiere
1475
Bois. H. 0,36 m ; L. 0,30 m

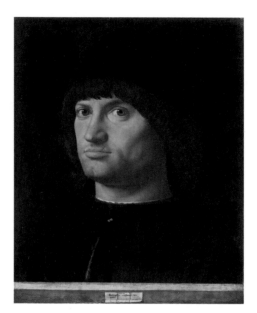

L'expression énergique de cet inconnu qui porte une cicatrice sur la lèvre supérieure lui a valu d'être appelé Le Condottiere, *nom qui désignait les chefs d'armées mercenaires italiens au* xvᵉ *siècle. Ouvert aux influences des peintres flamands, Antonello da Messina parvient à une magnifique synthèse entre le réalisme des peintres du Nord et la technique fluide des Vénitiens.*

The forceful expression of this unknown man with a scar on his upper lip has earned him the name *The Condottiere*, the term for the head of an Italian mercenary army in the 15th century. Antonello da Messina was influenced by the Flemish painters and achieved a magnificent synthesis of the realism of the Northern painters and the fluid technique of the Venetians.

PEINTURE ITALIENNE
Antonello da Messina (v. 1430-1479)
Le Christ à la colonne
Christ at the Column
Vers 1476
Bois. H. 0,30 m ; L. 0,21 m

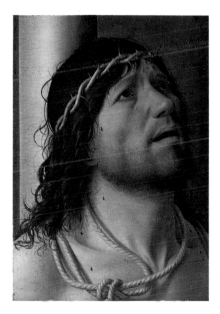

La collection de peinture italienne du Louvre s'est enrichie récemment de l'acquisition de ce Christ *dont l'exécution est contemporaine du* Condottiere *(voir p. précédente). Antonello se trouve alors à Venise, où on l'admire comme son Italie méridionale d'origine n'a jamais su le faire. Ce petit tableau offre une vision poignante et lyrique de la souffrance, qui restitue à la Crucifixion toute sa dimension humaine.*

The Louvre's collection of Italian painting was recently enriched by the acquisition of this image of Christ, painted at the same time as *The Condottiere* (see proceding page). Antonello was then in Venice, where he was admired as was never the case in his native southern Italy. This small picture offers a poignant, lyrical vision of suffering, expressing the human dimension of the Crucifixion story.

PEINTURE ITALIENNE
Cosme Tura (connu à Ferrare de 1431 à 1495)
Pietà
Pietà
Vers 1480
Bois. H. 1,32 m ; L. 2,68 m

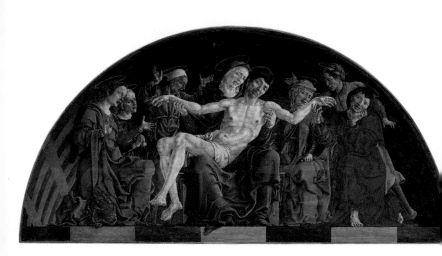

Le format de cette Pietà *s'explique par
sa destination d'origine puisqu'elle
occupait la lunette supérieure d'un
polyptyque commandé par la famille
ferraraise des Roverella. Peintre à la
cour de Ferrare, Tura a réalisé de nom-
breux travaux décoratifs, des portraits
et des œuvres religieuses où le senti-
ment dramatique s'exprime par des
coloris sombres et un graphisme à la
fois dur et délicat.*

This painting owes its semicircular
shape to the fact that it originally occu-
pied the upper lunette of a polyptych
commissioned by the Roverella family of
Ferrara. Tura was painter to the court
of Ferrara and produced a number of
decorative works, portraits and religious
paintings, in which the sense of drama
is conveyed through the use of dark
colours and a hard, yet delicate style
of drawing.

PEINTURE ITALIENNE
Sandro di Mariano Filipepi, dit Botticelli (1445-1510)
Vénus et les Grâces offrant des présents à une jeune fille
Venus and the Three Graces Offering Gifts to a Young Girl
Vers 1483
Fresque. H. 2,11 m ; L. 2,83 m

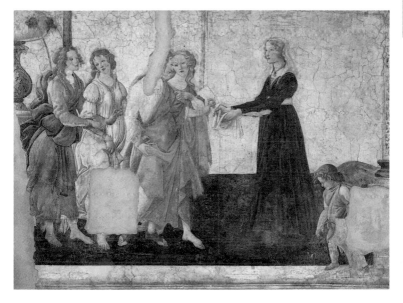

Peu de temps après son très célèbre
Printemps, *Botticelli réalise cette fresque pour la villa des Tornabuoni, dans les environs de Florence. Son pendant montrant un jeune homme présenté à Minerve, on a parfois déduit qu'elle fut peinte à l'occasion d'un mariage. On retrouve dans ces figures féminines la douceur de coloris, la grâce rêveuse et les rythmes curvilignes qui sont la marque de Botticelli.*

Shortly after finishing his famous *Primavera (Spring)*, Botticelli painted this fresco for the villa of the Tornabuoni near Florence. Since its pendant shows a young man being presented to Minerva, some have concluded that the two frescos were painted for a wedding. These female figures display the softness of colour, dreamy grace and flowing curves that are the mark of Botticelli.

PEINTURE ITALIENNE
Giovanni Bellini (1430-1516)
Le Christ bénissant
Christ Blessing
Vers 1460
Bois. H. 0,58 m ; L. 0,46 m

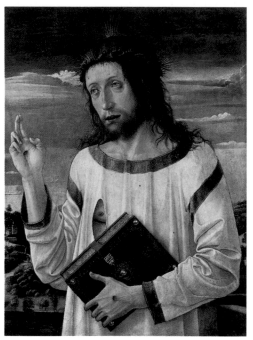

Ce Christ se trouvait au couvent San Stefano de Venise, ville où Giovanni Bellini a porté la peinture à ses plus hauts sommets. Fils de Jacopo et frère de Gentile Bellini, il fut aussi le beau-frère de Mantegna dont le style l'a influencé mais qu'il adoucit en introduisant une dimension humaine dans ses œuvres. La présence des nuages moutonnant et le calme paysage sur lequel se détache ce Christ obéissent à ce souci d'humanisation.

This picture of Christ formerly hung in the San Stefano convent in Venice, the city where painting reached its greatest heights in the work of Giovanni Bellini. Son of Jacopo and brother of Gentile Bellini, he was also the brother-in-law of Mantegna and was influenced by his style. However Bellini brought a more gentle, human dimension to his work, which is reflected here in the fleecy clouds and calm landscape behind the figure of Christ.

PEINTURE ITALIENNE
Domenico Bigordi, dit Ghirlandaio (1449-1494)
Vieillard et jeune garçon
Portrait of an Old Man and a Boy
Vers 1488
Bois. H. 0,63 m ; L. 0,46 m

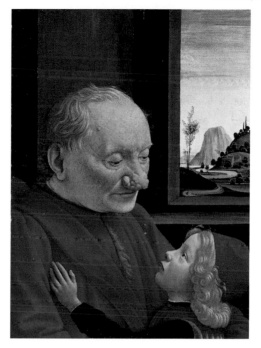

Le Louvre possède de ce peintre floren-tin, contemporain de Botticelli, une Visitation *et ce célèbre double portrait réunissant un vieil homme dont le nez bourgeonne, et un enfant au visage candide tendu vers lui. L'émotion créée par cette rencontre se double d'une réflexion sur les âges de la vie, que Ghirlandaio traite avec la précision élégante qui fait son style.*

The Louvre has two works by this Florentine artist who was Botticelli's contemporary: a *Visitation* and this double portrait showing an old man with a bulbous nose and an open-faced child looking up at him. It is a moving encounter, offering a meditation on the ages of man, which is conveyed by Ghirlandaio with his characteristic elegant precision.

PEINTURE ITALIENNE
Léonard de Vinci (1452-1519)
La Vierge aux rochers
The Virgin of the Rocks
1483 (?)
Bois transposé sur toile
H. 1,99 m ; L. 1,22 m

Destinée à l'église San Francesco Grande de Milan, cette œuvre dont l'exécution fut longue n'a jamais été livrée par Léonard de Vinci : c'est une autre version, moins achevée, qui alla chez les commanditaires. Très admirée par les contemporains, elle est caractéristique de l'art de Léonard, avec ses personnages placés dans un schéma pyramidal, baignant dans un clair-obscur d'où émane la sérénité.

This work was commissioned for the church of San Francesco Grande in Milan. It took Leonardo da Vinci a long time to complete but was never delivered; instead the church received a different, less finished version. This painting was greatly admired by Leonardo's contemporaries. It is typical of his work, with its pyramidal arrangement of figures bathed in contrasting light and shadow and radiating peace and happiness.

PEINTURE ITALIENNE
Léonard de Vinci (1452-1519)
Saint Jean-Baptiste
Saint John the Baptist
Vers 1516-1517
Bois. H. 0,69 m ; L. 0,57 m

PEINTURE ET ARTS GRAPHIQUES

Formé à Florence, Léonard de Vinci passe la plus grande partie de sa carrière à Milan, puis séjourne deux ans à Rome auprès de Julien de Médicis, frère du pape Léon X : à sa mort, en mars 1516, Léonard accepte l'hospitalité de François Iᵉʳ et se rend en France, où il meurt trois ans plus tard. Installé près d'Amboise, c'est là qu'il a peint ce Saint Jean-Baptiste, *considéré comme sa dernière œuvre.*

Leonardo da Vinci trained in Florence, but lived in Milan for most of his career, before spending two years in Rome with the brother of Pope Leo X, Giuliano de' Medici. On the latter's death in March 1516, Leonardo accepted the hospitality of François I and moved to France, where he died three years later. It was while living near Amboise that he painted this portrait of Saint John the Baptist, considered to be his last work.

PEINTURE ITALIENNE
Léonard de Vinci (1452-1519)
Mona Lisa ou *La Joconde*
Mona Lisa ('La Gioconda')
Vers 1503-1506
Bois. H. 0,77 m ; L. 0,53 m

PEINTURE ET ARTS GRAPHIQUES

Ce chef-d'œuvre universellement connu est entré en France du vivant de Léonard de Vinci, grâce à l'achat qu'en fit François I^{er}. Le fameux sourire de Mona Lisa, femme du notable florentin Francesco del Giocondo, apparaît dans plusieurs portraits du peintre qui a déterminé un type féminin idéal imité par de nombreux artistes. Volée en 1911 et retrouvée deux ans plus tard en Italie, la Joconde est devenue un véritable symbole esthétique qui a fait l'objet de nombreuses interprétations.

This masterpiece, well known throughout the world, came to France during Leonardo da Vinci's lifetime when it was bought by François I. In 1911 it was stolen, only to be recovered two years later in Italy. The famous smile of Mona Lisa, wife of the Florentine worthy Francesco del Giocondo, appears in many of the artist's portraits, and established a feminine ideal which was imitated by many painters. The picture has become an aesthetic icon and has given rise to many interpretations.

PEINTURE ITALIENNE
Léonard de Vinci (1492-1519)
Draperie pour une figure assise
Drapery for a Seated Figure
s.d.
Lavis gris et rehauts de blanc. H. 0,26 m ; L. 0,23 m

Cette magnifique draperie fait partie d'une série d'études du jeune Léonard exécutée pendant sa formation à Florence dans l'atelier du sculpteur Verrocchio. Sans doute était-ce un exercice imposé, car on a retrouvé des études semblables dans l'œuvre d'un autre élève célèbre, Lorenzo di Credi. Léonard utilisa par la suite cette draperie, avec quelques variantes, dans une Annonciation *aujourd'hui conservée au musée des Offices.*

This magnificent depiction of drapery is one of a series of studies made by the young Leonardo while training in Florence in the studio of the sculptor Verrocchio. It was almost certainly a set exercise, since similar studies have been found in the work of another of Verrocchio's famous pupils, Lorenzo di Credi. Leonardo later used this drapery, with a few variations, in a painting of the Annunciation which is today preserved in the Uffizi museum.

PEINTURE ITALIENNE
Raffaello Santi, dit Raphaël (1483-1520)
La Belle Jardinière (La Vierge et l'Enfant avec saint Jean-Baptiste)
'La Belle Jardinière' (The Virgin and Child with Saint John the Baptist)
1507
Bois. H. 1,22 m ; L. 0,80 m

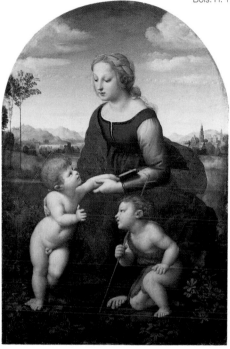

L'environnement campagnard de cette Vierge à l'Enfant *avec le petit saint Jean explique qu'on l'ait surnommée* La Belle Jardinière. *Le* sfumato *et la construction pyramidale du tableau révèlent l'influence de Léonard de Vinci, que Raphaël a étudié durant son séjour à Florence de 1504 à 1508. De cette période florentine datent ses plus belles Madones, dont celle-ci, probablement acquise par François Ier.*

The country setting for this *Virgin and Child* with the young John the Baptist explains why it has been called *La Belle Jardinière* (the beautiful gardener). The painting's sfumato and pyramidal construction reveal the influence of Leonardo da Vinci, whose work Raphael studied during his stay in Florence between 1504 and 1508. It was in this period that he painted his finest Madonnas, including this one, probably acquired by François I.

PEINTURE ITALIENNE
Raffaello Santi, dit Raphaël (1483-1520)
Portrait de Balthazar Castiglione
Portrait of Baldassare Castiglione
Vers 1514-1515
Toile. H. 0,82 m ; L. 0,67 m

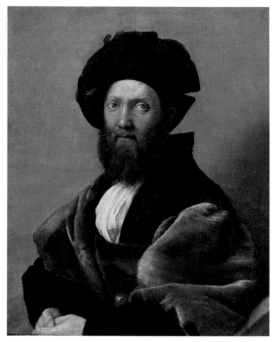

Ami de Raphaël, Castiglione était un diplomate doublé d'un humaniste que l'on peut considérer comme l'exemple le plus achevé du gentilhomme de la Renaissance. L'harmonie en gris, noir et beige de cet extraordinaire portrait rend plus présent encore le regard du modèle, dont les yeux bleus intenses semblent s'adresser au spectateur.

Castiglione, diplomat and humanist, and friend of Raphael's, wrote a *Treatise on the Courtier,* and seems the most perfect example of a Renaissance gentleman. The harmonious grey, black and beige tones of this extraordinary portrait give even greater presence to the model's expression, whose intense blue eyes seem to be addressing us directly.

PEINTURE ET ARTS GRAPHIQUES

PEINTURE ITALIENNE
Vittore Carpaccio (v. 1450/54-1525/26)
La Prédication de saint Étienne à Jérusalem
The Sermon of Saint Stephen at Jerusalem
1514 (?)
Toile. H. 1,48 m ; L. 1,94 m

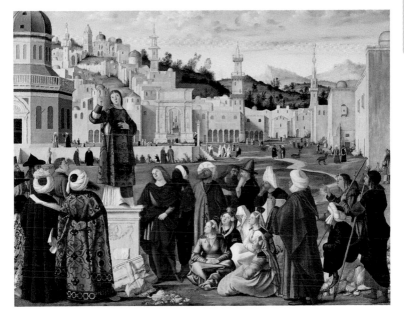

*Le vaste cycle de l'*Histoire de sainte Ursule, *où Carpaccio fait l'éblouissante démonstration de son style narratif, est suivi par celui des Schiavoni, puis par l'ensemble des six* Scènes de la vie de saint Étienne, *aujourd'hui dispersées. Dans le fond de ce tableau qui en fait partie apparaît une vue lumineuse de Jérusalem, tandis qu'au premier plan le peintre vénitien s'est abandonné au plaisir de décrire des personnages vêtus à l'orientale.*

The great cycle of the *Story of Saint Ursula*, in which Carpaccio brilliantly demonstrates his narrative style, was followed by the Schiavoni series, then by all six *Scenes from the Life of Saint Stephen*, which are today dispersed. In the background of this painting, which is part of the Saint Stephen series, we see a view of Jerusalem bathed in light, while in the foreground the Venetian painter has portayed a number of figures in Middle-Eastern dress.

PEINTURE ITALIENNE
Antonio Allegri, dit le Corrège (1489 ?-1534)
Vénus, Satyre et Cupidon
Venus, Satyr and Cupid
Vers 1524-1525
Toile. H. 1,90 m ; L. 1,24 m

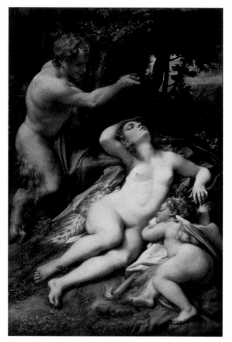

Ce tableau voluptueux peint pour Frédéric II de Gonzague, duc de Mantoue, fut ensuite la propriété de Charles I^{er} d'Angleterre, puis celle de Mazarin avant d'entrer dans les collections de Louis XIV. Autrefois appelée Le Sommeil d'Antiope, la toile a en réalité pour sujet Vénus assoupie auprès de son fils Cupidon : elle y est l'image même de l'amour charnel.

This sensuous picture, painted by Correggio for Frederico II Gonzaga, duke of Mantua, was later owned by Charles I of England and then by Mazarin, before entering the collections of Louis XIV. Formerly known as *The Sleep of Antiope*, its true subject is Venus lying next to her son Cupid. Bathed in gentle light, she is the embodiment of carnal love.

PEINTURE ITALIENNE
Tiziano Vecellio, dit le Titien (1488/89-1576)
Le Concert champêtre
'Concert champêtre'
Vers 1510-1511
Toile. H. 1,10 m ; L. 1,38 m

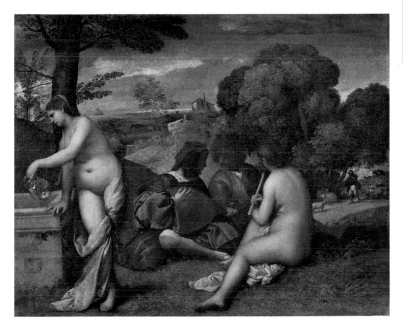

Cette œuvre de jeunesse de Titien est si proche par son style de Giorgione qu'elle fut longtemps attribuée au maître vénitien, mais son sujet reste mystérieux. Célèbre et souvent copiée, elle a sans doute servi de source d'inspiration, au XIXe siècle, au non moins célèbre Déjeuner sur l'herbe *de Manet.*

The style of this early work by Titian is so close to that of Giorgione that it was long attributed to the latter. Its subject matter remains mysterious. Famous and frequently copied, it almost certainly inspired Manet's equally famous painting of the 19th century, *Déjeuner sur l'herbe.*

PEINTURE ITALIENNE
Tiziano Vecellio, dit le Titien (1488/89-1576)
Portrait d'homme, dit *L'Homme au gant*
Portrait of a Man, *known as* The Man with a Glove
Vers 1520-1523
Toile. H. 1,00 m ; L. 0,89 m

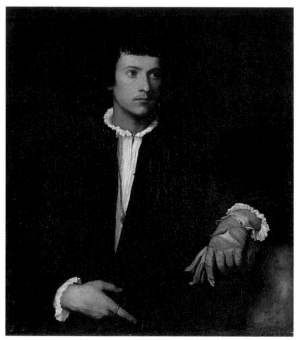

L'identité de ce jeune homme, grave et fort élégant n'a jamais pu être déterminée avec exactitude. En revanche, ce portrait à la mise en page simple mais d'une grande pénétration psychologique est bien de la main de Titien, car le peintre l'a exceptionnellement signé.

The identity of this serious and very elegant young man has never been determined with any accuracy. The portrait, however, with its simple composition and great psychological insight, is certainly by Titian, since he took the unusual step of signing it.

PEINTURE ITALIENNE
Tiziano Vecellio, dit le Titien (1488/89-1576)
La Mise au tombeau
The Entombment
Vers 1520-1522
Toile. H. 1,48 m ; L. 2,05 m

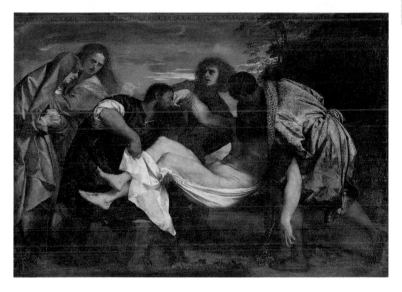

Influencé à ses débuts par Giorgione, Titien trouve par la suite son style personnel dont cette Mise au tombeau *offre une illustration magistrale. Bâtie sur un contraste d'ombres et de lumières sur fond de crépuscule, admirable dans son expression comme dans sa forme, cette composition lyrique fut admirée comme l'exemple même de la grande manière vénitienne.*

Titian's early works were influenced by Giorgione, but he later found his own style, as this masterpiece illustrates. Constructed around contrasting light and shade on a background of twilight, this lyrical composition is admirable in both form and expression and was always held up as the model of the grand Venetian manner.

PEINTURE ITALIENNE
Jacopo Carucci, dit Pontormo (1494-1556)
La Sainte Conversation
Virgin and Child with Saints
Vers 1527-1529
Toile. H. 2,28 m ; L. 1,76 m

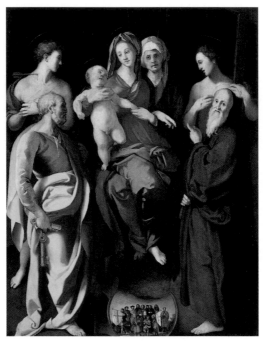

Personnalité dominante de la peinture florentine après Raphaël, Pontormo s'est profondément imprégné de la leçon de Michel-Ange qui préconisait une peinture claire, valorisée par le contour. Son style est toutefois reconnaissable entre tous par ses harmonies de couleurs singulières et surtout par l'étirement des personnages auxquels il assigne un caractère monumental.

Pontormo was the dominant figure in Florentine painting after Raphael and was profoundly influenced by Michelangelo's advocation of light colours with strong contours. However Pontormo's style is instantly recognisable in the harmonious use of unusual colours and, in particular, in the monumental stature of the elongated figures.

PEINTURE ITALIENNE
Lorenzo Lotto (1480-1556)
Saint Jérôme dans le désert
Saint Jerome in the Desert
1506
Bois. H. 0,48 m ; L. 0,40 m

Le thème de saint Jérôme méditant dans le désert fut traité à plusieurs reprises par Lotto, peut-être en analogie avec sa propre carrière qui se déroula en marge des courants officiels de la peinture vénitienne. Sa personnalité inquiète nous est bien connue grâce à un précieux livre de comptes tenu durant ses vingt dernières années.

Lotto depicted Saint Jerome meditating in the desert several times, perhaps as an analogy for his own career, which he spent constantly wandering from one region to another, on the fringe of official painting in Venice. We know of this exceptional painter's anxious personality from a precious accounts book that he kept during his last twenty years.

PEINTURE ITALIENNE
Lorenzo Lotto (1480-1556)
Le Christ et la femme adultère
Christ with the Woman Taken in Adultery
Vers 1530-1535
Toile. H. 1,24 m ; L. 1,56 m

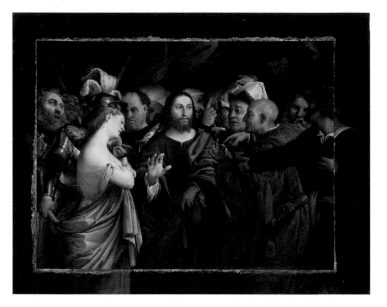

Les coloris précieux et un peu froids de Lotto ne doivent rien à Titien, l'écrasante personnalité qui domine alors Venise. Dans cette toile magistrale le peintre parvient à exposer une grande variété de sentiments : la haine, le mépris et l'hypocrisie de ceux qui veulent lapider la pécheresse, mais aussi la ferme bonté du Christ qui s'interpose. Rappelons que Lotto fut aussi un remarquable portraitiste.

Lotto's precious and rather cold colours owe nothing to Titian, whose overwhelming personality was then dominating Venetian painting. In this masterpiece Lotto has managed to express many different feelings, from the hate, contempt and hypocrisy of those who want to stone the guilty woman, to the firm kindness of Christ who intervenes. We should remember that Lotto was also a remarkable portrait painter.

PEINTURE ITALIENNE
Giovanni Battista di Jacopo, dit Rosso Fiorentino (1495-1540)
Pietà
Pietà
Vers 1530-1535
Bois transposé sur toile. H. 1,25 m ; L. 1,59 m

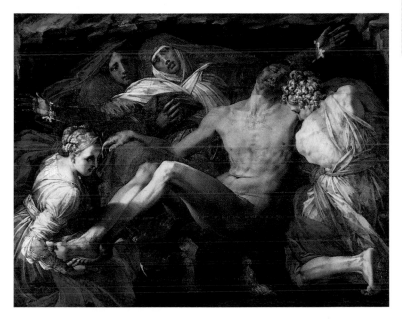

Commandée par le connétable Anne de Montmorency, cette Pietà *décorait la chapelle du château d'Écouen. À cette époque, Rosso Fiorentino se trouve en France où l'a appelé le roi et vient de terminer la décoration de la galerie François Ier à Fontainebleau. Avec Primatice, il est à l'origine de la fameuse "école de Fontainebleau" qui retiendra du maître italien ses talents décoratifs plus que sa puissance dramatique.*

This painting, commissioned by the Constable of France, Anne de Montmorency, formerly decorated the chapel of the Château d'Écouen. Rosso Fiorentino was in France at the king's behest and had just completed the decoration of the Galerie François I at Fontainebleau. He and Primaticcio originated the famous 'School of Fontainebleau', which retained the Italian master's decorative skills rather than his dramatic power.

PEINTURE ITALIENNE
Paolo Caliari, dit Véronèse (1528-1588)
Les Noces de Cana
The Marriage at Cana
1562-1563
Toile. H. 6,66 m ; L. 9,90 m

Cette gigantesque composition qui regroupe cent trente-deux figures fut commandée pour le réfectoire du couvent de San Giorgio à Venise, construit par Palladio. Selon la tradition, dans ce banquet idéal figureraient certains princes de la Renaissance – Éléonore d'Autriche, François Ier, Marie d'Angleterre, Soliman, Charles Quint entre autres –, mais aussi, représentés en musiciens au centre, les grandes figures de la peinture vénitienne, Titien, Tintoret, Bassano et Véronèse lui-même. En 1815, au moment de la restitution des œuvres d'art prises par Napoléon, on garda cette toile en échange du Repas chez Simon de Charles Le Brun. La restauration récente a permis de retrouver la fraîcheur de coloris de cette fastueuse fête vénitienne.

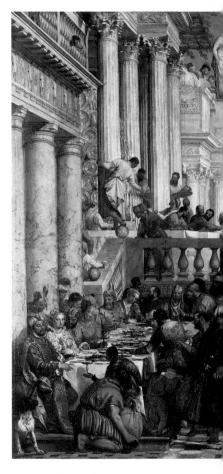

This vast composition, containing a hundred and thirty-two figures, was commissioned for the refectory of the San Giorgio convent in Venice, which was built by Palladio. Tradition has it that the guests at this ideal feast included figures from Renaissance royalty, such as Eleanor of Austria, François I, Queen Mary of England, Suleiman I and Charles V, and the great figures of Venetian painting, Titian, Tintoretto, Bassano and Veronese himself, portrayed in the centre as musicians. In 1815, when the artworks taken by Napoleon were returned, this canvas was exchanged for *The Feast at the House of Simon* by Charles Le Brun. Recent restoration has revealed the fresh colours of this magnificent Venetian feast.

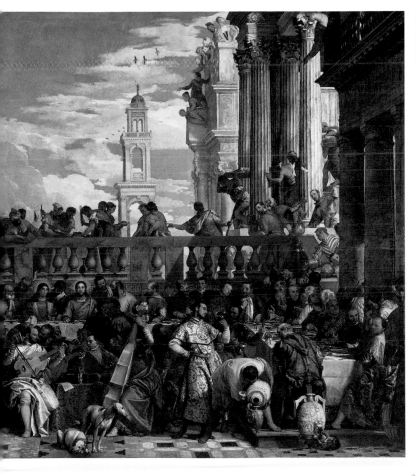

PEINTURE ITALIENNE
Paolo Caliari, dit Véronèse (1528-1588)
Les Pèlerins d'Emmaüs
The Supper at Emmaus
Vers 1559-1560
Toile. H. 2,90 m ; L. 4,48 m

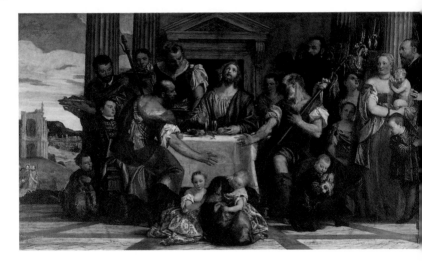

La première occasion d'exprimer son génie décoratif est offerte à Véronèse en 1553, quand il est appelé à Venise pour travailler à des plafonds du palais des Doges. Il fera par la suite sa spécialité d'immenses toiles aux coloris lumineux – dont celle-ci est un exemple –, magistralement mises en scène et peuplées d'une multitude de personnages en costumes contemporains.

Veronese was given his first opportunity to express his decorative genius in 1553, when he was called to Venice to work on the ceilings in the Doges' Palace. He later specialised in vast, light-filled canvases, including this masterly composition filled with a multitude of figures in contemporary dress.

PEINTURE ITALIENNE
Jacopo Robusti, dit le Tintoret (1512-1594)
Le Paradis
Paradise
Vers 1578-1579
Toile. H. 1,43 m ; L. 3,62 m

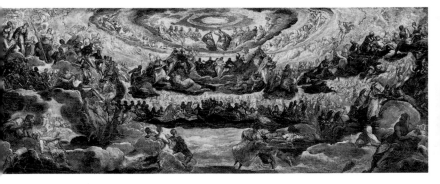

Après la destruction par un incendie de la salle du Grand Conseil au palais des Doges, un concours fut organisé pour la décoration d'une des parois. Quatre esquisses sur le thème imposé du Paradis nous sont parvenues, celles de Véronèse, Bassano, Palma le Jeune et celle-ci, de Tintoret. Les vainqueurs, Véronèse et Bassano, n'ayant pu exécuter la commande, ce fut Tintoret qui fut chargé de l'immense composition, toujours en place.

After a fire destroyed the Great Council Chamber of the Doges' Palace, a competition was held to decide the decoration of one of its walls. Today we have four sketches on the prescribed theme of Paradise, by Veronese, Bassano, Palma Giovane and this one by Tintoretto. When the winners, Veronese and Bassano, were unable to carry out the commission, Tintoretto was given the task of painting this immense composition, which is still in place.

PEINTURE ITALIENNE
Nicolo dell'Abate (1509 ou 1512-1571 ?)
L'Enlèvement de Proserpine
The Rape of Proserpina
Vers 1560
Toile. H. 1,96 m ; L. 2,18 m

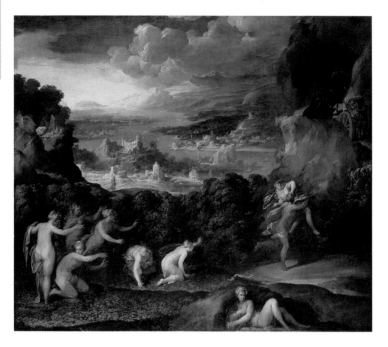

Appelé par Henri II, Nicolo dell'Abate quitte Bologne en 1552 pour Fontainebleau où il décore, en collaboration avec Primatice, la salle de bal et la galerie d'Ulysse – aujourd'hui détruite. De cette période française du peintre datent plusieurs portraits et des compositions mythologiques, dont cette toile : le paysage imaginaire, pittoresque et fantastique, influencera fortement les maîtres de l'école de Fontainebleau.

Nicolò dell'Abate left Bologna in 1552, when he was summoned to Fontainebleau by Henri II. There, with Primaticcio, he decorated the ballroom and the Galerie d'Ulysse, now destroyed. Many of the painter's portraits and mythological compositions date from his French period, including this one. The picturesque and exotic qualities of its imaginary landscape strongly influenced the masters of the Fontainebleau school.

PEINTURE ITALIENNE
Federico Barocci, dit le Baroche (v. 1535-1612)
La Circoncision
The Circumcision
1590
Toile. H. 3,56 m ; L. 2,51 m

PEINTURE ET ARTS GRAPHIQUES

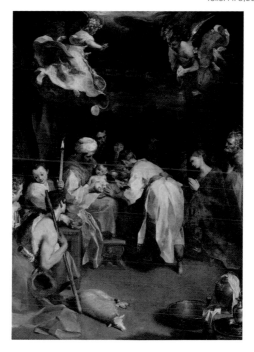

Fixé dans les années 1570 à la cour d'Urbino, Baroche s'est affirmé à travers des compositions très personnelles, où glissent des personnages enveloppés de draperies légères, dans des atmosphères à la fois étranges et familières. Ce tableau qui ornait l'autel de l'église de la confrérie du Nom de Jésus à Pesaro illustre de façon exemplaire le maniérisme tardif.

In the 1570s Barocci moved to the court of Urbino, where he was admired for his bold, highly personal compositions, in which lightly draped figures glide through the artist's typically strange yet familiar settings. This painting, which formerly decorated the altar of the church of the Brotherhood of the Name of Jesus in Pesaro, is a perfect example of late Mannerism.

PEINTURE ITALIENNE
Michelangelo Merisi, dit le Caravage (v. 1571-1610)
La Mort de la Vierge
The Death of the Virgin
1605-1606
Toile. H. 3,69 m ; L. 2,45 m

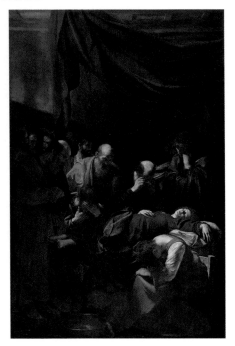

Le réalisme de cette scène où apparaît le cadavre de la Vierge scandalisa les ecclésiastiques au point que la toile ne fut pas placée dans son lieu de destination, l'église romaine de Santa Maria della Scala del Trastevere. Très admirée pourtant, elle fut achetée par le duc de Mantoue sur les conseils de Rubens. Caravage est alors au sommet de son art, appliquant ici magnifiquement la formule du clair-obscur dont il est l'inventeur.

The clergy were so scandalised by the realism of this scene showing the Virgin's dead body that it was never hung at its intended destination, the church of Santa Maria della Scala del Trastevere in Rome. It was much admired, however, and was bought by the duke of Mantua on Rubens' advice. Caravaggio was then at the height of his powers and here uses the chiaroscuro formula he invented to magnificent effect.

PEINTURE ITALIENNE
Annibale Carracci, dit Annibal Carrache (1560-1609)
La Pêche
Fishing
Vers 1585
Toile. H. 1,36 m ; L. 2,53 m

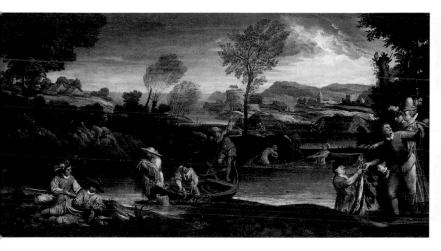

Avec son pendant représentant la Chasse, *également au Louvre, cette toile date de la période bolonaise de Carrache, avant son départ pour Rome. Il n'a alors qu'une vingtaine d'années et s'est nourri de la tradition vénitienne, traitant le paysage en un clair-obscur poétique et naturaliste. Ces deux toiles furent données par le prince Camillo Pamphili à Louis XIV, qui posséda plusieurs paysages de Carrache.*

This painting and its pendant *Hunting*, also in the Louvre, were painted during Carracci's Bolognese period, before he moved to Rome. At this time he was still in his twenties and greatly influenced by the Venetian tradition, using a poetic, naturalistic chiaroscuro for the landscape. Both canvases were given by the prince Camillo Pamphili to Louis XIV, who owned several landscapes by Carracci.

PEINTURE ITALIENNE
Annibale Carracci, dit Annibal Carrache (1560-1609)
L'Apparition de la Vierge à saint Luc et à sainte Catherine
The Apparition of the Virgin to Saint Luke and Saint Catherine
1592
Toile. H. 4,01 m ; L. 2,26 m

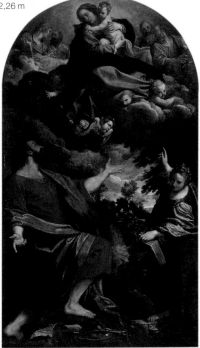

Avec son cousin Ludovico et son frère Agostino, Annibal Carrache fonda une académie à Bologne dont l'enseignement reposait sur une synthèse entre les leçons de la Renaissance et l'étude de la nature. Cette grande toile peinte pour la cathédrale de Reggio Emilia, un peu solennelle, constitue une sorte de manifeste artistique tout en s'inscrivant dans le vaste mouvement religieux contemporain de la Contre-Réforme.

Annibale Carracci, his cousin Ludovico and his brother Agostino founded an academy in Bologna, whose teaching was based on a synthesis of the lessons of the Renaissance and the study of nature. This large, rather solemn canvas, painted for the cathedral of Reggio Emilia, represents a kind of artistic manifesto, while belonging to the vast contemporary religious movement of the Counter-Reformation.

PEINTURE ITALIENNE

Annibale Carracci, dit Annibal Carrache (1560-1609)

Polyphème

Polyphemus

1597

Pierre noire et rehauts de blanc. H. 0,52 m ; L. 0,38 m

PEINTURE ET ARTS GRAPHIQUES

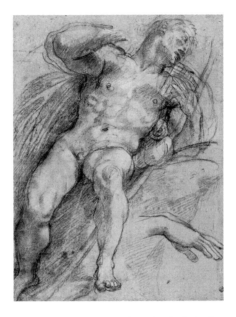

En 1597 Annibal Carrache entreprend avec son frère Agostino une fresque ambitieuse à la galerie Farnèse, à Rome, sur le thème de Polyphème et Galatée. Le Louvre conserve la majeure partie des dessins préparatoires, dont fait partie cette feuille d'étude pour la figure du cyclope Polyphème : on peut y voir l'hésitation de l'artiste dans le placement de l'œil unique du géant.

In 1597 Annibale Carracci and his brother Agostino began an ambitious fresco for the Farnese gallery in Rome on the theme of Polyphemus and Galatea. Most of the preparatory drawings are preserved in the Louvre, including this study for the face of the Cyclops Polyphemus, which reveals the artist's hesitation over where to place the giant's single eye.

PEINTURE ITALIENNE
Guido Reni (1575-1642)
David tenant la tête de Goliath
David with the Head of Goliath
Vers 1601-1605
Toile. H. 2,37 m ; L. 1,37 m

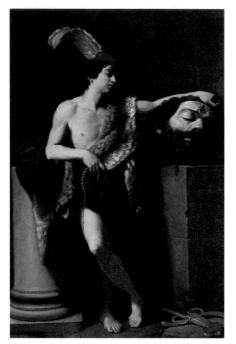

Après un passage à l'école des Carrache et l'étude de Raphaël, Guido Reni subit le choc de la découverte de Caravage sans toutefois renoncer à sa conception personnelle d'un Beau idéalisé. Ainsi naîtront des œuvres à la fois romantiques et héroïques sur des thèmes religieux ou mythologiques, auxquelles Reni insuffle une sorte de grâce naturelle. Son lyrisme répondait à une sensiblité nouvelle et il connut une renommée internationale de son vivant.

After spending time at the Carracci school and studying Raphael, Guido Reni was shaken by his discovery of Caravaggio, though not so much as to make him abandon his personal conception of an idealised Beauty. These influences gave rise to his romantic and heroic works on religious or mythological themes, which Reni infuses with a natural grace. His work reflected a new sensibility and he was internationally renowned during his lifetime.

PEINTURE ITALIENNE
Guido Reni (1575-1642)
Déjanire enlevée par le centaure Nessus
Deianeira and the Centaur Nessus
1620-1621
Toile. H. 2,39 m ; L. 1,93 m

PEINTURE ET ARTS GRAPHIQUES

Ce tableau plein de puissance et de mouvement était destiné, avec trois autres, à décorer une villa du duc Ferdinand Gonzague, près de Mantoue : quatre toiles sur l'histoire d'Hercule auxquelles le peintre applique sa manière inspirée du classicisme. En dépit du thème, Hercule n'occupe ici qu'une place mineure, abandonnant tout l'espace au couple du premier plan.

This magnificent picture, full of power and movement, is one of four illustrating the story of Hercules that Reni painted to decorate a villa near Mantua belonging to the duke Ferdinand Gonzaga. The paintings all show the influence of Classicism on the painter's style. In this one Hercules has been given a very small place, leaving most of the space to the couple in the foreground.

PEINTURE ITALIENNE
Domenico Zampieri, dit Dominiquin (1581-1641)
Paysage avec Herminie chez les bergers
Landscape with Erminia and the Shepherds
Vers 1620
Toile. H.1,23 m ; L. 1,81 m

Dans les collections du Louvre sont conservés plusieurs paysages de Dominiquin, qui toute sa vie s'attacha à des observations délicates du réel en exaltant la beauté profonde de la nature, dans ses tableaux religieux comme dans ses œuvres mythologiques : ici Herminie, personnage de la Jérusalem délivrée *du Tasse, semble servir de prétexte à la composition.*

The Louvre holds several landscapes by Domenichino, who continued through-out his life to produce finely observed paintings celebrating the profound beauty of nature. Often, in both his religious and mythological pictures, the subjects are simply a pretext for land-scapes, as seems to be the case here with Erminia, a character from Tasso's *Jerusalem Delivered*.

PEINTURE ITALIENNE
Domenico Fetti (v. 1589-1623)
La Mélancolie
Melancholy
Vers 1620
Toile. H. 1,68 m ; L. 1,28 m

PEINTURE ET ARTS GRAPHIQUES

Plusieurs éléments suggèrent ici les éternelles et fondamentales interrogations sur la brièveté de la vie, la vanité des choses, l'infinie médiocrité de l'homme à l'échelle de l'univers, auxquelles Fetti ajoute, à travers une symbolique palette placée en bas à droite, une réflexion sur son art. Influencé par Rubens et les grands Vénitiens, ce peintre à la brève carrière s'est aussi enrichi du luminisme de Caravage dans ses tableaux religieux ou, comme ici, allégoriques.

Many elements in this painting are suggestive of the eternal, fundamental questions about the brevity of life, vanity, and the infinite mediocrity of human beings, to which Fetti adds a reflection on his art, by means of a symbolic palette at the bottom right. During his brief career the artist was influenced by Rubens and the great Venetian painters, and drew on Caravaggio's use of light to enrich his religious and allegorical paintings.

PEINTURE ITALIENNE
Giuseppe Maria Crespi (1665-1747)
La Puce
The Flea
Vers 1720-1725
Toilé. 0,54 m ; L. 0,40 m

En dépit de son origine purement bolo-naise et de sa formation à Venise, Crespi fut surnommé "Lo Spagnolo", l'Espagnol, en raison de son style réaliste et poétique, et surtout de ses tableaux de genre mettant en scène les petites gens. *La Puce* eut tant de succès qu'il en fit plusieurs versions. Il ne s'est cependant pas limité à ces sujets et exécuta de nombreux tableaux religieux.

Despite his entirely Bolognese origins and training in Venice, Crespi was known as 'Lo Spagnolo', the Spaniard, because of his poetic, realist style and his genre paintings of ordinary people. *The Flea* was so successful that he produced several versions of it. He did not confine himself to such subjects, how-ever, also painting a number of religious pictures.

PEINTURE ITALIENNE
Pietro Longhi (1702-1785)
La Présentation
The Presentation
Vers 1740
Toile. H. 0,64 m ; L. 0,53 m

Le passage de Pietro Longhi dans l'atelier de Crespi a été déterminant car il y prend goût à la peinture de mœurs et se spécialise dans les petites scènes de la vie quotidienne. Il participe ainsi à la tendance nouvelle de l'époque, dont l'intérêt se tourne vers la réalité sociale contemporaine. Ce phénomène, qui s'étend aussi à la littérature, n'est d'ailleurs pas circonscrit à Venise et touche l'ensemble de l'Europe.

Pietro Longhi's time in Crespi's studio was crucial, since it was there that he developed his taste for the portrayal of manners, and specialised in little scenes from everyday life. This made him part of a new trend concerned with contemporary social reality. This phenomenon, which also extended to literature, was not confined to Venice, but spread through the whole of Europe.

PEINTURE ITALIENNE
Giandomenico Tiepolo (1727-1804)
Scène de carnaval
Carnival Scene
Vers 1754-1755
Toile. H. 0,80 m ; L. 1,10 m

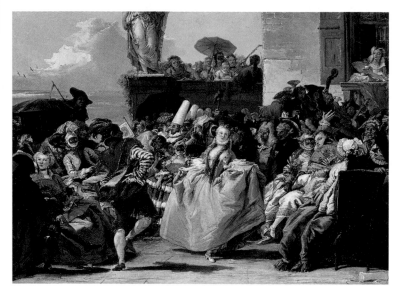

Fils de Giambattista Tiepolo dont il fut le fidèle collaborateur dans ses grandes œuvres décoratives, Giandomenico a parfaitement assimilé la palette claire et inventive de son père. Il a su y ajouter une veine satirique pour dépeindre la réalité quotidienne, en particulier dans une série de tableaux évoquant la vie mondaine à Venise et le carnaval.

Son of Giambattista Tiepolo, and his faithful collaborator on the great decorative works, Giandomenico perfectly assimilated his father's pale, inventive palette, adding a vein of satire in his depictions of daily life. This is particularly true in a series of paintings portraying fashionable life in Venice and the carnival.

PEINTURE ITALIENNE
Giovanni Pannini (1691-1765)
Galerie de vues de la Rome antique
Gallery of Views of Ancient Rome
1758
Toile. H. 2,31 m ; L. 3,03 m

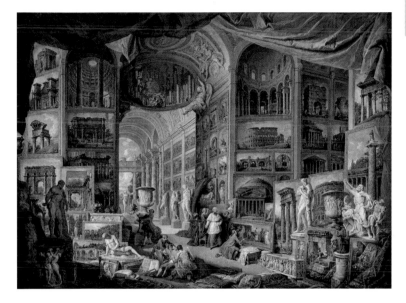

L'enthousiasme suscité par la découverte de Pompéi et d'Herculanum s'est manifesté partout en Europe, et au premier chef chez les Italiens. Spécialiste des vues d'architecture, Pannini a concentré dans cette toile tous les monuments de la Rome antique qu'il avait peints isolément et constitue ainsi un répertoire de sa propre production sous la forme d'une galerie de tableaux.

The discoveries of Pompeii and Herculaneum generated intense interest throughout Europe and particularly in Italy. In this picture Pannini, a specialist in architectural views, brings together all the ancient Roman monuments he had previously painted singly, offering a repertoire of his own production in the form of a picture gallery.

PEINTURE ITALIENNE
Francesco Guardi (1712-1793)
Le Départ du Bucentaure vers le Lido de Venise
The Departure of the Bucintoro for the Lido, Venice
Vers 1766-1770
Toile. H. 0,66 m ; L. 1,01 m

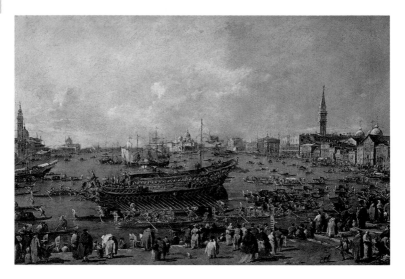

L'élection du doge Alviso IV Mocenigo en 1763 a donné lieu à des fêtes somptueuses, dont Antonio Canaletto garda le souvenir par des gravures. Une dizaine d'années plus tard, Guardi s'est inspiré de ces gravures pour réaliser douze tableaux : ici est représenté le départ de la galère qui conduit le doge vers le Lido où chaque année était célébré le mariage de Venise avec l'Adriatique. Le Louvre conserve dix toiles de la série.

The election of the doge in 1763 was the occasion for magnificent festivities, which were recorded for posterity in the engravings of Canaletto. Around ten years later Guardi had recourse to these engravings when he painted a series of twelve pictures: this one depicts the departure of the galley carrying the doge to the Lido, where the marriage of Venice to the Adriatic was celebrated every year. The Louvre holds ten canvases from this series.

PEINTURE FLAMANDE ET HOLLANDAISE
XVᵉ-XVIᵉ SIÈCLES
Jan van Eyck (?-1441)
La Vierge au chancelier Rolin
The Virgin with Chancellor Rolin
Vers 1435
Bois. H. 0,66 m ; L. 0,62 m

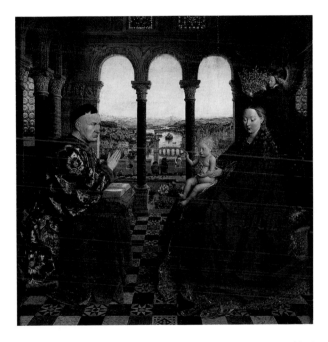

Conservé jusqu'à la Révolution dans la collégiale d'Autun, ce tableau lui fut sans doute offert par un membre de la famille du donateur, ici représenté agenouillé devant la Vierge. On l'a identifié avec Nicolas Rolin, chancelier de Bourgogne à la cour de Philippe le Bon. La ville qui s'étend derrière les colonnes a suscité de nombreuses hypothèses, mais il est probable que Van Eyck l'a créée à partir d'éléments composites.

This painting was almost certainly given to the collegiate church of Autun, where it was held until the Revolution, by a relative of the donor, who is shown here kneeling before the Virgin. He has been identified as Nicolas Rolin, chancellor of Burgundy at the court of Philip the Good. Many hypotheses have been put forward concerning identity of the city shown behind the columns, but it is probably a composite of elements.

PEINTURE FLAMANDE ET HOLLANDAISE
XV^e-XVI^e SIÈCLES

Rogier van der Weyden (1399-1464)

Triptyque de la famille Braque

Braque Family Triptych

Vers 1450

Bois. Panneau central : H. 0,41 m ; L. 0,68 m
Chaque volet : H. 0,41 m ; L. 0,34 m

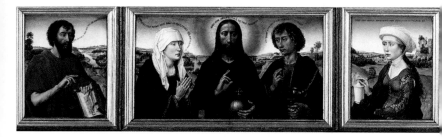

Sur ce triptyque portatif figurent, de part et d'autre du Christ entouré de la Vierge et de saint Jean l'Évangéliste, les portraits de Jehan Braque et de sa femme, Catherine de Brabant, dont les armoiries figurent au revers. Sans doute est-ce la jeune femme qui commanda cette œuvre après la mort de son mari. Le peintre qui revenait d'Italie était alors au sommet de son art : il parvient ici à un parfait équilibre formel et spirituel.

This portable triptych portrays Christ with the Virgin and Saint John the Evangelist in the centre, flanked by portraits of Jehan Braque and his wife, Catherine de Brabant, whose arms are shown on the back. This work was probably commissioned by the young woman after her husband's death. Van der Weyden had just returned from Italy and was at the peak of his powers. Here he achieves a perfect balance of formal and spiritual elements.

PEINTURE FLAMANDE ET HOLLANDAISE
XVᵉ-XVIᵉ SIÈCLES
Rogier van der Weyden (1399-1464)
L'Annonciation
The Annunciation
Vers 1435
Bois. H. 0,80 m ; L. 0,93 m

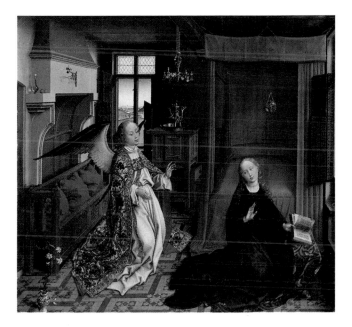

La biographie de Rogier van der Weyden comporte beaucoup d'inconnues, notamment ses années de formation et la chronologie de ses œuvres. On reconnaît dans son style la manière de Tournai – où il est né –, raffinée et élégante, mais sa facture doit beaucoup à Jan Van Eyck. Cette magnifique Annonciation *constitue le panneau central d'un triptyque dont les volets se trouvent aujourd'hui à Turin.*

There are many gaps in our knowledge of Rogier van der Weyden's life, including the years he spent training and the exact chronology of his works. His style reflects the refined, elegant manner of Tournai, where he was born, but also owes a great deal to Jan van Eyck. This magnificent *Annunciation* is the central panel of a triptych whose side panels are now in Turin.

PEINTURE FLAMANDE ET HOLLANDAISE
XVᵉ-XVIᵉ SIÈCLES
Dirk Bouts (v. 1420-1475)
La Déploration du Christ
Lamentation
Vers 1460
Bois. H. 0,69 m ; L. 0,49 m

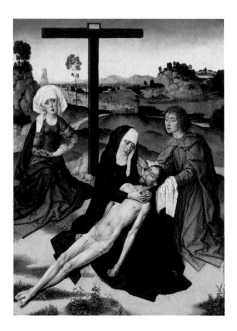

À partir de tableaux dont l'attribution est confirmée, on a pu donner à Dirk Bouts la paternité de cette Déploration *et celle d'autres œuvres de même inspiration dramatique. On a cru reconnaître des emprunts à Rogier van der Weyden dans la composition, l'allongement des formes et la recherche du pathétique.*

On the basis of pictures whose attribution has been confirmed, it has been possible to identify Dirk Bouts as the painter of this Lamentation scene and of other works of similar dramatic inspiration. Some have seen the mark of Rogier van der Weyden in the composition, elongated forms and sense of sadness that is conveyed.

PEINTURE FLAMANDE ET HOLLANDAISE
XVᵉ-XVIᵉ SIÈCLES
Hans Memling (v. 1435-1494)
Portrait de femme âgée
Portrait of an Old Woman
Vers 1470-1475
Bois. H. 0,35 m ; L. 0,29 m

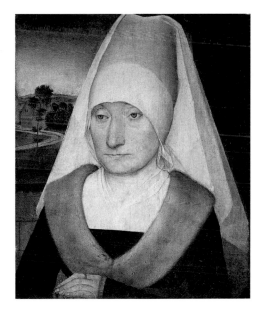

Suivant l'habitude instaurée par ses prédécesseurs flamands, Memling a placé son modèle devant un paysage qui se prolonge dans le pendant de ce panneau, un portrait d'homme âgé conservé à Berlin. C'est sans doute dans le domaine des portraits que Memling, inspiré de Van der Weyden et de Van Eyck, a atteint le sommet de son art. L'exactitude de sa touche donne à ses modèles une présence surprenante.

Memling has followed the custom established by his Flemish predecessors and placed his model in front of a landscape, which continues into the pendant to this panel, a portrait of an old man which is held in Berlin. It was in his portraits that Memling, who was influenced by van der Weyden and van Eyck, created his best work, portraying his models with a precision that gives them extraordinary presence.

PEINTURE FLAMANDE ET HOLLANDAISE
XVᵉ-XVIᵉ SIÈCLES
Hans Memling (v. 1435-1494)
Triptyque de la Résurrection
Triptych of the Resurrection
Vers 1490
Bois. Panneau central : H. 0,61 m ; L. 0,44 m
Chaque volet : H. 0,61 m ; L. 0,18 m

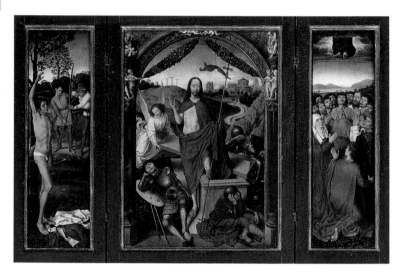

Dans le panneau central apparaît le Christ qui surgit de son tombeau au milieu des soldats endormis, dans le volet gauche est représenté le martyre de saint Sébastien et à droite l'Ascension. Dans ces scènes Memling exprime tout son talent narratif qu'il soutient par des couleurs fraîches et vives. Sa peinture a connu une très grande popularité au XIXᵉ siècle, passant pour l'expression la plus haute de l'art flamand.

The central panel shows Christ emerging from his tomb, surrounded by sleeping soldiers; the martyrdom of Saint Sebastian is depicted on the left wing, and the Ascension on the right. Memling has put all his narrative skill into these three scenes, which are heightened by fresh, vivid colours. In the 19th century his paintings became very popular and were regarded as the highest expression of Flemish art.

Geertgen tot Sint Jans, dit Gérard de Saint-Jean (1460/65-1488/93)
La Résurrection de Lazare
The Raising of Lazarus
Vers 1480
Bois. H. 1,27 m ; L. 0,97 m

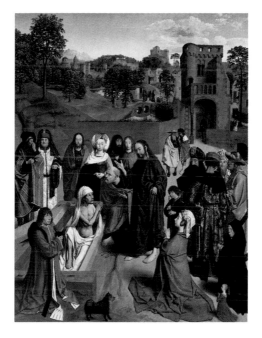

De ce peintre hollandais né à Leyde et mort prématurément, nous savons qu'il fut formé à Haarlem et qu'il vécut à titre d'hôte au couvent des chevaliers de Saint-Jean de cette ville. Comme dans un triptyque précédent, Gérard de Saint-Jean met en scène, autour du tombeau de Lazare, divers personnages dont on peut penser qu'il s'agit de véritables portraits de contemporains. On a souvent rapproché son art de celui de Hugo van der Goes.

This Dutch painter was born in Leiden and died prematurely. We also know that he trained in Haarlem and lived as a guest in the convent of the Knights of Saint John in that city. Here, and in an earlier triptych, Geertgen shows various figures, which may be portraits of his contemporaries, gathered round the tomb of Lazarus. Geertgen's work has often been compared to that of Hugo van der Goes.

PEINTURE FLAMANDE ET HOLLANDAISE
XVᵉ-XVIᵉ SIÈCLES
Jérôme Bosch (v. 1450-1516)
La Nef des fous
The Ship of Fools
Vers 1500 ?
Bois. H. 0,58 m ; L. 0,32 m

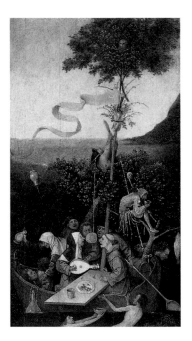

Le thème des vices humains n'est pas rare au xvᵉ siècle, mais Bosch le reprend ici dans une allégorie pleine de verve. Les viveurs assimilés à des fous sont entassés dans une barque et se livrent à des actes incohérents, dont les plus récurrents relèvent du péché de gourmandise et de l'ivrognerie. L'imagination de Bosch s'est mise ici au service d'une violente critique de la société et du clergé corrompu.

The theme of human vice was a common one in the 15th century, but here Hieronymous Bosch gives it an allegorical treatment full of verve. The revellers, shown as fools, are crammed into a boat and are acting oddly, mostly in a manner indicating the sins of greed and drunkenness. Here Bosch's imagination expresses a violent criticism of society and the corrupt clergy.

PEINTURE FLAMANDE ET HOLLANDAISE
XVᵉ-XVIᵉ SIÈCLES
Gérard David (1450/60-1523)
Les Noces de Cana
The Marriage at Cana
Vers 1500
Bois. H. 1,00 m ; L. 1,28 m

PEINTURE ET ARTS GRAPHIQUES

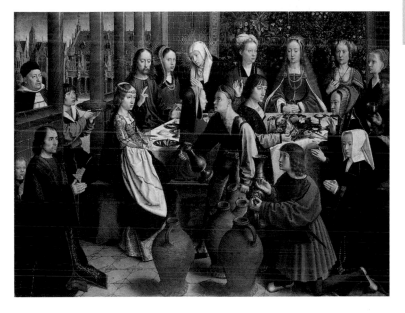

Reçu maître à Bruges en 1484, Gérard David a fait sa carrière dans cette ville où il connut la plus grande renommée. Les œuvres de sa maturité – dont fait partie ce tableau – se caractérisent par la représentation de personnages aux volumes fermes, les femmes offrant un visage rond et plein de grâce. À la fin de sa vie le peintre multipliera les petits tableaux, très populaires, où apparaît la Vierge dans des scènes intimistes.

Gérard David was accepted as a master in Bruges in 1484 and pursued his career in this city, where he achieved great renown. The works of his maturity, of which this is one, are characterised by their firm contours and portrayals of women with round, graceful faces. At the end of his life David painted many rather sentimental and very popular small paintings depicting the Virgin in interior scenes.

PEINTURE FLAMANDE ET HOLLANDAISE
XVᵉ-XVIᵉ SIÈCLES
Jan Provost (v. 1465-1529)
Allégorie chrétienne
Christian Allegory
Vers 1500-1510
Bois. H. 0,50 m ; L. 0,40 m

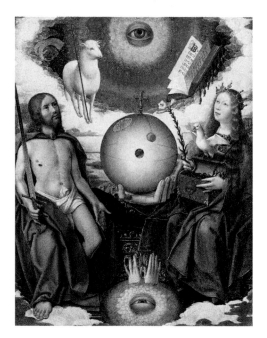

Le Jugement dernier *que peignit Jan Provost pour la salle des Échevins de Bruges a servi de référence pour reconstituer sa carrière qui s'est déroulée dans cette ville. Son art se signale par une synthèse entre la tradition flamande du XVᵉ siècle et l'art italien, dans des compositions qui annoncent le maniérisme. Ce petit panneau où il a multiplié les objets symboliques est frappant par son aspect surréaliste.*

Using Jan Provost's *Last Judgement*, painted for the Council Chamber in the Bruges town hall, as a reference-point, it has been possible to reconstruct the artist's working life, spent in that city. His art is characterised by a synthesis of the 15th century Flemish tradition and Italian art, with compositions that herald Mannerism. This small panel, filled with symbolic objects, is still striking in its surrealism.

PEINTURE FLAMANDE ET HOLLANDAISE
XVᵉ-XVIᵉ SIÈCLES
Quentin Metsys (1465/66-1530)
Le Prêteur et sa femme
The Moneylender and his Wife
1514
Bois. H. 0,70 m ; L. 0,67 m

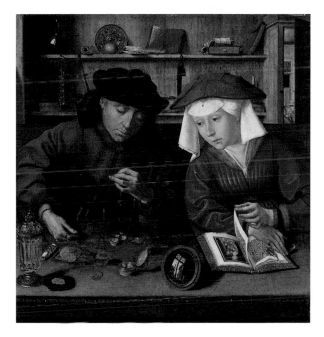

Une inscription latine figurait au XVIIᵉ siècle sur l'encadrement de ce tableau : "Que la balance soit juste et les poids égaux". Elle en indique clairement l'intention moralisante, qui renvoie au Jugement dernier. Le miroir où se reflète un homme lisant est une allusion à ceux qui apparaissent chez Van Eyck, dont Metsys s'est inspiré. Ce célèbre tableau qui a sans doute appartenu à Rubens est considéré comme l'une des sources de la peinture de genre aux Pays-Bas.

In the 17th century the frame of this picture bore an inscription in Latin meaning 'May the scales be accurate and the weights equal'. This clearly indicates the moral intention of the picture, which refers to the Last Judgement. The mirror showing the man's reflection is an allusion to the mirrors in the work of van Eyck, which influenced Metsys. This famous painting, which almost certainly once belonged to Rubens, is regarded as one of the sources of genre painting in the Netherlands.

PEINTURE FLAMANDE ET HOLLANDAISE
XVe-XVIe SIÈCLES
Joachim Patenier (v. 1480-1524)
Saint Jérôme dans le désert
Saint Jerome in the Desert
Vers 1515
Bois. H. 0,78 m ; L. 1,37 m

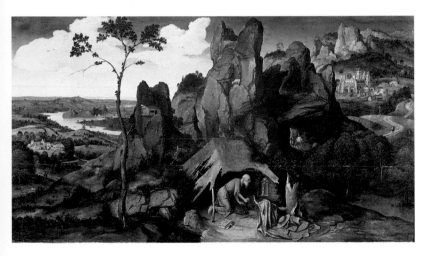

Patenier (ou Patinir) a pour réputation d'être l'un des premiers paysagistes flamands, et sans doute l'un des plus grands. Le sujet n'est souvent qu'un prétexte à exalter la beauté de la nature et son univers merveilleux. La composition ample baigne ici dans un chromatisme délicat et harmonieux de gris et de bleus, tandis que les couleurs chaudes sont concentrées au premier plan.

Patenier (or Patinir) is regarded as one of the first Flemish landscape painters, and certainly one of the greatest. His religious subjects are often merely a pretext for celebrating the beauty of the natural world. This extensive composition has been rendered in delicate, harmonious greys and blues, with the warm colours concentrated in the foreground.

Jan Gossaert, dit Mabuse (v. 1478-1532)
Diptyque Carondelet
Carondelet Diptych
1517
Bois. Chaque panneau : H. 0,42 m ; L. 0,27 m

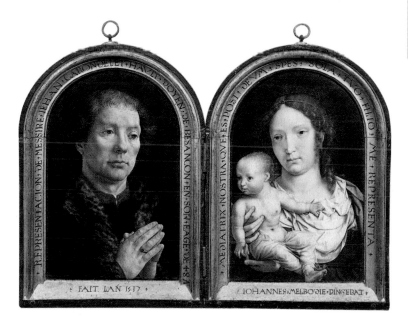

La formation de Gossaert n'est pas connue mais dans ses œuvres apparaissent des influences diverses : emprunts à la tradition flamande, à Dürer, et à la peinture italienne qu'il a largement contribué à faire connaître aux Pays-Bas au début du XVIᵉ siècle. C'est à Malines qu'il exécute ce diptyque figurant un conseiller de Charles Quint et sa femme. La représentation du crâne humain, au revers, est saisissante.

We know nothing about Gossaert's training, but his works suggest various influences, including the Flemish tradition, Dürer and Italian painting, with which the Netherlands became familiar in the early 16th century largely through his efforts. This diptych, showing one of Charles V's advisors with his wife, was painted in Mechelen. There is a particularly striking representation of a human skull on the back.

PEINTURE FLAMANDE ET HOLLANDAISE
XVᵉ-XVIᵉ SIÈCLES
Lucas de Leyde (1494-1533) ? ou anonyme
Loth et ses filles
Lot and his Daughters
Vers 1520
Bois. H. 0,48 m ; L. 0,34 m

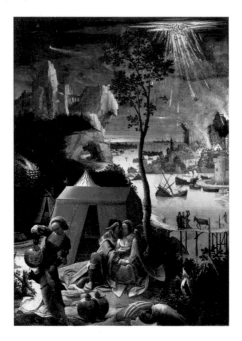

Ce panneau a longtemps été attribué à Lucas de Leyde, ce qui est aujourd'hui controversé. Quel que soit son auteur, sans doute un peintre d'Anvers ou de Leyde, on s'accorde à le considérer comme un chef-d'œuvre du paysage fantastique. Il a inspiré au XXᵉ siècle des pages splendides au poète Antonin Artaud.

This panel was long attributed to Lucas van Leyden, but today this is disputed. Whoever the painter was, and it was almost certainly an artist from Antwerp or Leiden, there is general agreement that it is a masterpiece of fantastical landscape art. In the 20th century it also inspired some wonderful writing by the poet Antonin Artaud.

PEINTURE FLAMANDE ET HOLLANDAISE
XVe-XVIe SIÈCLES
Lucas de Leyde (1494-1533)
La Tireuse de cartes
The Fortune-teller
Vers 1510
Bois. H. 0,24 m ; L. 0,30 m

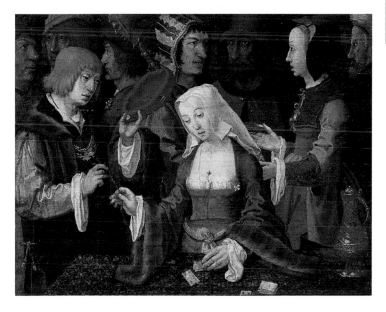

Lucas Huyghensz, dit Lucas de Leyde, reçut une première formation chez son père et montra des dons étonnamment précoces : encore adolescent, il exécute une série de petits panneaux représentant des scènes de genre, dont fait partie cette Tireuse de cartes. *Ses talents se sont appliqués avec le même bonheur à la gravure sur bois et sur cuivre.*

Lucas Huyghensz, known as Lucas van Leyden, received his early training from his father and revealed his gifts at an exceptionally early age. He was still a youth when he painted a series of small panels representing genre scenes, including this portrayal of a fortune-teller. He showed an equal talent for wood and copperplate engraving.

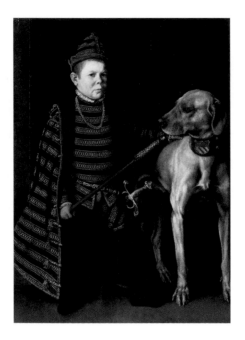

PEINTURE FLAMANDE ET HOLLANDAISE
XVᵉ-XVIᵉ SIÈCLES
Anthonis Mor, dit Antonio Moro (1519-1575)
Le Nain du cardinal de Granvelle
Cardinal Granvelle's Dwarf
Vers 1560
Bois. H. 1,26 m ; L. 0,92 m

Reçu franc maître à Anvers en 1547, Anthonis Mor bénéficia très vite de la protection de l'archevêque d'Arras, futur cardinal de Granvelle, qui l'introduisit à la cour de Bruxelles. De là il partira au Portugal, en Italie, mais c'est en Espagne qu'il met au point son style pour les nombreux portraits d'apparat réalisés au cours d'une brillante carrière dans les cours d'Europe.

Anthonis Mor was accepted as a master in Antwerp in 1547 and very soon received the patronage of the archbishop of Arras, later Cardinal Granvelle, who introduced him into the Brussels court. From there he went to Portugal and Italy, but it was in Spain that he perfected his style as a painter of ceremonial portraits, producing many of these in the courts of Europe.

PEINTURE FLAMANDE ET HOLLANDAISE
XVe-XVIe SIÈCLES

Frans Floris (1516-1570)
Le Sacrifice du Christ protégeant l'humanité
The Sacrifice of Christ Protecting Humankind
1562
Bois. H. 1,65 m ; L. 2,30 m

PEINTURE ET ARTS GRAPHIQUES

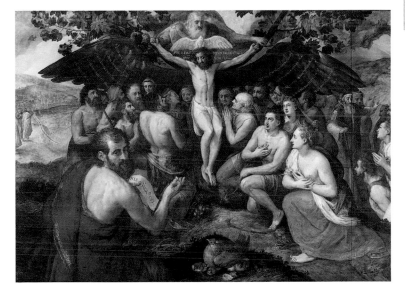

Le voyage à Rome où il reçut le choc de Michel-Ange a été déterminant pour Floris. Il en ramena une vision nouvelle de la peinture dans sa ville natale d'Anvers, où il connut la gloire. Ses œuvres se signalent par la virtuosité du langage pictural et par des formes maniéristes. Dans ce tableau métaphorique, le Christ protège de ses ailes le peuple des chrétiens, parmi lesquels le peintre s'est représenté avec sa femme.

Floris' trip to Rome, where Michelangelo's work had a profound effect on him, was crucial. He returned to his native city of Antwerp with a new vision of painting, and became extremely successful. His works are characterised by his brilliant pictorial language and by Mannerist forms. In this metaphorical picture Christ spreads his protective wings over the Christians, among whom the painter has portrayed himself and his wife.

PEINTURE FLAMANDE ET HOLLANDAISE
XVe-XVIe SIÈCLES
Pieter I Bruegel le Vieux (v. 1525-1569)
Les Mendiants
The Beggars
1568
Bois. H. 0,18 m ; L. 0,21 m

Ce petit panneau tardif de Pieter Bruegel est la seule œuvre du peintre que conserve le Louvre. Son interprétation a donné lieu à des hypothèses variées, et l'on ne sait s'il s'agit d'une critique d'ordre politique, d'une satire sociale ou d'une réflexion sur la nature humaine. La signification des queues de renard accrochées sur les personnages reste tout aussi obscure.

This little panel painted late in his career by Pieter Bruegel the Elder is the only work by him held in the Louvre. The picture has been interpreted in various ways and we do not know whether it should be seen as a political critique, social satire or a meditation on human nature. The significance of the fox-tails hanging from the figures' clothes remains similarly obscure.

PEIN I URE FLAMANDE ET HOLLANDAISE
XVᵉ-XVIᵉ SIÈCLES
Cornelisz van Haarlem (1562-1638)
Le Baptême du Christ
The Baptism of Christ
1588
Toile. H. 1,70 m ; L. 2,06 m

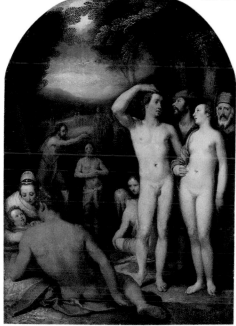

La carrière de Cornelisz van Haarlem commence véritablement au moment où il s'installe dans sa ville natale, en 1583. La peinture y est alors en pleine transformation sous l'influence du maniérisme, auquel il adhère lui-même, atteignant parfois une véritable outrance qui s'apaisera par la suite. Ce Baptême du Christ est une œuvre de jeunesse où s'applique son goût pour les formes contournées et les gestes expressifs.

Cornelisz van Haarlem's career truly began when he settled in his native city in 1583. At that time painting in Haarlem was undergoing a transformation under the influence of Mannerism, which van Haarlem himself espoused, sometimes to the point of excess, though he later became more moderate. This *Baptism of Christ* is an early work reflecting his taste for twisting shapes and expressive gestures.

PEINTURE FLAMANDE
XVIIᵉ SIÈCLE
Jan I Bruegel de Velours (1568-1625)
La Bataille d'Issus
The Battle of Issus
1602
Bois. H. 0,86 m ; L. 1,35 m

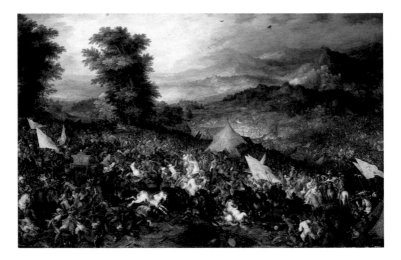

Second fils de Pieter Bruegel le Vieux, ce peintre doit son surnom de Bruegel de Velours à la séduction de sa palette. Établi à Anvers après un voyage en Italie, il quitte peu sa ville, bien que sa clientèle soit internationale. Paysagiste à ses débuts, il traite ensuite tous les genres, en particulier les tableaux de fleurs, collaborant parfois avec Rubens, un autre célèbre Anversois.

Jan Bruegel, second son of Pieter Bruegel the Elder, is known as Velvet Bruegel because of his seductive use of colour. On his return from a trip to Italy, he settled in Antwerp and seldom left the city, despite his international clientele. His early work consisted largely of landscapes, but he later diversified into all the genres, especially flower paintings, and sometimes collaborated with Rubens.

PEINTURE FLAMANDE
XVII^e SIÈCLE
Petrus Paulus Rubens (1577-1640)
L'Apothéose d'Henri IV et la proclamation de la régence de Marie de Médicis
The Apotheosis of Henri IV and the Proclamation of the Regency of Marie de' Medicis
1622-1625
Toile. H. 3,34 m ; L. 7,27 m

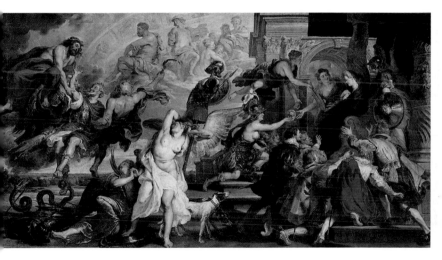

Pour décorer une galerie du palais du Luxembourg nouvellement construit, la régente Marie de Médicis, veuve d'Henri IV, commanda à Rubens – dont la renommée avait dépassé les limites de son pays – une série de tableaux commémorant les épisodes de sa vie. Vingt-quatre grandes toiles furent ainsi réalisées dans un langage épique où interviennent allégories et dieux de l'Olympe, où surtout s'exprime triomphalement la vitalité de Rubens.

Marie de' Medicis became regent on the death of her husband, Henri IV. She commissioned Rubens, whose fame had spread beyond the confines of his own country, to paint a series of pictures commemorating events in her husband's life for a gallery in the newly constructed Luxembourg Palace. Rubens painted twenty-four large canvases in the epic style, including allegories and Greek gods, giving triumphant expression to his own vitality.

PEINTURE FLAMANDE
XVII^e SIÈCLE

Petrus Paulus Rubens (1577-1640)
Portrait d'Hélène Fourment et de ses enfants
Portrait of Hélène Fourment and her Children
1636-1637
Toile. H. 1,13 m ; L. 0,82 m

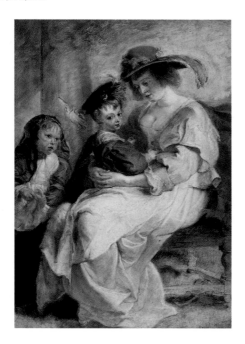

Laissée à l'état d'ébauche dans plu-sieurs de ses parties, cette toile figure la seconde femme de Rubens, Hélène Fourment – épousée à l'âge de dix-sept ans alors qu'il en a cinquante-trois – avec leurs deux enfants, François et Claire-Jeanne. Le peintre se trouve alors au crépuscule de sa carrière et multiplie les portraits intimes où s'expriment la paix familiale et le bonheur de vivre.

This canvas, many parts of which remain at the sketch stage, portrays Rubens' second wife, Hélène Fourment, whom he married when he was fifty-three and she seventeen, with their two children, Frans and Clara Johanna. Rubens' career was coming to an end, and he painted a number of intimate portraits expressing the happiness and the peace of family life.

PEINTURE FLAMANDE
XVII⁵ SIÈCLE
Petrus Paulus Rubens (1577-1640)
La Kermesse
The Kermis
Vers 1635
Bois. H. 1,49 m ; L. 2,61 m

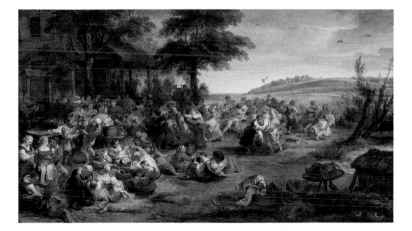

Le thème de la fête paysanne, tradition-nel dans la peinture flamande et porté à ses sommets par Bruegel, est ici repris par Rubens dans une composition truculente et pleine de mouvement, mêlant femmes, enfants, vieillards et cou-ples tournoyants, tandis qu'à l'arrière-plan s'étend un calme paysage au ciel limpide. Très admiré, ce tableau a inspiré de nombreux peintres, dont Watteau qui en copia plusieurs groupes.

The village fair was a traditional theme in Flemish painting, and was given its greatest expression by Bruegel. Here it is taken up by Rubens in a lively, ani-mated composition depicting a busy crowd of women, children, old people and whirling couples against a back-ground of calm landscape and pale sky. This picture was much admired and ins-pired other artists, including Watteau, who copied many of its groups of figures.

PEINTURE FLAMANDE
XVIIᵉ SIÈCLE
Petrus Paulus Rubens (1577-1640)
Hélène Fourment au carrosse
Hélène Fourment with a Carriage
Vers 1639
Bois. H. 1,95 m ; L. 1,32 m

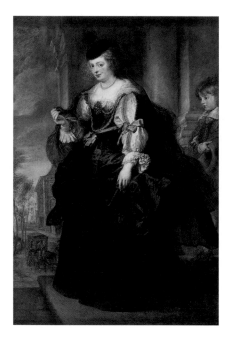

Tandis que dans le précédent portrait de sa femme (voir p. 476), Rubens restituait l'intimité familiale, dans ce tableau il présente au contraire Hélène en grande toilette, sur le point de monter en carrosse suivie par son fils : une petite saynète traitée d'une touche admirable où costumes et décor témoignent de l'opulence à laquelle est parvenu le peintre à la fin de sa vie.

Whereas Rubens recorded the intimacy of family life in the preceding portrait of his wife (see p. 476), here he shows Hélène dressed in all her finery and about to get into a carriage, followed by her son. In this little scene, painted with admirable skill, the clothes and setting reflect the wealth the artist had acquired by the end of his life.

PEINTURE FLAMANDE
XVIIᵉ SIÈCLE
Petrus Paulus Rubens (1577-1640)
Étude d'arbres
Study of Trees
Pierre noire, plume et encre brune. H. 0,58 m ; L. 0,48 m

PEINTURE ET ARTS GRAPHIQUES

Ce dessin d'un format exceptionnel s'inscrit dans un groupe d'études qu'a réalisées Rubens d'après nature, frappantes par leur vérité et l'énergie de l'exécution. Le peintre a utilisé ce motif, avec quelques variantes, dans un tableau intitulé La Chasse au sanglier, *peint vers 1616, et aujourd'hui à Dresde.*

This drawing with an unusual format is one of a group of studies Rubens made from nature, which illustrate both the accuracy of the artist's observation and his energetic style. Rubens used this motif, with some variations, in a painting called *The Boar Hunt*, painted around 1616 and now in Dresden.

PEINTURE FLAMANDE
XVIIᵉ SIÈCLE
Anthony van Dyck (1599-1641)
Charles Iᵉʳ, roi d'Angleterre
King Charles I of England
Entre 1635 et 1638
Toile. H. 2,66 m ; L. 2,07 m

L'Anversois Van Dyck fait à partir de 1632 un séjour d'une dizaine d'années en Angleterre, où le roi le pensionne au titre de "principal peintre ordinaire de Leurs Majestés" et le crée chevalier. Le peintre exécute alors de nombreux portraits du souverain sous des aspects divers, en guerrier ou dans toute sa gloire. Dans ce tableau d'une rare élégance, il apparaît en simple gentilhomme participant à une chasse.

Van Dyck was a native of Antwerp, but spent about ten years in England from 1632 onward. The king gave him the title of 'principalle Paynter in ordinary to their Majesties' and knighted him. Van Dyck painted several portraits of the king, as warrior, in full regalia or, as in this extraordinarily elegant painting, simply as a gentleman hunting.

PEINTURE FLAMANDE
XVIIᵉ SIÈCLE
Jacob Jordaens (1593-1678)
Les Quatre Évangélistes
The Four Evangelists
Vers 1625
Toile. H. 1,34 m ; L. 1,18 m

PEINTURE ET ARTS GRAPHIQUES

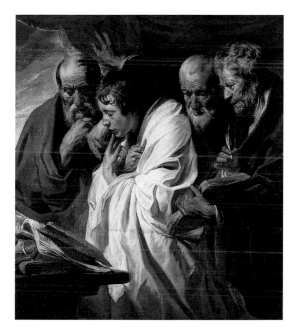

Collaborateur plus qu'élève de Rubens, Jordaens travailla à ses côtés plus de vingt ans tout en poursuivant sa propre carrière. Il peint ces Quatre Évangélistes *alors qu'il a atteint sa pleine maturité et la parfaite expression de son style ample et vigoureux : le réalisme des visages tendus vers le livre saint est souligné par la souplesse et la précision de la touche.*

Rubens' pupil Jordaens became his master's collaborator, working with him for more than twenty years, while pursuing his own career. This picture was painted when Jordaens was in his prime and had achieved the perfect expression of his expansive, vigorous style. The realism of the faces turned towards the sacred text is heightened by the painter's precise yet supple brushwork.

PEINTURE FLAMANDE
XVIIᵉ SIÈCLE
Jacob Jordaens (1593-1678)
Jésus chassant les marchands du temple
Christ Driving the Merchants from the Temple.
Vers 1650
Toile. H. 2,88 m ; L. 4,36 m

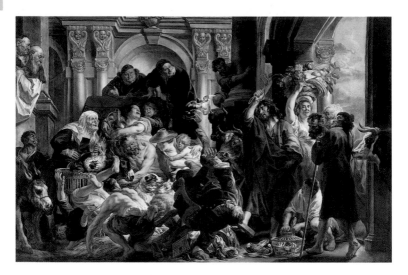

Considéré par les héritiers de Rubens comme son successeur, Jordaens acheva les grandes commandes faites au maître, notamment pour Charles Iᵉʳ d'Angleterre. S'il conserve beaucoup de l'emportement de Rubens dans ses compositions personnelles, sa manière de traiter la lumière et d'exalter les couleurs doit davantage à Caravage et à l'Italie – qu'il ne visita d'ailleurs jamais.

Jordaens was regarded by Rubens' heirs as his master's successor, and he completed Rubens' large commissions, notably for Charles I of England. While he retains much of Rubens' passion in his personal works, his manner of treating light and heightening colours owes more to Caravaggio and to Italy, though he never visited this country.

PEINTURE HOLLANDAISE
XVII^e SIÈCLE
Ambrosius Bosschaert (1573-1621)
Bouquet de fleurs
Bouquet of Flowers
Vers 1620
Cuivre. H. 0,23 m ; L. 0,17 m

PEINTURE ET ARTS GRAPHIQUES

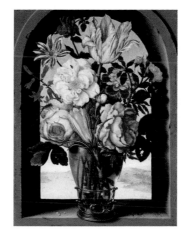

Jusque-là associée à des symboles religieux ou mythologiques, ou encore utilisée à des fins décoratives, la peinture de fleurs ne connaît son développement et une véritable autonomie que vers les années 1600. Ambrosius Bosschaert, créateur du grand style floral hollandais, a porté ce genre à sa plus haute perfection.

Flower painting was previously associated with religious or mythological symbolism, or used as a decorative element. It did not develop into a truly independent genre until around 1600, reaching perfection in the work of Ambrosius Bosschaert, who is regarded as the creator of the great Dutch floral style.

PEINTURE HOLLANDAISE
XVIIᵉ SIÈCLE
Frans Hals (1580-1666)
La Bohémienne
The Gypsy Girl
Vers 1628-1630
Bois. H. 0,58 m ; L. 0,52 m

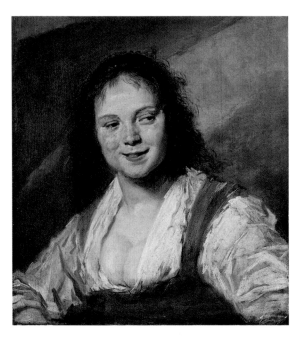

Au cours d'une carrière qui s'est tout entière déroulée à Haarlem, Frans Hals s'est exclusivement consacré au portrait, individuel ou collectif. Cette figure de femme – plus courtisane que bohémienne – s'inscrit dans une célèbre série de "portraits de genre" d'esprit caravagesque. Hals y imprime un style nouveau, fait de touches libres et rapides, notamment dans le traitement plein de brio des plis de la chemise.

Frans Hals spent his entire career in Haarlem, devoting himself exclusively to individual and group portraits. This woman, who looks more like a courtesan than a gypsy, is one of a famous series of 'genre portraits' in the tradition of Caravaggio. Hals brings a new style to the work, however, painting with quick, free strokes, notably in the dazzling treatment of the blouse.

PEINTURE HOLLANDAISE
XVII^e SIÈCLE
Frans Hals (1580-1666)
Le Bouffon au luth
Buffoon with a Lute
Vers 1620-1625
Toile. H. 0,70 m ; L. 0,62 m

PEINTURE ET ARTS GRAPHIQUES

Les portraits de genre de Frans Hals – dont le Louvre conserve deux exemples – forment une exception dans son œuvre puisqu'il fut essentiellement le peintre de la bourgeoisie hollandaise. Sa touche audacieuse, son traitement réaliste du modèle dont il restitue la vivante présence ont valu à ce peintre l'admiration au XIX^e siècle des premiers impressionnistes.

Frans Hals' genre paintings, of which the Louvre has two, are exceptions in his work, since he was primarily a painter of the Dutch bourgeoisie. The Impressionist painters greatly admired Hals' bold technique and realistic treatments, which give his figures great life and presence.

PEINTURE HOLLANDAISE
XVIIᵉ SIÈCLE
Pieter Jansz Saenredam (1597-1665)
Intérieur de l'église Saint-Bavon à Haarlem
Interior of the Church of Saint Bavo's in Haarlem
1630
Toile. H. 0,41 m ; L. 0,37 m

Les cinquante-six tableaux connus de *ce peintre hollandais ont pour sujet presque exclusif des architectures d'églises, et ne s'en écartent que pour des vues d'hôtels de ville. Saenredam voyagea à travers les Pays-Bas pour saisir la particularité de chaque monument, multipliant croquis et dessins d'une rigueur toute scientifique. De sa palette claire où dialoguent beiges et gris et de son dépouillement naît une atmosphère d'une limpidité inimitable.*

Of the fifty-six known paintings by this Dutch artist, almost all have the theme of church architecture, the others showing views of town halls. Saenredam travelled throughout the Netherlands, trying to capture the essence of each monument and producing many sketches and drawings of a truly scientific rigour. His sparse compositions in pale colours, all beiges and greys, radiate a unique, limpid atmosphere.

Harmensz Rembrandt Van Rijn (1606-1669)
Études d'un oiseau de paradis
Studies of a Bird of Paradise
Vers 1635-1640
Plume et encre brune, lavis brun et rehauts de blanc. H. 0,18 m ; L. 0,15 m

Comme beaucoup de ses contemporains, Rembrandt fut fasciné par les merveilles rapportées des continents nouvellement découverts et les collectionnait : parmi divers objets exotiques on a ainsi retrouvé dans l'inventaire de ses biens, au moment de sa faillite en 1656, un oiseau de paradis empaillé.

Like many of his contemporaries, Rembrandt was fascinated by the wonders that were arriving from the newly discovered continents, and became a collector. The inventory made of his property when he went bankrupt in 1656 mentions a number of exotic objects, including a stuffed bird of paradise.

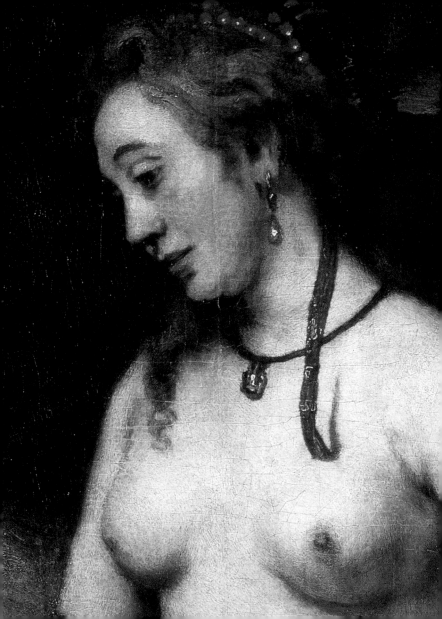

PEINTURE HOLLANDAISE
XVIIᵉ SIÈCLE
Harmensz Rembrandt van Rijn (1606-1669)
Bethsabée
Bathsheba
1654
Toile. H. 1,42 m ; L. 1,42 m

PEINTURE ET ARTS GRAPHIQUES

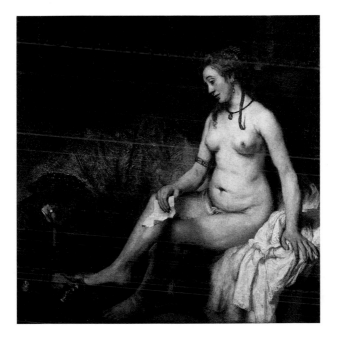

Rembrandt a choisi pour modèle de ce tableau sa maîtresse Hendrickje Stoffels, âgée de vingt-deux ans, qu'il avait engagée comme servante. Selon l'épisode biblique, Bethsabée aurait été vue au bain par David, qui réclama ses services : la présence du roi est ici simplement suggérée par la lettre froissée que tient avec mélancolie la jeune femme. La composition, sobre et forte, baigne dans une harmonie dorée traitée dans une admirable matière.

The model Rembrandt chose for this painting was his mistress, twenty-two-year-old Hendrickje Stoffels, whom he had engaged as a servant. In the Bible story, David sees Bathsheba bathing and sends for her. Here the king's presence is simply suggested by the crumpled letter the young woman sadly holds. The strong, sober composition is bathed in harmonious, golden light, which admirably exploits the substance of the paint.

PEINTURE HOLLANDAISE
XVIIᵉ SIÈCLE
Harmensz Rembrandt van Rijn (1606-1669)
Les Pèlerins d'Emmaüs
The Supper at Emmaus
1648
Bois. H. 0,68 m ; L. 0,65 m

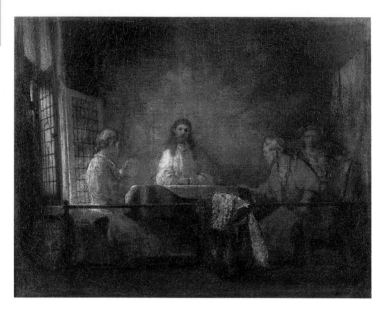

L'épisode de la vie du Christ au cours duquel il apparaît à deux de ses disciples a été traité par Rembrandt par la gravure et dans plusieurs tableaux. Ce chef-d'œuvre de la maturité du peintre reste frappant par la simplicité de sa composition et par l'émotion profondément humaine que suggère le visage livide de Jésus.

Rembrandt made engravings and several paintings showing this episode from the life of Christ, in which he appears to two of his disciples. This masterpiece of the artist's maturity is striking in the simplicity of its composition and the profoundly human emotion expressed by the pale face of Christ.

PEINTURE HOLLANDAISE
XVIIᵉ SIÈCLE
Harmensz Rembrandt van Rijn (1606-1669)
Portrait de l'artiste au chevalet
Portrait of the Artist at his Easel
1660
Toile. H. 1,11 m ; L. 0,90 m

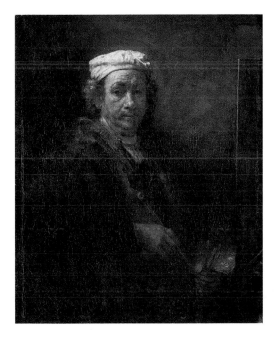

Rembrandt s'est représenté à l'âge de cinquante-quatre ans dans cet auto-portrait : les épreuves de l'existence ont visiblement marqué son visage qu'il traite sans complaisance. Le peintre est à cette époque ruiné et d'autres drames l'attendent puisqu'il quittera sa somptueuse maison, perdra sa compagne quelques années plus tard, puis son fils Titus. Ce tableau est entré dans les collections de Louis XIV deux ans après la mort de Rembrandt.

In this self-portrait Rembrandt paints himself at the age of fifty-four. The trials of life have left their visible marks on his face, which he does not seek to flatter. At this time Rembrandt was ruined and yet more difficulties lay ahead, since a few years later he was to leave his magnificent house and lose first his wife, then his son Titus. This work entered the collections of Louis XIV two years after the painter's death.

PEINTURE HOLLANDAISE
XVII SIÈCLE
Jacob Van Ruisdael (1628-1682)
Le Coup de soleil
The Ray of Sunlight
Vers 1660 ?
Toile. H. 0,83 m ; L. 0,99 m

Très tôt dans sa carrière Ruisdael se spécialise dans le paysage et décline dunes, arbres, forêts et marais, auxquels il ajoute de discrets motifs architecturaux, ponts, moulins ou châteaux. À l'époque où il peint cette vue imaginaire à partir d'éléments réels, Ruisdael est parvenu à donner une lumineuse ampleur à ses paysages panoramiques. Jouant ici avec les horizontales et la transparence du ciel, il introduit une véritable dimension poétique.

Very early in his career Ruisdael began to specialise in landscapes, painting dunes, trees, forests and marshes, to which he added discreet architectural motifs such as bridges, windmills or chateaux. By the time he painted this imaginary landscape, Ruisdael had perfected the art of giving great light and depth to his panoramas, and of playing with the horizontals and the transparency of the sky, thereby giving his work a truly poetic dimension.

PFINTURE HOLLANDAISE
XVIIe SIÈCLE
Jan Vermeer (1632-1675)
La Dentellière
The Lacemaker
Vers 1665
Toile sur bois. H. 0,24 m ; L. 0,21 m

Célébré aujourd'hui comme un grand maître de la peinture hollandaise, Vermeer fut longtemps négligé et n'a été redó couvert véritablement qu'au xixe siècle : l'acquisition de La Dentellière *date de 1870. Peut-être ce relatif oubli était-il dû à la biographie du peintre, dont nous savons peu de chose, ou de la modestie de l'œuvre qui nous est parvenue – moins d'une quarantaine de tableaux.*

Today Vermeer is celebrated as a great master of Dutch painting, yet he was long neglected and was only really rediscovered in the 19th century. *The Lacemaker* was bought by the Louvre in 1870. This relative neglect may have been caused by the little information we have about the painter's life, or the fact that fewer than forty of his paintings have been preserved.

PEINTURE HOLLANDAISE
XVIIᵉ SIÈCLE
Jan Vermeer (1632-1675)
L'Astronome
The Astronomer
1668
Toile. H. 0,51 m ; L. 0,45 m

Plus d'un siècle après l'acquisition de La Dentellière *le Louvre a pu enrichir ses collections d'un second Vermeer, à peu près contemporain : cet* Astronome *méditant sur un globe terrestre, près duquel est posé un astrolabe. La manière du peintre y apparaît dans toute sa splendeur discrète : lumière savante, coloris précieux, méditation solitaire du personnage, magie de l'atmosphère.*

Over a century after acquiring *The Lacemaker,* the Louvre was able to enrich its collections with this second, almost contemporary painting by Vermeer, showing an astronomer meditating on a globe, next to which is an astrolabe. The painter's style can be seen here in all its discreet splendour, in the skilful depiction of light and delicate colours, in the figure's solitary meditation and the magical atmosphere.

PEINTURE HOLLANDAISE
XVII^e SIÈCLE
Pieter de Hooch (1629-1684)
La Buveuse
Woman Drinking
1658
Toile. H. 0,51 m ; L. 0,45 m

PEINTURE ET ARTS GRAPHIQUES

Avec Vermeer dont il est l'aîné, Pieter de Hooch fait partie des meilleurs intimistes hollandais du xvii^e siècle. La période de sa maturité, qui se déroule à Delft, voit s'épanouir le meilleur de son œuvre dont fait partie cette Buveuse. *Avec les scènes d'intimité bourgeoise et les représentations du labeur domestique, les conversations galantes font partie de son répertoire : on y retrouve sa construction subtile de l'espace et son traitement raffiné de la lumière.*

Pieter de Hooch and the younger Vermeer are among the finest Dutch painters of everyday interior scenes of the 17th century. De Hooch spent his mature years in Delft, during which period he produced his finest work, including this painting. Depictions of bourgeois life, domestic work and *galant* conversation were part of his repertoire. Here we see an illustration of his subtle organisation of space and refined treatment of light.

PEINTURE HOLLANDAISE
XVIIᵉ SIÈCLE
Pieter de Hooch (1629-1684)
Les Joueurs de cartes
The Card-players
Vers 1665-1668
Toile. H. 0,67 m ; L. 0,77 m

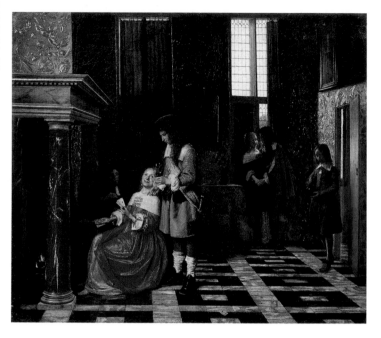

Vingt ans avant sa mort, Pieter de Hooch quitte Delft pour Amsterdam, où il continue à peindre des scènes d'intérieur. Son style pourtant se modifie peu à peu. Le cadre où sont représentés ses personnages devient plus luxueux et les réunions plus mondaines : sans doute s'agit-il ici d'une maison de plaisir. À la fin de sa vie, le traitement réaliste des tableaux devient lui-même plus maniériste.

Twenty years before his death, Pieter de Hooch moved from Delft to Amsterdam, where he continued to paint interior scenes. His style gradually changed, however. His figures were placed in more luxurious settings and were shown in social gatherings. This picture is almost certainly set in a brothel. At the end of his life the realism of Hooch's pictures became more Mannerist in style.

PEINTURE ALLEMANDE
Maître de la Sainte Parenté (actif à Cologne entre 1475 et 1510)
Retable des Sept Joies de Marie
Altarpiece of the Seven Joys of Mary
Vers 1480
Bois. H. 1,27 m ; L. 1,82 m

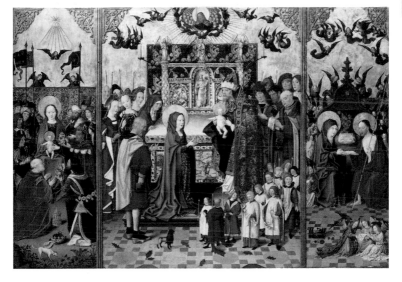

Les collections du Louvre comptent quelques chefs-d'œuvre du XVᵉ siècle allemand, notamment un précieux ensemble de tableaux de l'école de Cologne, dont fait partie ce retable. C'est pour un couvent de cette ville qu'il fut exécuté par le Maître de la Sainte Parenté, dont le surnom lui vient de son œuvre majeure, aujourd'hui encore conservée à Cologne.

The Louvre's collections include several 15th-century Germanic masterpieces, in particular a group of paintings from the Cologne school, including this wonderful altarpiece. It was made for a convent in the city by the Master of the Holy Kinship, whose name comes from his major work which is still held in Cologne.

PEINTURE ALLEMANDE
Maître de Saint-Barthélemy (actif à Cologne vers 1480-1510)
La Descente de croix
Deposition
Vers 1501-1505
Bois. H. 2,27 m ; L. 2,10 m

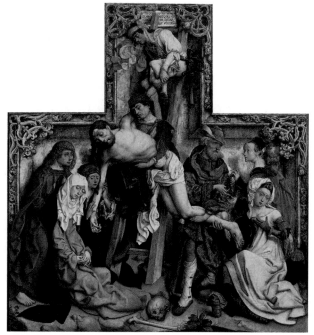

Avant son entrée au Louvre à l'époque de la Révolution, ce panneau se trouvait dans l'église du Val-de-Grâce, et antérieurement dans la maison professe des Jésuites à Paris, rue Saint-Antoine, sans que l'on sache comment il y est parvenu. Dans cette pathétique composition inspirée de Rogier van der Weyden, le Christ semble, par un puissant effet de trompe-l'œil, sortir littéralement du cadre.

Before it was brought to the Louvre during the Revolution, this panel by the Master of the Saint Bartholomew Altar decorated the church of Val-de-Grâce and, before that, the meeting house of the Jesuits in Rue Saint-Antoine in Paris. A powerful trompe l'œil effect seems to make Christ stand out from the background in this composition full of sadness, influenced by Rogier van der Weyden.

PEINTURE ALLEMANDE
Albrecht Dürer (1471-1528)
Dame de Livonie
Lady of Livonia
1521
Plume, encre brune et aquarelle. H. 0,28 m ; L. 0,18 m

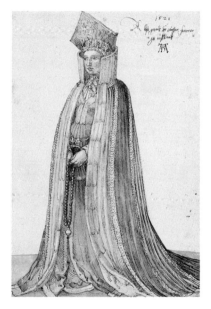

Cette aquarelle fait partie d'une série de trois dessins conservés au Louvre montrant des femmes de Livonie, que Dürer a peut-être eu l'occasion d'observer à Anvers, port particulièrement cosmopolite. Une notation sur le vif ne serait pas surprenante : au cours de ses divers voyages, Dürer a tenu un journal où s'exprime tout son intérêt pour ce qu'il avait pu voir d'inhabituel et de remarquable.

This watercolour is one of a series of three drawings held in the Louvre depicting women from Livonia, whom Dürer may have observed in the particularly cosmopolitan port of Antwerp. It would not be surprising if they were drawn from life. During his many travels, Dürer kept a diary in which he expressed his great interest in everything he saw that was unusual or noteworthy.

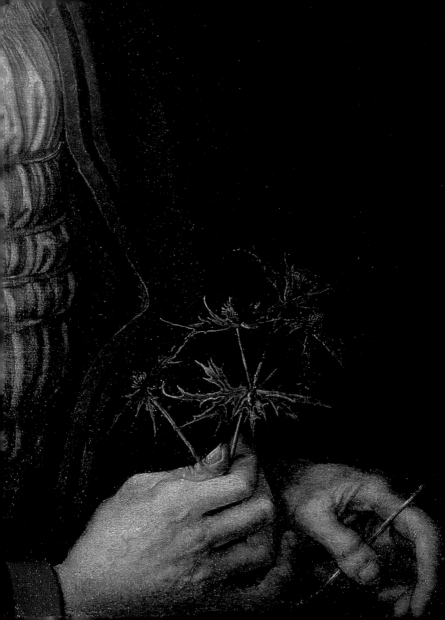

PEINTURE ALLEMANDE
Albrecht Dürer (1471-1528)
Autoportrait
Self-portrait
1493
Parchemin collé sur toile. H. 0,56 m ; L. 0,44 m

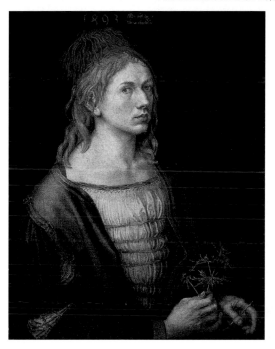

Ce tableau est le seul du maître allemand qui soit conservé en France. Dans ce premier autoportrait, Dürer s'est représenté à l'âge de vingt-deux ans : il se trouve alors entre Bâle et Strasbourg, avant son retour à Nuremberg. Selon les interprétations, il s'agirait d'un tableau offert par le jeune homme à sa fiancée, qu'il épousa l'année suivante. Pour d'autres, l'œuvre serait une évocation de la passion du Christ, ce que suggère la plante épineuse du premier plan.

This is the only picture by the German master to be preserved in France. It was Dürer's first self-portrait, painted when he was twenty-two. At this time he was between Basle and Strasbourg, before his return to Nuremberg. Some believe the picture to be a gift for the painter's fiancée, whom he married the following year. Others regard it as an evocation of the Passion of Christ, suggested by the thorny plant in the foreground.

PEINTURE ALLEMANDE
Albrecht Dürer (1471-1528)
Vue du Val d'Arco
View of Arco
1495
Aquarelle et gouache. H. 0,22 m ; L. 0,22 m

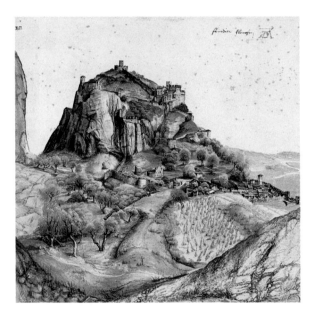

Cette vue représente la forteresse et le village d'Arco, dans le Tyrol, que Dürer a traversé en revenant de Venise à Nuremberg en 1495. De ce premier séjour italien le peintre a rapporté une nouvelle sensibilité aux effets de lumière et un raffinement du coloris qu'il applique ici magnifiquement, tout en conservant le style précis de ses débuts.

This view shows the fortress and village of Arco in the Tyrol, through which Dürer passed on his return journey from Venice to Nuremberg in 1495. As a result of this first trip to Italy the artist became more sensitive to the effects of light and refined his colours, which he uses to magnificent effect here, while retaining his earlier, precise style.

PEINTURE ALLEMANDE
Hans Baldung Grien (1484/85-1545)
Les Sorcières
The Witches
1510
Camaïeu. H. 0,37 m ; L. 0,25 m

PEINTURE ET ARTS GRAPHIQUES

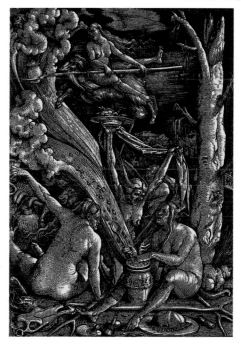

Peintre originaire de Strasbourg, Grien est passé par l'atelier de Dürer sans rien perdre de son talent personnel. Très tôt il s'intéresse aux bois gravés, notamment au camaïeu, technique de gravure sur bois qui imite le dessin rehaussé sur papier. Durant quelques années il aura pour thème de prédilection les sorcières : en témoigne cette scène de sabbat nocturne d'une construction particulièrement remarquable.

Grien was born in Strasbourg and spent time in Dürer's studio, without losing anything of his individual talent. He developed an early interest in chiaroscuro woodcutting, a technique which imitates drawing on coloured grounded paper. For some years witches were his favourite theme, as reflected in this nocturnal witches' sabbath scene with its particularly striking construction.

PEINTURE ALLEMANDE
Hans Baldung Grien (1484/85-1545)
Le Chevalier, la jeune fille et la mort
The Knight, Death and the Maiden
Vers 1505
Bois. H. 0,35 m ; L. 0,29 m

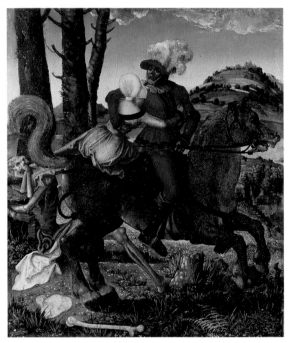

Aux sujets religieux et aux portraits s'ajoutent, dans la production de Grien, des tableaux allégoriques dont celui-ci est un exemple. L'animation, le coloris fort et l'utilisation des contrastes annoncent déjà chez ce peintre, alors très jeune, un authentique tempérament : la force charnelle de son inspiration ira parfois jusqu'à une certaine violence.

Besides his religious subjects and portraits, Grien painted allegorical pictures such as this, painted when he was still very young. His own temperament already shows in the lively treatment, strong colours and use of contrast. The powerful carnal element in his inspiration would sometimes manifest itself with a degree of violence.

PEINTURE ALLEMANDE
Wolf Huber (v. 1485-1553)
La Déploration du Christ
Lamentation
1524
Bois. H. 1,05 m ; L. 0,86 m

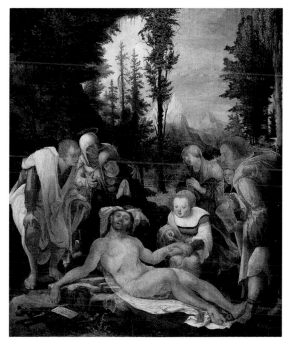

Important représentant de l'école du Danube, Huber était connu pour ses talents de dessinateur – surtout de paysages –, et c'est peu à peu que l'on a reconstitué son œuvre peint, qui reste rare. D'où le grand intérêt de ce tableau, où par ailleurs s'exprime toute la force dramatique de ce peintre, en particulier grâce aux raccourcis dans le traitement des personnages.

Huber is a major representative of the Danube school who was well known for his skill as a draughtsman, notably of landscapes. His painted oeuvre is only gradually being pieced together: we still have few of his pictures. This is therefore a very important work, which expresses the dramatic power of this painter's work, particulary through the foreshortening of the figures.

PEINTURE ALLEMANDE
Lucas Cranach (1472-1553)
Vénus
Venus
1529
Bois. H. 0,33 m ; L. 0,26 m

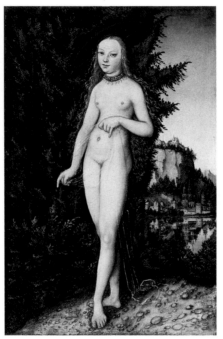

Cranach – qui doit son nom à sa ville de naissance – est avec Dürer et Holbein l'un des trois grands peintres allemands du XVIe siècle. Alors que sa production antérieure était essentiellement à thèmes religieux, il lui fut demandé vers 1525 des sujets mythologiques et des nudités : seul ou aidé par son atelier, Cranach produisit de nombreuses Vénus comme celle-ci, isolées dans un paysage, à la fois raffinées, étranges et poétiques.

Cranach, who takes his name from his native town, is one of the three great German painters of the 16th century, with Dürer and Holbein. His early works had largely religious themes. However, around 1525 he was asked to produce mythological subjects and nudes. Alone or assisted in his studio, Cranach painted a number of refined, strange and poetic images of Venus, such as this one showing the goddess alone in a landscape.

Lucas Cranach (1472-1553)
Portrait présumé de Magdalena Luther
Portrait presumed to be of Magdalena Luther
Vers 1540 ?
Bois. H. 0,39 m ; L. 0,25 m

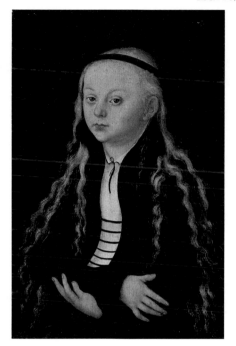

Le portrait a joué un rôle prépondérant chez Cranach dès le début de sa carrière. Il exécuta ceux de personnalités princières, mais portraitura aussi Luther à de nombreuses reprises, diffusant ses œuvres à travers des gravures. Ce portrait de fillette pourrait être celui de Magdalena, la fille de son modèle. Conformément à la manière de Cranach, le visage apparaît sur un fond uniforme éclairé de manière homogène.

Cranach's early career was dominated by portraiture. Besides portraying royal figures of the day, he painted several portraits of Martin Luther, distributing them as engravings. This portrait of a little girl could be that of Magdalena, Luther's daughter. As usual in Cranach's work, the face is placed against a uniform background with even lighting.

PEINTURE ALLEMANDE
Hans Holbein le Jeune (1497/98-1543)
Portrait d'Érasme
Portrait of Erasmus
1523
Bois. H. 0,42 m ; L. 0,32 m

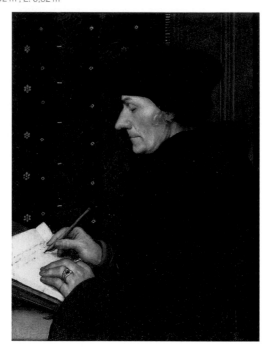

La précocité de son talent a permis à Holbein une reconnaissance immédiate et son introduction dans les milieux humanistes de Bâle, où il fréquente Érasme. Il fait alors plusieurs portraits du célèbre théologien, dont on voit ici le fin profil penché sur un ouvrage en cours de rédaction, le Commentaire de l'Évangile de saint Marc. *Le Louvre conserve également un dessin de Dürer représentant Érasme.*

Holbein's precocious talent gained him instant recognition in the humanist circles of Basle, where he became acquainted with Erasmus. He painted several portraits of the famous theologian, whose fine profile is shown here as he writes one of his works, the *Commentary on the Gospel of St Mark*. The Louvre also has a drawing of Erasmus by Dürer.

PEINTURE ALLEMANDE

Hans Holbein le Jeune (1497/98-1543)
Portrait de Nikolas Kratzer
Portrait of Nicholas Kratzer
1528
Bois. H. 0,83 m ; L. 0,67 m

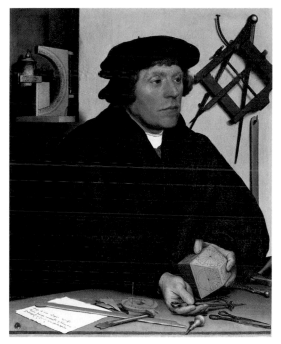

Sans doute sur les conseils d'Érasme, Hans Holbein fuit la Réforme en 1526 et quitte Bâle pour l'Angleterre, où il reste deux ans. Sa renommée de portraitiste s'y répand rapidement et les commandes affluent : il y fait entre autres ce portrait qui figure son compatriote Kratzer, devenu l'astronome du roi Henri VIII, ainsi que celui de l'archevêque Warham qui se trouve également au Louvre.

In 1526 Holbein fled the Reformation, almost certainly on the advice of Erasmus, and left Basle for England, where he stayed for two years. His fame as a portrait painter spread rapidly and he received many commissions. His portraits included this one of his compatriot Kratzer, who had become astronomer to Henry VIII, as well as that of the archbishop of Canterbury, William Warham, also in the Louvre.

PEINTURE ALLEMANDE
Hans Holbein le Jeune (1497/98-1543)
Portrait de jeune femme
Portrait of a Young Woman
Vers 1527
Pointe de métal, reprises à la plume et encre noire,
rehauts de sanguine et de blanc. H. 0,19 m ; L. 0,15 m

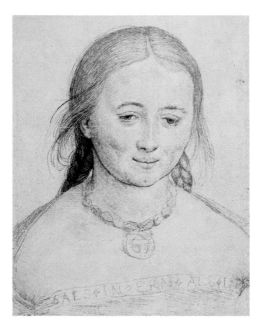

Holbein a dessiné cette délicate étude d'un visage féminin en préparation de la Madone de Soleure, *œuvre qui se trouve aujourd'hui dans le musée de cette ville. Le modèle est sans doute la jeune femme de l'artiste, Elsbeth Binzenstock, qui porte autour de son cou l'insigne de l'ordre de Saint-Antoine, amulette censée protéger contre la peste.*

Holbein drew this delicate study of a woman's face in preparation of the *Madonna of Solothurn*, a work which is today held in the museum of that town. His model was almost certainly his young wife, Elsbeth Binzenstock, who wears a necklace bearing the insignia of the Order of Saint Anthony as protection against the plague.

PEINTURE ALLEMANDE
Caspar David Friedrich (1774-1840)
L'Arbre aux corbeaux
Tree with Crows
Vers 1822
Toile. H. 0,59 m ; L. 0,73 m

De ce représentant majeur de la peinture romantique allemande qu'est Friedrich les musées français ne conservent que ce tableau. On y voit un tumulus, un chêne dénudé, des corbeaux : chacun des éléments évoque la mort, condition nécessaire pour accéder à l'au-delà symbolisé par le ciel lumineux. La nature, scrupuleusement décrite, est pour ce peintre spiritualiste un ensemble de signes de la révélation divine.

This is the only painting by Friedrich, a major representative of German Romantic painting, held in a French museum. It shows a tumulus, a bare oak tree and crows, each element evoking death, which is necessary to reach the afterlife symbolised by the light-filled sky. This very spiritual painter regarded nature, which he describes with scrupulous detail, as a collection of signs of the divine revelation.

PEINTURE ESPAGNOLE
Bernardo Martorell (connu de 1427 à 1452)
La Flagellation de saint Georges
The Flagellation of Saint George
Vers 1435
Bois. H. 1,07 m ; L. 0,53 m

Ce tableau est l'un des quatre panneaux – tous conservés au Louvre – illustrant avec une grande force dramatique le jugement et la flagellation de saint Georges : ils accompagnaient un panneau central consacré au combat du saint avec le dragon, aujourd'hui à Chicago. Remarquable représentant catalan du gothique international et artiste original, Martorell fut l'un des peintres les plus recherchés de Barcelone.

This painting is one of four panels held in the Louvre offering a highly dramatic illustration of the trial and flagellation of Saint George. They originally accompanied a central panel depicting the saint's fight with the dragon, which is now in Chicago. Martorell was a remarkable Catalan representative of the international Gothic movement, a highly original artist and one of the most sought-after painters in Barcelona.

PEINTURE ESPAGNOLE
Jaime Huguet (1414-1491)
La Flagellation du Christ
The Flagellation of Christ
Entre 1450 et 1460
Bois. H. 1,06 m ; L. 2,10 m

Ce magnifique retable fut exécuté pour la confrérie des cordonniers de Barcelone, ce que signalent les chaussures dans l'encadrement. C'est dans cette ville que s'est déroulée la carrière de Huguet, figure dominante de la peinture gothique dans la seconde moitié du XVe siècle. Son art se signale par un goût du décor somptueux typiquement catalan, mais aussi par une interprétation novatrice de l'espace et de la lumière.

This magnificent altarpiece was made for the shoemakers' guild of Barcelona, which explains why shoes are represented on the frame. It was in this city that Huguet, a dominant figure in Gothic painting in the second half of the 15th century, spent his career. His art is characterised by a typically Catalan taste for magnificent settings and also by his innovatory interpretations of space and light.

PEINTURE ESPAGNOLE
Domenico Theotocopoulos, dit Le Greco (1541-1614)
Le Christ en croix adoré par deux donateurs
Christ on the Cross Adored by Two Donors
Entre 1576 et 1579
Toile. H. 2,60 m ; L. 1,71 m

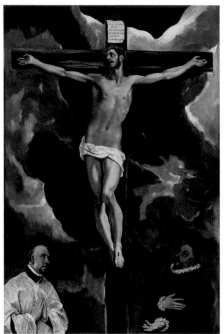

L'atmosphère dramatique, le ciel d'orage bleu et gris où s'inscrit la longue figure mouvante du Christ sont très représentatifs de la manière du Greco au moment de sa plus grande puissance créatrice. Le peintre d'origine crétoise, définitivement devenu espagnol, est alors à Tolède et reçoit commande de ce tableau destiné à l'église des Hiéronymites de la Reina : on ignore cependant le nom des donateurs figurés au pied de la croix.

The dramatic atmosphere and stormy blue and grey sky against which is set the long, flowing figure of Christ are typical of El Greco's work at the time when his creative powers were at their height. Born in Crete, he had become permanently Spanish, and was then living in Toledo. This painting was commissioned for an altar in the Hieronymite church of La Reina. The names of the donors shown at the foot of the cross are not known.

PEINTURE ESPAGNOLE
Francisco de Zurbarán (1598-1664)
L'Exposition du corps de saint Bonaventure
The Body of Saint Bonaventura Lying in State
1629
Toile. H. 2,45 m ; L. 2,20 m

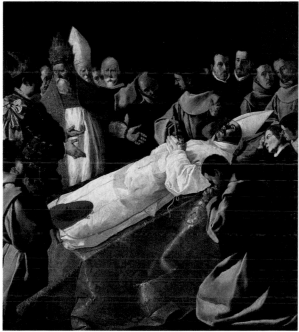

Saint Bonaventure, rénovateur de l'ordre franciscain et apôtre de la croisade, mourut au concile de Lyon en 1274 : Zurbarán le représente ici pleuré par le pape Grégoire X et le roi d'Aragon au milieu de moines. C'est le dernier épisode, puissamment évoqué, d'un cycle sur la vie de ce saint pour un collège de Séville. De cet ensemble, commencé par Herrera l'Ancien, Zurbarán peindra quatre toiles : deux d'entre elles se trouvent au Louvre.

Saint Bonaventura, advocate of the Crusades and reformer of the Franciscan order, died at the Council of Lyons in 1274. Here Zurbarán shows him mourned by Pope Gregory X and the king of Aragon, surrounded by monks. This is the last, powerfully portrayed episode of a cycle depicting the life of the saint. The paintings were started by Herrera the Elder, but Zurbarán painted four of them, two of which are in the Louvre.

PEINTURE ESPAGNOLE
Alonso Cano (1601-1667)
Saint Jean l'Évangéliste
Saint John the Evangelist
1636
Toile. H. 0,53 m ; L. 0,35 m

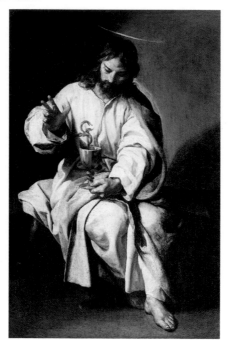

Fils d'un sculpteur de retables et sculpteur lui-même, Alonso Cano a exercé parallèlement l'activité de peintre après une formation à Séville – où il fut le condisciple de Velásquez. Sa carrière agitée se déroule entre cette ville, Madrid et Grenade. Ses œuvres, essentiellement à thèmes religieux, se signalent par leur puissance lyrique et font de lui l'un des peintres espagnols parmi les plus originaux du XVIIᵉ siècle.

Alonso Cano was the son of a sculptor of altarpieces, and a sculptor himself, but after training in Seville, where he studied alongside Velázquez, he also worked as a painter. His eventful career was spent between Seville, Madrid and Granada. His works, with primarily religious themes, are notable for their lyricism, and make him one of the most original painters of 17th-century Spain.

PEINTURE ESPAGNOLE
José de Ribera (1591-1652)
Le Pied-bot
The Club-footed Boy
1642
Toile. H. 1,64 m ; L. 0,92 m

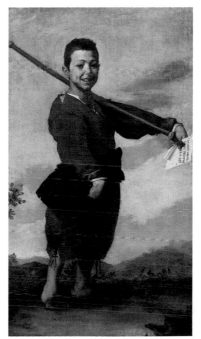

On a souvent souligné l'intérêt des pcintres espagnols pour la figuration des infirmités physiques : chez Ribera, plutôt qu'une fascination morbide c'est une authentique curiosité de natura-liste, dans la tradition caravagesque, qui le conduit à peindre cet enfant infirme. Né en Espagne, Ribera partit très jeune en Italie et c'est à Naples, sous la protection des vice-rois espa-gnols, que s'est déroulée sa carrière.

Spanish painters' interest in physical disabilities has often been noted. However, it was the curiosity of a true naturalist in the tradition of Caravaggio, rather than morbid fascination, which led Ribera to paint this boy. Although he was born in Spain, the artist went to Italy when he was very young and spent his career in Naples under the patron-age of the Spanish viceroys.

PEINTURE ESPAGNOLE
Bartolomé Esteban Murillo (1618-1682)
Le Jeune Mendiant
The Young Beggar
Vers 1650
Toile. H. 1,34 m ; L. 1,10 m

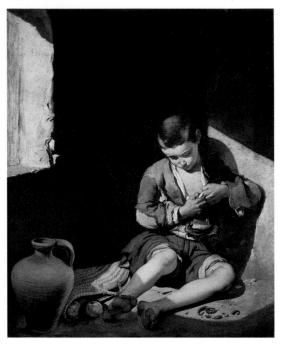

Assis par terre et occupé à s'épouiller après un repas frugal, ce jeune mendiant offre un exemple de la veine naturaliste de Murillo, encore marquée par le ténébrisme de ses débuts. Il inaugure ainsi une série de tableaux de genre – qui sont ses œuvres les plus populaires – mettant en scène des enfants des rues. Son art aura une influence indéniable sur les peintres français de la génération de Manet.

This young beggar, shown sitting on the ground searching for lice after his frugal meal, is a magnificent example of Murillo's naturalist vein and is clearly marked by the tenebrism of his early career. This was one of the first in a series of genre paintings – his most popular works – portraying street children. His art had an undeniable influence on French painters of Manet's generation.

PEINTURE ESPAGNOLE
Juan Carreño de Miranda (1614-1685)
La Messe de fondation de l'ordre des Trinitaires
The Mass for the Founding of the Trinitarian Order
1666
Toile. H. 5,00 m ; L. 3,31 m

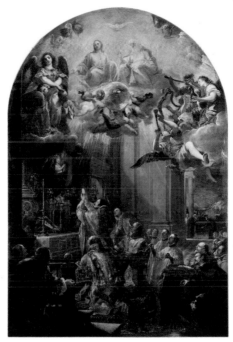

D'abord influencé par les Flamands et notamment par Rubens, Carreño de la Miranda entame un tournant capital de sa carrière en collaborant avec Velásquez. Dès lors, ses œuvres amples et lumineuses s'enrichissent d'une gravité et d'une passion typiquement espagnoles, comme le montre cette grande toile exécutée pour les moines trinitaires de Pampelune.

Carreño de Miranda was initially influenced by the Flemish painters, especially Rubens, but his collaboration with Velázquez marked a turning-point in his career. From then on his vast, light-filled works were enriched by a typically Spanish gravity and passion, as reflected in this large canvas, painted for the Trinitarian monks of Pamplona.

PEINTURE ESPAGNOLE
Francisco Goya y Lucientes (1746-1828)
La Marquise de la Solana
The Marquesa de la Solana
Vers 1793-1795
Toile. H. 1,81 m ; L. 1,22 m

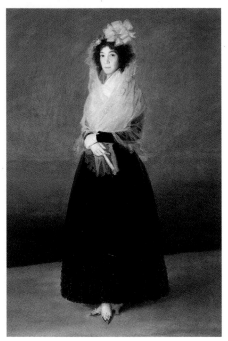

Ce très émouvant portrait prend plus de densité humaine encore si l'on sait que le modèle, la marquise de la Solana, se sachant perdue, commanda ce portrait à l'artiste pour que sa fille unique puisse conserver son image. Elle était l'épouse du comte del Carpio, grand ami de Jovellanos, le protecteur de Goya. Selon les interprétations variables des historiens, ce tableau aurait précédé ou suivi de peu la grande crise qui provoqua la surdité de l'artiste.

This very moving portrait gains in human interest when we know that the marquesa de la Solana was aware that she was dying, and commissioned the portrait so that her only daughter should have a picture of her. She was the wife of the conde del Carpio, who was a great friend of Goya's patron Jovellanos. This grave portrait was painted either shortly before or shortly after the serious illness which caused the painter's deafness.

PEINTURE ESPAGNOLE
Francisco Goya y Lucientes (1746-1828)
Ferdinand Guillemardet
Ferdinand Guillemardet
1798
Toile. H. 1,86 m ; L. 1,24 m

PEINTURE ET ARTS GRAPHIQUES

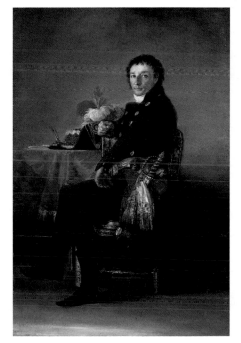

Ferdinand Guillemardet, ambassadeur de France à Madrid de 1798 à 1800, apparaît ici dans une pose avantageuse, et en écho à son écharpe tricolore répondent les plumes du bicorne posé sur la table. Goya réalise ce magnifique portrait à la même époque qu'une série de petits tableaux sur le thème de l'au-delà, que la décoration de la coupole de San Antonio de la Florida et que d'autres portraits. Sa fécondité se prolonge l'année suivante avec les Caprices, *sa célèbre série de gravures.*

Ferdinand Guillemardet, French ambassador to Madrid from 1798 to 1800, is shown here in a flattering pose, his tricoloured scarf echoed by the feathers in his cocked hat on the table. Goya painted this magnificent portrait at the same time as a series of small paintings on the theme of the afterlife, the decoration of the dome of San Antonio de la Florida, and other portraits. His prolific creativity continued the following year with his famous series of engravings, the *Caprichos*.

PEINTURE ANGLAISE
Thomas Gainsborough (1727-1788)
Conversation dans un parc
Conversation in a Park
Vers 1746-1747
Toile. H. 0,73 m ; L. 0,68 m

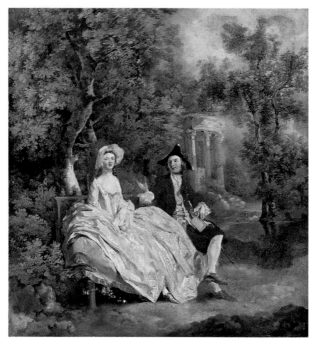

Le sujet de ce tableau, un couple dans un parc, ici agrémenté d'une fabrique, est fréquent dans la peinture anglaise du XVIIIe siècle, probablement sous l'influence du rococo français. L'auteur de cette brillante conversation piece*, Gainsborough, est alors au début de sa carrière, et il est possible qu'il se soit lui-même représenté avec sa femme Margaret, épousée l'année même où il peint ce tableau.*

The subject of this painting, a couple in a park, here with a folly behind them, was a common theme in English painting of the 18th century, probably owing to the influence of French rococo art. Gainsborough painted this brilliant conversation piece early in his career and it is possible that the couple shown is the artist and his wife Margaret, whom he married in the year that he painted the picture.

PEINTURE ANGLAISE
Joshua Reynolds (1723-1792)
Master Hare
Master Hare
Vers 1788-1789
Toile. H. 0,77 m ; L. 0,63 m

PEINTURE ET ARTS GRAPHIQUES

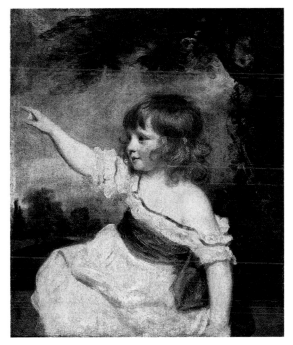

*Ce portrait d'enfant, l'un des plus séduisants de Reynolds, eut un tel succès qu'il fut rapidement diffusé par la gravure sous le titre d'*Infancy, *("Petite enfance"). Peint sur la demande d'une tante qui voulait voir fixé le visage de son enfant adoptif, il date de la fin de la carrière de l'artiste. Le théoricien du grand style classique, l'ambitieux peintre d'histoire que fut Reynolds sacrifie alors à la mode du temps qui réclame des tableaux intimistes et sensibles.*

This portrait of a child, one of Reynolds' most attractive, was so successful that it was soon reproduced as an engraving entitled *Infancy*. It dates from the end of the artist's career and was painted at the request of his aunt, who wanted to be able to remember what her adopted son looked like as a child. An ambitious historical painter and theorist of the grand Classical style, Reynolds here bows to the fashion of the times, which required intimate, sensitive pictures.

PEINTURE ANGLAISE
Thomas Lawrence (1769-1830)
Mr. et Mrs. John Julius Angerstein
Mr and Mrs John Julius Angerstein
1792
Toile. H. 2,52 m ; L. 1,60 m

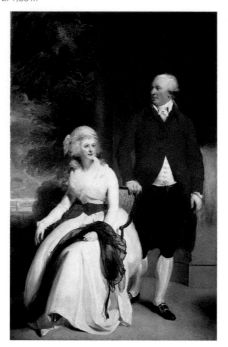

Représenté ici avec sa femme, le fondateur de la compagnie d'assurances Lloyds était un grand collectionneur, au point que la vente de ses tableaux en 1828 a constitué le noyau de la collection de la National Gallery de Londres. Peu préoccupé de pénétration psychologique, Thomas Lawrence devait sa célébrité à sa touche virtuose et à l'élégance de son style. Il exécuta aussi le portrait des petits-enfants d'Angerstein, qui se trouve également au Louvre.

The founder of the insurance company Lloyd's, shown here with his wife, was a great art collector. The sale of his paintings in 1828 established the core of the collection of the National Gallery in London. Thomas Lawrence had little interest in psychological insight and owed his fame to his virtuoso technique and stylistic elegance. His portrait of Angerstein's grandchildren is also in the Louvre.

PEINTURE ANGLAISE
John Constable (1776-1837)
Vue de Salisbury
View of Salisbury
Vers 1820 ?
Toile. H. 0,35 m ; L. 0,51 m

PEINTURE ET ARTS GRAPHIQUES

Ce paysage, vaste malgré le petit format du tableau, est très caractéristique des recherches de Constable qui travaillait directement sur le motif, estimant qu' "il y a une place pour un peintre naturel". Au cours des années il travailla sans relâche, observant les phénomènes du ciel et de la lumière, à restituer l'instantané de l'atmosphère. Salisbury et sa cathédrale ont constitué le sujet de nombreuses toiles, très admirées et dont l'influence sera déterminante sur l'école de Barbizon.

This wide landscape on a small canvas is a typical illustration of Constable's researches. He worked directly from nature, considering that 'there is room enough for a natural painter'. For years he continually strove to recreate the atmosphere of a moment, observing the phenomena of sky and light. Salisbury and its cathedral provided the subject matter for a number of greatly admired paintings, which had a determining influence on the Barbizon school.

PEINTURE ANGLAISE
Richard Parkes Bonington (1802-1828)
Sur l'Adriatique : la lagune près de Venise
On the Adriatic: the Lagoon near Venice
Vers 1826
Toile. H. 0,30 m ; L. 0,43 m

Partageant sa vie – qui fut très courte – entre la France et l'Angleterre, Richard Bonington fut une personnalité marquante des milieux artistiques français dans les années 1820 : il partagea même un temps l'atelier de Delacroix. Formé à l'aquarelle selon la tradition anglaise, il passa à l'huile qu'il a traitée d'une manière particulièrement fluide, notamment après son séjour à Venise dont la lumière lui a inspiré ses plus belles œuvres.

Bonington spent his very short life between England and France, and made his mark on French artistic circles in the 1820s, even working for a while in Delacroix's studio. After training in watercolour in accordance with the English tradition, he moved to oils, which he used in a particularly fluid way, especially after his trip to Venice, where the light inspired him to create his finest works.

PEINTURE ANGLAISE
Joseph Mallord William Turner (1775-1851)
Paysage avec une rivière et une baie dans le lointain
Landscape with a River and a Bay in the Distance
Vers 1835-1840
Toile. H. 0,93 m ; L. 1,23 m

PEINTURE ET ARTS GRAPHIQUES

Turner peignit à la fin de sa vie un ensemble de tableaux, laissés volontairement à l'état d'esquisses, qui ont été regroupés à la Tate Gallery de Londres, excepté quelques toiles dont celle-ci fait partie. Elle offre un parfait exemple des recherches picturales de cet artiste britannique qui l'ont conduit à véritablement dissoudre les formes dans la lumière, renouvelant l'art du paysage jusqu'à atteindre l'abstraction.

Towards the end of his life Turner painted a group of pictures which he deliberately left at the sketch stage. This group went to the Tate Gallery in London, with the exception of a few canvases of which this is one. It is a perfect example of the pictorial researches of this British artist, which led him to dissolve his forms in light in an innovatory approach that took landscape to the point of abstraction.

Photogravure : Offset Publicité
Impression : Editoriale Lloyd, Italie
Dépôt légal : août 1999